"神游"系列 001

主编 刘洁

画外有清音

——中国画里的音乐史

刘洁 著

江苏凤凰美术出版社

序　言

　　接江苏凤凰美术出版社刘秋文老师函，邀我为国家图书馆青年学者刘洁所著《画外有清音——中国画里的音乐史》作序，观书名颇有诗情画意，且属于本人长期求索的音乐图像研究范畴之内，就欣然应允了下来。阅作者简介和书卷文本，知该书为一本图说乐史类著作，正是当今在我国学界热兴的一种通过可观形象向广大国民尤其是青年学生传播我国古老悠久艺术文化传统的有效手段。

　　中国是个有历史、有故事并有着上万年艺术、思想和学术文化传统的国度，中华民族是世界四大文明古国中唯一保留和延续着远古文明的伟大民族。尤其是独具特色的乐文化传统源远流长一以贯之，早在上古时代就逐步孕育形成了由"先王乐教"到"礼乐教化"及至"礼乐治国"和"礼乐之邦"等名传千古的历史文化印记，成为中华民族艺术文化独立于世界文化之林的重要标志，证明了勤劳智慧的中华先民很早就发现了"乐"在育化人心和凝

练人的道德情操方面的独特价值。

史传，早在远古氏族时代，中华民族的人文始祖伏羲氏就创建了"兴礼乐""画八卦""造书契"三大文化工程，以及与人类的生产、生活密切相关的十二项社会文化伟业，该传说以其鲜活的人物主体和清晰的历史而深入人心。然因年代久远和查无实据，曾被疑古派学者质疑，加之受西方神话论的影响，渐渐地被看成荒诞的神话故事。值得庆幸的是，近现代的考古发掘陆续出土了自远古时代以来许许多多的实物证据，渐渐地把"神话传说"变成了翔实可观的历史存在。

比如，河南舞阳县贾湖新石器时代早期遗址批量出土距今约 9000 年前的骨笛和契刻有原始文字符号的龟甲，浙江义乌桥头村遗址出土约 9000 年前彩陶上的阴阳爻卦象，安徽含山遗址约 5600 年前的玉龟、玉版等"河图""洛书"的相关遗存，青海大通上孙家寨出土约 5000 年前的乐舞纹彩陶盆，均以活生生的实物证据揭示了我国远古艺术文化的高度发达。

而且，这些考古发现实证史料的考古学年代远早于传说中伏羲氏的时代，这进一步说明，伏羲作为人文始祖以及创建相关文化业绩的传说在数千年之前已经有了远古先民们长期实践的积累积淀，从而以许许多多实物证据为其奠定了扎实可靠的信史基础。

三代以来，由"先王乐教"引发的"礼乐教化"渐成体系，并最终于西周时期纳入治国纲领之中成为国教的核心，"学在官府"成为常态，中国也渐渐地在世界上享有"礼乐之国"和"礼乐之邦"的美名。西周宫廷政府面对贵族子弟的学校教育（分小

学和大学）以"六艺"为纲，即开设"礼、乐、射、御、书、数"等六门课程。其中"书、数"两门称作"小艺"，是小学阶段的课程。"礼、乐、射、御"称作"大艺"，主要在大学阶段开设。在"六艺"教育体系之中，"礼"和"乐"的教育处于要位并各有分工，即所谓"礼，所以修外也；乐，所以修内也"。（见《礼记·问王世子》）

当时的"乐教"并非等同于当今的音乐教育，而是含纳了多种知识体系的全科教育，内容包括"乐德之教""乐语之教""乐舞之教"三大部分，即"以乐德教国子中、和、祗、庸、孝、友，以乐语教国子兴、道（导）、讽、诵、言、语，以乐舞教国子舞云门大卷、大咸、大招（韶）、大夏、大濩、大武。"也就是说，这其中包含了当今国家教育方针中所规定"德育、智育、美育、体育"等所有的教育。

东周时代，由于诸侯争霸导致王权衰微和社会动荡，礼乐制度和礼乐教育体系均受重创，"礼乐废，史书缺"和"礼失求诸野"成为现实，"学在官府"的状态亦被颠覆，总体上出现了"礼崩乐坏"的局面。当时，我国著名的思想家、政治家和教育家，被后世尊为"万世师表"和"儒家始祖"的孔子，以克己复礼和修复西周礼乐体制为宗旨，冲破了西周以来"学在官府"的格局，开办私学，首倡"有教无类"的办学理念，使受教育的对象由贵族子弟扩展到庶民百姓，为宫廷"礼乐观"和礼乐教育体系在广大社会的广泛传播开启了先河。

在教育教学的内容上，孔子继续以官方的"六艺"教育为蓝

本，同时倡导"因材施教"和"启发性施教"等独特手法，融合各家之长宣讲自己的为政主张、理想信念、道德规范和知识技能体系，有效拓展了西周"六艺"教育的范围，为中华民族留下了丰厚的教育遗产。子曰："兴于诗，立于礼，成于乐。"（见《论语·泰伯》）则进一步突出强调，对人进行礼乐教化，首先要以学"诗"（歌词）获得向善求仁的自觉，以学"礼"实现人的自立，然后以"乐"的熏陶完成人格修炼的最高境界，最终实现修身、齐家、治国、平天下的伟大理想。

由于上述种种原因，所见我国古代各个历史时期音乐的图像均十分丰富多彩，而且，由于中华民族独具特色的乐文化传统从古至今从未间断过，而图像作为与音乐同根生发、形态有异、功能相近、相生相伴的艺术存在，永无止息，以至于音乐的图像遗存比起其他任何一种史料信息都更加的系统完整。1985年，德国著名音乐图像学家维尔纳·巴赫曼先生访华，当他参观了中国音乐研究所陈列室及相关研究文献后，深有感慨地说："真没想到，中国古代音乐文化是那么绚丽多彩，你们是巨人，我们欧洲只是侏儒。"

在学术研究的角度，从伏羲氏据"河图""洛书"画八卦生成"图谱之学"，到东汉时代兴起的"古学"中包含图像研究的成份，引发魏晋以来实证考据之风的蔓延，及至北宋时代创立以钟鼎彝器和石刻图像等实证史料为主要研究对象，以"补史料之缺亡，正诸儒之谬误"为主旨的"金石学"实证研究学术体系，则进一步说明自西汉时期由图像演化而成的文字艺术"汉字"成

熟后，尤其是刘向的《七略》和司马迁的《史记》开启文字著述的先河，取代了图像记事说事的原始功能意义之后，睿智的中国学人立即把其转化为一种学术的存在，以至于以"金石学"命名的这门艺术实证研究学问的诞生，成为中华民族在世界学术文化发展史上鲜活靓丽的一页和举足轻重的伟大创举。

刘洁作为国家图书馆副研究馆员，主要致力于古籍研究，曾先后在典籍博物馆从事管理和学术研究工作，并较多涉猎古籍中的艺术文献、音乐文献和图像学等方面的学术探研，便利的工作环境和持之以恒的不懈求索，使她心有灵犀地驻足于在我国有着上万年实证遗存，有着博大精深理论和实践体系的音乐文化与图像文化互证研究领域。经历了数年来的精心梳理和琢磨切磋，这部饱含作者满腔热情的书稿得以成形，正可谓"精诚所至，金石为开"，可喜可贺。

书稿的内容较为丰富，研究对象包括相关典籍中的史料信息和近现代以来科学考古的新发现，如青铜绘饰、画像石、画像砖、墓葬壁画、石窟壁画、文人绘画等。音乐图像涉及史前5000年以来远古人类遗存的哨、笛、埙、磬等乐器图像，上古文明繁盛之期的礼乐教化、《箫韶》《九歌》与诸子胜迹，汉唐时代的乐舞百戏、鼓吹、经变、伎乐和琵琶声声，宋元明清时代的杂剧、元曲、说唱、复古雅乐和各具特色的少数民族乐舞，似此以图像史料为主体的乐史文献通俗读物，直观逼真和生动翔实地展现了中华民族万年乐史流变的伟大历程，具有较高的史料学、传播学和社会学价值。

这本书主要采用图像研究的视角，通过中国绘画范畴中的代表性作品，以时间为序，解读原画作内容所处历史时期的音乐话题，是一本具有创新性意义的艺术史类图书。书中选取了自上古至清末的三十余种中国古代绘画造型艺术的遗存，深度解构文物中的意像，在挖掘其中音乐元素的基础上，着重阐释其背后所蕴含的音乐思想史价值。

中国传统音乐是传统文化的核心组成部分，在中华文化的历史进程中，以乐为主体表演艺术、以图为表象造型艺术和由图像演化而成文字艺术交融交织三大艺术门类的文化遗存璨若星河，它们共同展现和揭示了中华民族以乐为统领含纳所有艺术门类的大一统艺术文化、思想文化和学术文化的共通性特征，包括古往今来所见"诗（歌词）、乐、舞三位一体""书画同源"和"诗、书、画同源"等传统认知理念的长期蔓延，均已构成了中国当代音乐文化和艺术文化转型发展的历史基础，以及在全球文化由科技分割模式转向综合创新格局过程中的先天性优势地位。

诚如宋代大文豪苏轼在《东坡题跋·书摩诘〈蓝田烟雨图〉》中写道："味摩诘之诗，诗中有画；观摩诘之画，画中有诗。"从表象上看，这里阐释的是图、文之间的关系，而从诗乐一体的视角来看，则包含了乐、图、文三者之间的内在关联，如何来研究与解读其中深藏的文化内涵，是当今学术研究与文化传播的担当所在。

面对当下中华民族文化复兴的伟大使命，我们的学术研究应着重于相关艺术样式之间的贯通，从而去构建解读中华文化的多

重场域，比如音乐与图像之间的关系，图像与文字之间的关系等，这些都是中华文化传统的根源所在，需要我们从不同视角和不同维度进行深入细致的探讨研究。

本书采用乐图互证的方式阐释我国源远流长的音乐历史，运用的是传统与现代接轨的学术理念，这对于广大读者以及后来的研究者继续开发利用我国古老悠久的艺术文化传统精髓提供了良好的思维空间，为弘扬中华民族深邃隽永的艺术精神打开了新的学术视角。

作者在部分章节中着重从历史文献中挖掘音乐文献的价值，从文献与文物双重角度来阐述音乐史问题，运用绘画艺术、文学艺术中的关键信息解读音乐文化现象，并在保持书稿可读性、趣味性的基础上，坚持了剖析过程中学术的严谨性与价值追求。

同时，书中不仅涉及汉族的音乐文化传统，也有众多各具特色的少数民族音乐文化的呈现，不仅有器乐、舞乐、乐歌的元素呈现，也有乐之原理和乐律文献的融入，总体上通过具体而丰富的文物实例，折射出中华音乐文化在历代传承和多民族文化交融交织蔓延流变过程中所呈现的风姿声色。

当然，由于本书面向广大爱好者，没有把所用相关物象的所有信息，包括考古发掘的时间、地点和物象的考古学断代、形制、尺寸、重量、功用等作详细交代，对于有意通过阅读此书在该领域进行深入研究的读者而言会有些许遗憾，但该书的素材毕竟是从我国艺术文化孕育生发和流变发展万年历程中的精品，毕竟是为后来者提供了翔实可靠的探究已逝音乐世界的一手资料，有着

十分重要的史料学价值和学术研究价值。

　　本人作为中国音乐图像学领域的研究者，真诚希望和鼓励更多的青年学者能够在这一领域发挥所长，以持续不断的奋力耕耘，获得更多的新发现，提出更多的新见解，凝练更多的新主张，热切期盼图释乐史领域不断取得更多有价值的新成果，让中华民族古老悠久的乐文化传统在当今世界艺术文化体系重建的过程中再现其生机勃勃的生命活力。

李荣有

中国音乐图像学学会会长

2022 年 6 月 12 日

作者的话

现代的学科体系划分越来越具体，这是实现学科进一步深耕细作的一个基础。然而，对于具有悠久历史和文化积淀的中华文化来讲，这是否为一种合适的认识与解读的方式，作者在经历长期对文物实物、历史文献和史学论著的亲自观察、实际比对和深度阅读过程中多少存有一丝疑惑。在考古学范畴中，经过科学方法的勘测和发掘所获得的文物中不乏大量与音乐有关的文物，它们背后所蕴藏的是其所属时代的文化信息。

这里的"文化"是关乎政治、经济、社会思潮、历史等一切人文现象的总和。音乐也不仅仅是属于艺术形式的音乐，毕竟早期的音乐文献属于经学的范畴，而按照古籍的四部分类法，音乐文献多属于经部。承载中国音乐史的不仅是古籍文献中的记载，也在诸类文物中，在音乐考古领域多有对出土乐器本身的研究，而作为艺术再现的样式，中国画中所传递的音乐文化信息依然可以形成一条脉络。中国古代绘画作品，既属于文物范畴又成为美

术学领域研究的对象，对它们的解读于美术学而言，常常行走于时代、画家、技法之间。近年来兴起的图像学阐释对作品的内涵与外延既有精彩的发现，也有引起争议之处，而研究者们也正是在这一视角中，层层揭示出那些不会说话的文物，使之释放出独特的灵魂与魅力。图像史学有别于计算机图像学，诚如英国历史学家和新历史学的代表人物彼得·伯克（Peter Burke）所理解的那样："如果不把图像与社会现实联系起来，那么，图像既不能反映社会现实，也不是一个符号系统，而是出于两端之间的某些位置上。它们证明个人与社会群体据之以观察社会，包括观察他们想象中的社会的那些套式化但逐渐变化的方式。"单从图像证词出发，在文学批评家斯蒂芬·巴恩（Bann）那里也有值得怀疑的一面，在他的著作"*Under the Sign*"中认为："视觉形象不能证明任何东西——或者说，它们所证明的东西太琐碎，无法当作历史分析中的成分来加以考虑。"但是在此，"图像·文献·音乐"成为构建本书写作的关键词。

在写作的过程中，个人深感不仅要有一颗严肃对待文物、史料及其所处社会历史环境的心，又不能够忘记在将碎片化的信息进行提取、整合和凝练总结的同时，也肩负着可以于大众中形成一种人文滋养的责任。画作本身不会超出其所处历史时期的认知范围太多，可以说政治学家、经济学家、历史学家甚至军事学家对一幅画的关注点各有侧重，也可以认为历史学家对图像所提供的历史信息已经非常熟悉，但即使如此，图像与文献所呈现的史料价值也是有所区别的，图像本身仍然可以提供一些在文献史料

中无法触及的部分，尤其是对于那些只有文字史料而缺乏图像证词，或者文字史料匮乏的领域，对图像的研究就显得更有价值。

有的研究者认为一类图像所形成一个系列或许更有说服力，正如汉画像中处处呈现出的乐舞百戏那样。既有对单件作品在还原其社会环境中的解读，也有对一系列图像所形成的文化景观的一些思考，在此只是从一个专题史的角度来进行管窥。各章节以其所述中心内容所处的中国历史纪年为序，尽可能深入地挖掘与呈现广阔的音乐史场景，而值得注意的是这里所触及的文明不仅仅限于中华文明，更有其在整个历史进程中所经历的兼容并蓄，及其对周边地区的辐射与影响。因此，在第九、十、十一、十二、十四、十九、二十五、二十八、二十九、三十等章节中，可见民族之间、国家之间于音乐上所形成的精神内容的互动，而图像的多样性，也为文化多元化的呈现提供了支撑。

本书的酝酿与写作自 2016 年年末开始，经历了一个较长的过程。首先对相关文物的调查与梳理就是一个相当耗时的过程，而从浩如烟海的典籍文献中厘清其中所依据的历史文献脉络也花费了相当长的时间。对中国绘画中的音乐问题感兴趣的学人、同仁和绘画爱好者应不在少数，将这些问题形成历史的线索，同时又不失对现象本身的观照，是为写作之初衷。起初想以"图像的音乐旅程"来对本书进行命名，后经与编辑反复商榷，在四个备选题目中确定为《画外有清音——中国画里的音乐史》。在此过程中，欣慰于自己可以有效统筹所有碎片时间，兼顾工作、家庭和写作。感恩来自国家图书馆古籍馆、典藏阅览部的同事们所给

予的馆藏文献服务的支持。感谢来自故宫博物院、国家博物馆、山西省博物院、陕西历史博物馆、吉林省博物院、湖南省博物馆、四川省博物院等博物馆及收藏机构的友人们的热情相助。一部书稿从开始撰写到付梓成型，并作为一本兼具文化与艺术价值的图书走到读者面前，离不开江苏凤凰美术出版社郭渊老师的慧眼与多方协调，离不开审读编校等各个流程中出版团队的辛苦付出。同时，要感谢来自上海大学的郭亮教授、华东师范大学的施锜教授、首都师范大学的郭威教授等学界友人的认可与鼓励，才使我能够在图像证史的实践中，汲取文献与文物互证的优势，于美术史与音乐史的交叉视域中勇敢、持续地进行下去。书中文字无论流过哪个时期、哪件文物、哪个音乐史话题，在无声的画作之中都无疑共同传递着一个声音，那就是中国传统文艺美学思想。

刘　洁

于北京达官营

目　录

远古的乐器符号：
先民文字的图像趣味

中国绘画究竟源自何处？其早期的功能是什么？这一直为史家长期讨论的话题。"史皇作图""庖栖造八卦"多为史前的传说，不足以成为可靠的证据。有古人认为"画者，所以补文字之不足也"，而近代大家傅抱石又认为中国绘画的形成过程经历了"文字画"的形态阶段，这就要归结到汉字的象形和指事的造字法上，但可以确认的至少有两点：一是绘画与先民生活密不可分；二是绘画的早期功能与早期文字有相似之处，即记录先民生活。我们在理解夏商周时期的器物形象时，一方面离不开考古发掘证据带来的最直观的认识，另一方面，在缺少实物证据的同时，从甲骨文、金文的具有图形特征的象形文字符号中，对照后世文献记载推知其中的图像内涵。

商代时，甲骨文中已经出现了不少关于乐器的字形，且已经能够表达出乐器构造相对复杂的程度，而随着西周青铜冶炼技术的发展以及大量青铜乐器的出现，青铜铭文的记录也为我们展示

了早期乐器的延续与发展。从演奏方式来看，新石器时代的乐器主要分击奏乐器和吹奏乐器，击奏乐器包括磬、铃、钟、鼓、摇响器；吹奏乐器包括笛、哨、角、埙。新石器时代的磬主要为石制，多出自黄河流域。在此，由记录史前乐器的汉字入手，选取具有鲜明图像化特征的早期汉字，来还原华夏祖先神秘、宏大的礼乐之邦的轮廓。

哨

　　金文：图。"哨"是出现在我国远古时期的气鸣类乐器，一般认为早期有石制、陶制的哨子，或可能已经出现了竹制或木制的哨。今天我们比较熟悉的是使用禽类骨骼制作的骨哨。但从河南渑池的仰韶文化遗址出土的陶哨来看，早期的哨子并没有孔，或许只是从一端吹气，另一端出气。河南长葛石固遗址出土的骨哨，可能是一段骨骼的中间部分经过灼烧后形成凹陷，由中部穿孔制成，这种中间有孔的哨很可能是从中间有孔处进行吹奏。从金文的"哨"字可以看出，此时哨子已经发展到有几个阶段：左下部中间一点指示哨上有孔；左上部指"手"，右上部"口"代表哨子由人手执进行吹奏。绘画采用再现与表现、抽象与重构相结合的艺术表达方式，而早期汉字形态也显示出再现与抽象结合的特征，虽然我们不能把"哨"看作纯粹的乐器，它可能是先民在狩猎过程中使用的一种劳动工具，但这并不影响我们对"哨"字图像特征的认识，它不仅还原了这一远古乐器的演奏形态，也

河南长葛石固遗址出土的中间一孔骨哨

抽象表达了这一乐器的形制特征。

笛

甲骨文：🎋；金文：🎋。甲骨文中已有"笛"字，但字形远比我们认为的象形文字更具有相对成熟文字的特征。通过观察，我们发现河南舞阳贾湖新石器时代遗址、裴李岗文化遗址出土的骨笛，笛音孔较哨多，相比起音阶音高往往不确定的哨，笛是经过一定的测试和工艺标准进行制作的，往往含有多种音程关系。该字甲骨文并未显示出这是一种多孔乐器，也没有标示出音孔之间的位置关系和大小区别，而仅仅指示了它的演奏方式；金文则可由下部结构抽象出笛的多孔形制。然而，文字的图像表达终归缺少对实物材质的再现功能，仅仅通过这些符号，我们无法判断它们的色彩、质地、形状、尺寸，尽管可以认为中国汉字在起初的书写方式上和绘画有相似处，也是具有象形功能的表达方式，

但依然无法将其归入绘画的基本要素中，它依然是具有文字特征的符号，而不是绘画的初级形态。

埙（壎）

金文：𡍮。马总撰《通历》记载"帝喾造埙"，东晋王嘉编写的志怪小说集《拾遗记》曾记载了庖牺烧土为埙的故事。尽管只是充满传说色彩的文献记录，但足以说明这种乐器出现于史前，历史十分久远。埙，有卵形、球形、橄榄形、鱼形、筒形。河南偃师二里头遗址庙底沟二期文化陶埙、甘肃玉门火烧沟遗址的带网纹陶埙与该字表现的埙的特征十分相似，该字左边为"土"代表乐器材质，一般由陶土制成，右边上部为"口"代表演奏方式，下部顶端凹陷说明埙顶有孔，下部凹陷指示埙底部会有一到两个孔，两横线指的应是埙体表面的纹饰。这个字的形态尽管属于金

河南偃师二里头遗址庙底沟二期文化陶埙

文的范畴，但它所反映的应该是中期偏早期的埙的形态特征。早期的埙如果没有开孔的位置确认，其实和石器无明显区别，而殷墟出土的埙、河南辉县琉璃阁出土的埙已经和今天的样式比较接近且通体素色，器身少见色彩有别的装饰图案。

磬

甲骨文：🐾；金文：🐾。磬是一种石制板体击奏体鸣乐器。早期文字显示，这一乐器的演奏方式是人使用手来敲击演奏。文字右半部形态表示这种乐器的形状近似于三角形，不论甲骨文还是金文右半部对磬的股角都有所指示，也可见磬是悬挂起来的。《尚书·夏书·禹贡》有"泗滨浮磬"，古注云："泗水之涯，水中见石，可以为磬。"即泗水的岸边有石，可以来作磬，由此推测磬的出现与新石器时代的采石活动相关，因而判断磬与新石器劳动工具的最主要特征即石料上是否有用于悬挂的穿孔。商代

虎纹石磬

时，磬主要出现在今天北方的黄河中下游地区，以及西辽河水系的内蒙古和辽宁省西部。从出土的数量来看，河南安阳的殷墟遗址出土数量最大，其中殷墟西区M1769的鱼形磬、殷墟龙纹石磬和藏于国家博物馆的安阳武官村虎纹石磬属于经过精细打磨，且在表面依照磬石本身的轮廓刻画有动物纹的石磬。虎纹磬已初步具有股部与鼓部，股上角、股下角和鼓上角均呈弧形，一面有纹，另一面仅有红色小的划痕，属单悬特磬。鱼形磬较特殊的在于，其倨孔是一面钻且在鱼头部的中部，与一般的磬在顶部有明显区别。故宫博物院藏有刻"永启""天余""永余"铭文的编磬，构成徵羽宫三音，尽管表面粗糙，但已有规范的定音。

籥

甲骨文：𠖓；金文：𠖓。郭沫若曾在《甲骨文字研究》中认为"籥"字的下半部是编管的形态，其下部可清晰看出是这一乐器的共鸣器，由字形推知这是一种竹制乐器，下部并排的字形很可能表示这件乐器为多孔，内部或可能含有类似簧片的结构。《尔雅·释乐》："大籥谓之产，其中谓之仲，小者谓之约。"《诗经·国风·邶风·简兮》："左手执籥，右手秉翟。"描绘的应是祭祀后乐舞表演中的舞者以及乐舞的场面，此处表演的是万舞，即文舞和武舞的综合舞蹈样式，这句涉及乐器"籥"的应为描写文舞的舞者，因为文舞的舞者要用野鸡尾羽（翟）来做道具。尽管目前看到的说法都认为这里的"籥"是在舞蹈表演中演

奏的乐器，但在这里究竟是可以同时单手演奏的乐器，或仅仅是作为舞蹈道具存在的"籥"还有待进一步确认。在西周雅乐中有专门的籥师，主要负责教国子舞羽，可见这件乐器是文舞中必备的具有鲜明礼制特征的物品。明代乐律学家朱载堉《律吕精义》言："龠者，七声之主宰，八音之领袖，十二律吕之本源，度量权衡之所由出者也。"可见籥在乐器史上被视为定音乐器的祖先。

敔

甲骨文：𥄚；金文：𢼨。敔是一种击奏乐器。从甲骨文字形的右上部看，这件乐器像一只细腰的鼓，下面有一口形，可能是一边唱歌一边敲击乐器，金文的右半部强化了乐器的形态，可理解其所像是这种乐器的共鸣器。《书经·蔡注》引《尔雅·释乐》（郭璞注）云："敔，如伏虎，背上有二十七龃龉刻，以籈栎之，籈长一尺，以木为止，始作也击柷以合之，及其将终也，则栎敔以止之，盖节乐之器也。"《吕氏春秋·仲夏纪》："饬钟磬柷敔。"高诱注："敔，木虎，脊上有钮锯，以杖擽之以止乐。"可见这件乐器的功能主要是在一套曲的最后演奏，以表示结束。

鼓

甲骨文：𣌧；金文：𪔂。鼓是商周时期的击奏乐器，是中国历史上出现较早的乐器，种类多样。根据材质可分为：皮鼓、

陶鼓、铜鼓等。《诗经·大雅·灵台》："鼍鼓逢逢，矇瞍奏公。"描述的是用鳄鱼皮做鼓面的鼍鼓演奏时发出砰砰的声响，"矇瞍"代指失明的乐师。此篇文中还提到"於乐辟雍"，可推知鼍鼓是在文王建造灵台落成后行大射礼时使用的主要乐器之一。山西襄汾龙山文化陶寺类型早期大墓曾出土一件木框单面鼍鼓。河南安阳侯家庄西北冈大墓曾发现商代后期的木框鼍鼓残件，该鼓两面蒙皮，鼓身外壁用漆涂成棕色，有四组兽纹和贝类装饰物，另有鼓架脚墩遗迹。

《诗经·大雅·绵》："百堵皆兴，鼛鼓弗胜。"其中"鼛鼓"即大鼓。《诗经·国风·山有枢》："子有钟鼓，弗鼓弗考。"作为一首讽刺贵族或当时的唐人不能修道正其国的篇章，不仅证明了钟鼓的演奏和礼乐教化相关，也最直接地表达了这两种乐器的演奏方式，即"钟"是用来"考"的，就是击打的意思。鼓的演奏方式是"鼓"（前为名词，后为动词），就是敲的意思。这一演奏方式清晰地反应在"鼓"字的甲骨文、金文中，右侧都有示意为"手"的符号，且手执敲鼓的工具。

《毛诗故训传》载："鼗鼓，乐之所成也。夏后氏足鼓，殷人置鼓，周人县鼓。"鼗鼓，实际上是带手柄且鼓身两侧有可活动小耳的手摇膜鸣乐器，可以认为是最早的拨浪鼓。鼓的基本演奏方式不变，仍是敲击鼓面，但鼓怎么放置、放在何处，却折射出不同时代和地域的特点。殷代的鼓平放或悬挂，鼓面与地面保持 45° 到 90° 的倾角。这一点在"鼓"的甲骨文、金文字形中也清晰可见，即左下部有表达支撑结构的架子。此时鼓的名称也

较多，比如贲鼓、县鼓等。

庸

甲骨文：🈺；金文：🈺。甲骨卜辞中有关于庸舞的记录："王乍（作）用（庸）奏。"（《甲骨文合集》3256）"庸奏"即是使用庸来演奏。商代的庸有柄，中间空，一般插在一个架子或底座上演奏，甲骨文和金文的"庸"字明显由上下两部分构成，甲骨文字的上半部分不仅可以看出这种乐器是有柄的，最上部的符号还表现了这种乐器有可能在顶部插有羽毛或其他配件，用于特殊的祭祀活动。庸是一种击奏钟体体鸣类乐器，新石器晚期龙山文化出土的庸为陶制，随着铜的冶炼技术发展，在商代晚期出现了铜庸。学界早期有观点认为庸是南方的乐器，庸，即铙，主要流行于湖南、江西一带，但在河南安阳殷墟妇好墓中发现了编庸，河南安阳郭家庄 M160 墓葬中也发现了一组编庸，随后在安阳多

河南安阳大司空村 M663 出土编庸

地均有铜编庸出土，此外，北方地区的山东青州苏埠屯 M8 也出土了编庸。

这里我们从早期汉字训字的角度，对具有典型早期乐器特征的几种器物图像进行了分析和认识。夏至商晚期的乐器无论从演奏方式还是组合方式来看，都相对单一，且乐器和生产工具的界限相对模糊，比如磬；有的可以发出声响的器物，比如铃，并不能单纯认为是作为乐器而存在。乐器演奏和人类社会关系发生重大变化，并开始形成较为完备的礼制应在西周时期，而对早期乐器的功能尤其是青铜乐器的功能做进一步的探究应植根于周代礼制的认识，这一礼制一直延续到春秋，关于音乐与精神间关系的思考，又在诸子百家的观点碰撞中得到了升华，不仅出现了以崇尚礼乐教育为代表的儒家，也出现了荀子的早期音乐学著作《乐论》。

先秦乐教思想与音乐修养：
再论《孔子圣迹图》

————————————

关于《圣迹图》年代、版本的考辨，甚至这一绘画题材的海外传播和摹绘的探讨已多有文字叙述。作为具有纪史、叙事双重功能的图像系列，客观来讲，此类题材的图像是以绘画或雕刻艺术的形式来记录孔子的活动轨迹。然而，孔子受到推崇和景仰以及被称为"圣"，是汉以后的事，毕竟在汉儒的推动下，统治者"独尊儒术"的局面在汉代才得以形成。在此，我们依然要还原到孔子所生活的那个时代，即公元前551年至公元前479年，属中国历史的春秋时期，即东周的前半期。各国诸侯群雄纷争，它们之间相互征伐又相互制约，贵族的势力挑战君主的权力，小国被吞并，以五霸为代表的大国实力日益强大。在战事频繁又动荡的时期，很难想象"乐教"的存在究竟是以完善个体成长的作用更为突出，还是作为一种影响国家政治的手段更为重要，孔子的行迹或许可以成为回答这个疑问的一种方式。

从音乐教育的角度来看《圣迹图》，尽管因为版本和载体的

不同，所描绘的故事有多寡之分，但其中集中描绘的几个故事与先秦的"礼乐"教育密不可分。周代的礼乐教育对象主要针对两个群体：一是专职的乐人，即乐器的演奏者——乐师；二是国子，即王公贵族子弟。"乐教"包括乐语、乐德、乐舞等内容，并与不同的礼制仪式相对应。言和语是"乐语"的表达方式，诗便是言说的文本内容；歌、诗、舞等成为"乐德"传播的媒介，它的养成不仅标志着君子政治化、社会化的程度，而且投射出他们艺术化、审美化的人生进程。"乐舞"主要与礼仪音乐相配合，针对不同的礼仪来选用，通过礼来规范人的肢体行为，以达到教化的意义。子曰："兴于诗，立于礼，成于乐。"这表明，孔子认为要以诗歌来感发意志，使人具有向善求仁的自觉，以礼来实现个体的自立，在音乐的熏陶下养成崇高的人格。大司乐以"乐德教国子，中和、祇庸、孝友；以乐语教国子，兴道、讽诵、言语；以乐舞教国子，舞《云门大卷》《大咸》《大磬（韶）》《大夏》《大濩》《大武》；以六律、六同、五声、八音、六舞大合乐，以致鬼神示，以和邦国，以谐万民，以安宾客，以说远人，以作动物"。

《圣迹图》是主要以《史记·孔子世家》《孔子家语》《祖庭广记》等文献典籍记载的孔子生平为蓝本的绘画创作系列，所含画作数量不等，故事选择也因版本不同存在差异，综合目前可见版本，其中能够反映"乐教"思想内涵的有：钧天降圣、俎豆礼容、问礼老聃、在齐闻韶、退休诗书、夹谷会齐、归田谢过、女乐文马、因膰去鲁、适卫击磬、学琴师襄、作歌丘陵、昼息鼓

琴、瑟敬孺悲、杏坛礼乐。尽管这些故事并未完全呈现在所有的圣迹图版本中，但我们跟随孔子的生平足迹，在读画的同时也读出了其中的礼乐精神。

钧天降圣

周代教育的正统在礼乐，这也是孔子所受的教育以及他向弟子们讲授的重要内容。他在世时并未像后世一般被尊为圣人。各诸侯国纷争不断，有国君担心别国因任用孔子而过于强盛、超过本国，甚至极力阻止其他国君对孔子的任用。后世的绘画中，显然对孔子的形象进行了神圣化处理，这是儒家思想影响中国封建社会主体时期的映射。孔子本为叔梁纥与颜氏的私生子，其出身与封建道德伦常相悖，但为了突出与众不同之处，圣迹图对孔子降生的描绘多有祥云、乐声相伴，仿佛还是来自九霄之外的仙乐，于是孔子便成为"降以和乐之音"的圣子，似乎在人们祈拜天子的同时，也认同了孔子"天感生圣子"的事实。故事画面多出现仙人奏乐的场面，而建筑风格和人物衣饰至少是宋以后或明代的特征。

俎豆礼容

"孔子为儿嬉戏，常陈俎豆，设礼容"的描述是否接近真实状况已不得而知，但作为孩童，用礼器当玩具进行礼仪的练习或

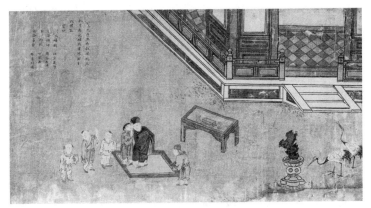

明　《圣迹图》（俎豆礼容）　佚名　孔府档案馆藏

许是"乐教"与"礼教"相互呼应的产物，其精神无非是要传达礼与乐的不可分，且演习礼节、符合法度应该作为青少年学习的内容。《说文》："俎，礼俎也。""豆，古食器也。"《论语·卫灵公》："俎豆之事则尝闻之矣，军旅之事未之学也。"何晏集解引孔安国注："俎豆，礼器。"俎是放置牺牲的案几，豆则是放置肉食的高脚托盘，这里的俎豆有代指祭祀礼仪。孔府藏明代彩绘绢本《圣迹图》赞曰："有容有仪。"

问礼老聃

孔子早年主要是在学习以"六艺"为内容的知识和技能，主要关注"礼"。孔子得以向老子问礼，起因是鲁国的南宫敬叔建议鲁国的国君和孔子一起到周地去，赴周地目的是要向老子学习周礼。因老子曾做过周朝的"守藏室之史"，且熟知周礼，故孔

子前往学习。国君也一同前往，可见礼对治国的意义。当他离开的时候，老子曰："吾闻富贵者送人以财，仁人者送人以言。吾不能富贵，窃仁人之号，送子以言，曰'聪明深察而近于死者，好议人者也。博辩广大危其身者，发人之恶者也。为人子者毋以有己，为人臣者毋以有己'。"此后孔子回到鲁国，跟随他学习的弟子也逐渐多了起来。

孔子究竟向老子学习了周礼中的什么具体内容，究竟又问了怎样具体的问题，如今不能确切知晓。作为儒家十三经中的一部经典，《周礼》确实系统记录了中国上古时期国家的机构和职能设置，包括官制、军制、田制、税制、礼制等国家政治制度。《周礼·春官·宗伯》主要记录礼制，春官系统官员即礼官，本章之后的内容详细记录了大司乐所掌管的乐官系统，可见乐制是礼制的重要组成部分。作为乐官首长，大司乐掌管王国大学教育之法，负责教国子乐德、乐语、乐舞；乐师作为副职掌管乐舞教育及乐官。乐官系统管理精细：大胥掌管卿大夫之子学舞之人的学籍，并负责招募教学的舞者，掌管学宫事务；大师掌管六律、六同等音律；小师负责教授瞽矇演奏鼓乐、唱歌；众乐工从事演奏乐器和歌唱；典同负责调试乐器音律；典庸器负责收藏保管乐器。根据礼乐所用乐器的不同，又分各种乐师，如：磬师、钟师、笙师、镈师、籥师。负责舞者的官员依礼仪所需不同舞种划分，如旄人负责四夷乐舞。孔子向老子问礼当有礼乐内容，但更多的应该是关于治理国家的道理，周代乐教与治理国家属同一治理体系，乐教成为政治体制中不可或缺的重要组成部分。

在齐闻韶

　　鲁昭公被季孙氏、孟孙氏、叔孙氏打败，逃到齐国，孔子追随鲁昭公来到齐国。他和齐国太师谈论起音乐，听到了传说是舜作的乐曲《韶》，便认真学习这首乐曲，并沉浸在其中，三月不知肉味。这段经历在《论语》中亦有记录。《韶》究竟是怎样的乐曲，令孔子如此痴迷？《韶》的产生本身带有上古时代的神话色彩。孔子曰："舜以夔为乐正。于是正六律，和五声，以通八风，而天下大服。"推测夔可能是《韶》的编制者或组织编制者，乐在舜时期就具有政治教化的作用。《韶》既然是"尽善尽美"（《论语·八佾》云："子谓《韶》：'尽美矣，又尽善也。'"）的曲目，很有可能是诗、乐、舞一体的综合表演形态。根据南宋绍熙建阳刊本《尚书》"有虞氏韶乐器之图"记载，韶乐演奏的主要乐器有：拊搏、球、琴、瑟、敔、柷、鼗鼓、箫、笙、管、

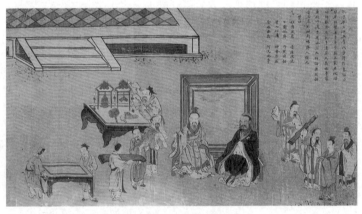

明　《圣迹图》（在齐闻韶）　佚名　孔府档案馆藏

镛。其中球的演奏部分有时也使用磬来代替。

有观点认为，《韶》《九招》《箫韶》《九歌》《九辨》等乐名虽然不同，但实际上为同一部曲目。关于《韶》的称谓可见于以下记载：

子在齐闻韶，三月不知肉味。（《论语·述而》）

《韶》，继也。（《乐记》）

郑注云："韶之言绍也，言舜能继绍尧之德。""反而定三革，偃五兵，合天下，立声乐，于是武象起而韶护废矣。"（《荀子·儒效》）

作乐之法，必反本之所乐，所乐不同事，乐安得不世异！是故舜作韶而禹作夏，汤作濩而文王作武，四乐殊名，则各顺其民始乐于己也，吾见其效矣。（《春秋繁露·楚庄王》）

见舞《韶濩》者，曰："圣人之弘也，而犹有惭德，圣人之难也。"（《左传·襄公二十九年》）

见舞《韶箾》者，曰："德至矣哉！大矣！如天之无不帱也，如地之无不载也，虽甚盛德，其蔑以加于此矣。观止矣！若有他乐，吾不敢请已！"（《左传·襄公二十九年》）

子曰："行夏之时，乘殷之辂，服周之冕，乐则韶舞。放郑声，远佞人。郑声淫，佞人殆。"（《论语·卫灵公》）

夔曰："戛击鸣球、搏拊、琴、瑟、以咏。"祖考来格，虞宾在位，群后德让。下管鼗鼓，合止柷敔，笙镛以间。鸟兽跄跄，箫韶九成，凤皇来仪。（《尚书·益稷》）

于是夔行乐，祖考至，群后相让，鸟兽翔舞，《箫韶》九成，凤凰来仪，百兽率舞，百官信谐。（《史记·夏本纪》）

舜曰《箫韶》者，能继尧之道也。（《白虎通·礼乐》）

改天嘉中所用齐乐，尽以"韶"为名……降神，奏通韶；牲入出，奏洁韶；帝入坛及还便殿，奏穆韶。（《通典·乐二》）

乃作大韶之乐。（《御览》八十引《帝王世纪》）

即帝位，蓂荚生于阶，凤凰巢于庭，击石拊石，以歌九韶，百兽率舞，景星出于房，地出乘黄之马。（《宋书·符瑞志》）

《韶》乐的名称或局部内容可能与古字体的历史变化及朝代变迁有关，方诗铭《古本竹书纪年辑证》引吴大澂《韶字说》云："古文召、绍、韶、招、沼、昭为一字。"由此推理上古配乐诗歌《九招》《招》《大韶》可能存在相同或相似的音乐要素。一般认为《韶》是纪功音乐，如同传说中伏羲作《荒乐》、女娲作《充乐》。《尚书·舜典》载："夔！命汝典乐教胄子，直而温，宽而栗，刚而无虐，简而无傲。诗言志，歌永言。声依永，律和声。八音克谐，无相夺伦，神人以和。"这些记载充分说明音乐的教化作用，用音乐来达到"天下治"的目的，通过"乐"来"教胄子"，以塑造其高洁的品行与庄重的人格，实现"八音克谐，无相夺伦，神人以和"的和谐人伦，西周的"以乐造士"也正是这一思想的继承和发展。《尚书·大传》记载，周公的主要政绩之一就是"制作礼乐"，倡导乐教。

退休诗书

在孔子的人生观里，修习诗书礼乐是规避政治混乱和仕途不悦的生存法则。《论语·宪问》记录，子曰："邦有道，谷；邦无道，谷，耻也。"也是孔子这段经历的思想折射。在鲁定公时期，季桓子的宠臣仲梁怀与季桓子的总管阳虎有矛盾。阳虎想方设法赶走仲梁怀，被季桓子的家臣公山不狃劝阻。后来，阳虎拘押了日益骄横的仲梁怀，令季桓子大怒。于是阳虎趁机拘禁了季桓子，强迫他订立盟约。阳虎轻视季桓子，而季桓子也无视礼法凌驾于鲁国国君之上，作为一个臣子却掌有鲁国的大权，大夫以下的臣子掌握了祭祀、征伐等国家政事，僭越了礼法。孔子认为这是有违礼的混乱局面，决定辞官开始整理《诗》《书》《礼》《乐》，许多人慕名远道而来，向孔子求教。

"子云：'吾不试，故艺。'"《论语·子罕》的记录同这

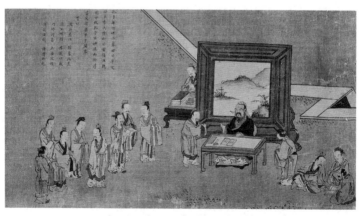

明　《圣迹图》（退休诗书）　佚名　孔府档案馆藏

段经历有所出入，孔子说是因为不被国家所用，所以习得了一些技艺。无论真实情况如何，诗书礼乐终究成为孔子获得内外兼修，并可以传道授业于弟子的重要精神内核。子曰："兴于诗，立于礼，成于乐。"在孔子看来，诗篇可以令人振奋，懂得礼使人在社会上站得住脚，而修习音乐使所学得以完成。孔子所谓乐的内容和本质都离不开礼，因此常常礼乐连言。他本人懂音乐，因此把音乐作为他教学工作的一个阶段。

夹谷会齐与归田谢过

这是两个相继发生的故事，源于礼仪乐舞使用的不得当。当然，不合适的礼仪很可能是换取政治外交筹码的口实，但存在的事实是周礼十分讲究不同仪式匹配相应的乐舞，孔子问礼老子或许也包括这方面的内容。

鲁定公十年（公元前 500 年）春，鲁国希望同齐国和解。这年夏天，齐国的大夫黎金且对齐景公说："鲁国重用孔丘，势必危及齐国。"于是派人去邀请鲁定公来齐国进行友好会见，地点在夹谷。鲁定公准备坐日常用的一般车驾，不做戒备就前往。孔子这时为代理宰相，陪伴同行，说："我听说办文事也得有武力作后盾，办武事也得有文备。自古以来凡是诸侯离开国家，必须带齐必要的文武官员，请您带上左右司马一起去。"鲁定公说："好。"于是带着左右司马一起出发了。

献酬后，齐国演奏四方之乐，孔子以两君相会，不能用夷狄

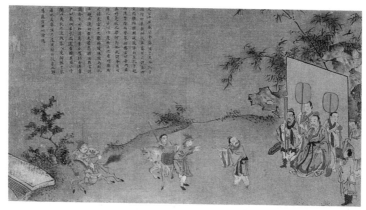

明 《圣迹图》（归田谢过） 佚名 孔府档案馆藏

之乐为由迫使齐景公撤走乐舞，齐国又演奏宫中之乐，孔子以匹夫惑乱诸侯为理由迫使齐景公处罚乐人。

夹谷相会后，齐景公责备大臣们"以夷狄之道教寡人"，在外交上失礼。齐景公采纳臣子的建议，将过去侵占的鲁国郓、汶阳、龟阴等地归还鲁国表示道歉。

女乐文马与因膰去鲁

孔子崇尚雅正的音乐，因此认为《韶》和《武》可起到道德教化和实现国家治理的作用，而对郑国的音乐并不肯定。"放郑声，远佞人。郑声淫，佞人殆。"（《卫灵公·第十一》）因此，要远离郑国的音乐，远离花言巧语的人。在孔子的价值观中，并非所有的音乐都可以实现教化的功能，而音乐和乐舞也可以成为

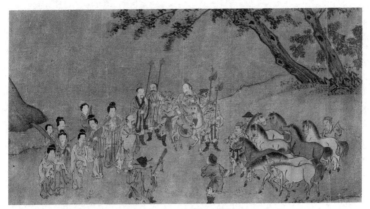

明 《圣迹图》（女乐文马） 佚名 孔府档案馆藏

令人忘记政事，放弃节制有度的做事原则的罪魁祸首。

"季桓子卒受其女乐，三日不听政；郊，又不致膰俎于大夫。孔子遂行，宿乎屯。"（《史记·孔子世家》《孔子家语·子路初见》）当为这则故事的源出。齐国听说孔子辅佐执政，担心鲁国势力增强会吞并齐国，便采用黎鉏的建议，赠送给鲁定公女乐八十人、文马三十驷，企图使鲁国君臣沉溺于娱乐而忘记治理国家。

鲁哀公终究中了齐国人的计谋，因观看女乐表演，导致终日不理政事；郊祭后又没有按照惯例向大夫们分送祭祀的胙肉。见此情形，孔子离开鲁国，开始周游列国。

适卫击磬

《周礼·冬官·考工记》："磬氏为磬，倨句一矩有半，其

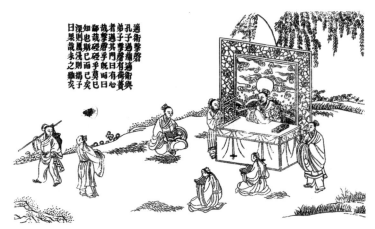

近代摹刻本《圣迹图》（适卫击磬）

博为一,股为二,鼓为三……磬师掌教击磬,教缦乐、燕乐之钟磬。"磬属八音之石,是燕乐不可缺少的重要乐器,也是重大仪式礼乐的配器,孔子过蒲到卫国和弟子们击磬,有个挑筐的人从门前过听到磬声,认为乐声中有深意。磬声硁硁,没有人了解自己就罢休好了,以《诗经·匏有苦叶》中的诗句劝谕孔子: "匏有苦叶,济有深涉。深则厉,浅则揭。"意思是说水深,就穿着衣裳走过去;水浅,就撩起衣裳走过去。子曰: "吾自卫反鲁,然后乐正,雅颂各得其所。"(《论语·子罕》)孔子到卫国的经历为其音乐典籍整理成果奠定了基础。他从卫国回到楚国才把音乐篇章整理出来,以雅、颂等进行分类,一方面对乐曲进行分类整理,另一方面对篇章内容进行归类。如今,后人可通过《诗经》的篇章顺序看到当时的文字记载,然而可惜的是关于乐曲的整理

依然无法查到可信记录。

学琴师襄

　　《诗经》云："我有嘉宾，鼓瑟鼓琴。"学习鼓琴是当时士人的必修课。孔子习礼乐，包括学习乐器的演奏，同时还自制琴曲，如《猗兰操》《将归操》《获麟操》。他曾经向鲁国的乐师襄子学习弹琴，十日不更换曲子，襄子劝他练习别的曲子，孔子以还没有掌握此曲中的弹奏技巧和规律而推辞。此后襄子又两次劝他，他又分别以没有了解此曲要表达的思想感情，以及没有从曲中体会到作者是怎样的一个人为由，继续练习同一首乐曲。曰："丘得其为人：黯然而黑，几然而长，眼如望羊，如王四国，非文王其谁能为此也！"师襄子辟席再拜，曰："师盖云《文王操》也。"这首曲子相传是周文王所作的琴曲《文王操》。

明　《圣迹图》（学琴师襄）　绢本设色　孔府档案馆藏

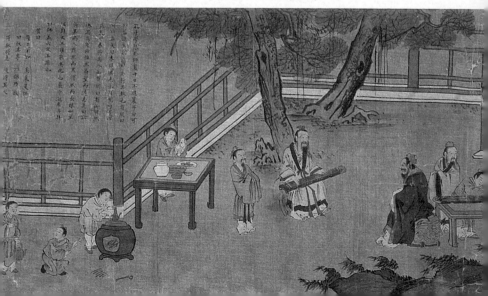

所谓"操"是琴曲歌辞的一种，此外还有"歌""曲""畅""怨""引""吟""弄""辞""拍""行"等，"操"往往与"畅""引""弄"并列。宋人陈善《扪虱新话》卷一"毛诗三百篇皆被弦歌"条云："诗三百篇，孔子皆被弦歌。古人赋诗见志，盖不独诵其章句，必有声韵之文，但今不传耳。琴中有鹊巢操、验虞操、伐檀、白驹等操，皆今诗文。则知当时作诗皆以歌也。又琴有古人之雅琴、颂琴者，盖古之为琴皆以歌乎诗。古之雅颂即今之琴操耳。"据推测，《文王操》应当是歌颂周文王功绩，适合配乐演唱的琴曲。

作歌丘陵

"人声曰歌。歌者，柯也。"歌是音乐教育不可或缺的组成要素。"诗言志，歌咏言"贵族子弟也要学歌九德。歌，成为抒怀咏志的音乐艺术表现方式。鲁哀公十一年，孔子六十八岁，在卫国。鲁国执政大夫季康子派人携带礼物请孔子回国。孔子归国，作丘陵之歌，抒发自己的感慨。近代刻本中关于孔子抚琴唱歌的故事性绘画作品中又出现了"琴歌盟坛"，讲的是孔子从鲁国的东门出来，路过盟誓坛，他走在坛的台阶上，回过头对子贡说，这里就是昔日臧文仲盟誓的地方。臧文仲曾经是鲁国的宰相。孔子睹物思人，抚琴而歌："暑往寒来春复秋，夕阳西下水东流。将军战马今何在，野草闲花满地愁。"这明显是一首七绝，与前面所讲的歌并非同一种文体形式，具体诗句内容应为后世人所创

作，但歌的功能是不变的，即配乐演唱抒发感怀。

昼息鼓琴

　　孔子昼息于室鼓琴。闵子自外闻之，以告曾子曰："乡也夫子鼓琴，音清澈以和，沦入至道。今更为幽沉声，夫子何所感而若是？"二子入问。孔子曰："然，固有之矣。我见猫方取鼠而欲得之状，故为此音，可与听音矣。"意思是说，孔子白天在家中弹琴，闵子在室外听到琴声，同来访的曾子说："这琴声是先生在抚琴，（平日里）乐声清澈和谐优美，今天变成幽静之音，不知夫子为何会有这种感受？"于是两人进门拜会孔子，并谈起刚才对琴声的感受。孔子说："的确如此，是这样的，刚才我看见猫正在捉老鼠，因而弹琴的心境变了，这段曲子让你们听见了。"这则故事不仅反映了音乐成为孔子日常生活中的一部分，也说明音乐的演奏风格与演奏者的心境和理解不无关系，从而推知，"乐"关乎人的心性。

杏坛礼乐

　　这则故事最为世人所熟知，也是绘画作品中最能直观反应孔子向弟子传道授业情景的题材。孔子从卫国返回鲁国后，开始整理与诗书礼乐相关的文献，序《书》、传《礼》、删《诗》、正《乐》、赞《易》，并对乐曲进行审定编修，对《雅》和《颂》进行了归

类并使其发挥各自的作用。而孔子杏坛讲学的主要内容是诗、书、礼、乐，据说在三千弟子中，身通六艺者有七十二人。诗是怎样的诗？乐又是怎样与诗结合的？孔子曾对鲁国的乐官说："音乐的演奏规则是可以掌握的，开始时要盛大，接下来乐曲展开，要和谐悦耳，要层次鲜明，要悠扬回荡，一直到结束。"上古流传下来的诗大约有三千多篇，孔子删掉了那些重复的，选出了那些可以用来对人们进行礼仪教育的，最早的是歌颂殷契、后稷的，其次是称述殷、周两代繁荣兴盛的，接着还有批评周幽王、周厉王道德衰败的。《关雎》是《国风》的开篇，《鹿鸣》是《小雅》的开篇，《文王》是《大雅》的开篇，《清庙》是《颂》的开篇。孔子给选出来的诗一一配乐，使它们和《韶》《武》《雅》《颂》的曲调相和谐。

孔子教授诗书礼乐的本质在于从文、行、忠、信四方面来教育学生。他要求弟子杜绝四种弊端，"绝四：毋意、毋必、毋固、毋我。所慎：齐、战、疾。子罕言利与命与仁。不愤不启，举一隅不以三隅反，则弗复也"。即不要凭空揣测，不要先入为主、武断是非，不要固执己见，不要刚愎自用。他要求弟子要慎重对待"齐、战、疾"三种情况。他主张，如果学生自己在学习的过程中没有进行深入思考，就不要事先给予启发；对于不知举一反三的学生，就不再做重复的评解。

孔子在讲学的过程中很少谈论利益、天命和仁德。他的弟子子贡曰："夫子之文章，可得闻也；夫子言天道与性命，弗可得闻也已。"颜渊谈到听孔子讲学的感受，喟然叹曰："仰之弥高。

钻之弥坚，瞻之在前，忽焉在后。夫子循循然善诱人，博我以文，约我以礼，欲罢不能。既竭我才，如有所立，卓尔。虽欲从之，蔑由也已。"意思是说，我们先生的学问与人格，仰着头看是越看越高，研究起来是越钻研越钻研不透，看上去觉得就在眼前，恍惚间又觉得像在身后。先生循序渐进，循循善诱，用文化极大程度地开阔、提升我们的眼界与境界，用礼仪来约束规范我们，使我们即使想停止学习都不能。我们已经用尽了全部才力，似乎才可以有所建树，而那个目标是如此卓越高大，即使我们能够向前靠近它，却没有办法达到它。"天下君王至于贤人众矣，当时则荣，没则已焉；孔子布衣，传十余世，学者宗之。自天子王侯，中国言六艺者折中于夫子，可谓至圣矣！""杏坛"如今已衍生为教育之意，孔子的教学使其思想得以传播、发扬与传承，他生前虽算不上得志，然而在其逝世后的漫长岁月中，成为中国传统文化思想精髓的代言者，是为圣人。

上古诗乐的角色表达：
《九歌图》里的神仙

提到《九歌》人们自然会想到屈原，梁启超说他是"九死不悔的理想主义者"，而《九歌·山鬼》是其人格的投射。"九歌"实际上是夏朝初期既存在并流传的民间音乐，"九歌韶舞"是为夏朝的盛乐。《左传·文公七年》记载："《夏书》曰：'戒之用休，董之用威，劝之以九歌，勿使坏。'九功之德皆可歌也。六府三事鹉之九功。水火金木土谷谓之六府。正德利用厚生稍之三事。"九歌并非一支单一的曲子，而是一种谱曲标准下创作的乐曲样式。关于九歌的作曲标准，在《左传》中有两处记载：《左传·昭公二十年》记载："晏子曰：'为九歌、八风、七音、六律，以奉五声。'"《左传·昭公二十五年》记载："子产曰：为九歌、八风、七音、六律，以奉五声。"《周礼·大司乐》中有"路鼓、路驻、阴竹之管、龙阴之琴瑟、九德之歌、九瞥之舞，于宗庙之中奏之"。这里的"九歌"是指九德之歌，一共有九章，即水歌、火歌、金歌、木歌、土歌、谷歌、正德歌、利用歌、厚

生歌。这与原始社会末期所形成的五行观念不无关联，也有学者认为，五行观起源于晚周时期的阴阳家，这五种概念加上谷就是"六府"，九德之歌中的六府歌可能就是祭祀六神的音乐。

《山海经》和《楚辞》当中也有九歌和九辩，虽然可能都与祭祀或巫术活动相关，但与《左传》和《周礼》所记载的"九歌"有差别。《山海经·大荒西经》："上三嫔于天，得九辩、九歌以下。""启棘宾商，九辩九歌。"（屈原《天问》）因此，夏启有九歌和九辩两个曲种，《楚辞》中的《九歌》和宋玉的《九辩》沿用了曲名。屈原《九歌》包括十一篇，即《东皇太一》《云中君》《湘君》《湘夫人》《大司命》《少司命》《东君》《河伯》《山鬼》《国殇》《礼魂》。可能与楚国的风俗和历史故事相关的有《山鬼》《国殇》《礼魂》。其中，《东皇太一》《云中君》《大司命》《少司命》与天神有关；《东君》《河伯》《湘君》《湘夫人》与地祈相关。这些形象本身是用歌曲唱词的形式表现出来的，而美术作品中见到的诸角色形象是艺术家根据辞的内容进行的想象和再创作。音乐是时间的艺术，也是相对抽象的艺术形态，辞赋予乐曲更为具体的内涵诠释，然而关于九歌人物形象的想象，在画家的笔下有了更生动直观的描绘。尽管画面带给观者更多的是视觉体验，令人忘记九歌本身应该是配曲演唱的组歌，但是，我们可以在还原它的音乐美的同时，读出历代以此为题材的画作中每一个超然俗世的形象。

东皇太一

　　"东皇"可理解为屹立于东方的神，"囊括万有，通而为一，故谓之太一"，当为具有至高地位或无比神力的一位神。"兮"字是楚辞中具有代表性的具有调节歌曲节奏功能的衬字，其作用类似于延长记号，目的是将音拖长，以满足音节的需要。清代黄生在《字诂》中提到："兮，歌之曳声也，凡风雅颂多曳声于句末……楚辞多曳声于句中……句末则其声必啴缓而悠扬，句中则其声必趋数而噍杀。"一般认为首章《东皇太一》是迎神曲，召唤神明的主要乐器中当有鼓，"扬枹兮拊鼓，疏缓节兮安歌"。尤其在上古时代，鼓在巫术活动中占有重要位置，楚鼓的出土再一次说明鼓的乐器地位，鼓声起，烘托出神秘而凝重的气氛，也从侧面反映了楚地的一种祭祀舞蹈，即鼓舞。王逸《楚辞章句》："昔楚国南郢之邑，沅、湘之间，其俗信巫而好祠，其祠必作歌乐鼓舞以乐神。"

　　随后，辞中出现了竽和瑟两种乐器，"陈竽瑟兮浩倡"。竽属于匏乐器，马王堆汉墓三号墓曾经出土过有三个八度音域的竽，经推测可能可以吹出五到七个音阶。马王堆汉墓一号墓曾出土了12根竹管，这很可能是用来正律的定音管，因此楚地的竽具有很高的技艺水平，具备律管的功能。至今出土的瑟大都属于战国时期，是颇具南方音乐特色的一种乐器，《白虎通·礼乐》记载："瑟者，所以惩忿窒欲，正人之德也。"由此可见，作为礼制乐器，瑟不仅属于鼎簋彝器序列，且具有影响人的心智品行的功能。

《东皇太一》（局部）

笭瑟和鸣烘托出天神显现的神秘氛围，"五音纷兮繁会，君欣欣兮乐康"。

这段辞不只用"兮"字结构形成节奏书写出舒缓的迎神音乐气氛，也细致描写了一位上古时代人们想象的天神形象。"抚长剑兮玉珥，璆锵鸣兮琳琅。瑶席兮玉瑱，盍将把兮琼芳。"在众多九歌题材的画作中，东皇太一常被设定为男性形象，长剑、玉珥、璆、琳琅、瑶、玉瑱、琼芳等与战国贵族使用物品相关的配饰，以及一系列与"玉"相关的物象，是当时人们以自己的生活视界和原型对神灵的想象。"玉"与祭祀相关；珥是玉制的耳边饰物；璆是美玉做的玉磬；琳琅和瑶都是精美的玉石；玉瑱是天子冕冠下的装饰，《文献通考》载："天子五冕皆玉瑱"；琼芳，王夫之通释："芳草色如琼也"。"蕙肴蒸兮兰借，奠桂酒兮椒浆"，蕙、兰、桂、椒都是具有独特香气的植物，对东皇太一的视觉感受转移到味觉体验。第二部分则是关乎听觉的音乐信息，将具有画面效果的形象加入情绪定位，满是一幅欢乐祥和的画面。

云中君

云中君究竟是怎样的一位神仙？在历代画作中，他往往踩着几朵云出现，画家对原作的理解基本上都处于"云神"的层面，也有学者认为是"月神"。王逸《章句》曰："云神丰隆也。一曰屏翳。已见《骚经》。《汉书·郊祀志》有云中君。"然而从"与日月兮齐光"来看应当不是月神，而很可能是与之同现的某

种自然现象。"灵连蜷"应是云中君出现时灵光的蜷曲状态，"烂昭昭"形容天空中出现灿烂的光，"与日月齐光""焱远举"等说明了伴生的自然现象和这种景象的转瞬即逝。"华采衣"是对云中君衣着的想象，因此有学者推断这是对自然界"虹"的描绘，不无道理。郭璞注《尔雅疏证》中解释"虹"曰："俗名为美人虹，江东呼雩。"

云中君乘着"丰隆"，穿着帝王的服装四处遨游，刚去过冀州，又横跨四海覆盖各地。《离骚》："吾令丰隆乘云兮，求宓妃之所在。"王逸注："丰隆，云师，一曰雷师。"王逸的注释显得模棱两可，在南楚的神话中云神和雷神也没有十分清晰的界限。关于"丰隆"是雷师的描述有，《离骚》："雷师告余以未具。"洪兴祖《楚辞补注》："《春秋合诚图》云，轩辕主雷雨之神。一曰，雷师，丰隆也。"《淮南子·天文》："季春三月，丰隆乃出，以将其雨。"高诱注："丰隆，雷也。"

这段辞描绘的是巫师祈雨，云神离开便意味着降水的离去，祈雨的巫师随着雨的离去表现出失落和依恋的情绪。在甲骨卜辞中我们可以看到先民祭雨的记录：如"寮于帝云"（《殷墟书契续编》，罗振玉 1933 年影印本），"贞燎于四云"（《甲骨文合集》13401，郭沫若主编，胡厚宣总编辑，中华书局影印本，1980—1983），"寮于云"（金祖同《殷契遗珠》，上海中法文化出版委员会 1939 年影印本）。有许多研究者认为这是表现"人神恋"的篇章，或可能主要源于古代祈雨中的一些祭祀过程和做法，在此不做赘述。从张渥《九歌图》中云中君的形象来看，他则是将

云中君想象成一位相对独立于东皇太一的男性角色。

湘君

　　湘君是具有鲜明楚地巫神信仰特色的角色。传说上古时，舜到南方死在了苍梧，他的妃子娥皇和女英追寻他来到洞庭湖，得知这个不幸的消息后投湘水而亡。于是当地人设了庙宇来祭祀她们，后演化成为湘水中的女神。而另有一说称湘君是男神。今天可以见到的绘画作品往往以两个女性角色形象出现，或白描或彩绘。

　　《湘君》属于《九歌》这首祭歌的腹部，《东皇太一》迎神，《礼魂》送神，《云中君》到《国殇》是歌曲结构的主体部分，与古代巫师的祭祀过程一致。巫音的乐音往往可以在今天的湖北民间音乐中找到痕迹，在湖北民间音乐伙居道乐中可以找到与巫音同属徵调式的乐曲。"君不行兮夷犹，蹇谁留兮中洲。美要眇兮宜修，沛吾乘兮桂舟。令沅湘兮无波，使江水兮安流。"是巫师对湘君的召唤，可见湘君的职责是负责沅湘二江的水流，是一位与洪水相关的神灵；其中出现了上古使用的乐器排箫，说明其在祭神歌曲中的作用。辞的第二部分是对湘君的描写，她驾着飞龙舟，在洞庭湖转头南行，以薜荔为旗，以蕙草作杆，船桨装饰香苏，然而并不遂愿，未能抵达想去的地方，女伴也为之叹息，眼泪止不住地流，深受思念之痛的折磨。"石濑兮浅浅，飞龙兮翩翩。"是画家着重描绘的场景，石滩上的水轻快地流淌，水中

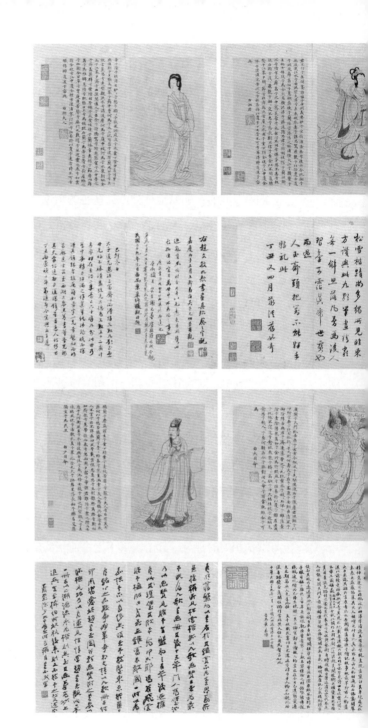

元　《大风堂藏九歌书画册》　赵孟頫　大都会艺术博物馆藏

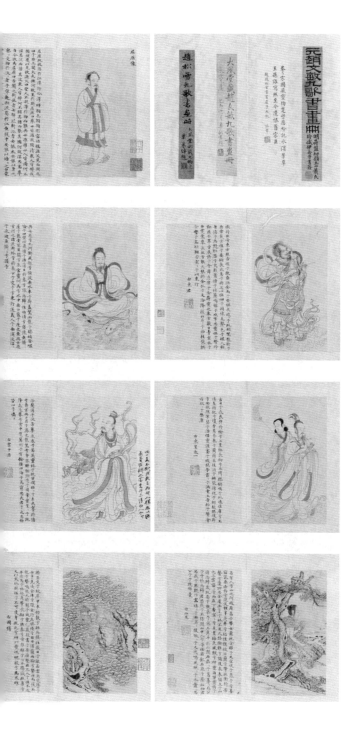

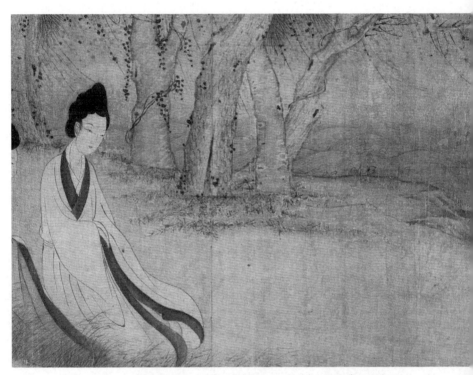

明　《湘君·湘夫人图》　文徵明　纸本设色　故宫博物院藏

的飞龙蜿蜒游动。"采芳洲兮杜若，将以遗兮下女。"在赵孟頫小楷题的九歌书画册页中关注到这一细节，册页右图中的湘君手持芳洲上采撷的杜若，正要把它托女侍带给思念的人。

《湘君·湘夫人图》是明代画家文徵明（1470—1559）少有的人物画。此画根据屈原《楚辞·九歌》中《湘君》《湘夫人》的形象而作。《湘君·湘夫人》图（又称《二湘图》）是一幅长方形的小立轴，画心高100.8厘米、横35厘米，下部是画，上部约三分之一处是小楷，由作者书《湘君》《湘夫人》原文内容，后署"正德十二年丁二月己未停云馆中书"。画幅底部有文徵明、文嘉、王穉登题跋。画幅中间，湘君、湘夫人一前一后。此图为纸本设色，无背景衬托。画面人物前者正在自右向左缓步前行，手持羽毛装饰的扇子。回首顾盼，微微低头，后者完全采取侧面的姿态，人物轮廓简洁明了，她微微抬头，与前者目光碰撞，亦步亦趋，两人仿佛有对话，形成有韵味的呼应。人物的衣纹作高古游丝描，细劲而舒畅。《湘君湘夫人图》作于明正德十二年（1517），正值画家的壮年时期，然春秋二十载，却屡试不第，仕途坎坷。画中的女性不仅是屈原笔下的人物，也折射出画家的内心情感。在中国古代文人生活中，女性始终与文人的喜怒哀乐相融合。无论是春风得意，还是落魄失意，古代文人善于借助女性形象来艺术化地表达内心的情感。文徵明通过清丽哀婉的"二湘"形象，既表达了对理想女性的希冀、倾慕之情，又抒发了内心的惆怅与愁苦。

湘夫人

关于湘君和湘夫人的关系，历来有不同的观点。最常见的说法是湘君是湘水之神，湘夫人是湘君的妻子。东汉王逸在为《楚辞·九歌》作注时写道："君为湘君也……尧用二女妻舜，三苗不服，舜往征之，二女从而不反，道死于沅、湘之间，因为湘夫人也。"此注推断湘夫人是舜的二女，而晋代的郭璞提出了质疑"帝舜之后，不当降小水为其夫人"。又有一说是湘君即舜帝，为湘水神；湘夫人是尧之二女、舜之二妃娥皇、女英。唐司马贞在《史记索隐》中推论："《楚辞·九歌》有湘君、湘夫人。夫人是尧女，则湘君当是舜。"大部分观点都认为湘夫人是湘君的配偶神，只是在神的出身地位上有差别；另一种观点则认为是湘水姐妹神，即舜二妃分别为湘君、湘夫人，这也是前文所述及的常见的神话故事所叙述的情节。

大司命和少司命

"司命"最早出现于齐国"洹子孟姜壶"铭文："齐侯拜嘉命，于上天子用璧、玉佩一司。于大无（巫）司折、于大司命用璧、两壶、八鼎。于南宫子用璧二、佩玉二司、鼓钟一肆。""上天子'大无司誓''大司命''南宫子'均系神名。"（此观点详见郭沫若《两周金文辞大系图录考释》）《汉书·郊祀志》有"司命"之名，为"太一之佐"。由此推断大司命和少司命二位神是

东皇太一的辅佐神。王夫之《楚辞通释》："大司命统司人之生死，而少司命则司人之子嗣之有无，以其所司者婴稚，故自少。大者，统摄之辞也。"大司命主人间之寿夭，少司命主人间之子嗣。《大司命》有"何寿夭兮在余"，《少司命》有"辣长剑兮拥幼艾"，可见王夫之的解释不无道理。戴震《屈原赋注》中认为少司命主灾祥，胡文英《屈骚指掌》认为少司命主生死，这两种解释都自成一说。

大司命的开篇唱词"广开兮天门，纷吾乘兮玄云。令飘风兮先驱，使涑雨兮洒尘。"天门敞开，我驾着许许多多浓密的乌云。让旋风为我开路，让求来的雨水为我洗尘。这是大司命出场的天象描绘。浓密的乌云、风做先驱、雨水洗尘开路，威严中透着一丝恐惧感。毕竟大司命是掌管人生死的神，并与死亡相关，令人感到畏惧。"君回翔兮以下，逾空桑兮从女。"是迎神女巫的唱词，你从天上盘旋降临，我跨过了空桑山与你相随。从这句可见，大司命出现的前提是收到了迎神女巫的祭礼，而迎神女巫进行祭礼的愿望是追随大司命。先民为实现请神的目的往往通过娱神的方式来祭祀寿夭神。"纷总总兮九州，何寿夭兮在予！"这是大司命的唱词。这芸芸众生的生死为何会掌握在我的手中啊！面对迎神女巫的祈祷，大司命的唱词在炫耀自身威力中又突出了其神的成分。

迎神女巫唱："高飞兮安翔，乘清气兮御阴阳。吾与君兮齐速，导帝之兮九坑。"高高地飞呀慢慢地飞，乘着天地间的正气，驾驭着阴阳二气的变化。我与您并驾齐驱，引导您到九冈山

去。大司命唱："灵衣兮被被，玉佩兮陆离。壹阴兮壹阳，众莫知兮余所为。"我穿的神衣随风飘舞，我戴的玉佩光怪陆离。我时隐时现，凡人无法知晓我究竟在做什么。大司命的神秘莫测与高贵脱俗的形象跃然纸上。"折疏麻兮瑶华，将以遗兮离居。老冉冉兮既极，不寝近兮愈疏。"疏麻，神麻，传说中的神草，有的学者考证为升麻，即零陵香，有使人致幻的作用。瑶华，玉色的花朵。遗，赠予。离居，离别远居的人，指大司命。冉冉，渐渐。既极，已至。寝，逐渐。愈疏，越来越疏远。这是迎神女巫的唱词，意思是采摘美丽如玉的神草，将把它送给即将离去的大司命。我已经渐渐老去，若不多加亲近，就会变得更加疏远。一方面表现出迎神女巫对神的依恋，另一方面也流露出她希望通过神灵的护佑得以延年的愿望。蒋骥在《山带阁注楚辞》中说："神以巡览而至，知其不可久留，故自言折其麻华，将以备别后之遗。以其年已老，不及时与神相近，恐死期将及，而益以疏阔也。盖诉而寓祈之意。"这是对这段唱词的一种解释。"乘龙兮磷磷，高驰兮冲天。结桂枝兮延伫，羌愈思兮愁人。"这仍是迎神女巫的唱词，描绘了大司命驾着龙车离去的场景。他向高处飞驰而去，直上云霄。我手持编好的桂枝久久地站在那里目送其远去，越是想念他啊就越是悲伤。

《少司命》也有二人唱和的成分。"秋兰兮麋芜，罗生兮堂下；绿叶兮素华，芳菲菲兮袭予。"写景物，其中有秋天的植物，结满果实，象征子孙繁盛，并暗示少司命的职责。"夫人自有兮美子，荪何以兮愁苦。"其中"荪"字是少司命的自称之词。"满

堂兮美人，忽独与余兮目成。"讲的是少司命独与己有情。"入
不言兮出不辞，乘回风兮载云旗；悲莫悲兮生别离，乐莫乐兮新
相知；荷衣兮蕙带，儵而来兮忽而逝。"则是写离别的凄苦，来
去匆匆。"与女沐兮咸池，晞女发兮阳之阿。望美人兮未来，临
风怳兮浩歌。"意思是说，我想和您一起到天池沐浴，然后到阳
谷晒干您的头发，一直等不到您来，我怅然若失，只有迎着风大
声歌唱。相似的请神与送神场景在前几篇中均有所体现。

东君

　　东君究竟是何方神圣？王逸注《楚辞章句》中认为东君是日
神又称太阳神的化身，此外又衍生出许多说法，如王闿运在《楚
辞释》中认为是木神"句芒"。又有诸多学者在研习《楚辞》的
过程中提出月神、雷神、霓虹神、朝霞神诸多说法。
　　"暾将出兮东方，照吾槛兮扶桑。"中的"暾"既指初升的
太阳，又指将落的太阳，因此也有观点认为该篇主要描绘的是"日
食禳救"，即先民在日食这种自然现象发生时所形成的一种仪式
性活动。这项活动曾在《尚书·夏书·胤征》中有所记载："乃
季秋月朔，辰弗集于房，瞽奏鼓，啬夫驰，庶人走。"在这里，
负责击鼓的盲人便用这种乐器来驱赶吞噬了太阳的怪物。"啬夫"
理解为种田的农夫，他奔跑着来礼敬神明。"庶人走"则表现出
众人对日食的恐惧。《周礼·夏官·虎贲氏》也有关于"雷鼓"
相似作用的记载："凡军旅、田役赞王鼓。救日月亦如之"，并

由太仆官来辅助仪式的进行。郑玄注曰："雷鼓，八面鼓也。神祀，祀天神也。""鼓"这种可以产生强烈轰鸣效果的打击乐器在此起到"救日"的神秘效果。《穀梁传》记载："天子救日，置五麾，陈五兵五鼓；诸侯置三麾，陈三鼓三兵。大夫击门，士击柝，充其阳也。"在此，不论天子还是诸侯、大夫和士人，在祭祀日食的礼乐中都有各自的职责，先民认为日食的发生是因为阴气侵袭了太阳，故而"凡有声皆阳事以压阴气"，鸣鼓以来责阴。

东君驾着旌旗招展的龙车隆隆而来，天亮时就要升到高处去，他不由地叹息，对祭神的歌舞心存眷恋，令"观者憺兮忘归"。"緪瑟兮交鼓，箫钟兮瑶簴。鸣篪兮吹竽，思灵保兮贤姱。"紧好瑟架好鼓，悠扬的钟声震得钟架摇晃。篪声和竽声响成了一片，那巫女长得真好看。"应律兮合节，灵之来兮蔽日。"神堂里声色交织，太阳神啊，迎接您的众神遮天蔽日地翩翩降临。该篇涉及声音的部分主要来自以下乐器的演奏：瑟、钟、簴、篪、竽。按照中国传统乐曲金、石、竹、丝、土、匏、革、木的分类方法，瑶簴属于石声，篪和竽是竹声，箫钟是金声，瑟属丝声，鼓是皮声，八音略备，鸣鼓攻阴，以见其盛；又配以歌舞的描绘"展诗会舞"，"交，对击鼓也"即战国时期人相对伐鼓的仪式表演，凡有仪式就有舞蹈与祷祝之词，反映出钟瑟等多件乐器合奏，乐队同时使用打击乐和吹奏乐，击鼓为歌舞做伴奏的祭礼场面。

国殇

《国殇》描写的主角究竟是谁？可以确定的是一个参与战争并具有赫赫战功的形象。然而如果是有血有肉的战事中的人物，似乎同其他篇章中的玄幻形象又不属于同类。林庚和冯沅君认为是哀悼在战事中阵亡的将士；游国恩认为是追悼为国牺牲的将士的挽歌；金开诚认为应是为国事而亡的人，很可能是一名主将。有新的观点倾向于楚国的战争沿袭周代的军事立法，其中设有战争失败罪，楚国对失败罪的界定包括战死的状况，而逃跑却可以免于该罪的刑罚，然而楚人认为吃了败仗死亡的人会变成恶鬼，难道这是为哀悼恶鬼吗？《仪礼·丧服传》同《释名》，则统言之云"未二十而死曰殇"。《礼记》云："宗子为殇，而死庶子不为后也。""殇"有哀伤的意思。因此，楚国人仿照夏代人增加二女为祭祀对象的做法，加入客死他乡的楚怀王似乎合乎情理。那么，按照习惯，"祠"这种祭祀方式是在春天，春祭曰"祠"。根据诗歌的内容，可能是祠楚怀王，也就是帮其招魂复魄。

"霾两轮兮絷四马，援玉枹兮击鸣鼓。"车轮像被埋住，马像被绊住了一样，勇士们把战鼓敲得咚咚响。此处的鼓更像是战斗开始时敲击用来鼓舞士气的战争用鼓，尽管"枹"和"鼓"与《东皇太一》中的"扬枹兮拊鼓"似是同类乐器，但后者明显是礼乐用乐器，而非战场用乐器。"带长剑兮挟秦弓，首身离兮心不惩。"这是一位即使离开人间依然具有战士风范和刚强意志的逝者。即使身体已经消失，精神也会永远存在，灵魂将化为鬼雄。

这里更像是一首悼亡的赞歌，与下篇《礼魂》形成先行后续的逻辑关系。

礼魂

"成礼兮会鼓，传芭兮代舞。姱女倡兮容与。"祭礼完成时鼓声齐鸣表示结束，巫女们一边传递手中的鲜花一边跳舞，她们歌声是那么婉转动听。王逸为西汉时楚人，想必还见到过楚祀的鼓舞场面，他认为"鼓舞"是配以"歌乐"来"乐诸神"的。在《九歌·东皇太一》中也可见到表演鼓舞的场面。战国时期已经出现了击打建鼓与舞蹈动作相结合的有韵律感的建鼓舞，信阳长台关楚墓出土的锦瑟漆画上，其瑟额立墙所绘乐舞图的残存部分，尚可窥见与此盒所画相似的建鼓舞画瓦；南阳汉画像石舞乐百戏图中也有建鼓舞的画面。战国至汉代的建鼓舞皆以建鼓作伴奏乐器，建鼓皆画在画面中部。汉画中两名鼓者且鼓且舞，做双人舞状；战国漆画中，则以鼓员伴奏、舞师独舞的形式呈现，在长合关楚墓漆画中，曾侯墓鸳鸯盒漆画中均有所呈现，这可能是建鼓舞的早期形式。

乐舞百戏：
汉画像石中的记忆

————————

　　汉代结束了先秦诸国长年的战乱纷争，建立起统一的封建中央集权国家，相对安定的社会政治环境为文化艺术乃至哲学思想的繁荣奠定了基础。在河南、苏鲁皖、陕北、辽东、荆楚等地区的墓葬中都有乐舞百戏图的发现，墓葬不仅是人类现实生活的反映，也是汉代人们生活状态与精神世界的折射，这些雕刻在墓葬石材上尘封千年的图像为我们展现了汉代社会喜乐尚舞的风俗。"自汉以后，乐舞浸盛。"汉代是乐舞繁盛的时代，也是中国音乐舞蹈史中承上启下的时代。

　　汉代人的娱乐生活、祭祀方式、音乐艺术形态、舞蹈艺术形态、百戏等，以及对想象世界的认识与理解都通过乐舞百戏图像这一视觉艺术形态生动地呈现给后人。

　　汉代朝廷设有两个音乐管理机构，即太乐和乐府。汉代乐府采集了各地的许多民歌，北起匈奴地带，南至江南区域，西到西域边界，东达东海之滨，基本覆盖了汉代的整个疆域，对促进俗

乐的繁荣发展发挥了重要作用。乐舞百戏图像所展现的内容，可视为俗乐与雅乐艺术乃至民间技艺相融合的综合艺术。

从艺术表演形式的角度来分析，汉代乐舞百戏画像中可归纳出诸多表演形式，演唱类有：歌唱、说唱、滑稽戏；器乐演奏有：建鼓、抚琴、吹竽、吹埙、吹箫、吹笙、敲钹、鼓瑟、振铎、击铙、击鼓、击节、摇鼗、撞钟、击磬；舞蹈表演有：舞练、长袖舞、七盘舞、踏鼓舞；百戏表演有：弄丸、倒立、后翻、叠案、飞剑、戴杆、绳伎、吐火、穿环、蹴鞠、柔术、杂耍、舞幢、兽戏、车戏等。

随着两汉时期经济文化的发展及对外交流的加深，各民族之间的文艺形式不断融合，加之统治者的倡导，"元封三年春，作角抵戏，三百里内皆来观。"（《汉书·武帝纪》）使得乐舞百戏开始兴盛起来。许多皇亲国戚、达官显贵家里都蓄养倡优乐伎，为乐舞百戏的兴盛提供了政治支持与人员保障。例如在两汉时期的南阳郡，商贾云集，经济繁荣，桑弘羊在《盐铁论》中曾经记录："宛、周、齐、鲁，商遍天下。"优越的自然条件和繁荣的经济使许多达官贵人受封于此，东汉时期有"帝乡"之称，是为皇亲国戚云集的政治经济文化处于显赫地位的地区，因此在南阳发现的画像石中有大量的乐舞百戏内容呈现。

汉代的乐舞和百戏是怎样诞生而又发展融合的？这一综合表演形式和汉代的宴饮生活有什么关系？是怎样一个群体来承担了这样丰富的表演内容？这一艺术史中具有时代特色的现象在汉代的社会政治中又发挥了怎样的作用？这一切似乎都不仅仅是一

个音乐艺术的问题，而是一个更为宏大的艺术社会史命题。

汉乐舞

汉代乐舞与歌诗，上承先秦雅正文化之余续，下启魏晋傲然之风度。此时，诗乐舞一体的联系依旧十分密切，汉代俗乐舞的主要形式有相和歌、相和大曲、横吹乐、鼓吹乐、民间杂曲歌舞等；名舞有长袖舞、盘鼓舞、巴渝舞、建鼓舞、鼗舞、铎舞等。"乐舞"不仅包含了歌唱、乐器、乐曲，也涵盖了歌诗和舞蹈。汉代著名赋作家傅毅在《舞赋》中言："臣闻歌以咏言、舞以尽意，是以论起其诗不如听其声，听其声不如察其形。"

汉代俗舞乐的兴起以及乐舞的大众化要求，使得"乐"与"舞"摆脱固定的联系，且在变化中不断重组。汉武帝时期扩建乐府，促进民间乐舞与祭祀乐舞（传统雅乐）的融合，通过乐府机构采诗，对民间俗乐进行收集整理，复苏了民间俗乐文化，令乐舞文化雅俗共赏、共通互染。在班固的《汉书·艺文志》、沈约的《宋书·乐志》和郑樵的《通志·乐略》中都对汉代的俗乐歌诗有记载，比如：吴楚汝南歌诗、相和、清商三调歌诗、相和歌平调七曲等。依据宋代郭茂倩《乐府诗集》中的分类，汉代俗乐包括相和歌辞、舞曲歌辞、琴曲歌辞、杂曲歌辞、杂歌谣辞，以及外来的汉鼓吹铙歌十八曲。从这些留存的汉乐舞相关的歌诗中依然可以发现俗乐与雅乐在乐舞中的交汇。

存世文献中，有汉人善舞的记载。《宋书·乐志》曰："前

世乐饮，酒酣，必起自舞。诗云'屡舞仙仙'是也。宴乐必舞，但不宜屡尔。饥在屡舞，不饥舞也。汉武帝乐饮，长沙定王舞又是也。"从娱乐功能来看，汉人舞蹈主要有两种形式：一是自娱性舞蹈，一是娱人性舞蹈。汉舞有三个主要特征：首先是舞袖，即跳舞时要摆动长袖，展现行云流水的姿态；其次是舞腰，即跳舞时要善于扭动腰部，有效衔接上下肢，赋予舞蹈更多的层次变化；最后是舞足，即跳舞时脚要踩踏助兴道具，比如舞盘、舞鼓等，形成强烈的节奏音，同时还要佩戴红色或其他鲜艳颜色的足饰。汉舞是当时民众娱乐生活的重要组成部分，舞者中不仅有大量的女性，还有许多男性加入其中，舞蹈动作中的弓箭步、马步等姿势，自汉舞流传至今。娱乐舞蹈主要服务于王室贵族，成为一个时代娱乐文化的主流。《淮南鸿烈解》中生动记录了汉代乐舞的场景："夫建钟鼓、列管弦席施、茵傅旄象、管箫也弦琴瑟也，傅着也、旄旌也、象以象牙为饰也。耳听朝歌北鄙靡靡之乐，朝歌纣都鄙邑也、纣使师涓作鄙邑靡靡之楽也、故师延为晋平公歌之，师旷知之曰亡国之音也，齐靡曼之色齐列也，靡曼美也，陈酒行夜以继日乐不辍也。"汉代女乐的舞蹈作品，主要有长袖舞、对舞、巾舞、建鼓舞、盘鼓舞等。先秦、战国时期的以袖为舞，楚国的细腰，周代传统雅舞，都能在汉代舞蹈中找到踪迹。

建鼓舞是汉代盛行的舞蹈之一。首先，从汉画像中来看，建鼓舞多处于画面中部，建鼓多饰以羽葆和华盖，有些建鼓上更是束以玉璧，由此看来建鼓不仅仅是一件乐器，更是一件礼器。在建鼓周围往往可见一些动物形象，如：鸟、猴子、虎、鱼等，这

出土于山东微山县两城镇的汉画像

画面中间为饰有羽葆飘带的高秆建鼓，二人持桴击鼓，左侧有一人抚琴，一人吹排箫，一人吹竽；右侧有一人表演跳丸，一人倒立，一人舞蹈，飘带上有祥禽异兽。

些动物的出现是汉代人对丰收、生育、吉祥的美好期望。凤鸟代表吉祥富足、鱼代表生殖崇拜等，这也是汉代人"事死如事生"的生死观念的体现。在汉代，"鸟"作为一种与人可远可近的物种，被人们理所当然地认为是连接自身与"天"的纽带。因此在汉代舞蹈，尤其是"袖舞"中，仰天出袖是常用的动势，有人欲"化鸟"飞升向天之意，是人们对"天"的崇奉和信仰。

　　傩舞也是汉舞中有代表性的舞蹈。傩舞的出现与古老而神秘的祭祀活动相关，目的是驱赶一切对人类有害的灾难。原本是全民性的群体舞蹈，后来逐渐演变为祭祀仪式和民间习俗。在汉代的丧葬观念中，傩舞的出现是为了给墓主人扫除升仙道路上的一切障碍，清除鬼魅，庇佑墓主人顺利升仙。在汉画像中出现了傩舞的舞蹈形式，傩舞仪式的开始，同时也是升仙之路的开始，在

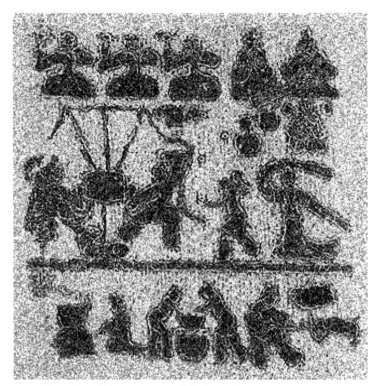

下层刻庖厨图的乐舞图，出土于山东嘉祥县纸坊镇

巫师的帮助和祥瑞的引导下，墓主人开始走向升仙之路。在汉画像中，乐舞图常常配有庖厨图，这表现的是乐舞与宴饮之间的关系，还是祭祀与飨神食物的制作，并无定论，但似乎都有其道理。

汉百戏

　　"百戏"之名始于西汉，是对古代歌舞杂技等表演艺术的总称。"百戏"本源于先秦的讲武之礼，《汉书·刑法志》："春秋之后，灭弱吞小，并为战国，稍增讲武之礼，以为戏乐，用相夸视。而秦更名角抵，先王之礼没于淫乐中矣。"《礼记·月令》载"孟冬之月，天子乃命将帅，习射、御、角力"的活动，是以"角试"比赛方式进行的一种军事训练或军队校阅。活动的目的就是教习战法，熟悉号令甄选士卒。秦统一后把"讲武之礼"改为角抵，秦二世时将其娱乐化，并引入宫廷与歌舞杂技同台演出，成为宫廷贵族娱乐形式，名为"角抵戏"。汉武帝重建乐府后，将各类角抵歌舞杂技引入乐府，合称"百戏"。在秦汉时期，"百戏"有广义和狭义之分。狭义的"百戏"指的是大型舞蹈表演，参与者多达几十人甚至几百人，能够组织百戏的通常是实力雄厚的达官贵人或者乡绅土豪，充分彰显他们的身份地位。广义的"百戏"是歌舞和杂技的统称，这一称谓延续到隋唐时期，被改称为"散戏"，乐府中的百戏则是广义百戏。

　　我国古代表演艺术经过春秋战国时期的"新乐"，在汉代又达到了另一个高峰。汉代的"百戏"是为当时表演艺术水平的代表。它的兴起突破了周礼的严格礼乐体制束缚，逐渐改变了僵化的庙堂雅乐舞蹈的形式，融入了民间歌舞的元素。在艺术功能方面，百戏较于祭祀乐舞具有更强的世俗性和娱乐性。

　　戏曲是百戏的重要组成部分。东晋葛洪在《西京杂记》中记

录了西汉长安的逸闻趣事，其中有关于百戏的剧目叫作《东海黄公》，东汉的文学家张衡在《西京赋》中有过"东海黄公，赤刀粤祝；翼厌白虎，卒不能救；挟邪作蛊，于是不售"的描述。尽管与后世的戏剧作品相比较显得十分原始，但已经具备了戏剧的一些基本特征。

百戏中的说唱艺术源于先秦时期诗乐结合的乐歌以及由乡村讴谣发展而成的谣曲，内容主要是讲故事，由歌唱和说白交替进行。汉代说唱艺术同歌舞密不可分，在《相和歌》里就有部分曲目是以说唱形式来进行表演的，而人们所熟知的《陌上桑》便是其中的名篇。《陌上桑》通篇使用五言韵词来描述罗敷的美貌与机智，全篇分解，"解"可以理解为今天的乐段，说明其已经具备了说唱艺术的特征。百戏是配乐的表演，经常为百戏伴奏的乐队主要是鼓吹乐队和丝竹乐队，其中鼓吹乐队的组成主要有鼓、排箫、笛、竽、笙等，丝竹乐队的乐器则有筝、瑟。当然，也有鼓吹乐队和丝竹乐队配合演奏的表演形式。

我国关于杂技最早的记载源于黄帝蚩尤之战的传说，殷商、周秦时期逐渐发展，到汉代种类已较为完整。陈寿《三国志》（卷三·魏书）中注引了一则魏宫廷角抵百戏情况的详尽材料："是年起太极诸殿，筑总章观高十余丈，建翔风于其上；又于芳林园中起陂池，楫棹越歌；又于列殿之北，立八坊，诸才人以次序处其中，贵人夫人以上，转南附焉，其秩石拟百官之数。帝常游宴在内，乃选女子知书可付信者六人，以为女尚书，使典省外奏事，处当画可，自贵人以下至尚保，及给掖庭洒扫，习伎歌者，各有

千数。通引谷水过九龙殿前，为玉井绮栏，蟾蜍含受，神龙吐出。使博士马均作司南车，水转百戏。岁首建巨兽，鱼龙曼延，弄马倒骑，备如汉西京之制，筑阆阓诸门阙外罘罳。"场面壮观是汉代宫廷角抵百戏的一大特点。汉百戏大多是为皇家贵族服务，演出场所并不固定，殿堂、庭院、广场都可以成为演出场所。

张衡在《西京赋》中描述的长安杂技有：扛鼎、寻橦、冲狭燕濯、走索、跳丸剑等形体技艺；也有曼延、大雀、鱼龙、白象、舍利、豹黑、白虎等乔装动物戏、布景戏；驯兽表演有弄蛇、蟾蜍与龟等；幻术表演有吞刀吐火、画地成川、东海黄公等；马戏表演有戏车、驰马、射马等，场面宏大种类繁多。汉武帝时期，杂技作为一种艺术形式率先在东西方文化交流中展露风采，成为汉代国威的象征。元封三年（公元前 108 年）春，汉武帝为了炫耀国力，在长安的上林苑设宴，邀请各国使者观赏角抵戏。《汉书·西域传》记载"广开上林，穿昆明池，营前门万户之宫，立神明通天之台，兴造甲乙之帐，落以随珠和璧"，是一场场面豪华、规模盛大的杂技大会。

汉代百戏中的杂技主要包括：

角抵：主要是力技，从对抗形式来看主要有徒手和持械。人们用自身的力量而不借用任何工具去征服自然界，从某种意义上讲，是人类最原始、最早的一项体育活动，汉代的角力表演主要就是百戏的角抵表演，指摔跤、相扑、拳术、斗兽之类，以力较量为主的节目。汉代的摔跤和拳术节目称作"手搏"，《汉书·艺文志》就有手搏六篇。张衡在《西京赋》中记载："乃使中黄之

士，育获之畴，朱鬓髡鬓，植发如竿，袒裼戟手，奎踽盘桓。"
这是汉代摔跤的真实反映。此类表现形式往往将鼎、坛、瓮、石臼等日常重物作为耍弄抛撒的道具，通过双臂的力量和身体各部位的配合，将重物有控制地或高抛挥洒或贴身飞舞玩弄，进而达到娱乐的效果。

马戏：主要包括驯兽、杂技迅速、幻术、滑稽等，我们习惯所称的马戏，一般包括驯马、骑马等技巧的表演。

猴戏：主要起源于先秦，有两种形式：一是驯猴演戏，一是由人来模仿猴子做戏。还有猴骑在鸡、狗、马等动物身上表演的。

幻术：即魔术。"周穆王时，西极之国有化人来……千变万化，不可穷极"（见《列子·卷三·周穆王》），受到释、道的影响，后代幻术内容更加丰富多彩。汉代幻术表演的主要节目有鱼龙曼衍、转石成雷、吞刀吐火等，是在中土与西域量大系统融合基础上出现的。

戏车：指的是表演者在奔跑的车上完成倒立、走索、对舞、倒挂等相关的杂技表演。难度大，观赏性强。

弄丸：又称跳丸、飞丸等，是一种耍弄弹球的游戏。弹球的数量至少在三个以上，有三丸、五丸、七丸，球的数量越多难度越大，往往伴随歌舞等其他艺术活动进行。

跳剑：是一种抛掷类型的游戏，需要表演者操纵剑在空中的运动方向，以及使剑柄正好接住跳丸。

舞轮：表演者用手和身体抛接车轮或圆状物的表演。此外还有口技、呈力伎、攀缘伎等表演。

跟挂：是汉代的戏车寻橦的竿上技艺。"挂"就是身体倒挂在竿上或索上，有跟挂、腿挂、手挂，其中以跟挂最为惊险。张衡《西京赋》云："侲童程材，上下翩翻，突倒投而跟挂，譬陨绝而复联。"也就是说表演者在竿上突然倒投下来，好像要高空坠地，但却巧妙地用足钩挂在竿上，实属惊险无比！晋傅玄《正都赋》又云："忽跟挂而倒绝，若将坠而复续。"

象人之戏：汉代的象人之戏，是指俳优们装扮成各种动物之形载歌载舞的游戏。早期的象人之戏具有驱鬼逐疫的功能，随着发展，汉代流行的"象人之戏"，则赋予了"娱乐性"特征及内容。从画像看，这些带有早期戏剧萌芽的表演形式也多由俳优参与表演。《汉书·礼乐志》载，哀帝罢乐府时，提及当时乐府情况时云：有"常从象人四人"和"秦倡象人员三人"。注云："孟康曰：'象人，若今戏虾鱼师（狮）子者也。'韦昭曰：'著假面者也。'师古曰：'孟说是。'"也就是说，文中所述的"象人"是指装扮"虾鱼狮子"进行乐舞百戏演出的伎人。

倒立：有樽上倒立、叠案倒立等，主要由身形轻盈的俳优来承担。比如在樽上倒立，樽，在汉代一般属于饮食酒具器皿等，樽上倒立反映的多是宴宾乐舞时的状况，表演时由伎乐人员双手倒立于樽边沿，双手在着力移动中由朝上的双脚做出舞蹈状。樽上倒立的惊险之处在于双手在着力樽边沿的同时还得移动变换；同时樽中可能有滚沸的汤料，伎人稍有不慎便可被滚沸的汤料烫伤，因此，具有一定的危险性。叠案倒立也是汉代著名的倒立技之一，与今日的叠椅杂技极其类似。汉代艺人所叠案有两案、四

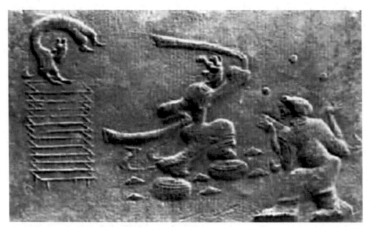

四川彭县 1956 年征集的画像砖

左竖一十二层叠案，其难度系数明显加大。一女伎着紧身衣、灯笼裤，案上做柔体掷倒表演。中间地上置六盘二鼓，一女伎头绾双鬟，身着宽袖舞衣，细腰束带，执长巾跳盘鼓舞。右一伎人扭身向内，仰首伸掌作跳丸之戏，两丸在手，三丸抛于空中。

案、七案、九案和十二案之分，案数越多，其表演难度越高。表演叠案的多为身材精干瘦小、柔韧度较好的女性俳优，要求舞者在叠加的几案上双手支撑倒立，难度系数因案数的增加而随之增加。常见的有叠案倒立，多见于四川的画像石头中。

　　冲狭或冲狭燕濯：张衡《西京赋》在描述平乐观演出角抵之戏的盛况时，有"冲狭燕濯、胸突铦锋"的杂技之戏。此技与今天的"钻刀圈、钻火圈"极为相似，似为一脉相承。迄今发现的冲狭图像数据有两三幅。冲狭用的环有固定环也有手持的移动环，相对来说，表演固定环的伎人跃动起来稍微难些，稍有不慎就有可能被刀或火伤及身体。

宜宾县弓字山崖墓汉代画像石

图中的钻环即为冲狭。左起一人飞剑，一人倒立，一人弄丸，一人执环，一人飞身向环中跃去。上一人单腿跪地击鼓，一人反弓并口吐串珠。图中表演形象清晰生动，奇技玄妙。

据《汉书》记载，汉元帝时期正式实施了罢角抵的措施："元帝即位，天下大水，关东郡十一尤甚，二年，齐地饥，谷石三百余，民多饿死，琅邪郡人相食……与民争利上从其议，皆罢之又罢建章，甘泉宫卫，角抵，齐三服官，省禁苑以予贫民，减诸侯王庙卫卒。"汉代皇室往往以罢角抵来节约开支，由此足见汉代皇室对角抵百戏的投入是一笔巨大的支出，否则不会出现罢黜之举。罢角抵百戏和罢乐府的性质、目的一致，国家面临灾害，国库空虚，无法承担巨大开销，将节省下来的钱用于赈济灾民。

乐舞百戏与汉代宴饮

宴宾乐舞之风早在先秦就有。《周礼》规定周王宴饮须伴以

歌舞。《周礼·天官·膳夫》有"以乐侑食"的记载；《周礼·春官·大司乐》："王大食，三宥，皆令奏钟鼓。"贵族也有宴宾乐舞的记述，《诗经·小雅·鹿鸣》："我有嘉宾，鼓瑟鼓琴。鼓瑟鼓琴，和乐且湛。我有旨酒，以燕乐嘉宾之心。"而民间虽然比不上王族，但也有据可查，《诗经·唐风·山有枢》："子有酒食，何不日鼓琴，且以喜乐，且以永日。"可见，先秦的宴宾歌舞从某种程度上彰显了礼乐制的精神，体现了礼的规范和乐的融合。汉代继承了先秦的礼乐制，相对于先秦，汉代的一统和繁荣，使得对于宴宾乐舞之风的崇尚有过之而无不及。司马相如的《上林赋》，文中描述了汉代天子举行大型宴宾乐舞的盛大状况："置酒乎颢天之台，张乐乎胶葛之宇，撞千石之钟，立万石之虡，建翠华之旗，树灵鼍之鼓。奏陶唐氏之舞，听葛天氏之歌，千人唱，万人和。山林为之震动，川谷为之荡波。"

汉代宴宾乐舞在大臣贵族中也是寻常之举。《汉书·盖宽饶传》载：平恩侯许伯迁入新府第，丞相、御史、将军、中二千石都去恭贺，许伯设宴款待，"酒酣乐作，长信少府檀长卿起舞，为《沐猴与狗斗》，坐皆大笑"。《汉书·张禹传》记载：成帝时张禹出入丞相，他懂音乐，喜好歌舞作乐，"崇每侯禹，常责师宜置酒设女乐与弟子相娱。禹将崇入后堂饮食，优人管弦，铿锵极乐，昏夜乃罢"。宴宾乐舞风行两汉四百余年，直至汉末三国之际此风仍然不减，曹丕《与吴质书》（四二卷）写道："每至觞酌流行，丝竹并奏，酒酣耳热，仰而赋诗。当此之时，忽然不知自乐也。"而作为民俗色彩浓厚的汉画像石中出现的乐舞俳

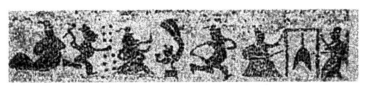

宴饮乐舞图

出土于河南南阳卧龙区王寨的画像石。画中右端刻有一镈钟，镈钟的左面有四人表演杂技，其中，一俳优鼓腹大步疾走；一女伎一只手立于案上，另一只手托着器物，表演倒立；一男子口吐火焰；其左边男子表演跳丸。

优侑食的诸多画面，从另一个侧面折射出汉代民间对此风的崇尚和风靡。由此，上至宫廷，中至贵族，下至黎民，这从上到下形成了一个完整的风俗指向标，而汉画中的俳优现象，无形中从民俗方面掀开了汉代宴宾乐舞之风的一角。

汉代宴会不仅有专门的舞女助兴，主人与宾客通常也会加入舞蹈中，而没有高超的舞技对于人们来说是非常丢人甚至是失礼的，这就是汉代的"以舞相属"，属于自娱性舞蹈。河南南阳出土的乐舞百戏与宴饮图像同刻在一幅画面中，上端左侧有一人正襟危坐，手持耳杯畅饮，旁置建鼓，两名伎人执桴击鼓，画面下方刻有几案，案上摆满了美味珍馐，有炮制的大鱼，鱼的头尾都伸出了盘子外沿，实在是夸张的刻画形态，食案上还摆了三只鸭子和四块饼状物。

在贵族的家宴中常常有百戏的娱乐内容。桓宽《盐铁论》记载："往者民间酒会，各以党俗，弹筝鼓缶而已……今富者钟鼓五乐。歌儿数曹，中者鸣筝、调瑟，郑舞赵讴。"这种民间宴饮，促进了小型杂技的发展，宴乐中的"优倡奇变之乐"中包括幻术、马术、形体杂技及动物戏的表演。宴乐表演促使杂技向小型化、

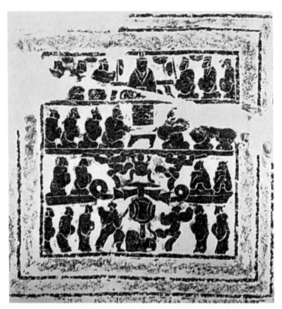

山东滕州市桑村镇大郭村汉画像

此画像分为三层：下层中间有一个建鼓立于兽形基座上，羽葆飘扬在两侧，二人持桴击鼓表演，周围有五人观看；上两层分别为六博游戏和拜见图。

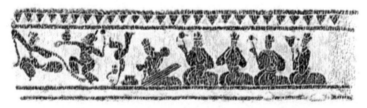

图中左一人表演的为长袖舞，往右依次应为耍镖、倒立，席地五人为乐师，一人弹琴，四人吹奏不同乐器。张衡《观舞赋》载"抗修袖以翼面，展清声而长歌"。石像中所刻舞人应为女子，高髻细腰，展长袖而舞；后一男子，一臂托陶罐，呈跳跃之势；再后应是一倒立的女子。倒立是汉代比较常见的杂技项目之一，在汉画像中多有反映，常和乐舞同台出现。倒立者一般头缩高髻，身体倒竖，下腰抬头，双腿上举，体态轻盈。有的双臂倒立，有的单臂倒立，有的以头顶碗，有的以手擎碗。从这幅图中可以看出倒立者确是抬头下腰，体态轻盈，无疑是个女子。

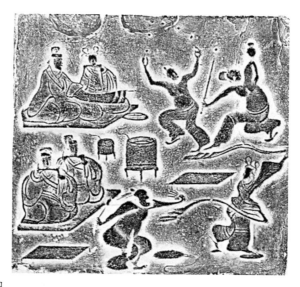

百戏图

图中四位主客踞坐席上，旁有类似大小酒器的物品。四位表演者的节目各不相同。左上一人表演的是百戏中的跳丸，和现在的表演几无差别。右上一人表演的应是舞剑或者飞剑跳丸。左下的表演者右手所持似是火把，有可能是在表演吐火。右下则可以看出是一女子在表演长袖舞。

多样化发展，与宫廷大型表演相互补充，使长安杂技艺术更加丰富多彩。

在汉画像乐舞百戏图中，除了刻画舞蹈、百戏艺术的丰富表演形态，也表现了汉人观赏乐舞百戏的盛大场面。

乐舞中的斗兽

斗兽、驯兽是汉代乐舞百戏中角抵戏的内容之一。斗兽活动起源较早，是动物戏中最原始的形式，相传是奴隶制时期奴隶主

为了寻开心，将奴隶与饿兽同置于一个没有逃生余地的地方，以观赏奴隶与野兽的搏斗取乐。后来发展到由专职驯养野兽的伎人，同经过驯化后的野兽进行象征性的格斗或嬉戏。张衡《西京赋》云："总会仙倡，戏豹舞熊。"《盐铁论·散不足》记载汉代王公贵族好观"斗虎"之戏。《西京杂记》云："广陵王胥有勇力，常于别围学格熊，后遂能空手搏之。"

汉代画像石中有不少斗兽表演的画像题材。这些题材既有人与兽的搏斗，也有兽与兽的嗜斗，还有人们驯兽等。所斗或驯的动物一般是野生的比较凶猛的动物，主要有虎、牛、狮、熊、兕、象、天禄、辟邪等，其中斗虎、斗牛是汉画中所见最多的斗兽形式。这些斗兽驯兽画像，目前学术界普遍认为是汉代流行的真实的人与野兽或野兽之间的搏斗，而忽略了斗兽的娱乐表演形式或驯兽内涵。

汉画中斗兽的画像根据画面内容分为人与兽斗和兽与兽斗两种。其中人与兽斗又分为徒手斗兽和执械斗兽，兽与兽斗分为兽与兽直接搏斗和驯兽人引导兽斗。驯兽画像内容包括人驯兽、

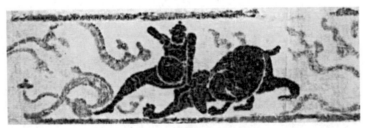

南阳市麒麟岗汉墓出土的一幅斗兽画像，表现的是一勇士将一野兽驯服的情景。

南阳市出土的斗牛画像，画中一武士正和一牛作斗牛表演，武士赤裸上身，右手推掌，左手握一匕首，后弓步做搏斗状。猛牛在离去时做回头猛转身之状，二目圆睁，牛尾高翘，显然是已被击怒，正处于搏斗高潮，画间饰云气。

持械斗兽：即斗兽表演者手持器械与猛兽相搏，所持器械有棒、矛、钺、斧、剑等兵器，所斗猛兽有虎、熊等，如河南南阳出土的几幅斗虎画像。

南阳董庄汉墓出土的持械斗虎画像。

熊兕斗。

人与动物驯兽、方相氏（熊）驯兽等形式。人与兽斗表演即人与
猛兽动物的搏斗，一般是人与一野兽或与二野兽相斗，所斗动物
有虎、牛、羵、狮、兕、熊等，根据人的斗兽情况，分为徒手斗
和执械（兵器）斗两种类型。

　　汉代人与兽斗表演中的大多数野兽都是经过驯化的动物，但
也有未经驯化或没完全驯化的猛兽，这种表演危险性极高。《汉
书·李广传》也有关于李广之孙李禹被罚斗兽的记载，说李禹酒
后侵凌侍中贵人，于是"上召禹，使刺虎，悬下圈中"这也是因
犯罪被迫入圈中斗虎。汉画中有不少斗兽者是胡人的形象，这些
胡人多为战俘。杨雄所作《长杨赋》中记载："以网为周陆，纵
禽兽其中，令胡人手搏之，自取其获，上亲临观焉。"他们或是
战俘，或是从西域、匈奴来的专业驯兽者，战俘的地位如同奴隶。
这些都说明当时从事斗兽的人以身份低下者为主，罪囚斗兽是偶
然现象。

　　汉代斗兽表演中的另一种形式是"兽兽相斗"，这种表演也
分为纯兽与兽相斗和驯兽师指挥下的兽与兽表演两种形式。兽与
兽斗表演常见的野兽相斗多为牛虎斗、熊虎斗、牛熊斗、兕与兕
斗、狮与牛斗、兕与虎斗、兕与熊斗、狮与豹斗等。

乐舞百戏中的俳优

汉代画像中的乐舞百戏中不仅有王公贵族的形象，其主角更多的是表演这些艺术形式和技能的俳优。王国维说："故优人之言，无不以调戏为主……皆以微词托意，甚有谑而为虐者。"作为有着汉代绣像史称谓的汉画像，其中的俳优形象无形中也折射了汉代社会娱乐的戏谑之风。俳优，又称为倡优、俳倡等，一般专指从事滑稽百戏表演的古代男性艺人。俳优所创造的历史悠久而富有底蕴，从春秋战国时的优孟，太史公的《滑稽列传》，到唐代参军戏宋元杂剧，再到明清以来的戏曲丑角；乃至当今的曲苑说唱百家等，皆能找到其身影。俳优可分为侏儒类、健硕类、常人类和精干类。侏儒类俳优身材五短矮小突腹，多为身材畸形的侏儒人，受其形体的影响，主要从事一些滑稽表演，如说学逗唱等，通过幽默的语言、滑稽的表情以及夸张的肢体表演，进而达到娱人的目的。司马相如《上林赋》："俳优侏儒，狄鞮之倡，所以娱耳目乐心意者。"所谓的"娱耳目乐心意者"就是指其言语夸张，动作表情幽默，说出常人所想但又说不出的想法，做出常人难以企及但寓意丰富的夸张举动，让人忍俊不禁。

武帝还欣赏戏谑风趣的大臣。东方朔是汉代名士，其思维敏捷、言语滑稽，常在武帝前起笑取乐，"然时观察颜色，直言切谏"。东方朔巧妙地利用俳优类的滑稽表演获得武帝好感，并察言观色寻找恰当时机进谏。《汉书·枚皋传》："皋不通经术，诙笑类俳倡，好嫚戏，以故得媟黩贵幸，比东方朔、郭舍人等。"

汉代枚皋虽然不通经术，但其言语滑稽诙谐就和俳优一样，因此而得到皇帝的喜爱，犹如东方朔、郭舍人一样。可见，平常习惯矜持庄重的帝王，对娱乐戏谑之风依然是十分渴望。

体形健壮肥硕的俳优，其形体主要特征是突腹赤身，身材高大健硕，从图像分析来看，其多从事一些力技类的滑稽项目，通常将生活中的一些重物器具作为日常道具来巧妙耍弄，在力量、美感和幽默滑稽方面寻找一种恰当的结合点，从而体现一种既神奇又轻巧的百戏表现形式。《史记·李斯传》（卷八十七）载，秦二世"在甘泉宫，方作角抵俳优之观"，文中的"角抵俳优"就属力技型的健硕类俳优。从画像分析，其一般从事一些跳舞、群舞和一些手技类的表演项目，如弄丸、飞剑以及象人之戏类的滑稽表演等，有时也参与一些大型的百戏活动，如百戏杂陈、象人之戏、斗兽等。文献中对此类俳优的记述也比较多，如张衡《西京赋》所描绘的"冲狭燕濯（钻圈）、胸突铦锋（胸腹抵刀剑）、跳丸剑之挥霍"等，就属于常人类表演的俳优杂技。

俳优的表演有表演击鼓的，一般是手持鼓桴击鼓，还有双人击建鼓、单人击鼓等。舞蹈类的表演有独舞、对舞和群舞，手戏类的百戏表演形式主要是以双手、胳膊、臂膀等上肢为技艺表现的主要手段，将道具通过手的抛、撒、弄、甩、旋以及辅以臂、膀、上肢等部位的承接过渡等方法，从而达到展现技艺和吸人眼球的视觉效果。如：跳丸表演。丸球越大，俳优双手抛接控制的难度就越高，丸球下落时所形成的重力就越大，对身体各部位所形成的冲击和潜在危害就越大。俳优飞剑在表演形式上类同于俳

优弄丸，但是在细节上稍有区别。飞剑的难度主要体现在抛接短剑的数目和剑柄下落的方向，抛接之时把握剑柄的下落方位是飞剑的关键所在。高橦类表演属于较为惊险刺激的表演，有戏车高橦、额头顶橦等。晋傅玄《正都赋》所描述的"杪竿首而腹旋，承严节之繁促"。

乐舞百戏的功能与价值

大量出土的乐舞图中，用于祭祀场面的舞蹈往往配有西王母、东王公等神仙，祥瑞与乐舞图的共同出现体现了汉代的神仙观念。《周礼·大司乐》载："奏黄钟，歌大吕，舞《云门》，以祀天神。"在汉代的祭仪活动中，乐舞作为礼仪的传达和载体，是汉代典仪活动中的重要组成部分，更是国家礼仪制度的体现。宗庙祭祀舞的礼乐互补、宫廷雅乐之舞的文化旨归、民间娱乐之舞的人文基因、角抵百戏的体变质存等几个面向，反观两汉乐舞文化的特点。以乐舞服务于日常人伦和社会治理体系，尽管汉代乐舞以仪式化的宗庙祭祀舞、雅乐之舞为主导，但民间娱乐之舞依然得到了持续性的繁育和生长，为汉代乐舞留下了自律性发展的空间。

雅乐自周公"制礼作乐"，便形成了一套制度严格、等级鲜明、礼乐结合的雅乐系统，主要用于朝廷的各种仪式。汉代承先秦政治、文化、哲学思想之余续，将雅乐的使用作为统治阶级庙堂祭祀、宴飨贵宾、庆功纪行的手段，贯穿于这个时代的不同场合和

阶段。《汉书·礼乐志》对雅乐多有记载，比如叔孙通制《嘉至》《永至》《登歌》《休成》《永安》，高祖、始皇、孝景、孝文、孝宣制《武德》《文始》《五行》《昭德》《四时》《盛德》。高祖刘邦《大风歌》，虽为俗乐，但也用于汉雅乐之中，体现了汉代乐府制乐中对于俗乐的吸收和采纳。

《云翘》《育命》这两支舞蹈，原本便是用于郊天地祭的。二舞的曲调、舞具、舞人服饰和舞蹈形制，均依据节气的变化而发生改变。灵星祠舞，祭祀对象是人们公认的农神——后稷。《续后汉书》中载："立秋十八日，郊黄帝是日夜漏，未尽五刻京都百官皆衣黄，至立秋迎气于黄郊，乐奏黄钟之宫歌帝临，冕而执干戚，舞云翘育命所以养时训也。"于《云翘》舞人的"冕"，在范晔《后汉书》卷一百二十描述道："爵弁、一名冕广八寸长、尺二寸，如爵形，前小后大缯其上似爵头色，有收持笄所谓夏收殷者也。独断曰殷黑而微白前大而后小，夏纯黑亦前小而后大，皆以三十六升漆布为之诗云常服黼，书曰王与大夫尽弁，上古皆以布中古以丝。孔子曰麻冕礼也，今也纯俭祠天地，五郊明堂云翘舞乐人服之。礼曰朱干玉戚，郑玄曰朱干赤大盾也，戚斧也，冕而舞大夏此之谓也。"其文中描述的"冕""干戚"等物，清晰地刻画出农耕时节的场景。

汉代的乐舞百戏，也对民间说唱文艺的孕育起到了推波助澜的作用。汉画像乐舞百戏的愉悦功能是单一的娱神功能，主要根据是汉画像乐舞百戏的受众为墓主人或墓主人的贵宾或亲族推测的，而"这些人都是已经死去的人，是死者的灵魂在另一个世界

里的生活享受，他们的灵魂是属于神灵的灵魂"，所以以逝者作为受众的乐舞百戏，其娱神功能也就自然成为唯一的功能。承认汉画像乐舞百戏内容具有娱神和娱人双重性质和功能的认识，符合中国上古和中古时期人们娱乐活动的特点和规律。以人为对象的娱乐为主，抑或娱神与娱人兼重？与此问题相关联的，则是以汉画像乐舞百戏为代表的汉代庄园艺术的受众问题，即对汉代庄园艺术的性质和功能如何认识的问题。汉画像乐舞百戏属于汉代庄园生活的范畴，是汉代庄园生活的一种生活内容和生活方式的表现和反映。从这个意义上说，汉画像乐舞百戏受众的下移和扩大，又是汉代庄园娱乐生活的表现和反映。

从汉代丧葬制度特点来看，家族墓的流行、生活实用器以及反映庄园生活的模型器成为主要随葬内容和室墓制度的形成，都反映出"视死如生"的观念对传统丧葬制度的影响，说明对逝者在彼岸世界继续生活的信仰早已根深蒂固。从这个意义上看，汉画像乐舞百戏即是"逝者"将现实生活中的娱乐方式移植到了他们在彼岸世界的生活之中，其性质和功能并没有发生本质上的变化和转移。这也是汉画像所具有的丰富的现实意义和历史价值之所在。春秋战国时期楚国墓葬随葬乐器，或置于头箱，或置于边箱。置于头箱的乐器与礼器同列，而置于边箱的乐器则与车马器和兵器等生活用器同列。这说明春秋战国时期楚国墓葬随葬乐器具有礼器和生活用器两种性质和功能，前者在于通神和娱神，后者在于休闲和娱乐。

"社交"和"日常生活"应该是汉代庄园生活最主要的两个

方面，而乐舞百戏则是"社交"和"日常生活"最为重要或最为时髦的手段和内容。汉代庄园艺术是为庄园生活服务的，它以向欣赏者展示艺术的美为主要目的，而开辟了以娱人为主要功能的艺术道路。在汉代庄园经济中，乐舞百戏作为娱乐方式的精神与视觉享受有着重要地位。

汉代的角抵百戏的一个重要作用，便是招待异域使节。《汉书》卷九十六载："元康二年，天子自临平乐观会匈奴使者、外国君长，大角抵设乐而遣之。"《匈奴传》："顺帝汉安二年六月，丙寅立南单于兜楼，储诏太常祖会缯赐，作乐角抵百戏帝幸胡桃宫临观之。"在汉代力技类的百戏不单单是歌舞与技巧的结合，往往也包含了浓烈的武风倾向，甚至有时就是武力的一种展现。《汉书·武帝纪》记载，为了展示君民同乐强国气象，也为了维护中央权威，震慑域内封国的躁动，武帝曾在上林苑平乐观，"元封三年春作角抵戏"，一时间举国震动，"三百里内皆来观"。而类似的具有大型武技风格的百戏活动就有两次。同样，为了震慑四夷少数民族，减少边患，武帝也借助匈奴等外国君长、使者朝贡的机会举行百戏活动，《汉书·西域传》载："设酒池肉林以飨四夷之客，作《巴俞》都卢、海中《砀极》、漫衍鱼龙、角抵之戏以观视之。"以此向四夷首领展示中央大国的威武和强盛。汉代建平乐观演百戏，用意之一是借武戏、秘戏以慑服、惊炫邻邦的君长和使节，是一种外交手段。汉代百戏高度尚武、尚奇、尚险的特点的形成，与此不无关系。

汉乐遗韵：
汉代帛画中的音乐礼仪

汉代墓葬帛画似衣非衣，究竟是旌铭，还是接引生者升天的圣物？汉帛画在中国的纺织史和美术史上都有着特殊的意义和价值，不仅是汉代人生死观的折射，也蕴含着他们对音乐礼仪的理解。自1942年以来，中国的帛画大概出土了二十二幅。主要分布在长沙、临沂、武威、广州和江陵等地，其中以长沙出土的数量为最，其形制之完备、保存状况良好均在其他帛画之上。帛画本身与楚地文化息息相关，在楚文化中，翘楚文化属于楚国的上层贵族文化，以楚骚和出土文物为代表；蛮楚文化为楚国的下层文化，包括楚地巴人、荆蛮、濮人、越人文化，以楚俗民风为代表；又分正楚文化与泛楚文化，正楚文化是楚亡以前的全部楚国文化，泛楚文化是楚亡以后扩散的楚化文化，以西汉尤其是长沙国文化为代表；前楚文化和后楚文化是白起拔郢以后的楚国文化，可视为楚文化的扩散与衰落时期；北楚文化和南楚文化：北楚文化主要以湖北为代表，是为楚文化的中心；南楚文化则以湖

南为代表，属于外围的楚文化。江陵帛画则属于翘楚文化、正楚文化、前楚文化、北楚文化；长沙楚帛画属于翘楚文化、正楚文化、南楚文化；长沙汉帛画是泛楚文化；广州、临沂帛画大致应属泛楚文化，但广州帛画则是受到南楚文化的影响，临沂帛画更像是后楚文化的辐射。然而，关于武威帛画究竟属于泛楚文化，还是更多地受到秦文化的影响，观点并不一致，但不可否认的是它们都是汉代人们日常生活与思想价值观念的实证所在。

帛画中的汉人生死观

1944年，蔡季襄发表《晚周缯书考证》揭开了帛画研究的序幕。从此，作为呈现在帛这种丝织品上的绘画便引起了考古界和美术界的持续关注。其中被讨论最多的是出土于长沙马王堆汉墓的帛画，后又在临沂、广州、江陵、武威等地发现了帛上绘有图案或类图形文字的帛质残片。

安志敏在《长沙新发现的西汉帛画试探》（《考古》，1973年，第1期）中认为"帛画的形制及其所绘的内容，当属于旌旗画幡一类东西"。马山1号墓帛画、金雀山帛画、武威帛画被认为是"非衣"，安志敏的观点与《长沙马王堆一号汉墓发掘简报》的观点一致，将帛画的内容分为三个部分，上部代表天上，中部代表人间，下部代表地下。对于帛画的性质，长期以来被"招魂"和"引魂升天"两种观点占据，人们幻想死后羽化登仙，飞升天国。其表面上是空间关系，但实际上是时间的顺序，天上是未来

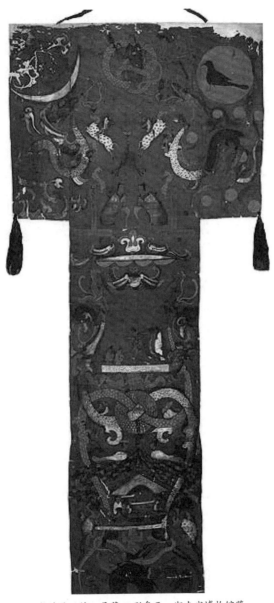

西汉　长沙马王堆1号墓T形帛画　湖南省博物馆藏

世界，人间是当下的世界，地下是过去的世界，在楚汉人的观念中天人一致、时空一体。升天与入地对于世人而言都意味着死亡。尽管如此，楚汉人仍希望死后升入天国，寻求真正的天人一体。

汉代人的鬼神观与生死观密切相关，在生与死这对现实世界中存在的矛盾关系中，既然长生不死在自然界中是无法实现的，汉代人便怀着对死后世界的想象与对永生的幻想来回避现实中真实的死亡，于是产生了对死后世界的描绘，或云雾缭绕的仙山，或蟠龙飞舞的天堂。《淮南子·原道训》对天上世界有这样一番描写："乘云车，入云蜺，游微雾，骛怳忽，历远弥高以极往。经霜雪而无迹，照日光而无景，扶摇抮抱羊角而上，经纪山川，蹈腾昆仑，排阊阖，钥天门。"不论是帛画中羽化升仙的场景，还是汉代常见的博山炉、玉质羽人等，都成为汉人飞仙升天的精神投射。

帛画场景

长沙马王堆 1 号墓、3 号墓帛画

1972 年长沙一共发掘了三座西汉时期的墓葬，这次考古发现中出土的外形呈现为字母"T"的帛画颇为引人注目。T 形帛画绘在丝织绢帛上，这幅画由三块绢帛组成，左右两边各一块，中间是一长段，画面丰富，目前看到的颜色主要呈现出棕褐色，图像轮廓笔法刚健、色彩明艳动人。整幅画面色彩富有韵律感，雍容华贵，颜色以朱砂、石青、石绿为主要颜色，整体呈现暖色。

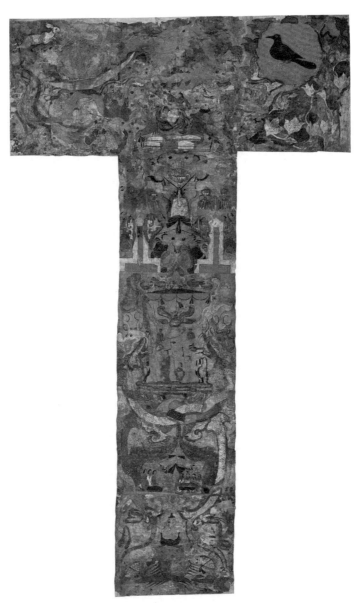

西汉　长沙马王堆3号墓T形帛画　湖南省博物馆藏

此"画"内容丰富，一般认为最上面的部分描绘的是人们想象的天界，中部反映的是墓主人生前生活的场景，最下部是人们想象的死后世界。三部分既独立又互为一体，形成富有层次感的场景。

横幅部分的画面中有象征天界的女神形象，女神两侧有仙鹤，右上方有圆形红色图案，可能象征太阳，下面有飞龙在天画面，环绕于人间和天界之间，形成关联。竖幅部分描绘的是人间和地下，代表人间世界的画面中有位老妇人的形象，身着华丽的衣装，头戴夺目的饰物，左右各站着一位衣着艳丽的侍女。老妇人前方有两名身材比例明显缩小的跪地男子形象，似乎是来迎接老妇人。人物下方是形色各异的神兽和怪物，以及绘有磬等乐器的礼乐场面。画面最下方通常是汉代人想象中的死后世界，可见鱼、蛇、龟、小兽等形象，画面中有一只巨大的手将这部分空间与人间相连接，形成画面之间的互动与整体感。其中，"磬"常用于雅乐中的礼乐，在这里可认为是祭祀典礼所用音乐，可能并非是生前日常生活场景的再现。

帛画右上角画有一轮红日，里面有一只乌鸦，下有八个红点在扶桑叶间，这个图像学界观点并不一致，有认为是十个太阳，例如《楚辞·招魂》："十日代出，流金铄石些。"王逸注："代，更……言东方有扶桑之木，十日并在其上，以次更行。"《淮南子·齐物论》："尧之时，十日并出，焦禾稼，杀草木，而民无所食……尧乃使羿……上射十日。"但实际上可见的形似太阳的图像有九个，因此并无绝对的说服力。另外，帛画上的圆点是太阳还是星辰也有争议，依据其排列形态也可能是北斗星，诸种说

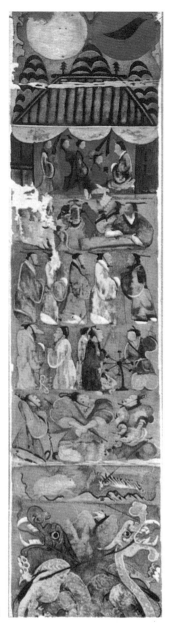

山东临沂金雀山帛画

法都存在。

在人身蛇足的女神下方有两只骑兽的怪物和一只悬挂的铜铎，铎上方两只仙鹤，铎下方两门吏拱手对坐，天门抱框上有虎豹攀缘其上，天门上方左右两侧各有卧龙。人间部分以玉璧为界分上下两部分，在华盖和有翼鸟之下是一位拄着拐杖的老妇人，上部的繁华场景，以鼎、壶为指示的下部祭祀场景，以丰富的层次感展示着西汉人的宇宙观念。这些取自神话的形象构成了天、地、人相互沟通的境界，使我们了解到神话传说和日常生活成为帛画的主题。

画面中有乐器"铎"出现，此乐器先秦时期已有，一般又有"铎铃"的称法，因其中有舌，需要摇动来发出声响。"铎"通常是军阵中用于发出信号的乐器，主要在军乐和田猎中使用。《周礼·夏官·大司马》记载："群司马振铎，车徒皆作。"《国语·吴语》有"王乃秉枹，亲就鸣钟、鼓、丁宁、錞于、振铎，勇怯尽应"等。铎往往以单件的陈列方式出土，并不形成编组。

山东临沂金雀山帛画

在旧临沂的城东南有一座金雀山，东靠沂河，西北接银雀山，是一个古代墓葬群。1976年5月，山东临沂金雀山9号西汉墓出土了一幅帛画；两年后，距离9号墓仅有十几米的13、14号墓又分别发现帛画残片各一件。在此出土的帛画是继马王堆1号墓和3号墓之后的又一重要发现。此墓帛画为长条形，全长200厘米、宽42厘米。上部距棺头底下19厘米，下部长于棺盖下垂10厘米。9号墓帛画以红色线条勾勒，平涂填色，可见蓝、红、

汉　甘肃武威磨嘴子汉墓帛画　甘肃省博物馆藏

白、黑四色，云空与日月之下、帷幕之中，墓主人及其亲属、宾客、仆人、随从等生活起居的场景、歌舞场面，甚至生产、游戏等都在帛画中呈现。帛画总体风格与长沙马王堆汉墓出土帛画相似，画面中表示天国的面积相对缩小，代表天国的烛龙图案已不见，画面中呈现出与现实更为接近的天国场景：仙山与楼阁。一般认为画面中的仙山代指蓬莱、方丈和瀛洲，而楼阁之中传说住着可以长生不老的神仙。金雀山帛画更为接近日常生活，老年墓主人端坐其中，前方有婢女四人，又有三人拱手对立，一人执杯跪献。画中的乐舞场面更接近日常生活，中间有一女子长袖舞蹈，右边有两位乐师伴奏，分别负责弹瑟和吹笙；左侧有两人面对乐舞而坐。有角抵表演画面，两位角力者呈对抗姿态。

甘肃武威磨嘴子汉墓帛画

武威是汉武帝时期新开辟的边郡，原为匈奴休屠王置地，也是汉代河西走廊东入口的军事重镇，河西四郡之首，通西域及西方诸国。河西帛画为 1957 年发掘于武威磨咀子西汉末至东汉的墓群，属单室土洞墓，置于柏木棺盖上。在 4 号、23 号和 54 号墓中有三幅帛画出土，画中所呈现的日、月、金乌、蟾蜍、兔等形象与其他帛画有共性，而在 54 号墓旌幡上出现了九尾狐。关于九尾狐的传说见于《山海经》中的《南山经》和《大荒东经》，汉画像石中也常见九尾狐与兔、蟾蜍等位于西王母旁，说明武威帛画受汉文化和中原文化的影响，进而导致非衣和招魂观念的淡化。武威帛画应为迄今发现帛画中唯一有字配画的，也是同时发现旌铭与旌幡的。

这个时期的帛画还有 1983 年在广州象岗的大型石室墓出土的。在林力子先生 1991 年的文章《西汉南越国美术略论》中曾经提到："帛画发现于象岗南越王墓中，惜仅存一些残片，从残片分析，当时绘制帛画是先用白粉在绢帛上打一层底，再用红黑两色进行绘画，残片中可见三角形、直线和形似车轮辐条形状的图案，因画面残缺未见与汉代礼乐相关的元素。"

汉代的祭祀乐仪

汉代用于祭祀的乐曲通常被称为郊庙歌辞。郊祀就是在郊外设立神坛来祭祀天地万物。其中，庙指的是宗庙，即祭祀祖先。在汉代的祭祀活动中常有音乐相配，在雅乐系统中沿袭周礼中的祭典，音乐依据祭祀对象和场合的不同进行奏乐。《周礼·春官宗伯下》"大司乐"篇记载："乃分乐而序之，以祭，以享，以祀。乃奏黄钟，歌大吕，舞《云门》，以祀天神。乃奏大蔟，歌应钟，舞《咸池》，以祭地示。乃奏姑洗，歌南吕，舞《大磬》，以祀四望。乃奏蕤宾，歌函钟，舞《大夏》，以祭山川。乃奏夷则，歌小吕，舞《大濩》，以享先妣。乃奏无射，歌夹钟，舞《大武》，以享先祖。"

汉代帛画中表现的乐舞场面更倾向于墓主人生前生活的场景，即汉代宴乐的场面。然而汉代宴乐除钟鼓歌曲还有各色杂艺百戏表演加入其中，因此仅从帛画图像来推测，马王堆汉墓帛画和金雀山汉墓帛画画面中部就是汉代日常生活的场景再现，似乎

弱化了这种丝织品的祭祀意义和价值。画中可见铎、磬等雅乐中常用到的乐器，笔者更倾向于其中所绘为葬仪送行或死者灵魂接引的祭祀礼乐场面。汉代设有大乐令，主要掌管宫廷雅乐，《汉书·礼乐志》有"汉兴，乐家有制氏，以雅乐声律世世在大乐官……"的记载。到了汉哀帝时，罢乐府官，郊庙乐和兵法武乐都由大乐领属，一些从事乐器制造的工匠不只由考工令负责，还由大乐来掌管。这一音乐管理体制，在东汉时期仍然留存，据《后汉书·明帝纪》记载："秋八月戊辰，改大乐为大予乐。"实为东汉明帝时将大乐改为大予乐。《隋书·音乐志》记载汉明帝时乐分四品，一曰《大予乐》，郊庙上陵之用焉。可见上陵礼乐到了东汉时期在乐制中占有重要地位。

目前可见的帛画更能充分表现西汉时期的丧葬礼俗。经历汉孝惠帝、孝文帝等朝的休养生息，汉代丧葬经历了由薄葬到厚葬的转变，由倡导清静无为转为汉武帝后复礼盛行的厚葬之风。随着两汉时期民间祭祀乐舞活动的兴盛，厚葬的风俗使得丧葬音乐也以隆重热烈为基调。汉代民间吊唁，来者不仅飨酒食还以娱乐，《史记·绛侯周勃世家》记载："勃以织薄曲为生，常为人吹箫给丧事，材官引强。"《淮南子·本经训》有："晚世风流俗败，嗜欲多，礼义废，君臣相欺，父子相疑，怨尤充胸，思心尽亡，被衰戴绖，戏笑其中，虽致之三年，失丧之本也。"本是寄托哀思的时刻，汉人却将娱乐性表演用于丧葬礼仪中，于是歌唱、器乐表演、舞蹈、百戏等艺术形式融入其中，成为普遍的社会风俗。在桓宽著，王利器校注的《盐铁论校注·散不足》中可见"厚资

多藏，器用如生人"的观念，在汉代墓葬中不仅能看到诸如"帛"这般珍贵的丝织品，还有众多的乐器、乐佣、乐人等随葬品，可见汉代人对音乐的喜爱。

在汉代，鼓吹乐应用的社会活动场合十分广泛，除了国家重要礼仪活动，丧葬仪式、宴乐、军乐中都有鼓吹乐的痕迹。金维诺先生曾在 1974 年的《文物》杂志上谈到过《车马仪仗图》，他认为这幅图所表现的是誓社、耕祠等相关的活动。画中所呈现的鼓乐、车马等都朝向墓主人。在队列的士卒前面，有正燃烧的黄色火焰，上面有祭祀用的牛羊牲，更像是送主人离开人间的祭祀场面。根据汉代画像石的场景来看，鼓吹乐用到的乐器有竽、排箫、埙、鼗鼓、角、筑、建鼓、篪、琴、笙、钟、磬等，这些乐器的使用并不固定，但排箫出现的频率较高，可视为鼓吹乐常用乐器。《乐府诗集》卷二十一曰："有箫笳者为鼓吹，用之朝会、道路，亦以给赐……有鼓角者为横吹，用之军中。"

词曲画的交融：
胡笳十八拍

20 世纪 60 年代，以学术期刊《文学遗产》为中心形成了一次前所未有的关于胡笳十八拍的大讨论，在这次讨论中主要以郭沫若的六次谈胡笳十八拍为代表，围绕与这个母题相关的地理环境、历史事实和时代风格进行了探讨。郭沫若曾说诗歌《胡笳十八拍》"实在是一首自屈原的《离骚》以来最值得欣赏的长篇抒情诗"。关于"胡笳十八拍"诗、曲、画的艺术价值的探讨并未有深入的成果呈现，这也成为后来学界开始关注的一个领域。

首先要明确的是"胡笳十八拍"是一个依据历史史实进行再创作的艺术主题。《后汉书·董祀妻传》记载："陈留董祀妻者，同郡蔡邕之女。名琰，字文姬。适河东卫仲道，夫亡勿子，归宁于家。兴平中，天下丧乱，文姬为胡骑所获，没于南匈奴左贤王。"蔡文姬博学多才又精通音律，于汉灵帝熹平六年（177）生于今天的河南省陈留县。东汉末年，战争频仍，匈奴屡屡进犯中原。蔡文姬在此战乱中为羌胡兵所掳，后来流落到南匈奴的左贤王部，

后育有二子。（郭沫若观点为右贤王部）匈奴本是与汉朝北方边界毗邻的一个少数民族政权，东汉光武帝时期分裂为南北两部。后来北匈奴受到南匈奴、丁零和西域、鲜卑的四面攻击，后被鲜卑族所占据。南匈奴内附汉朝，占据西河美稷。随着曹操的军事实力不断增强，忽然想起旧友蔡邕的女儿仍在匈奴，便遣使者将其赎回。

关于这个母题的艺术创作很难将词、曲、画之间跨艺术媒介的互文关系完全割裂开。不论是曲段还是连环绘画作品的创作，更多的是依据诗文内容和段落行进顺序来进行描绘，而单幅"文姬归汉"题材的画作又是从文字描述中选取某个情节来着重进行创作的。

曲中胡笳十八拍

"胡笳"是汉时北方少数民族的一种吹管乐器，一般认为其形制为"卷芦叶为之""其声呜咽"。诗歌中最后一拍写道："胡笳本自出胡中，缘琴翻出音律同。"可见还是有笳曲到琴曲转换的创作过程。根据郭沫若的观点，琴歌中的"拍"字意为"首"，一首歌则为一拍，每拍均自成乐章，"十八拍"就是十八首作品或十八个乐章，或可称为十八个乐段，形成了具有十八首歌组成的弹唱曲目，原诗分十八段，有谱相应作十八首琴歌，但也有无谱对应或无词对应的情况。每个乐章的最后两个乐句的旋律大致相同，基本属于高音区演唱。

根据相传为蔡琰所作的诗歌《胡笳十八拍》为文本基础进行创作的琴曲和琴歌，形成了音乐艺术创作中的"胡笳十八拍"，但琴曲中的"胡笳曲"并非都与蔡文姬有关，也可能是昭君故事的再创作。琴曲指的主要是曲谱，而琴歌则是诗与曲的结合，属于歌唱艺术形式，取材于文姬归汉故事的琴歌成为具有鲜明叙事风格的作品。琴歌是一种古老的歌唱形式，据《尚书·益稷》载有"搏拊琴瑟以咏"；《史记·孔子世家》载有"三五百篇，孔子皆弦歌之"。琴歌多具有故事情节，采用七弦古琴伴奏，弹唱结合。在目前可见的文献中，琴歌《胡笳十八拍》曲谱收录于明万历三十九年（1611）刊行的《琴适》，相传词曲是汉代蔡琰的作品。唐代诗人李颀《听董大弹胡笳弄》诗云："蔡女昔造胡笳声，一弹一十有八拍，胡人落泪沾边草，汉使断肠对归客。"唐代的《乌丝栏》卷子传钞古琴指法，前面有琴曲五十九个，其中有《胡笳调》，以及五曲《登陇》《望秦》《竹吟风》《哀松露》《悲汉月》，即晋永嘉年间刘琨的《胡笳五弄》，后经赵耶利修订。唐代董庭兰擅长使用七弦琴弹奏《胡笳曲》，他从琴师陈怀古那里学习"沈家声"和"祝家声"，而《大胡笳》和《小胡笳》则是其代表曲目，其中《大胡笳》内容与蔡琰的《悲愤诗》一致。宋代陈旸《乐书·琴势论》中写道："从《登陇》《望秦》寄胡笳调中弹楚侧声，《竹吟风》《哀松露》寄胡笳调中弹楚清声。"这里的"楚侧声""楚清声"应为调式。在谢希逸的《琴论》中我们可以看到《胡笳明君二十六拍》，这里的明君已经显示不再是蔡文姬的故事，而是王昭君的故事。与之并列的有《平调明君

三十六拍》《清调明君十三拍》，由此推理这里的"胡笳"应为
"胡笳调"。《明君曲》即《昭君怨》，在《神奇秘谱》中又称
《龙朔操》，它的定弦法用的是"紧五慢一"，与《大胡笳》《小
胡笳》相同。王昭君的命运与蔡文姬有相似，她们都是以远嫁胡
地思念故土而引起人们的共鸣。在琴曲中，《黄云秋塞》《忆关
山》《秋胡》等也使用这种调。

明代朱权的《神奇秘谱》中《小胡笳》是现存胡笳曲弄中最
古的琴曲。朱权把它编入《太古神品》且没有断句，说明此谱在
明初已很少有人弹奏，且其中还保留着很多隋唐时期文字谱的痕
迹。朱权把《大胡笳》编入《霞外神品》，属于当时的流行曲目。
《大胡笳》还有《文会堂》《古音正宗》进行收录，应该是明代
弹奏较多的曲目，也流传得更久。与唐代诗人刘商的诗进行对照
不难发现，其小标题皆出自刘诗：一、红颜随虏（可惜红颜随虏
尘）；二、万里重阴（万里重阴鸟不飞）；三、空悲弱质（空悲
弱质柔如水）；四、归梦去来（夜中归梦来又去）；五、草坐水
宿（水头宿兮草头坐）；六、正南看北斗（如今正南看北斗）；七、
竟夕无云（竟夕无云月上天）；八、星河寥落（星河寥落胡天晓）；
九、刺血写书；十、怨胡天（憎胡地兮怨胡天）；十一、水冻草
枯（水冻草枯为一年）；十二、远使问姓名（宁知远使问姓名）；
十三、童稚牵衣（童稚牵衣双在侧）；十四、飘零隔生死（念此
飘零隔生死）；十五、心意相尤（心意相尤自相问）；十六、平
沙四顾（平沙四顾自迷惑）；十七、白云起（唯见黄沙白云起）；
十八、田园半芜（田园半芜春草绿）。

前叙

明　《神奇秘谱》所录《小胡笳》　朱权　明万历刻本影刻本

清代徐常遇编《澄鉴堂琴谱》中《胡笳十八拍》具有很高的艺术水准，清代的许多谱集中都收录了这部琴曲。它在调式上使用了羽调式、宫调式或徵调式。清代的《五知斋琴谱》《希韶阁琴瑟合谱》《枯木禅》《琴学丛书》等都在谱中附有《胡笳十八拍》诗歌原文，《琴学丛书·琴镜》中则是诗配乐的形式出现。此外，还收录在明徐时琪的《绿绮新声》和孙丕显的《琴适》中。清末《希韶阁琴瑟合谱》中还有铁笛道人家传《小胡笳》十段，也是词曲并列，与蔡、刘两诗并不同，更像是依曲重新填的词。"东风扇，景物研，华夏交好息烽烟，忽闻汉诏从天降，不惜千金赎婵娟，喜故国兮得生旋，抛骨肉兮涕泗涟涟。"更像是民间传唱的曲调。在这些流传的《胡笳十八拍》曲目中，尤以《神奇秘谱》中的《大胡笳》《小胡笳》和《澄鉴堂琴谱》系统的《胡笳十八拍》流传最为广泛，后者内容与蔡文姬故事联系最紧密，具有较高的艺术成就。

《胡笳十八拍》的叙唱部分讲述蔡文姬的命运坎坷、思乡之情，以及与子离别之痛和归汉过程中的所思与景象。第一拍是引子，主要概括蔡文姬的身世与经历，两个三小节的乐句是核心音调，起伏较大。第二拍有装饰音的变化，情绪激烈，至第十拍起渐渐深化了悲伤的情绪。第十一拍、十二拍有所转折，形成较为欢快的曲段，表达归乡的喜悦。节奏宽广构成旋律的高音区，表达激动的情绪组成乐曲的第一部分。第十三拍至第十七拍组成乐曲的第二部分，以抒发悲伤之情为主，主要表现对幼子的思念。第十八拍作为全曲尾声在激烈的情绪中结束。该曲一字一音，属

鼓其音之純古澹泊未知
果得曠襄之遺與否而較
之濫哇雜響已大相逕庭
及晉臣出其尊人五山老
人指法一峽諸名公卿皆
為之序觀其命意謹嚴絲

黍不苟深喜大雅之庶幾
不墜也今
聖天子建中和之極金聲玉
振必有后夔成連之倫出
而典司制作以追鳳儀獸
舞之盛吾於晉臣有厚望
焉
肯

康熙壬午重陽日輔國公
普照題

琴譜指法序
廣陵徐子晉臣精於藝
理其為人瑞謹璵遠有
古人之風矣游瀏里出

《澄鑒堂琴譜》清康熙五十七年（1718）刻本，中国国家图书馆藏

清　《枯木禅琴谱》收录
《胡笳十八拍》
释空尘著，清光绪十九年
刊本，浙江省图书馆藏

清　《五知斋琴谱》收
录《胡笳十八拍》
徐祺著，红杏山房翻刻
本，浙江省图书馆藏

于古老而传统的配乐方式，主要以两个乐句来作为结尾，有高低腔之分。第一拍的旋律作为基础，其他部分以此进行变形和模进处理形成变化。这首曲子在全曲中用了大量的半音，也是极具特色的。同时，使用了转调的方式，以清角为宫，徵调为宫外，采用宫音大小调交替的手法丰富音乐表现力，使用切分音来表现难以平静的心情，连续拖腔来表达激动的情绪。

画中"胡笳十八拍"

自五代开始，"胡笳十八拍"作为母题就已经开始进入绘画创作领域。在郭若虚的《图画见闻志》中曾经记载了五代时期朱简章的画作："工画人物，屋木，有禹治水，神仙传，胡笳十八拍，风楼十八怨，烟波渔父等图传于世。"不过对于该画家的详细描述却并不多。以"文姬归汉"为创作母题的画作在两宋时期尤为突出，蔡文姬成为"思归"的象征，与宋金时期复杂的社会格局和民族关系不无关联。宋徽宗、宋钦宗被金人掳走，迫使宋室南迁，后又派遣使者前往北方接宋徽宗的后妃回宋，故而南宋画家偏爱该题材的创作有托古之意。北宋著名画家李公麟"尤工人物，能分别状貌"，曾经画过《蔡琰还汉图》。目前可见的相关作品分单幅作品和连环画作，主要有：台北故宫博物院藏宋代陈居中的《文姬归汉图》（单幅图）、传李唐作《胡笳十八拍图》（连环图，上文下图，立式册页），波士顿美术馆藏《文姬归汉图》残册（第三、五、十三、十八拍），大都会博物馆藏《胡笳

十八拍》，日本奈良大和文华馆藏《文姬归汉图》，瑞士苏黎世私人藏家藏有一幅《胡笳十八拍图》，南京博物院藏《胡笳十八拍图》明摹本，吉林省博物院藏金代张瑀《文姬归汉图》，天籁阁旧藏宋人画册本《文姬归汉图》（因刊登于1931—1934年北平中国画学研究会主办的《艺林月刊》上，又称为"艺林本"）。

第一拍：文姬被掳。画中表现出蔡文姬居住的庭院外有众多匈奴人，他们牵着战马，服装异于汉人，院内有一武士在其中，两人挟着蔡文姬做觐见状，另有匈奴人抢虏箱子中的物品。

第二拍：匈奴士兵北行。呈现的是寒冬雪景，与"戎羯逼我兮为室家，将我行兮向天涯"的描述相吻合。

第三拍：荒漠被囚。文姬与左贤王并排坐在穹庐之外，面前摆有盛放饮食的器皿，是为"毡裘为裳兮骨肉震惊，羯膻为味兮

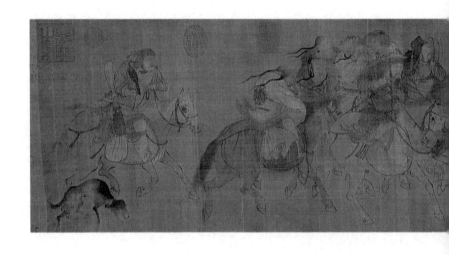

桎遏我情"的情景在绘画中的呈现。

第四拍：渴望归家。文姬站在山丘上遥望着南方，是为思念故乡与归汉的心情描绘。

第五拍：文姬站在毡庐外南望。将归思进一步深化，与"雁南征兮欲寄边声，雁北归兮为得汉音"的诗文描绘相合。

第六拍：描绘了沙漠环境。突出南匈奴生活自然环境的恶劣，穹庐四周可见车马与骆驼，又有匈奴的侍者在准备餐食的场景。

第七拍：左贤王与其侍臣欢宴的场景。与文姬的复杂心情形成对比。

第八拍：文姬坐于帐下，远方有匈奴人狩猎而归。

第九拍：画家使用较为含蓄的手法来衬托整个主题氛围。画面中并未出现核心人物，只是画出了代表环境的毡庐，帘子垂下，

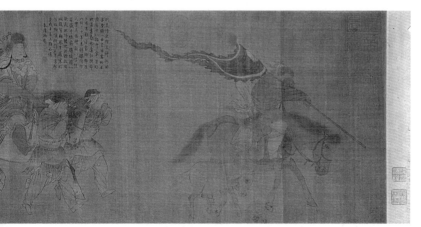

金　《文姬归汉图》　张瑀　吉林省博物院藏
绢本淡墨设色，纵29厘米，横129厘米。卷后端有小字款"祗应司张□画"

《胡笳十八拍》（局部） 大都会博物馆藏

15 世纪早期，绢本设色，描金，手卷，纵 28.6 厘米，横 1196.3 厘米

有一侍女立于门外，匈奴人或在门外整理旗帜，或是牵着马匹前行，衬托出蔡文姬的愁闷。与诗文"天无涯兮地无边，我心愁兮亦复然"相衬。

第十拍：画面呈现沙漠的荒凉与坐在帘内的文姬的愁闷面容，左贤王坐于门外。这本不应该是一对正常夫妇所应有的距离，是为"故乡隔兮音尘绝，哭无声兮气将咽"的情形。

第十一拍：蔡文姬并非本愿被掳到匈奴来做妃，无奈又生下孩子，对于这个孩子的情感自是十分复杂的，一旁有侍女围绕，

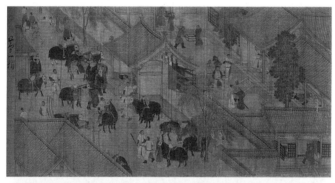

明 《文姬归汉图》 佚名 日本奈良大和文华馆藏
绢本设色，纵 25.5 厘米，横 1199.9 厘米

一儿用手指着远方似乎是在和文姬说着什么，与"胡人宠我兮有二子，鞠之育之兮不羞耻"呼应。

第十二拍：文姬立于帐外，周围环绕站立侍女，其中一侍女抱琴，这把琴可能是蔡文姬的，也成为代表汉代文化的图像元素，两位匈奴人前来报信，好像在讲述汉人来迎接文姬的事情，远方山中隐隐显现出汉使者的旗帜。

第十三拍：尽管思乡归汉的愿望得以实现，但却面临着母子分离的悲苦。文姬与左贤王分别，大儿子抱着文姬不肯离开母亲，小儿子从侍女怀中伸出手来向母亲求抱，这种场面是极其矛盾又悲戚的，周围的男男女女似乎都难掩怜惜的泪水，整装待发的车马队伍将这一主题的情绪推向了高潮。

第十四拍：离别的蔡文姬从此再也无法与亲骨肉相见，她在睡梦中似乎见到了自己的孩子，在其诗文中是这样描写的："山高地阔兮见汝无期，更深夜阑兮梦汝来斯，梦中执手兮一喜一悲，觉后痛我心兮无休歇时。"

第十五拍：护送文姬的队伍在行进着，衬托出文姬归汉的场面。

第十六拍：护送文姬的行列经过漫长的旅程回到汉界，文姬在帷车中。护送人员的服装已经变为汉人装束。

第十七拍：雪景。帷车停在路旁，画面上的士兵捧着手哈气取暖，可见已经下了雪，分外寒冷，四周蒿草枯黄，树枝枯干，越发有种"十七拍兮心鼻酸，关山阻修兮行路难"的氛围。在此不得不质疑的是蔡文姬本愿是否想归汉，应该是复杂而矛盾的心

理活动居多，且这种归汉与骨肉分离的情绪共存，因此几幅场景都是冬景或荒凉的景色。

第十八拍：文姬回到大汉，画面呈现的还是那个被虏时的庭院，院内的仆人们正忙着迎接她的归来，门外的车马忙着卸装，准备休息。

在画作中技法尤为精湛的是台北故宫博物院藏的陈居中作品，堪为宋画中的精品。波士顿博物馆藏品笔法朴拙，南京博物院的明代摹本也较为全面地呈现了这一经过的面貌。陈居中所绘的"胡笳十八拍图"，今藏于台北故宫博物院，名称为《文姬归汉图》，描绘了汉使列队迎接蔡文姬归汉的场面，在中国绘画史中是一件流传有序的作品。《清河书画舫》卷七记载："陈居中胡笳图二，二图俱吴中张氏物，图各不同，俱有高宗书。"《南阳名画表》记载：陈居中"胡笳十八拍"，宋高宗题跋。《南宋院画录》卷五记载："陈居中文姬归汉图。"根据《图绘宝鉴》的记载，陈居中是南宋嘉泰年间（1201—1204）的画院特诏，专工人物、蕃马，布景着色。据《稀见中国地方志丛刊》记载，陈居中于宋绍定壬辰（1232）中武举。元代书画家、鉴藏家柯九思评价他的画道："设色精研，布置清旷，评者比之黄宗道，吾恐宗道未之方驾也。"（详见《南宋院画录卷五·陈居中》）陈居中在宋代画坛并非主流画家，创作这一题材的画作可能与他当时作为宋派使者成员出使金有关。这件作品成为宋画作品中历史现实主义的代表作。连环且具有叙事性的画作呈现出宏大的场景，精致的构图和画家对故事情节的再创作显得丰富而饱满。画中对

明摹本《胡笳十八拍》 南京博物院藏

匈奴人生活的环境、生活习惯、车马骆驼的安置等都做了较为细致的考量，既有直接的描绘又有不同程度的衬托，将故事的情感融入创作中，也令看画人的精神状态随之起伏。这件作品有明显的院画风格，使用了重着色的技法，人物服装和道具的颜色经过了斟酌，其中涉及的物品，如：帷车、旌旗、汉人与匈奴人的服饰、匈奴人发式等都有一定的历史依据。以南京博物院藏明摹本为例，图五、六、七、九、十中都有牙帐前放置的旗鼓图像，有五鼓二旗、五旗三鼓之分，《辽史》卷五十八，仪卫志·国仗条："遥辇末主遗制，迎十二神纛、天子旗鼓置太子帐前，诸弟剌哥（剌葛）等叛，匀实纵火焚行宫，皇后命曷古鲁（蜀古鲁）救之，止得天子旗鼓，太宗即位，置旗鼓、神纛于殿前。"可见旗鼓与军队的旗帜一并置于帐前，是必须随行携带的权力象征，救火要先救旗鼓可见其对政权权威的重要性。

上述主要画作更倾向于院体画风，画者也基本属于文人画家或画师。作为具有强大生命力的创作主题，民间绘画在表现手法上独具特色。在1959年的《文物》上曾经介绍过民间画师高桐轩的年画作品《文姬归汉》，刊印于光绪二十九年（1903）。年画创作选取了故事中最为怅惋悲戚的第十三拍，主要是文姬来陈述自己听说休战后，汉使前来迎接她归汉，但又因不得不面临骨肉离别的情绪转变。既然出现在年画作品中，说明这是当时普通百姓较为熟知的历史故事，也是最能引起百姓情感共鸣的一段情节。还有一幅上海画家钱慧安在光绪年间创作的《胡笳十八拍》，该图原本是一幅单线稿本，作为条屏心里的一部分出现，其他故

事还有"渔父辞剑""白衣送酒""谢门永絮"等。在民国时期的古今名人画谱中可见周慕桥所绘的《文姬归汉》。中国近代的画报插画师吴友如所绘"文姬"可见于光绪十六年印行的《飞影阁画报》，后编入大东书局出版的《吴友如真迹仕女画集》。实际上在近代的许多工艺品中都可见到这一题材，如瓶、瓷器、宫灯等。

"胡笳十八拍"的诗文创作

郭茂倩《乐府诗集》中曾收录《胡笳十八拍》一诗。关于蔡文姬的故事在唐代被诗人刘商创作成可以吟诵的七律诗《胡笳十八拍》。宋代有王安石、李纲、文天祥等创作的集句诗。其中较为著名的是文天祥的一组集杜诗《胡笳曲》，其序言中写道，作此诗的灵感来自琴师汪元量前往狱中探访文天祥，为他弹了一首"胡笳十八拍"曲，请文天祥配曲赋诗，但当时未能完成全部诗歌，后来文天祥又集杜甫的诗句完成全诗。该诗小序中写道："庚辰中秋日，水云慰予囚所，援琴作《胡笳十八拍》，取予疾徐，指法良可观也。琴罢，索予赋胡笳诗，而仓促中未能成就。水云别去，是岁十月，复来。予因集老杜句成拍，与水云共商略之。"（见《宋集珍本丛刊》所收《新刻宋文丞相信国公文山先生全集》）文天祥的这部诗作是一首悲愤诗，所集杜诗句多选用安史之乱后的杜甫诗歌，比如《悲陈陶》《悲青坂》《哀江头》《洗兵马》《负薪行》《岁晏行》《虎牙行》《白帝》《暮归》《晓发公安》等。

宋　《文姬归汉图》　陈居中　台北故宫博物院藏

清 《古今名人画谱》 王韬辑选 清光绪二十一年石印本

1959 年 2 月 3 日至 2 月 9 日，郭沫若用七天的时间完成了五幕历史喜剧《蔡文姬》的初稿，1959 年 4 月，《羊城晚报》的《花地》副刊刊出了初稿，同年《收获》的第三期也刊出了这部剧本。1959 年 5 月，文物出版社首次出版了郭沫若的《蔡文姬》第一版，后出版的多种郭沫若文集中有所收录。这部几易其稿的历史舞台剧，将抽象与平面世界中的文姬归汉故事变得立体生动起来。郭沫若说："因为爱护文姬，对于左贤王就不能把他处理得太坏。"显然这里的故事已经不是曲中的悲凉和画中的恶劣自然环境，而是倾向于人物本身的深刻描绘。"胡笳十八拍"无论以何种艺术形式存在，都理应成为艺术创作对中国历史深入剖析、理解和传承的典范。

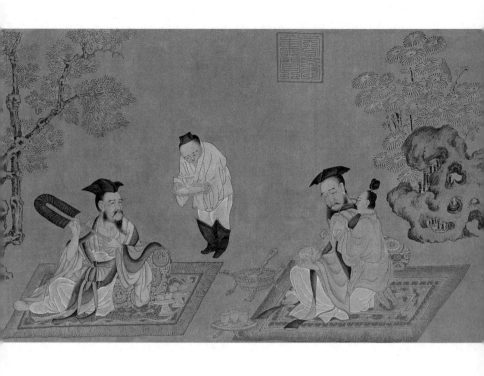

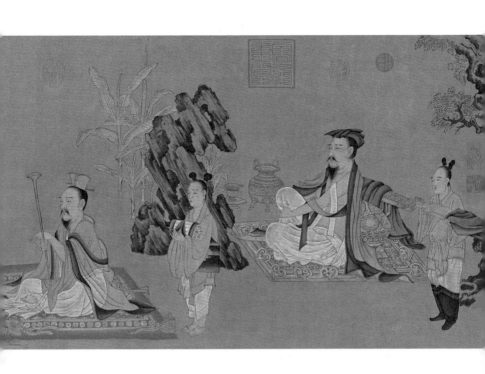

"七贤"音乐精神：
"竹林七贤"图像的映射

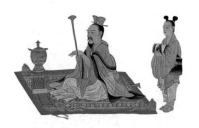

　　在文献中以"竹林七贤"的七人并称呈现的记载始见于晋代孙盛的《魏氏春秋》："康寓居河内之山阳县，与之游者，未尝见其喜愠之色，与陈留阮籍，河内山涛，河南向秀，籍兄子（阮）咸，琅琊正戎，沛人刘伶相与友善，游于竹林，号为七贤。"这一并称指的是魏晋时期的嵇康、阮籍、山涛、向秀、阮咸、王戎、刘伶。南朝刘义庆的《世说新语》对"七贤"的逸事和评价多有笔墨描述，最集中的品评为："林下诸贤，各有俊才子：籍子浑，器量弘旷；康子绍，清远雅正；涛子简，疏通高素；咸子瞻，虚夷有远志；瞻弟孚，爽朗多所遗；秀子纯、悌，并令淑有清流；戎子万子，有大成之风，苗而不秀；唯伶子无闻。"刘义庆认为在七人当中，阮籍堪称第一，嵇康和山涛也被当时的人们所推崇。

　　《世说新语》中描述嵇康的外貌姿态"肃肃如松下风，高而徐引"；王戎"形状短小，而目甚清炤，视日不眩"；刘伶"貌其丑颓，而悠悠忽忽，土木形骸"；阮咸"真素寡欲，深识清浊，

万物不能移"；山涛如"璞玉浑金，人皆钦其宝，莫知名其器"。东晋以来，随着清谈之风的兴盛，"七贤"已然成为中古时期的一种文化现象，他们的旷达高野与孤傲、崇尚自然成为士族中所追求的较为普遍的理想人格。竹林同游成为当时文人纯粹性游乐活动的普遍现象，比如在曹丕的《与吴质书》中就记载了邺下文人行乐的情景："每至觞酌流行，丝竹并奏，酒酣耳热，仰而赋诗。"在石崇的《金谷诗叙》中记录了士人在金谷涧中的游乐集会："昼夜游宴，屡迁其坐，或登高临下，或列坐水滨，时琴瑟笙筑""鼓吹递奏，遂各赋诗以叙中怀，或不能者，罚酒三斗"。其中，乐、诗及酒成为魏晋时期士人文化风尚的代表性符号。

陈寅恪先生考证，认为"竹林"既不是真的竹林，也非地名，乃是佛家竹林。"竹林七贤"的"弃经典而尚老庄，蔑礼法而崇放达"，崇尚自然，饮酒高歌，以文自娱，在《世说新语》中多有描写。可以肯定的是"七贤"有一个共同的爱好便是饮酒。"酒"作为排解愤懑的载体，可以避世，可以示人以清高。嵇康、向秀善饮，阮氏叔侄以盆代杯，山涛则八斗方醉，刘伶以酒为名，一饮一斛。司马氏拉拢他们当中的成员，然而由于性格、政治立场等不同，他们也遭遇了不同的命运。嵇康、阮籍、刘伶效力于曹氏，对司马氏比较排斥。山涛善于钻营，他投靠司马氏官至司徒，王戎则比较善于见风使舵，在追逐名利的过程中于官场屹立不倒；阮咸、向秀则淡泊名利，随遇而安，因此也不受朝廷的重用。山涛对嵇康的品性以及司马昭的阴毒都十分了解，但他依然向司马昭举荐嵇康。然而嵇康很难屈从司马昭，便写下名篇《与山巨源

绝交书》，此文看上去是写给山涛的，但字里行间写的都是司马昭集团，再加上钟会的谗言，嵇康难免招致灾祸。由此来看，"竹林七贤"并非代表隐逸山林之风，而更多地饱含了士人的无奈与不甘。正如鲁迅先生在《魏晋风度及文章与药及酒之关系》中品评的那样："这是因为他们生于乱世，不得已，才有这样的行为，并非他们的本态。"然而，这样的处世状态被后世的文人画家所青睐，在众多中国绘画作品和传统工艺美术作品中都可见到"竹林七贤"的形象，这说明他们的价值取向为处于相似境遇中的文人所认同。

"竹林七贤"绘画中的音乐元素

在《世说新语》和《历代名画记》中都曾经记载了画家顾恺之对嵇康的向往及他以嵇康四言诗《赠秀才入军》入画之事。顾恺之绘有《竹林七贤图》，被评价为"比前诸竹林之画，莫能及者"。依据张彦远《历代名画记》的记载，以此为题材或有关的绘画作品还有：晋代史道硕的《七贤图》，东晋戴逵的《嵇康阮籍像》《嵇康阮籍十九首诗图》，南朝宋时陆探微的《竹林像》和《荣启期》，宗炳的《嵇中散白画》，毛惠远的《七贤藤纸图》，谢稚的《轻车迅迈图》。唐代以后选取这一题材进行中国画创作的画家逐渐增多，诸如唐代的韦鉴、常粲、孙位等；五代时期有支仲元；宋代有李公麟、石恪、萧照；元代的钱选、赵孟頫、刘贯道；明代的仇英、杜堇；清代的华喦；甚至日本江户时代的狩

野雪信等。

在上述画作中最为著名的"竹林七贤"作品当属20世纪60年代在江苏南京西善桥、吴家村和金家村古墓发现的三幅人物像砖画，这也是我国发现最早的拼镶砖画，堪称当时砖画之最，关于砖画的作者尚无定论。这幅图共有两列，分别嵌于墓室南北两壁中部，南壁自外而内依次是嵇康、阮籍、山涛、王戎四人，北壁自外而内依次是向秀、刘伶、阮咸、荣启期。荣启期是春秋战国时期的隐士，将其与"七贤"画在一起可能是造墓的工匠认为他们有诸多相似之处，可能是为了画面的对称、尺寸和整体美感，八位人物与树木相隔席地而坐。这组砖画为我们认识"竹林七贤"的人物形象提供了较早的实物明证，也为我们提供了认识魏晋名士和分析魏晋文化现象的依据。砖画中可见嵇康挥手弄琴，"古琴"这一图像符号的选择不仅揭示了嵇康的音乐才能，也传达了整个画作的隐逸主题。在此砖画中，嵇康、阮咸、荣启期三人均与音乐相关。画面人物手中所持物品都象征了人物的特点，嵇康抚琴，阮籍持酒杯，山涛持酒杯做谈话状，王戎手中持如意，或许是在映射他的入世姿态。砖画中的阮咸则在弹奏琵琶，他面目沉静，仿佛已经陶醉在音乐之中。

唐代画家孙位的画本流传至今的有《高逸图》，此图绢本设色，纵45.2厘米、横168.7厘米，这幅作品曾经被认为是表现五代时期隐士文人的生活场景。后来据考证，确认为《竹林七贤图》残卷，图的左右两边和隔水绢上钤有赵佶的"政和""宣和""双龙""御书"等印，中间有"睿思东阁"朱文长形印。这幅图仍

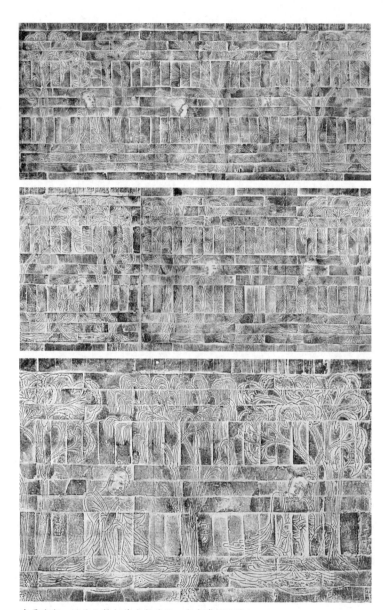

东晋晚期　竹林七贤与荣启期砖画　南京博物院藏

然围绕"酒"这个主题，画中有山涛、王戎、刘伶、阮籍四人。他们姿态各异，戴小冠，宽衣博带，之间以树木、芭蕉、菊花、太湖石等图案相隔，花毯子色彩明丽图案精致繁复，整幅画展现出逍遥享乐和优雅闲适的生活场景。此幅画中阮籍手持尘尾，盘腿侧坐在花毯上，洒脱傲然，似乎比现实中其人更为飘逸，由此可见后世对"七贤"中人物形象的把握已经融入画家的再创作成分和时代特色。《高逸图》对山涛有突出的描绘，尤其是在其左

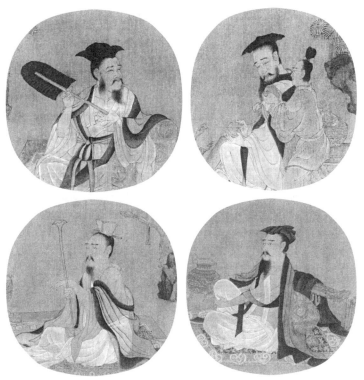

唐　《高逸图》　孙位　上海博物馆藏　绢本，纵 45.2 厘米，横 168.7 厘米

边侍奉的童子怀抱古琴,再次使用"琴"这一具有象征意义的乐器,将音乐才能和贡献并不突出但善于鉴赏音乐的山涛衬托出来,也更加说明士人除却以"酒"来投射精神世界,也有着对琴曲的偏爱。

济南市博物馆也藏有一幅清代俞龄《竹林七贤图》。图中的七个人物,戴头饰,蓄胡须,或抚琴或吹箫弹琵琶,或展开卷子做沉思状。人物姿态的选择大多能够体现人物自身的性格特点,溪水右岸嵇康背身端坐溪边,一边双手演奏抱在怀中的古琴,一边侧首与站在身边的刘伶交谈。画中有一几案置于林中,上面放置有文房用具和书籍、卷轴,十分鲜明地表现了七位人物共同爱好的是图中的酒坛,旁边摆着几个饮酒的盏,七人寄情于山水之间,陶醉于诗、酒、乐中,忘却对尘世的无奈与苦痛。画中阮籍、阮咸叔侄相对,吹箫、弹琵琶形成呼应。阮籍双手持箫,即所谓"嵇琴阮箫",阮咸容貌清秀,怀抱着琵琶尽情弹奏,正应了"妙解音律,善弹琵琶"的品评。"阮咸"也是一种古代琵琶的名称,它并不是我们今天所熟悉的琵琶样式,其形制是一个圆形共鸣箱,直柄四弦有柱。南北朝后,受到外来文化的影响,梨形曲项琵琶这种琉特类弹拨乐器逐渐流行起来,人们便很少再见这种圆形琵琶了,唐代之后因"竹林七贤"中阮咸善弹奏这种乐器,将其定名为"阮咸"。《通典》卷一四四《乐四》中有关于阮咸琵琶的一段记载:"亦秦琵琶也,而项长过于今制,列十有三柱。武太后时,蜀人蒯朗于古墓中得之,晋《竹林七贤图》阮咸所弹,与此类同,因谓之'阮咸'。咸,世实以善琵琶,知音律称。"

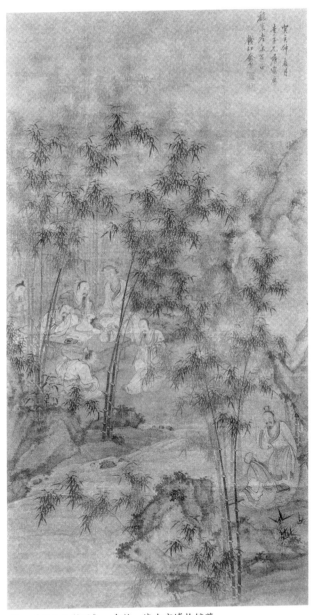

清　《竹林七贤图》　俞龄　济南市博物馆藏
纸本设色，纵 168.5 厘米，横 90.5 厘米
款识："葵亥仲夏月李子元兄嘱写为馥寰老年翁正。钱江俞龄"。

"七贤"中阮籍、嵇康与阮咸的音乐思想与成就

阮籍

阮籍,字嗣宗,陈留尉氏(今河南开封)人,三国时期曹魏的诗人阮瑀之子,曾任步兵校尉。在司马氏的统治稳固后,阮籍渐渐淡出,也不再臧否人物,持消极遁世的姿态。《晋书·列传第三·何曾》中有对其的品评记载:"时步兵校尉阮籍负才放诞,居丧无礼。"尽管这是站在正统视角的评价,但这一选择也造就了他在文学艺术上的成就。作为"正始之音"的代表,他的《咏怀》诗以忧思为基调,使用比兴、寄托、象征等手法形成了"悲愤哀怨,隐晦曲折"的诗风。作为一位音乐家,阮籍善抚琴,《咏怀》中诗句:"夜不能寐,起坐弹鸣琴。"展现了他的音乐才能。阮籍曾经创作过著名的琴曲《酒狂》,该曲目曾收入《神奇秘谱》《风宣玄品》《重修真传》《杨抢太古遗音》《理性元雅》等谱集。《神奇秘谱》中对该曲做过如下阐释:"是曲也,阮籍所作也。籍叹道之不行,与时不合,故忘世虑于形骸之外,拖兴于酗酒以乐,终身之志。其趣也若是岂真嗜于酒耶,有道存焉。妙在于其中,故不为俗子道,达者得之。"阮籍将忧思与悲愤借助酒与乐来抒发。

阮籍经常被描绘成一个纵酒的狂徒形象,常常坐着一辆大车,在车上放一把铲子,纵情狂饮,走到哪里如果醉死便可以用铲子就地埋掉。阮籍素来以"啸"的技能闻名,这是一种以口腔发声来模仿自然之音的口技。《世说新语·栖逸》中有"阮籍啸

闻数百步"篇，写道："籍乃嘐然长啸，韵响寥亮，苏门先生乃逌尔而笑。籍既降，先生喟然高啸，有如风音。籍素知音，乃假苏门先生之论以寄所怀。其歌曰：'日没不周西，月出丹渊中。阳精晦不见，阴光代为雄。亭亭在须臾，厌厌将复隆。富贵俛仰间，贫贱何必终。'"阮籍对权贵的蔑视及其对出世的疏离都在其音乐表现中发挥得淋漓尽致。

　　阮籍的代表性音乐著作是《乐论》，他崇尚自然的心性以及儒家与道家思想交融的音乐思想特征在这部著作中有所体现。这部著作中将音乐的内涵概括为"夫乐者，天地之体，万物之性也"，具有鲜明的道家自然观念，而音乐应该是自然而然的再现，应具有天地自然所赋予的恬淡本性。阮籍以自然为衡量标准将雅乐和淫声区分开，提出符合"合其体，得其性，则和；离其体，失其性，则乖"的标准则为雅乐，不符合这一标准的便是淫声。雅乐应该是顺应天地无为的精神，以及弯曲自然最本真的性质。而郑声则背离了自然，容易引起世间的混乱。这一论点依然没有跳出儒家以仁义礼乐来治理天下，音乐具有移风易俗功能的思想，即"移风易俗，莫善于乐"。然而，阮籍的音乐思想又有着自然玄学的成分，《乐论》中有"不烦则阴阳自通，无味则百物自乐，日迁善成化而不自知，风俗移易而同是乐，此自然之道，乐之所始也"。其音乐的自然之理也蕴含其中。又如："昔者圣人之作乐也，将以顺天地之体，成万物之性也，故定天地八方之音，以迎阴阳八风之声，均黄钟中和之律，开群生万物之情，故律吕协则阴阳和，音声适而万物类。"然而，这似乎又同先秦音乐文

献中的一些观念不谋而合，例如在《周礼·春官·典同》中有："掌六律六同之和以辨天地四方阴阳之声以为乐器。"《礼记·乐记》有关于"乐者，天地之和"的论述："地气上齐，天气下降，阴阳相摩，天地相荡，鼓之以雷霆，奋之以风雨，动之以四时，煖之以日月，而百化为兴焉。如此，则乐者天地之和也。"从另外一个角度来看，尽管阮籍经常呈现出避世的姿态，但这部著作似乎又在阐述音乐的社会治理功能的同时，将其政治理念借谈论音乐进行表达："好勇则犯上，淫放则弃亲。犯上则君臣逆，弃亲则父子乖……故八方殊风，九州异俗，乖离分背，莫能相通，音异气别，曲节不齐。故圣人立调适之音，建平和之声，制便事之节，定顺从之容，使天下之为乐者莫不仪焉。"

总体来看，阮籍对先秦以来的音乐美学思想持肯定的态度，如对"诗言志，歌咏言，声依咏，律和声"，对前代艺术形式与内容关系论述的认同："质而不文，四海合同，故击石拊石，百兽率舞也。"包括对"孔子在齐闻韶，三月不知肉味，言至乐使人无欲，心平气定"的引用，认为圣人之乐应该倡导"和"的理念，从《乐论》的后文来看此处的"和"有使人精神平和、阴阳调和等含义。对于乐舞与人类精神活动的关系，他又写道："歌以叙志，舞以宣情，然后文彩照之以风雅，播之以八音，感之以太和。"阮籍在继承先秦音乐思想和列举先贤历史的基础上，将音乐的社会功能，中国传统乐器声响所具有的不同感情色彩，音乐与人类思想情绪表达的关系在这部文献中进行了充分论述。此外，阮籍的《清思赋》可视为他对乐舞审美标准的理论作品。赋

的开篇便提出了什么才是好的舞和美好的乐，即"形之可见，非色之美；音之可调，非声之善"，其主要观点为能够看得见的舞蹈和听得到的声音并不是最美的，只有无形的舞姿和无声的歌才能传达自然之道。因此，阮籍将庄子的逍遥融入思想人格中，以此作为音乐审美的标准。在当时的社会环境下，阮籍的才华难以发挥，因此放弃了积极的出世态度，逍遥于世俗之外，这也造就了他逸放的音乐审美精神。

稽康

稽康，字叔夜，谯郡铚县（今安徽省淮北市濉溪县）人，三国魏末著名的思想家、文学家、音乐家。曾在曹魏政权中任中散大夫，故人称"稽中散"。他"旷而不群，高亮任性，不修名誉，宽简大量，学不师授，博洽多闻"，政治上与司马氏不相为谋，最终为其所害。稽康擅长弹琴，以演奏《广陵散》最为著名，曾经创作有琴曲《长清》《短清》《长侧》《短侧》，被称为"稽氏四弄"，与东汉蔡邕的《游春》《渌水》《坐愁》《秋思》《幽居》合称为"九弄"。其赋作《琴赋》中涉及诸多琴曲，有"弦以园客之丝，徽以钟山之玉"被普遍认为是关于琴徽（琴弦音位置的标记）的最早记载。其内容主要是讲制琴的工艺和演奏的技法等，专门为琴作赋且"乐器之中，琴德最优"，说明稽康本人对琴尤为喜爱。《琴赋》中也不乏对琴曲的品评，在稽康看来什么才是好的琴曲呢？"更唱迭奏，声若自然，流楚窈窕，惩躁雪烦"强调自然的韵律美。同时他认为民间通俗音乐中也有值得肯定的曲目，如俗称为"蔡氏五曲"的《游春》《渌水》《坐愁》

《秋思》《幽居》及《王昭》《楚妃》《千里》《别鹤》等。

　　嵇康的《声无哀乐论》是其音乐思想的集中呈现，这部音乐理论作品全文约六千字，以虚构的两位人物"秦客"与"东野主人"对话的形式阐述观点。话题围绕音乐与情感之间的关系展开，"心之与声，明为二物""声音自当以善恶为主，则无关于哀乐；哀乐自当以情感而后发，则无系于声音"。其核心的理论观点在于声音本身不存在喜怒哀乐的情绪，而是声音与人类情感互动后形成的反应。这部音乐理论著作始终把政治作为映射的对象来讨论音乐艺术。这一论题在秦客对东野先生的发问中提出，即"治世之音安以乐，亡国之音哀以思。夫治乱在政，而音声应之"，承袭了儒家礼乐治国的理念。又"今平和之人，听筝笛琵琶，则形躁而志越。闻琴瑟之音，则听静而心闲"，延续了儒家思想体系中礼乐教化的功能。"移风易俗，莫善于乐"显然把音乐当作政治意义上实现民众教化的工具。在论述音乐与情感的关系中，嵇康使用了几组类比的范畴："玉帛非礼敬之实，歌舞非悲哀之主也。""酒醴以甘苦为主，而醉者以喜怒为用。"玉帛之于礼敬，歌舞之于悲哀，酒醴之于喜怒。从音乐审美出发，嵇康不仅表述了审美对象的特征也表现了相应的审美主体之情感："譬犹游观于都肆，则目滥而情放；留察于曲度，则思静而容端。"都肆之于情放，曲度之于静端，说明音乐本身具有引发审美主体情感活动的审美特质。"声无哀乐"的本质在于即使乐曲的旋律与节奏会发生变化，但都要使用乐器演奏出来；尽管使用不同的乐器音色有所不同，但乐器和声音都是客观存在的物质形态，并没

有情感的因素。仔细辨析这篇音乐理论著作便不难发现，嵇康既没有注意到声音和音乐的区别，也没有考虑制曲者在作曲和选择演奏乐器时所投入的情感因素。向秀也具有很高的音乐鉴赏才能，在嵇康遇害后，他经过山阳，作《思旧赋》，谈到嵇康"于丝竹特妙""经其旧庐""邻人有吹笛者，发声寥亮。追思曩昔游宴之好，感音而叹"。

阮咸

阮咸是阮籍的侄子，诸位阮氏的先人都是儒家子弟，阮咸也属于此。然而，当时的儒学已经成为一些人寻求仕途升迁和沽名钓誉的手段，阮咸并不屑于此。山涛在主管吏部时曾经向晋武帝司马炎举荐阮咸，并评价他"真素寡欲，深识清浊，万物不能移也。若在官人之职，必妙绝于时"。阮咸"妙解音律，善弹琵琶"，只是在司马炎那里，阮咸是一个耽于酒的人，任由山涛举荐终不肯用，只在朝中落得歌散骑侍郎的闲差。阮咸与他人无争，大可相安无事，但是他仍然因为自己的才华惹怒了权贵。与之形成鲜明对比的人物是在朝中任中书监的荀勖，他的曾祖父是汉代司空荀爽，从外祖父是魏太傅钟繇，钟会是他的舅舅。他会迎合又多随机应变，不会为了坚持自己的立场而冒犯皇上。荀勖通音律，掌管宫廷乐事，长期战乱使非常重要的定音工具丢失，他为了找到这件定音工具的替代物，曾派人到处搜访，最终找到牛铃。但是阮咸却听出了牛铃定音的问题，后在一农夫耕田中发现正音玉尺才证实了阮咸的正确。

魏晋作为中国历史上的动荡与混乱时期，残酷的现实令文人

不得不寻找一种生存与处世的平衡姿态，"七贤"所代表的不仅是一种文化现象，也是一种社会阶层的现象，他们在逃避中缓释痛楚，在困惑中寻求解脱，诗、酒、乐成为展现魏晋风度和魏晋风骨的载体。在后世画家中，赵孟頫和钱选作为宋代遗民，同样面临着政权更迭所带来的困惑，然而钱选对新朝的排斥似乎又具有了"七贤"的影子，他在《题竹林七贤图》诗中写道："昔人好沉醅，人事不复理。但进杯中物，应世聊尔尔。悠悠天地间，愉乐本无愧。诸贤各有心，流俗毋轻议。"对"竹林七贤"图进行音乐思想史角度的解读，也使我们以新的视角重新来审视这个萦绕在士人和知识分子阶层中的经典话题，不论是"七贤"题材的中国画创作，还是音乐创作，都是在专制政治及士大夫阶层追名逐利的现实之下的一种力图超越俗世、融入自然以获得精神的自由与保持精神纯洁的思想显现。

～～～～～～～～～

正如我们看一幅画作要看构图、读思想、思考创作背景等，这似乎都可以成为读懂一幅画的角度，前几部分的论述也多基于音乐艺术本身、音乐思想等维度展开。然而有一门比较有趣的学科被称为"乐器工艺学"，更侧重于音乐技术层面的探讨。在乐器工艺学中要研究乐器材料的自然属性，从而建构可以产生声音能量的乐器工艺过程和形态规律，包括乐器的发声原理、生产技艺、材料、结构、标准，甚至与电子技术的融合等。《周易·系辞》中讲："形而上者谓之道，形而下者谓之器。"《易传·系辞上》有"易有圣人之道四焉，以言者尚其辞，以动者尚其变，以制器者尚其象，以卜筮者尚其占"。其实，在中国古代就已经有了自己的造物思想，"物"作为有形的东西要与无形的精神内核相连。这也成为在此重新认识一幅画作的核心"琴"的一个既现代又传统的视角。在制琴技艺方面中国古人早已有了诸多归纳与总结，例如：《琴书》中所收李勉《琴记》中的制琴法，北宋石汝砺的

《碧落子斫琴法》，宋代田芝翁编纂的《太古遗音》，明代佚名钞本《琴苑要录》，都对古琴的制作工艺和流程具有详细描述。

"琴"是中国古代流传广泛的一种乐器，经历了漫长的发展历史，至魏晋南北朝时期进入发展的重要时期，也是中国古琴形制基本定型的时期。除相传为顾恺之的画作《斫琴图》外，还有孙吴的朱然墓出土的漆盘，佛爷湾西晋墓彩画砖，南昌东晋墓彩画漆器，杨子华的《北齐校书图》，日本正仓院所藏的金银平文琴，这些存世的古琴图像和实体文物对我们今天认识中国古琴的形态提供了重要参考资料。汉魏以来，被称为中国"文人四艺"之一的琴成为修身养性的重要途径，此时古琴的形制、尺寸、琴徽、弦数等都逐渐趋于稳定；古琴曲谱中出现了新声曲调，文字记谱法使得大量的古琴曲谱在此时出现。在琴曲歌辞的创作上也有文人参与其中，丰富了作品内容。随着大量琴家的出现，琴艺传承的现象十分突出，并呈现出一定的门派和群体。

古琴形制流变概说

关于琴的起源有一些早期的传说，例如桓谭《新论·琴道》中说："昔神农继庖羲而王天下，亦上观法于天，下取法于地，返取祝身。于是削桐为琴，绳丝为弦，以通神明之道，合天地之和焉。"《尚书》中记载："搏拊琴瑟以咏""舜弹五弦之琴，歌南国之诗，而天下治。"《诗经》中有与琴相关的描述七篇，分别出现在《周南·关雎》《国风·郑风·女曰鸡鸣》《小雅·鼓

钟》等作品中。然而，古琴产生的具体年代已不可确证。

据目前考古发现认为，汉以前的琴，其形制与今天常见的琴有很大差距。例如出土于湖北随县战国初期的曾侯乙墓、湖北荆门郭店村一号战国中期墓和湖南长沙马王堆3号西汉墓出土的琴，它们均是半箱式的分体琴，面板上没有标示泛音位置的琴徽，尾部背面有一个长方形的"足池"，即半箱式一足无徽琴，而现在常见的全箱式两足七弦面有十三徽的古琴，其形制应是在汉魏六朝时期确立的。两汉魏晋时期，古琴迅速发展，尽管外形粗糙，大都为全箱式样，但这一时期的形制基本上已经定型，在《斫琴图》中的琴也反映出当时的长形全箱式琴。

西汉中期司马迁《史记·乐书》记载："琴长八尺一寸，正度也。弦大者为宫而居中央，君也。商张右傍，其余大小相次，不失其次序，则君臣之位正矣。"通过此段文字，郑祖襄先生论述当时的古琴并没有出现琴徽。郑先生对西汉琴家扬雄著的《琴清英》的记载"昔者神农造琴，以定神，禁淫僻，去邪欲，反其真也。舜弹五弦之琴而天下治，尧加二弦，以合君臣之恩也"进行探究，研究指出当时扬雄只说了琴有七弦，并没有讲到琴徽的问题。李纯一通过对嵇康《琴赋》记载："徽以钟山之玉。"的研究明确指出此时琴徽已产生，但有关古琴琴徽的数目仍不详。"外侧均列有十多个明显的圆点形状的琴徽"，这是南朝齐、梁墓砖印的壁画"竹林七贤"嵇康和荣启期所弹之琴琴面的琴徽图像，这是目前所见最早的有徽古琴图像。全箱式琴体和十三徽的基本形制已经产生，由此李先生认为古琴琴徽产生年代约在东晋

或较之稍早的时间，下限最迟不晚于南齐初年，即5世纪90年代。

据蔡邕《琴操》记载："琴长三尺六寸六分，象三百六十日也；广六寸，象六合也……前广厚狭，象尊卑也。上圆下方，法天地也。五弦宫也，象五行也。大弦者，君也，宽和而温；小弦者，臣也，清廉而不乱。文王武王加二弦，合君臣恩有。宫为君，商为臣，角为民，徵为事，羽为物。"应劭《风俗通义》记载："今琴长四尺五寸，法四时五行也。七弦者，法七星也。"依东汉尺计算：琴长三尺六寸六分，即现今86厘米；琴长四尺五寸，约现今106厘米。东汉末应劭所记琴长已经和后世的相近，说明这时琴的形制才开始稳定。随着琴形制的确定，其定音也有了一定的发展，琴徽的产生，恰恰能够证明这一点。

现存最早记载古琴形制式样的文献是宋代的《琴苑要录》，但不甚翔实，后田芝翁《太古遗音》明确载有三十八种琴式，明初袁均哲悉数收入《太音大全集》，至明代的《琴书大全》《文会堂琴谱》增至四十余种，至清代《五知斋琴谱》《德音堂琴谱》增补到五十余种。

《斫琴图》画面中人物坐在一张兽皮上，这与南京南朝墓葬

湖南长沙马王堆利豨墓出土的西汉初期七弦琴（半箱式琴）

出土的《竹林七贤与荣启期》砖画构图相似，画面中人物面容清秀，有东晋气象。画上有"宣和中""柯氏敬仲""孙承泽印""乾隆御览之宝""石渠宝笈"等钤印。此画可能为北宋画院作品，具有很高的史学价值。关于制琴和琴学的著作在中国古代艺术史的长河中不乏代表作品，比如宋代朱长文的《琴史》，明代蒋克谦的《琴书大全》，近代周庆云的《琴史补》等。

《斫琴图》与制琴技艺

相传由顾恺之绘制的《斫琴图》，现藏于北京故宫博物院，画面上共有十四个人物，分别表现制琴过程中的几个步骤：取材、刨板、制弦、上弦、听音等一系列制琴的工作过程。顾恺之是东晋时期的画家，他在道释画、人物肖像画上造诣很深，对中国绘画的发展有着极其深远的影响。顾恺之在《魏晋胜流画赞》讲："若轻物宜利其笔，重宜陈其迹，各以全其想。譬如画山，迹利则想敷，伤其所以嶷。用笔或好婉，则于折楞不隽；或多曲取，则于婉者增折。"从《斫琴图》中可以看到，顾恺之在表现不同质感事物的时候，用笔有明显的粗细轻重变化，这也是他讲的"轻物"用笔爽利轻盈，而画重物则痕迹分明。

《斫琴图》（宋摹本）中人物动作神态不一，或断板，或制弦，或试琴，或旁观指挥，还有几位侍者（或学徒）执扇或捧场。人物衣纹的线条细劲挺秀，并用青、赭晕染衣袖领边等处。画中出现了矮榻跟席，说明当时仍有席地而坐的习惯。由此画可以看出

神农式琴，古琴经典形制之一，相传为炎帝神农氏亲手制作五弦琴。

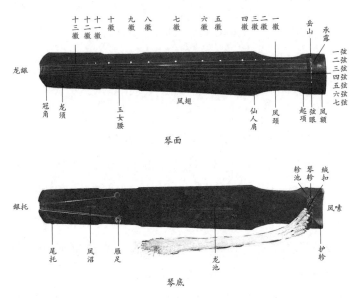

古琴构造

制琴工艺的复杂和精细。其中有九人为指挥者与工作者，七坐二立，坐者之席垫以虎皮、狗皮、毛毯等物。指挥者与工作者皆宽袍大袖，举止文雅，持简单的制作工具。另外五人为侍童，或站立，或捧物，或执扇，或背布袋，画家使用相对写实的手法来统一呈现制作古琴的各项主要工艺环节。从画面上来看，琴身偏长，由中间挖薄的两块长短相同的木板上下拼合而成，琴底开有龙池、

凤沼。这幅画是迄今可见的唯一描绘古琴制作流程的画作，从中基本上可以窥见魏晋时期古琴的构造。

古人制琴对琴材尤其重视，《尚书·禹贡》（卷六）云："羽畎夏翟，峄阳孤桐。"传曰："峄山之阳，特生桐，中琴瑟。"《周礼·春官·大司乐》（卷二十二）"空桑之琴瑟"，郑司农云"空桑"与"云和""龙门"皆山名。《汉书·礼乐志》"空桑琴瑟结信成"，颜师古注："空桑，地名也，出善木，可为琴瑟。"这种对制琴工艺的认识和描写，体现着传统的儒家造物思想。《考工记》（卷三十九）云："天有时，地有气，材有美，工有巧，合此四者，然后可以为良。"天时、地气、材美、工巧四者成为中国古代造物的重要标准。适用于古琴取材的树种相对广泛，面板往往选取梧桐、泡桐、杉木、红松、云杉、冷杉、红杉、铁刀木（黑心木）等。背板选取泡桐、梧桐、香椿、臭椿、银杏、苦木、檫木、花梨木、金丝楠、黄菠萝、核桃楸等树种。古代斫琴选取木材则更为严格，据《碧落子斫琴法》记载："夫琴之为器，通神明之德，合天地之和，故非凡木之所能成也，是以必记泽阳之孤桐。""选材良，用意深，五百年，有正音"可见选材的重要性。通常面桐（阳）底梓（阴），即所谓"阴阳材"的琴居多，也不乏面底皆桐者，即"纯阳琴"。《梦溪笔谈·乐律一·琴材》强调"（琴虽用桐）然需多年木性都尽，声始发越"。《太古遗音》也概括了选材标准："梧桐之材，心虚理疏，举则轻，击则松，折则脆，抚则滑，轻、松、脆、滑，谓之四善。"制作古琴对琴材的选择依据相关文献的记载大都突出其材质产地与环

境的影响。例如：谢惠连《琴赞》有"峄阳孤桐，裁为鸣琴"，谢朓《咏琴诗》中有"洞庭风雨干，龙门生死枝"的诗句。江总《赋得咏琴诗》有"可怜峄阳木，雕为绿绮琴"之句。

《斫琴图》详细描述了当时的制琴过程，图中部偏右画一人席地趺坐，以已完工之琴竖置腿间，琴首向下，琴面向外，左手扶持，右手似在试音。琴身有颈无腰。其琴面纯净，末画琴徽。由此推断在东晋时琴徽已经产生。据李勉《琴记·制琴法》记载："斫琴先须依此制度定了，底板开剜依前式须先贴烙了，毕用蜡过，贴池木，然后取面板定心平直，两缝相合稳正条直，全无走恻方得消息，划动槽身，惟要一直又切记自肩至岳下一准面式为妙，面前用孙桐大头径及八寸者惟要轻璁脆滑为良材也，太硬则无声，太缓则声虚，梓须避其心，太硬则声细而浊，太璁则声透下，而响惟要紧缓得所，木性条直阴阳相向，底面无节是为斫琴之妙术也。"

斫琴工艺是鉴定一把琴优劣的关键，挑木备材、制坯、掏槽腹、上徽位、栓弦足等足有上百个步骤，每次加工都需要自然风干，若以古法制琴，根据所在地域的不同，每制作出一匹琴要用一到三年的时间。木材讲究阴阳之分，其中蕴含的阴阳之理也不可忽视，一般琴面用桐木或杉木，古人讲究因材而斫，不同生长环境下的木材软硬程度也不同，软作阳，硬作阴；木质另外的评判规则为木质轻、松透、有脆性、打磨后光滑。光是选材就有这么多说法，其他步骤的严格精细程度也就可见一斑了。关于斫琴，东晋顾恺之有《斫琴图》一画，画中皆为古代文人制琴时的图景，

刨琴板、听音、制弦,将制琴时的神态描绘得栩栩如生,同时也反映了当时古琴在文人学士中所占据的重要地位。

制弦也是制作古琴的重要环节。古琴弦一般分为三种:太古(细)、中清(中)、加重(粗)。选择何种琴弦依据演奏者的演奏风格和个人喜好而定。制作琴弦的主要工序有:选丝、拼头、打捻度、煮弦、晒弦、取弦、加缠。拼头是将不同粗细、不同根数的生蚕丝纵向汇成一股。打捻度是把拼头成的各股按照一定数量再汇成一股。所需琴弦越粗,拼头就越多,打捻度时的丝弦芯子直径就越大。整个过程都需在保水状态下进行。搓弦是打捻度的最后一道重要工序,是将已纵向成股的丝弦搓成麻花状,这需要极高的熟练度,否则就会出现粗细不均、弦纹混乱的结果,之前的一切工作都会功亏一篑。煮弦、晒弦是把生丝物化的过程,按一定的比例将黄鱼胶或骨胶加入锅中,再加入凉清水,清水的量以能没丝线为准。用武火将水煮沸后,把穿起的丝弦入锅煮半小时,煮弦时要不断地搅拌,便于上胶。煮弦的目的是增强琴弦的韧性。煮后清水浸泡,再避光、绷直晾晒。

中国古代制琴要在琴作髹漆处理前经过测音的程序,根据测音的效果再通过髹漆这道工序做最后的调试,因为髹漆的薄厚及层数也直接影响到古琴的音响效果。通常声音明丽者可髹得厚些,声音浑厚者则宜髹得薄些。这样不仅能弥补古琴选材的先天不足,更能挖掘其优势而打造出最完美的声效。在古代是合琴后再进行髹漆及其他工序,而现代可先髹漆后模拟合琴再不断修整。古琴的结构与斫琴技艺有着密不可分的联系,不同的琴式斫琴工

艺也略有不同，但琴长均为三尺六寸五，象征一年三百六十五天，十三个徽，分别代表一年中的十二个月，其中七徽表示闰月，整个琴身按照人的构造划分，有肩、腰等部分，由宽变窄，暗示尊卑有别，每个琴都有七根弦，前面五根分别代表五行或宫、商、角、徵、羽。另外，古琴有三音：泛音、散音与按音，即"天声""地声"与"人声"，儒家礼乐思想根植其中。因此，若以展示斫琴与琴身结构为主，减字谱为辅，并运用简易的交互操作来体验观赏，这将能使更多人了解古琴的历史渊源、演化过程、思想哲理与弹奏方式等，有助于斫琴工艺与减字谱的流传。

魏晋时期的琴与人

《斫琴图》主要表现的还是人物，如果从题材来看依然属人物画范畴。因此，人与琴之间的关系在这幅作品中被描绘得淋漓尽致。魏晋时期士人与琴之间的关系密切，而这一传统也是前代琴艺传承的结果。魏晋南北朝时期的琴家数量已经远超前代，从琴艺传播的角度来看，三国、西晋时期主要从中原向吴蜀扩展，东晋十六国、南北朝时期主要从南方向北扩展，继而推动了琴艺在各地的流行，使得琴艺覆盖了社会的许多阶层。

在范晔撰、李贤著的《后汉书》（卷六十）中对中国古代早期的制琴有所记载："吴人烧桐以爨者，邕闻火烈之声，其尾犹焦，故时人名曰'焦尾琴'焉。"该段记载不仅从侧面反映出蔡邕的音乐才能，也说明琴材与琴声之间的关系。蔡邕所传琴艺门

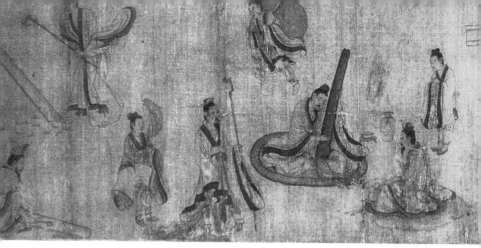

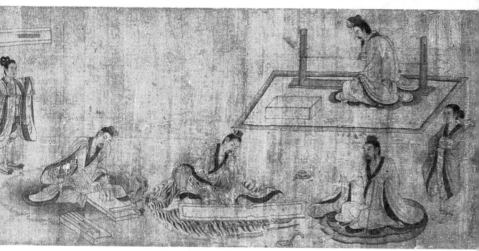

传东晋顾恺之绘《斫琴图》绢本，高25厘米，宽128厘米　故宫博物院藏

人众多，阮瑀、嵇康、顾雍、蔡琰等都是从其学习的琴艺名家。根据朱长文的《琴史》卷四记载，蔡邕还撰写过诸多琴曲。"或云，蔡邕撰《游春》《渌水》《幽居》《坐愁》《秋思》以传太史令单飏，自飏十七传而至（赵）耶利，耶利传濮人马氏，又传宋孝臻。"依据杜佑《通典·乐六》记载："唯弹琴家犹传楚，

汉旧声及《清调》《琴调》，蔡邕《五弄》《楚调四弄调》，谓之'九弄'，雅声独存。"可见作为汉魏之际著名的文人琴师，蔡邕的琴曲得以流传到中唐时期。在三国时期还有一位艺人琴师的代表，即杜夔。据《三国志·方技传》记载："杜夔字公良，河南人也。以知音为雅乐郎，中平五年，疾去官。州郡司徒礼辟，以世乱奔荆州……后表子琮降太祖（曹操），太祖以夔为军谋祭酒，参太乐事，因令创制雅乐。夔善钟律，聪思过人，丝竹八音，靡所不能，惟歌舞非所长。时散郎邓静、尹齐善咏雅乐，歌师尹胡能歌宗庙郊祀之曲，舞师冯肃、服养晓知先代诸舞，夔总统研精，远考诸经，近采故事，教习讲肄，备作乐器，绍复先代古乐，皆自夔始也。"杜夔于曹操、曹丕时期担任高级乐官，精通乐律。据《琴史》记载："（杜）夔妙于《广陵散》，嵇康就其子孟求得此声。"因此，杜氏父子都善于操琴，嵇康弹奏古琴曲《广陵散》可能就是从杜夔之子杜孟处习得。此外，以隐逸著称的两晋还有一位琴人堪称隐士琴的代表，这就是孙登。根据《晋书·隐逸传》的记载："孙登字公和，汲郡共人也……好读《易》，抚一弦琴，见者皆亲乐之。"阮瑀是曹魏时期的著名琴家，曾在曹操酒宴上"抚弦而歌"。阮氏家族富有艺术才情，涌现多位著名艺术家。魏晋时期的著名文学家、音乐家阮籍就是阮瑀之子。阮籍的侄子阮咸也是这一时期著名的琴家，"咸妙解音律，善弹琵琶"。阮瞻则是阮咸的次子，精通古琴音乐。《晋书·阮籍传》卷四十九列传第十九记载："瞻字千里。性清虚寡欲……善弹琴，人闻其能，多往求听，不问贵贱长幼，皆为弹之。"同为"七贤"

之一的嵇康也擅长弹琴，创作有琴曲《长清》《短清》《长侧》《短侧》，后世被琴家称为"嵇氏四弄"，一直流传至今。

东晋是门阀士族政治发展的高峰时期，当时的文人士大夫喜爱弹奏古琴，成为他们寄托情感的方式，因此也留下许多故事。例如《世说新语·伤逝》中就有这样一段记载："顾彦先生好琴，及丧，家人常以琴置灵床上。张季鹰往哭之，不胜其恸，遂径上床，鼓琴数曲竟，抚琴曰：'顾彦先颇复赏此不？'因又大恸，遂不执孝子之手而出。"此时，还有戴逵、戴颙父子，戴氏家族也是东晋至南朝的著名音乐世家。戴逵，字安道，不仅是著名的琴家，也是著名的画家、书法家。《晋书》本传中称他"少博学，好谈论，善属文，能鼓琴，工书画。其余巧艺，靡不毕综"。尽管戴逵终生隐逸山野之中，但并没有忘记教育自己的子女，他的儿子戴勃、戴颙，都成为著名的琴家。《宋书·隐逸传》称他们"父善琴书，颙并传之。凡诸音律，皆能挥手"。与戴颙一样，宗炳也是一个"妙善琴书，精于言理，每游山水，往辄忘归"的隐逸之士。他好山水，爱远游，曾西涉荆巫，南登衡岳。晚年"老疾俱至"，不能再登临览胜，便以琴、画寄情。他"凡所游履，皆图之于室"，把自己过去游历过的好山好水都凭记忆画下来。他将绘画、音乐与人生交融为一体。有一首古曲叫《金石弄》，是东晋望族桓氏的传家之曲，但"桓氏亡，其声遂绝"，只有宗炳会弹此曲。后来，刘宋太祖特派一个叫杨观的宫廷乐师专门去找他学习此曲。江南柳氏家族也是古琴世家。南齐时柳世隆"雅善音律，尤笃好于琴"，虽位居尚书左仆射、尚书令等高位，但

"在朝不干世务，垂帘鼓琴，风韵清远"。当时帝王之家入齐明帝萧鸾、梁武帝萧衍、梁元帝萧绎、竟陵王萧子良等人，也是古琴爱好者。萧衍著有《琴要》，萧绎著有《纂要》。在他们的带动下，当时文人也多有琴学论著，如谢庄（希逸）有《琴论》，曲瞻有《琴声律图》，陈仲儒有《琴用指法》等。

　　刘向曾经在《琴说》中总结了弹琴这种雅好的几个优点："一曰明道德，二曰感鬼神，三曰美风俗，四曰妙心察，五曰制声调，六曰流文雅，七曰善传授。"在对琴的命名上既有对琴声特点的考虑，也寄托了文人的审美和情感。玉、泉、月、雷、冰雪、梅兰松竹、流水飞瀑等是较为常见的命名方式。此外还有金风吹玉佩、玉韵、醉玉、玉箫、朗玉、玉玲珑；以雷命名的有风雷、奔雷、春雷、轻雷、螫雷；以泉命名的有寒泉漱石、玉泉、林泉嘉器、云泉、飞泉；以月命名的有鹤鸣秋月、啸月、月明沧海、海月清辉；以冰雪命名的有石涧敲冰、玉壶冰、雪江涛、雪涛、霜鸿、砚雪；以梅兰松竹命名的有松石间意、蕙兰、万壑松风、梅花落、万壑松、松风清节、淇竹流风、竹寒沙碧；以流水飞瀑命名的有悬崖飞瀑、高山流水、飞瀑走珠、落花流水、惊涛、一池波；以声音命名的有虎啸、秋啸、正吟、老龙吟、龙吟、枯木龙吟、秋声、凤鸣、鸣凤、凤凰来鸣、清籁、秋籁、瑯然、大圣遗音、太古遗音；以志趣命名的有大雅、铁客、忘忧、真趣、寒香、独幽、藏花笑。还有一部分以纪年、以琴主、以特殊方式命名的，也有无名琴。此外，还有源自诗句的命名，如"九霄环佩琴"可见于以下诗句，明代秦王朱诚泳的《小鸣稿》卷三《女仙图》诗

中有"天风飒飒吹霓裳，九霄环佩声琅琅"；明代黄佐《泰泉集》卷八《中秋白莲沼上见月》诗中有"万里江山看桂阙，九霄环佩听嫦娥"。拥有美丽名字的中国古琴犹如一颗颗璀璨的明星点缀在中国古代绘画的技法之中，由《斫琴图》我们不仅看到了中国工匠的技艺，更是洞悉到琴在时代变迁中对人类精神世界的巨大影响。

琵琶绘语：
唐代琵琶绘饰艺术赏析

琵琶盛行于唐，正史中多有记载，在其前后的北齐、隋、宋代的文献中均可见，与琵琶相近的乐器有"胡琵琶""龟兹琵琶""五弦""搊琵琶"。关于"胡琵琶"《北齐书》卷八（纪）："帝（北齐后主高纬）自弹胡琵琶而唱之，侍和者以百数。"《北史》卷九十（列传）："大业末，炀帝将幸江都，令言之子尝于户外弹胡琵琶，作翻调《安公子曲》。"《隋书》卷十四（志）："周武帝时，有龟兹人曰苏祗婆，从突厥皇后入国，善胡琵琶。听其所奏，一均之中间有七声。"与龟兹琵琶有关的记载可见《旧唐书》《新唐书》《通典》《旧五代史》和《乐书》。《旧唐书·志第九·音乐二》卷二十九（志）："后魏有曹婆罗门，受龟兹琵琶于商人，世传其业，至孙妙达，尤为北齐高洋所重，常自击胡鼓以和之。"《新唐书·南蛮》卷二百二十二下（列传）："有独弦匏琴，以斑竹为之，不加饰，刻木为虺首，张弦无轸，以弦系顶，有四柱如龟兹琵琶。"《通典·乐二》卷一百四十二："自

宣武以后，始爱胡声。洎于迁都。屈茨琵琶、五弦、箜篌……胡舞铿锵镗镗，洪心骇耳。"《旧五代史·乐志下》卷一百四十五（志）："而沛公郑译，因龟兹琵琶七音，以应月律，五正、二变，七调克谐，旋相为宫，复为八十四调。"《乐书》卷一百二十九："屈茨琵琶后魏宣武以后，酷嗜胡音，其乐器有屈茨琵琶。说者谓制度不存，八音之器所不载。以意推之，岂琵琶为屈茨之形然邪？"然而，龟兹琵琶是否与唐琵琶相关并无定论，依据克尔孜石窟的伎乐飞天壁画，古代龟兹地区的琵琶样乐器确实为五弦，从文献记载出现的时间来看并不确定为同一种乐器，但是从壁画的图案分析又具有高度的相似性。

　　还有一种称为"五弦"的乐器，《北史》卷九十五（列传）："林邑……乐有琴、笛、琵琶、五弦，颇与中国同。"《隋书·志第十·音乐下》卷十五（志）："西凉者……其乐器有钟、磬、弹筝、搊筝、卧箜篌、竖箜篌、琵琶、五弦、笙……"琵琶与五弦之间关系较为密切，但从文献记载来看又有别于琵琶。据《新唐书·礼乐志十一》卷二十一（志）"燕乐"条记载："隋乐每奏九部乐终……琵琶、五弦、横笛、箫、觱篥、荅腊鼓。""五弦，如琵琶而小，北国所出。旧以木拨弹，乐工裴神符初以手弹，太宗甚悦，后人习为搊琵琶。高宗即位，景云见河水清，张文收采古谊为景云河清歌，亦名燕乐。有玉磬、方响、搊筝、筑、箜篌、大小箜篌、大小琵琶、大小五弦、吹叶……"

　　关于搊琵琶的记录见于陈旸《乐书·乐图论·胡部·搊琵琶》卷一百二十九："五弦琵琶盖出于此国，其形制如琵琶而小，旧

弹以木，至唐太祖时有手弹之法，所谓搊琵琶是也……"

《通典》关于"搊琵琶"的记载："五弦琵琶，稍小，盖北国所出。旧弹琵琶，皆用木拨弹之，大唐贞观中始有手弹之法，今所谓搊琵琶者是也。"无论是哪种与琵琶形态相似或可能相关的弹拨类乐器，可以肯定的是，琵琶一开始主要以乐队配器演奏的方式存在，并未作为独奏乐器，而在唐代逐渐走向独立演奏，并形成了自己的独有曲目。

随着唐代国力的兴盛，唐代音乐在中国音乐发展史上占有重要地位。琵琶作为唐乐中的代表乐器，在此时的文化交流中起着重要作用。日本音乐自5—8世纪开始，被称为"雅乐"的贵族音乐以及称作声明的佛教音乐被引入日本。大约在9—12世纪，相当于日本历史中的平安时代，日本本民族的音乐开始吸取外来文化的影响出现变化，他们开始整理以中国音乐为主体的外来音乐，并开始依此来创作曲目。在唐代，日本曾派遣唐使十多次，其中除了使臣和水手，还包括留学生、学问僧、医师、音乐生、玉生等。其中一项重要的学习任务便是学习唐朝的礼乐制度和音乐歌舞艺术。参照唐朝的音乐管理体制，日本宫廷设立了雅乐寮、内教坊等。音乐交流在中日文化交流中发挥着重要作用。在学习唐代燕乐的过程中，日本也引进了大量的唐代乐器、乐谱和乐书，极大地推动了日本音乐的发展。主要以收藏日本奈良东大寺文物而著称的正仓院所收藏的唐代乐器正是这一史实的见证，在8世纪中日音乐文化的交往中，由日本珍藏的这些乐器对把握中国唐代乃至整个古代的传统音乐思想、乐器制作工艺和民族乐器的研

究都具有重要意义。

唐琵琶的形制特征

乐器的造型是乐器美学的直观呈现，也是研究乐器美学价值的重要部分。乐器形态因时代背景、经济发展、风俗文化等的不同而风格迥异。据史料记载，唐代当时流行的琵琶有三种：曲项琵琶、秦琵琶（直项琵琶）和五弦琵琶。曲项琵琶在汉代从波斯传入中原，在唐代宫廷乐中普及程度很高，后来在教坊乐中也颇为流行。秦琵琶就是流传至今，现在称为"阮"的乐器。由西域传入的乐器中，它与曲项琵琶不但来源不同、弦数不同、项的曲直不同，更重要的是它的演奏方法、音色和使用的音区也有所不同，而现在我们所称的"琵琶"，是在曲项琵琶的基础上发展演变而成的。

直项四弦琵琶实际上是秦汉时期琵琶形制的延续，和"阮"较为相似，整体上表现为直颈，琴身共鸣箱的形状为圆形。在唐代，直项琵琶的形制已经相对固定，通常为四弦十三柱。直项四弦琵琶在宫廷音乐和民间音乐的演奏中应用广泛，诗人白居易曾在《和令狐仆射小饮听阮咸》一诗中对直项四弦琵琶的形制与音色特点进行过较为直观的描写："掩抑复凄清，非琴不是筝。还弹乐府曲，别占阮家名。古调何人识，初闻满座惊。落盘珠历历，摇佩玉玲玲。似劝杯中物，如含林下情。时移音律改，岂是昔时声。"1987年，在西安市长安县（今长安区）韦曲镇南里王村发现的唐代韦氏墓

壁画，有树下仕女六合屏风，其中一幅画面是坐在树下的仕女手持拨子斜抱着琵琶，这只琵琶应为四弦琵琶。出土的唐代的直项五弦琵琶，对其形制的研究可以从由中国流传至日本的琵琶传世文物中得以考证。唐代曲项四弦琵琶在形制上具有以下特点：琴颈为曲项，由龟盘向琴首处进行延伸，且越来越细，共鸣箱的形状为梨形。曲项四弦琵琶自汉代到南北朝时期由西域传入中原，其形制在汉文化的影响下逐渐完善，在当时受到各阶层的喜爱。曲项五弦琵琶最先出现在汉代，到唐代已经历了五百多年的发展与演变，成为隋唐时期九部乐、十部乐中的主要演奏乐器之一。与直项五弦琵琶相比较而言，曲项五弦琵琶并不常见，琴身较小，为向下方斜抱演奏。

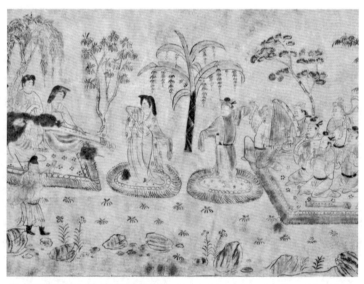

唐　《乐舞图》　陕西历史博物馆藏

盛唐时，琵琶在演奏技术上已经达到相当高的水平，且演奏活动十分普及，主要流行于今天的西藏、蒙古、东北、华南和华北等地区。在唐代，琵琶是乐队中的主要乐器之一，在歌舞大曲中，琵琶往往用来演奏一部乐曲开头的散序，后逐渐发展成为可独立演奏的段落和乐曲。唐代的琵琶乐分文曲、武曲和大曲，其中琵琶文曲以婉约抒情为主要艺术特征，如《浔阳月夜》《塞上曲》《汉宫秋》；琵琶武曲则具有较强的叙事性，旋律往往跌宕起伏，结构和气势宏大，如《十面埋伏》《霸王卸甲》等。"唐风造物"正是日本奈良正仓院所藏琵琶的实物价值所在。日本正仓院所珍藏的唐传螺钿紫檀五弦琵琶一件、螺钿紫檀阮咸（秦琵

东大寺献物帐（北仓158）　日本奈良正仓院（博物馆）藏

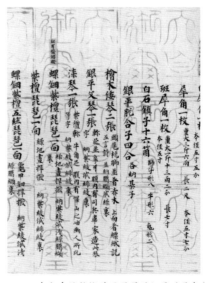

东大寺献物帐关于琵琶的记录（局部）

琶）一件，曲项四弦琵琶两件，明确记载于正仓院东大寺献物帐中。

为彰显盛世的繁华与富贵，唐琵琶的装饰与用料极其繁复奢华。唐代的梨形曲项琵琶本是波斯的乐器，约在 5 世纪经波斯艺人由丝绸之路将乐器传入西域，后又传入中原。

琵琶琴身轮廓圆柔饱满，线型优美，形体充满优雅大度之态。琵琶侧面的线型或纤巧秀丽，或刚直雄健，精致的线角和微妙的曲率处理得恰到好处。线与形的对比在唐琵琶琴身造型中的运用令人叹为观止。五弦琵琶的梨形琴身通过上半部拉伸呈现出丰腴中的修长，直型琴颈的处理使垂直线型延伸，整个体态挺拔秀丽、浑然一体。四弦琵琶的水滴形琴身曲率饱满，琴头、琴颈以 90° 的折线戛然收转，保持了琴身整体重力的敦实稳健，琴头动势产生的力度亦与琴身的重心形成动态平衡。如前所述，两类琵琶的形体构成中，线型运用的各种对比因素如收与放、疾与徐、轻与重、动与静体现得淋漓尽致。这一特点在与当代琵琶形态的对照中尤为鲜明。若不隐讳而言，当代琵琶在改良中就外形来看，已大部失去了唐琵琶造型的优势，诸如琴头与琴身重力对比的失当、琴身外廓线型对比的孱弱、体态性格的缺失等。

唐琵琶绘饰面的题材与构图

唐代琵琶的制作精致主要体现在它的饰面图案与绘画上，而琵琶绘饰主题的选择又与唐代的审美文化息息相关。在文学上唐

代是诗歌产量极高的一个时代，琵琶的装饰特色在诗歌中可寻踪迹。董思恭的《咏琵琶》诗句写道："半月无双影，金花有四时。"琵琶的饰面可能是朱红色髹漆，陈叔达《听邻人琵琶》有"香缘罗袖里，声逐朱弦中"的描述。日本奈良正仓院南仓藏有枫苏芳染螺钿槽四弦琵琶，长97厘米、直径40.5厘米，这是隋唐时从中国传入日本的代表性弦乐器，在琵琶捍拨腹板上有山水画面，以山水图为背景，远处有一行飞鸟行过，形成画面的透视感，近处绘有骑象游乐图，白象背上有四人奏乐。在如此小的面板上形成纵深感的画面十分引人注目，山峰巍峨，远方透出一束亮光，画面和谐统一，色彩明丽，这种远处取景的方式在唐代的悬崖壁画上也有使用，河流与野鸭迎着太阳飞去增加了画面的动感。此背景画面描绘的意境与《万叶集》中所收录的两首汉诗十分相似，一首是圣武天皇创作于天平十年（738）八月的作品："曙色露，雁之鸣叫，声寒彻。野外浅茅，秋光瑟瑟。"（今朝の朝明雁が音寒く聞きしなへ野辺の浅茅そ色付きにける）另一首是天武天皇的汉诗："翩翩然，越山跨谷，略栖处。丘陵高低，莺声如诉。"（あしひきの山谷越えて野づかさこ今は鸣くらむ莺のこえ）实际上这与唐代诗歌在日本的接受和影响不无关联，令人想起王维《辋川集》中的诸多描述。王维所生活的时期佛教与道教的合流促进了禅宗的兴起，文人将参禅修道作为生活的风尚，进而凝聚了文人绘画的禅宗意境。在《辋川集》中，王维选取大量旷远之景，以及"飞鸟""连山""深林""轻舸""轻舟"等物象，营造旷远、轻寥之感。眺望远景是王维在诗中常见的描述，比如"逶迤南川水，

《琵琶捍拨山水骑象游
乐图》（局部）

明灭青林端"。其中《华子冈》诗云："飞鸟去不穷，连山复秋
色"；《木兰柴》诗云："秋天敛余照，飞鸟逐前侣"，都与琵
琶上所绘的景物构图与题材有互文关联。在王维的《辋川图》中
也有关于远景的描绘，画面整体为俯视远景的效果，在群山的环
绕中，亭台楼榭掩映于山林中。如此对照可见唐代的山水绘画构
图具有十分突出的共性。

　　这件四弦琵琶的背面也有装饰绘画，画面构图具有唐代绘画
的统一特征。饰面画以红色为背景，水面上方有一只鹰作俯冲姿
势，正冲向水里的鸭子，而鸭子意识到来自空中的危险时，从水
面上飞起，这一绘画处理方式使静态的画面瞬间活了起来。远处
可见线条勾勒下的山尖与水面相接，岩石与树木画法沿袭中国画
中的山水画法，并将这一画法转用在器物的微型版面绘画中。此

处的画面意境与李白的诗歌又有着十分相似的审美，尽管不确定究竟是朝日还是夕阳，但可以确定的是这种太阳与景物关系的处理方式在唐诗中已经有所运用。"翠影红霞映朝日，鸟飞不到吴天长。"这幅琵琶山水画中有一头白象，上面乘着一个鼓手正手击腰鼓，一位舞者正扬袖而舞，一男一女两位年轻人正演奏着笙箫和横笛。这可能是一支来自中亚的乐队，也可能是胡人的乐队，使得正仓院所藏的琵琶折射出西域的文化特色。在唐代，随着丝路带来的文化交流，在民族文化融合背景下促进了琵琶的传播与流行，西域胡声的主要乐器之一就是琵琶，尽管在弹奏方式上经过了拨奏到弹奏的转变，但依然拥有西域风情。因此，还有许多具有西域胡风的琵琶绘画呈现出来，比如螺钿紫檀五弦琵琶面板上有骑着骆驼的胡人形象，手持乐器边走边弹。正仓院另有一件紫檀木画槽琵琶捍拨，上为远景云间三山式层叠图，中部是大树荫下群人奏乐饮食图，近景为骑马追虎狩猎图，按照中国山水画中的高远、深远、平远三类致远法，此处的绘画构图也与唐代中国绘画的广阔取景方式，远处天际线下的山脉关系处理，其中青绿树木的点缀等异曲同工，无论是树下宴饮还是狩猎野宴，都运用了相似的绘画构图技法。从这些唐物来看，唐代山水画有着自己独特的构图方式和审美要求，画家们善于运用以小观大的方式来观赏山水景物的远近与起伏，尽管唐代卷轴山水画已很少看到真迹，但是琵琶绘画依然可以为我们认识唐代绘画提供一定的参考。

　　琵琶上所绘的唐代装饰纹样是唐代手工艺绘画水平最直观

的体现，在正仓院所藏的五弦琵琶上，有以佛教的卷草纹和宝相纹为代表的纹样，以花卉纹为主体，如卷草纹、忍冬纹、缠枝纹等，纹样风格富丽、饱满，尽显大唐富贵之象。中唐以后社会和文化变化映射在金银器装饰艺术中，即装饰题材的多样化和世俗化。纹样突破了宗教和封建等级的束缚，更加贴近世俗生活，充满生动写实的情趣。在乐器纹饰中，除了植物纹样外，有取材于狩猎、宴乐等世俗生活的纹样，表现手法极为洗练、生动。

唐琵琶制作工艺与装饰艺术

日本学者河添房江认为正仓院藏的螺钿紫檀五弦琵琶："是日本乃至全球存世的唯一一把古代五弦琵琶，即使就此意义而言，也是极为稀少珍贵的乐器。"正仓院藏的螺钿紫檀五弦琵琶长约108.5厘米，琴身由紫檀木制作而成，为直颈琵琶，五个八棱柱琴轴分别连接了五根琴弦，左边分布有三个琴轴，右边排布两个琴轴。螺钿五弦琵琶的背板原材料是紫檀木，面板原材料是桐木，装饰手法是先将螺钿花纹镶嵌，再以玳瑁和琥珀为装饰材料进一步丰富装饰画面。纹样结构较为对称整齐，手法和工艺精致入微。其面板中间出于保护琴身以及装饰效果的考虑，饰有长条玳瑁，其上镶嵌了大量极薄、美观且细节生动的螺钿片，琴身下半部的侧面也饰有玳瑁护边，它不仅是一件实用乐器，更是一件难得的艺术珍品。在正仓院藏螺钿五弦琵琶的捍拨部位，描绘了一位胡人骑着骆驼，悠哉游哉弹奏着四弦琵琶，骆驼用安详的眼神回望

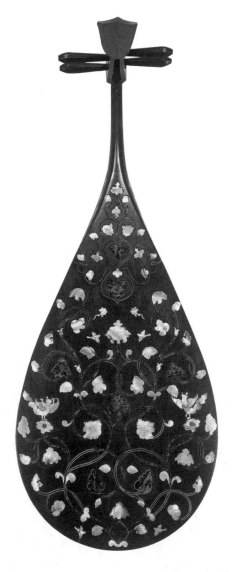

螺钿紫檀五弦琵琶（北仓27）　日本奈良正仓院（博
物馆）藏

主人，画面和谐而美好。在胡人上方的植物纹饰有人认为是具有波斯风情的椰枣树，也有人认为是曼陀罗花，周围有五只活泼生动的小鸟，栩栩如生，画面底部还装点着小草，整体装饰画面内容丰富、色彩绚丽、构图合理，带有异域文化特征。

另一种在唐代发展到巅峰的乐器是四弦曲项琵琶。正仓院馆藏了五件四弦曲项琵琶，其形制结构基本一致，材料和纹样略有不同，位于琴头的左右两侧；在琵琶的底部，设有环状的皮革或玳瑁落带，不仅起到保护作用，还具有装饰作用。与五弦琵琶相比，两者最大的不同在于琴颈，五弦琵琶的琴颈是直项，而四弦琵琶的琴颈是曲项，呈直角，排布着两个琴轴。

正仓院琵琶的工艺美主要体现在材质、制作工艺和纹样装饰等维度。从用料上来看，除了制作乐器本身所用的材料外，还包

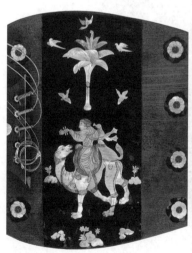

螺钿紫檀五弦琵琶（局部）（北仓 27、29）日本奈良正仓院（博物馆）藏

括装饰材料。材质美不但决定着乐器的声学质量，也直接影响着演奏者对乐器整体质量的感知。唐代乐器制作的工艺技术要求严谨，使用的材料极为考究。正仓院的螺钿紫檀琵琶使用上等小叶紫檀制作琴身，面板材料为桐木。除此之外，还选用了螺钿、琥珀、玳瑁、象牙等名贵材料作为装饰材料。螺钿，是用贝壳薄片制成人物、鸟兽、花草等形象，镶嵌在漆器或雕镂器物表面的一种工艺技法。螺钿一般镶嵌在颜色较深的紫色、黑色背景上，使具有折射五彩光泽的白色螺钿与颜色较深的器物相衬托，达到典雅凝重，又不失华彩绚丽的视觉效果。这种工艺流行于盛唐或稍晚时期，《安禄山事迹》卷上记载，天宝九年（750）唐玄宗曾赏赐安禄山"宝钿镜一面"，其形制可参见陕西考古研究院藏的开元二十四年（736）"螺钿花鸟纹八出葵花镜"。在琵琶的面板上，还有六瓣团花的髹饰，花瓣由底面贴金箔的玳瑁花瓣边框镶嵌，花蕊以彩色的透明琥珀镶嵌。琵琶面板左右两个对称的半月上镶嵌有精巧的螺钿，采用厚约 0.3 毫米、边长 1.7 厘米 ×1.0 厘米的薄贝与桐木面板紧密相接，半月纹样裁剪时留出约 0.4 毫米宽的外轮廓边。

最初琵琶弦的材料多为丝弦，后又出现了皮弦、鹍鸡筋弦、鹘弦等。唐琵琶使用的大漆饰面极为精致，大漆手感温润，不冰不糙且光滑，声不躁而静。从制作工艺来看，最为重要的工艺是大漆。漆艺在乐器中起着非常重要的作用：一是保护乐器免受伤害；二是对音色有极大影响；三是具有很好的装饰效果。漆艺有很多髹饰技法，如填嵌技法、刻画技法、堆塑技法、描金彩绘以

及研磨技法等。每一种技法又可分为多种形式，由多道复杂有序的工序完成，由此可见唐代手工艺技术的高超。在唐代琵琶的漆艺运用中，螺钿镶嵌的工艺赋予了乐器独特的装饰之美。日本正仓院藏螺钿紫檀五弦琵琶是使用螺钿工艺最多的乐器，据估算其螺钿片的面积多达 1324.8 平方厘米，其中正反面约 1164.8 平方厘米，侧面约 160 平方厘米，装饰内容丰富多彩，工艺技法精细高超，是螺钿工艺制品的典范。这件五弦琵琶一直由圣武天皇收藏，其死后由皇家进献给奈良东大寺正仓院收藏，并成为国宝级文物。

壁画中的乐队：
唐代乐队与音乐文化

唐代是乐舞兴盛的时代，这个时代的乐舞文化风貌可从当今留存的壁画图像中找到痕迹。壁画作为中国古代绘画装饰的建筑墙面艺术，有着穿越时空表现当时社会文化和人文精神的独特魅力。唐代画工将这一文化交融的时代绘在墓室甬道上，绘在洞窟中，甚至寺院道观内，为后人留下了珍贵的文化遗产。在此，以壁画为媒探索其中所蕴含的唐代乐队文化。

唐代壁画概说

在众多的唐代墓葬壁画中，最核心也最具有代表性的是关中地区的墓葬壁画。狭义的关中地区主要包括西安、宝鸡、咸阳、铜川、渭南。为什么叫"关中"？这是因为在渭河平原的东、西、南、北四个方向分别有四个易守难攻的著名古代关隘，即东边的函谷关（后又称"潼关"）、西边的大散关、南边的武关和北边

的萧关，这四关也被称为"秦之四关"。关中地区的唐代墓葬除帝陵外，主要分为皇室墓和品官墓二元系统，在每个系统内又依据墓葬的地上及地下结构两个方面划分为若干等级。皇室墓系统可分为仿皇帝及"号墓为陵"、太子或嫡公主墓、亲王墓三个等级；品官墓系统可以分为三品以上官员墓、五品以上官员墓、九品以上官员墓三个等级。其中品官墓系统主要讨论三品以上官员墓和五品以上官员墓两个等级，下层官吏的墓葬与平民墓葬差异不大，等级特征不明显。皇室墓葬等级体现在地上结构、地下结构、随葬品、壁画等方面。例如：懿德太子是唐中宗李显的长子，名叫李重润。懿德太子墓是乾陵的陪葬墓，位于乾县乾陵东南的韩家堡北。该墓葬具置于后室，为庑殿式石椁，外壁雕饰头戴凤冠的女官线刻图，墓壁满绘壁画，保留约四十幅。关中地区的墓葬壁画又在初唐、中唐和晚唐三个时期各有所分布。这些壁画或以单幅大画面绘满一侧墙壁，或以条屏的形式共同组成一组主题。以绘画形式呈现的唐墓壁画多为彩绘，还有的以砖雕的形式呈现。此外，从分布上来看，在北方的其他地区，如：山西、宁夏、河南、北京、新疆吐鲁番地区，以及南方的湖北和广东等地也有唐代墓葬壁画被发现。

在讨论唐代壁画和唐代音乐关系时，还有一大系统即敦煌的石窟壁画，这是涉及隋唐时期绘画音乐图像的又一个具有代表性的体系。敦煌石窟的音乐图像主要分布在石窟墙壁上的经变画、说法图、出行图等宗教或世俗题材的绘画图案中。敦煌石窟群共计有五百多个洞窟，在洞窟壁画中拥有音乐伎形象的大概有

二百六十余个，依据郑汝中先生在《敦煌壁画乐舞研究》中的分类，这些形象主要分为天国乐伎和世俗乐。其中天国乐伎又分天宫、飞天、迦陵频伽鸟、化生类、护法类和经变画类六个种类的乐伎；世俗乐伎又分供养人乐伎、出行图乐伎、嫁娶图乐伎、宴饮图乐伎四个子类。"伎"在《说文解字》中的解释是："与也。从人，支声。《诗》曰：'鞠人伎忒。'"《新唐书》卷一百四十八记载："布号泣固辞，不听，乃出伎乐，与妻子宾客决曰：'吾不还矣！'"刘宋时期畺良耶舍译《佛说观无量寿佛经》关于伎乐有记载："其楼阁中，有无量诸天，作天伎乐。"唐玄奘译《药师琉璃光如来本愿功德经》："鼓乐众伎，随心所玩，皆令满足。"因此，在讨论壁画中的音乐文化时，首先要明确的便是伎乐的概念，以及壁画中所见音乐图像与佛教之间的密切关系。

壁画中的乐队

唐乐队在墓葬壁画和石窟壁画中均有呈现。例如西安市长安区大兆乡郭庄村唐韩休夫妇墓壁画中的乐舞，可见唐代乐舞的繁盛和布局。壁画用墨线勾出人物和景物线条，彩色主要为藤黄、朱红和翠绿，由舞者、乐队、说唱艺人等十六人组成。在壁画的第二部分可见由四名女乐伎组成的乐队，位于毯子前方的弹筝篌乐人的头部已不可见，后方的三名乐人分别负责笙、拍板、琴演奏。壁画的第四部分也是乐舞共存的场面，画面有七位男性舞者

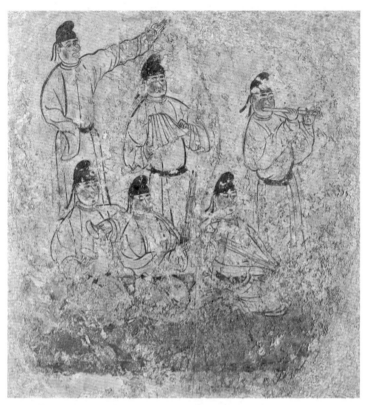

西安市长安区大兆乡郭庄村唐韩休夫妇墓葬壁画乐舞

在方毯上，第一排为鬈发八字胡的胡人形象，正扬起右手单腿跪地似在跳某种舞蹈。胡人后方有三人，一人头戴黄幞头，正以坐姿来弹奏箜篌；另一人也是八字胡，正以坐姿弹奏琵琶；第三人以相似的装扮正坐着吹奏排箫。其后排又有三人，右侧第一人侧身跪着演奏钹，第二人吹奏笙箫，第三人拱手立于一琴前。乐舞的演出场景为户外，可能是进行了艺术化处理，也可能是当时演

奏场面的再现。周围环境以竹子、芭蕉、柳树、花草、山石等衬托，似是一幅庭院乐舞图。从画面中配乐表演的舞蹈动作来看，他们很可能演奏的是胡部新声或西凉乐。

唐代敦煌弥勒经变造像中有大量的礼佛乐队，在净土信仰蔚然成风的时代，供养人与画工在修功德、求往生的美好愿望下以音乐图像的方式来进行供养。"供养"是佛教修行行为的一种方式，又称为供施、供给、打供，意思是将食物、衣服给予佛、法、僧三宝。供养行为起初以身体行为为主，后涉及精神供养，比如音乐、舞蹈的精神方式。在经变画中为了礼佛而设置音乐。例如：在初唐220窟的南壁《阿弥陀经变》中有乐伎十六人坐于方毯的上方，左右两组乐队各八人，演奏的乐器有：琵琶、笙、筝、竖笛、箜篌、方响、排箫、羯鼓、横笛、荅腊鼓、埙。有两名舞伎在乐队中间，各自双手握长巾在圆毯上跳舞，乐队构成为弹拨、吹管、打击乐器。同为《阿弥陀经变》的初唐第386窟南壁也有一处较大的乐队的壁画，共分上下两层，乐伎共二十人，上层的十二人分为两组相对而坐，壁画中可见腰鼓、琵琶、筝、箜篌、笙、拍板、竖笛、横笛、排箫、鏺鼓、鸡娄鼓等乐器。下层有八人乐队，依然为两组相对而坐，所演奏的乐器有竖笛、琵琶、拍板、横笛、腰鼓和笙。

1. 乐队人员

从壁画所见乐队来看，乐队人数多为双数呈对称方式排列，但也有单数的情况，如：在敦煌石窟壁画盛唐第45窟北壁的《观无量寿经变》中有七人乐伎。在敦煌经变壁画中的礼佛乐队主要

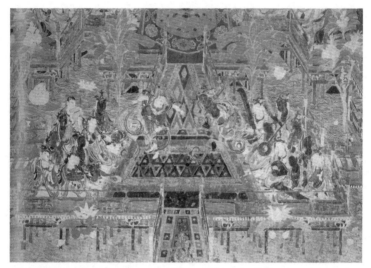

《观无量寿经变》多民族乐队 莫高窟第172窟南壁 盛唐

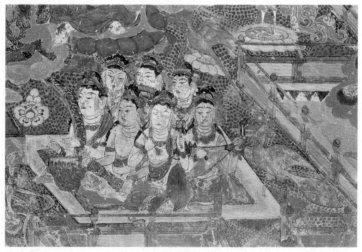

《观无量寿经变》七人乐队 莫高窟第45窟北壁 盛唐

是坐乐的形式，其中中小型乐队由六至八人组成，以八人居多。大型乐队在十六人以上，初唐的第220窟《东方药师经变图》中乐队人数多达二十八人。中唐第156窟、第159窟各经变图中的乐队人数达到二十人，最为常见的还是十六人乐队。

在唐代从事乐队演奏的究竟是怎样的一个群体？在唐代有一类人的身份被称作"音声人"，这一称谓最早见于《唐律疏议》："工乐者，工属少府，乐属太常，……太常音声人，谓在太常作乐者，元与工乐不殊，俱是配隶之色，不属州县，唯属太常。""太常"是中国古代朝廷掌宗庙礼仪的官，本名"奉常"，西汉时期改为"太常"。上文说明音乐演奏在国家礼仪中的地位和作用。从事乐队演奏的既有"寺属音声人"，也有"太常音声人"，既有服务于佛寺的，也有服务于宫廷的"音声人"，说明音乐演奏在此时既具有宗教功能，又在宫廷礼仪中发挥作用。在欧阳修《新唐书·礼乐志》卷二二中有记载："唐之盛时，凡乐人、音声人、太常杂户子弟隶太常及鼓吹署，皆番上，总号音声人，至数万人。"由此可见，音声人属"隶色"本不属于州县。音声供养作为寺户的功能，有着为佛教服务的功能，属于当地僧司所辖的"佛图户"，从敦煌壁画中可见此时音乐演奏与佛教之间的关系。

乐队既然要在重要的场合进行演奏，必然从各方面注重礼仪，因乐队往往配舞蹈表演同时呈现，因此，乐者和舞者的衣着也成为礼仪的一部分。据《新唐书·车服志》记载："武蹈郎……豹纹大口裤，乌皮靴。""文舞郎……白布大口裤，革带乌皮履。"《旧唐书·音乐志》记载："西凉者……方舞四人，假髻，王支

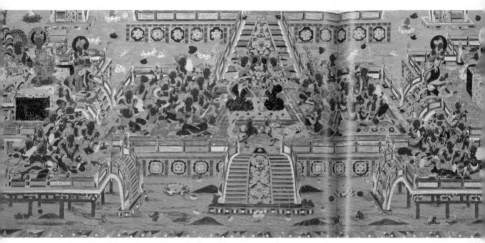

《药师经变》大乐队　莫高窟第 148 窟东壁北侧　盛唐

钗，紫丝布褶，白大口袴，五彩接袖，乌皮靴。"《旧唐书·音乐志》中有："疏勒乐工人，皂丝布头巾，白丝布袴，锦襟褾。"

2. 乐队所用乐器

由于唐代音乐文化的交融性，乐队所用乐器取决于乐队组成来自何地域的音乐要求，中原地区依宫廷音乐以燕乐为最正，《通典》中有关于燕乐的乐器记载："玉磬一架，大方响一架，搊筝一，筑一，卧箜篌一，大箜篌一，小箜篌一，大琵琶一，小琵琶一，大五弦琵琶一，小五弦琵琶一，吹叶一，大笙一，小笙一，大筚篥一、小筚篥一，大箫一，小箫一，正铜钹一，和铜钹一，长笛一，尺八一，短笛一，揩鼓一，连鼓一，鼗鼓二，浮鼓二，歌二。"乐队中的乐器编排主要侧重选用弹拨乐器和吹管乐器，打击乐则较为少见，从乐器配置来看所演奏的曲风偏雅乐。

坐部伎乐主要以龟兹乐为主，关于龟兹乐队乐器的记载主要见于后晋刘昫撰写的《旧唐书·音乐志》和北宋欧阳修撰写的《新唐书·礼乐志》中。《旧唐书·音乐志》记载："《龟兹乐》……乐用竖箜篌一、琵琶一、五弦琵琶一、笙一、横笛一、箫一、筚篥一、毛员鼓一、都昙鼓一、荅腊鼓一、腰鼓一、羯鼓一、鸡娄鼓一、铜钹一、贝一。毛员鼓今亡。"《新唐书·礼乐志》载："《龟兹伎》，有弹筝、竖箜篌、琵琶、五弦、横笛、笙、箫、觱篥、荅腊鼓、毛员鼓、都昙鼓、侯提鼓、鸡娄鼓、腰鼓、齐鼓、檐鼓、贝，皆一；铜钹二。舞者四人。"根据这段记载；属于初唐时期的莫高窟第220窟北壁的《东方药师经变图》中的乐队很可能是龟兹乐队，其中只有少数乐器有所调整。龟兹乐的风格热情而欢快，据《法华经》记载："若使人作乐，击鼓吹角贝。箫笛琴箜篌，琵琶铙铜钹。如是众妙音。尽持以供养，皆已成佛道。"

在属盛唐的第148窟有《观无量寿经变画》，画面以两名舞伎为中心，左右各有两支乐队，画面上可见的乐器有十八种：排箫、横笛、羯鼓、荅腊鼓、细腰鼓、拍板、鸡娄鼓、都昙鼓、手鼓、毛员鼓、笙、方响、筚篥、竖箜篌、筝、曲项琵琶、阮咸、五弦琵琶。在同侧壁画中有《药师经变画》，舞伎和乐队排布格局基本与上述壁画相似，其中所见乐器不仅有竖箜篌，还增加了凤首箜篌，未见阮咸和方响，因此乐队的乐器可随演奏需要进行适当增减，但乐器大类即打击乐器、吹奏乐器、弹拨乐器保持相对固定。其中比较特别的是凤首箜篌，为天竺乐中的特色乐器。据《旧唐书·音乐志》记载："天竺乐用铜鼓、羯鼓、毛员鼓、

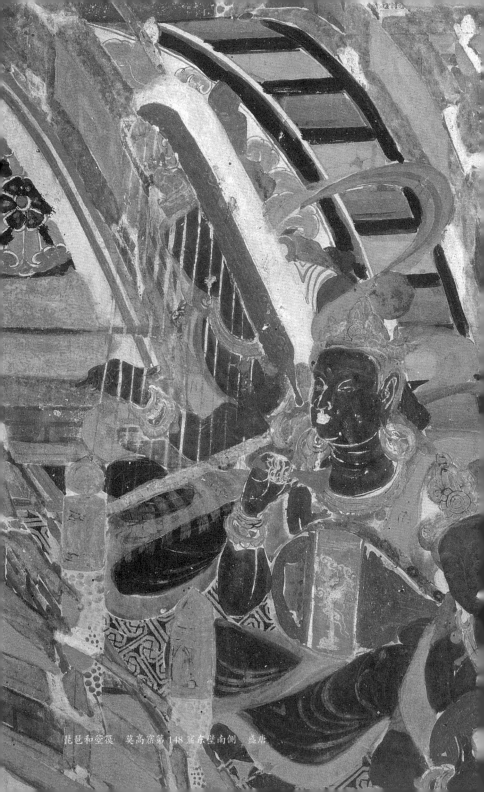

琵琶和箜篌　莫高窟第148窟东壁南侧　盛唐

都昙鼓、筚篥、横笛、凤首箜篌、琵琶、铜钹、贝。"这些乐器很可能是天竺乐中比较固定且典型的乐器，但从壁画图像来看，还出现了排箫、笙等乐器。作为西域文化进入中原的必经之地，敦煌古代壁画中的乐舞反映了西域文化与中原文明的融合。其中出现频率较高的要数琵琶，在中唐第112窟的《金刚经变》和《观无量寿经变》中就有反弹琵琶的形象出现，琵琶不仅是乐队乐人专属的乐器，往往同舞者形象一同出现，舞者们往往上身前倾，左臂略弯曲将琵琶执于颈后，右手做弹拨姿势，右腿弯曲呈现舞蹈动作，胯部向身体斜后方推进，琵琶与表演者形体形成具有动态美的优雅姿态。琵琶作为敦煌壁画中出现频率高达六百多次的乐器成为唐代乐队乐器中的代表。实际上，在唐代壁画中可见的乐队不仅有龟兹乐队，还有坐部伎乐队和西凉乐队，唐代乐队无论在乐器使用、乐曲编排上都具有文化交融的特点。

从现存的墓葬和寺院道观壁画来看，富平的唐献陵陪葬墓壁画绘有乐伎演奏场面，主要演奏管弦乐与打击乐。前排二人持竖箜篌和琵琶，第二排四人分别演奏笙、箫、横笛、拍板，有舞者形象出现。在临潼庆山寺精室壁画中，东壁有十人分为三排结跏趺坐，持羯鼓、团鼓、箫、竖笛、筚篥等乐器，乐器前有女伎跳舞，西壁有九人分三排，前排四人演奏笛、琵琶、笙和拍板，中间一排两人演奏箫和竖笛，后排三人所奏乐器已不见。李寿墓室壁画的东壁有五名乐伎跽坐，分别持竖箜篌、筝、四线琵琶和笙。北壁的十二名女乐伎分三排跽坐，演奏乐器有箜篌、直项琵琶、曲项琵琶、筝、笙、横笛、排箫、筚篥、铜钹、荅腊鼓、腰鼓、贝。

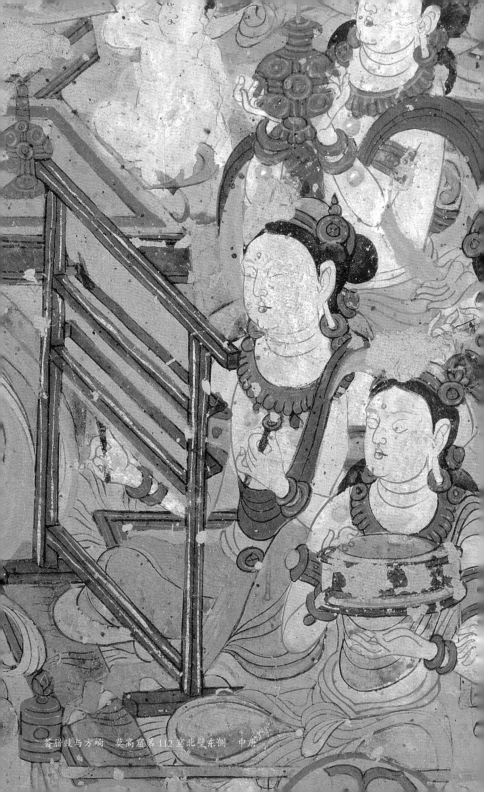

蓖腊鼓与方响　莫高窟第 112 窟北壁东侧　中唐

吹海螺乐伎　莫高窟第112窟南壁西侧　中唐

吹笙乐伎　莫高窟第 112 窟南壁西侧　中唐

东壁的十二名女乐伎分三排，分别持笙、排箫、竖笛、铜钹、横笛、筚篥、琴、筝、曲项琵琶和竖箜篌。李爽墓壁画东壁有四名男乐伎吹箫，北壁有两名女乐伎手持横笛、排箫，骑马陶俑手中持鼓和排箫。苏思勖墓室壁画的东壁有乐舞图，中央十二人分三组，左边六人乐队中有五人，各自持拍板、横笛、钹、笙、四弦琵琶，其中一人伴唱，中间一人舞蹈。右侧五人中四人持排箫、筚篥、筝、箜篌，一人伴唱。西安新城小碑林石刻礼佛奏乐图刻在佛座的左右及背面，左边有三名男乐伎分别执钹、鼓、腰鼓，右边三位女伎持曲项琵琶、竖箜篌，背面的线刻图案为三名男伎持笙、排箫和笛。

从今天的乐器分类来看，壁画中所描绘的唐代乐队使用的乐器主要有弹拨乐器、吹管乐器和打击乐器。弹拨类乐器包括：琵琶、曲项琵琶、直项琵琶、筝、箜篌；吹管类乐器包括：埙、笙、竖笛、横笛、排箫、筚篥、海螺等；打击类乐器包括方响、羯鼓、荅腊鼓、腰鼓、鸡娄鼓、都昙鼓、鼗鼓、铜钹、拍板等。经变画中的礼佛乐队出现了一些特殊的乐器，如：法螺、异形笛、凤首箜篌、莲花琴等。西凉乐中有使用汉族传统音乐的乐器钟、磬，具有强烈的世俗色彩。乐队中既有外来乐器也有中土传统乐器，折射出这一时期文化的交融。

3. 排布

中唐第 159 窟南壁《观无量寿经变》中有队形新颖的乐队，在整个中唐洞窟造像中都具有典型性，乐队中的乐伎相背而坐，各自面对舞伎演奏。从敦煌壁画来看，在初期的石窟中所见乐队

乐器数量较少，一般为三到五件，北周至隋代的乐器有十几件。到了唐代，乐器数量和种类繁多，且乐舞的成分增多，大型乐队的建制逐渐形成，乐器的排布逐渐由分散到集中。在北周到隋时期，乐队主要呈现出左右对称的排布结构。至唐代，又出现了上下对称、左右对称和同类乐器对称排布的乐队编排样式。

唐代乐队所奏乐曲

　　唐代的乐队究竟演奏何种乐曲？唐乐，尤其是宫廷音乐，是在隋朝音乐基础上发展而来的。隋朝设立教坊，创立"七部乐""九部乐"，在多民族音乐并存的情形下，又积极发展民间音乐。唐代承袭了这一制度，并在文化融合的过程中建立了十部乐和立部伎。据唐代慧立撰《大唐大慈恩寺三藏法师传》卷九记载，皇帝常遣太常寺音声九部乐与长安、万年两县乐人去寺庙礼佛："敕又遣太常九部乐，长安、万年二县音声共送，幢最卑者，上出云霓；幡极短者，犹摩霄汉；凡三百余事。音声车百余乘，至七日冥集城西安福门街。"在声势浩大的佛事活动中，用到"九部乐"。

　　在杜佑的《通典·乐六·卷一四六》之"坐立部伎"部分首先对属于立部伎的八部乐做以介绍，即安乐、太平乐、破阵乐、庆善乐、大定乐、上元乐、圣寿乐、光圣乐。在这八部乐中，除却安乐为后周武帝平齐所作，太平乐出自西南天竺、师子等国，其他均出自唐代帝后的创作。内容主要以歌功颂德、天下太平、文治修明等为主，实为表现唐代宫廷盛大的礼仪的需要，其中包

李寿墓线刻壁画立部伎线描图

括祭祀礼仪。在坐部伎部分有这样的介绍："贞观中，景云见，河水清。协律郎张文收采古朱雁天马之义，制景云河清歌，名曰燕乐，奏之管弦，为诸乐之首。景云乐，舞八人，花锦袍，五色绫葱，彩云冠，乌皮靴；庆善乐，舞四人，紫绫袍，大袖，丝布葱，假髻；破阵乐，舞四人，绯绫袍，锦衿褾，绯绫葱；承天乐，舞四人，紫袍，进德冠，并金铜带。"此外还有长寿乐、天授乐、鸟歌万岁乐、龙池乐、小破阵乐。坐部伎六部伎乐中第一部"燕乐"最为重要，它由自由乐官协律郎张文收创作，因其乐韵精湛成为皇家元会第一曲。由景云、庆善、破阵、承天组成。此处庆善与破阵只保留了立部伎乐曲的内容，从演奏形式和旋律特征上已明显不同。坐部伎中有三首出自武后，其中《鸟歌万岁乐》由三人装扮成鸟的样子，歌呼万岁；《龙池乐》主要表现祥瑞的气氛；《小破阵乐》由立部伎的《破阵乐》演变而来，但只在表演部分保留了展现勇猛的角色。

唐代的音乐往往与舞并称，无论是中原的雅乐，还是由西域诸国传入的舞乐都融合在唐乐中。西域的乐舞包括西凉、天竺、安国、龟兹、康国、疏勒、高昌等国的乐舞，随着丝路商贸活动的进行，来自这些地域的音乐乐器和乐曲元素在此过程中不断融入中原文明中。例如，天竺乐是前凉王张重华镇守凉州时，由印度所贡。龟兹乐是前秦时期吕光伐龟兹国时所获的战利品。康国乐是突厥武德皇后嫁给周武帝时带入中原的。高昌乐是西魏高昌王所贡，隋大业六年在大兴城演奏。疏勒乐、安国乐、高丽乐是魏灭北燕时所贡。在隋文帝时期，这些来自西域的音乐被定为七

部伎，在隋炀帝和唐高宗时期定为九部伎，唐太宗时期定为十部伎，经过逐渐的融合与改造形成唐代的宫廷乐舞。这些音乐又具有俗文化的成分，从这一记载中可见佛乐与俗乐的交融。

佛曲指的是礼佛曲、娱佛曲和弘佛曲。唐代以前所译的《妙法莲花经》《付法藏因缘传》《增壹阿含经》《方广大庄严经》《根本说一切有部毗奈耶》等佛经中均有关于佛曲的记载。在《羯鼓录》《唐会要》中记载的佛曲名有七十余种。这些佛曲多使用胡音的音译名，其中多以龟兹、于阗等国名命名。

佛教音乐具有独特的审美要求，在诸多经书中都有所论述。净土宗的释大安法师曾对佛教音乐的声音特点进行过论述："西方极乐世界音声之美，德用之殊胜，十方世界最尊第一。西方净土诸种音声皆具八种特质，即清、畅、哀、亮、微、妙、和、雅。"三国时期魏国的康僧铠译《佛说无量寿经》有："亦有自然万种伎乐，又其乐声无非法音，清畅哀亮，微妙和雅，十方世界音声之中最为第一。"在唐玄奘译的《称赞净土佛摄受经》中有："自然常有无量无边众妙伎乐，音曲和雅，甚可爱乐。"佛经中的描述似乎玄而又玄，那么我们该如何理解"清、畅、哀、亮、微、妙、和、雅"呢？在《大智度论》中有修般若之菩萨三种清净，即心清净、身清净和相清净，身心皆清净，是为"清"，这是一种与"浊"相对的状态，也是一种人格的表现，在传统音乐当中"清"音指的是高音，具有明亮而清澈的声音特点。"畅"，《法华经·提婆达多品》中有："演畅实相义，开阐一乘法，广导诸众生，令速成菩提。"应为演说和布道之意，"畅"就是通过宣

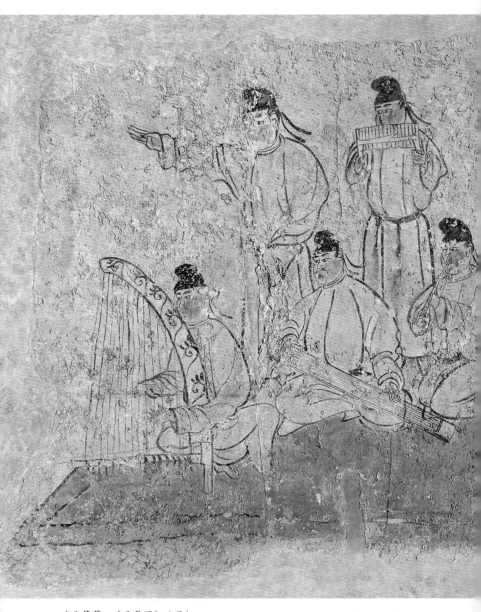

唐代墓葬　《乐舞图》（男）

讲的方式令信众通晓佛法中的道理。在东汉《风俗通》中有古曲名为《畅》。"哀"，《无量寿经》中有："如来普慈哀愍，悉令度脱。""哀"不仅有哀悯之意，也有哀雅之意；既具有佛教审美中的特殊性，也具有悲伤与同情交织的内涵。"亮"在《无量寿经》中有"清扬哀亮，微妙和雅"。从音乐美学的角度来看，"亮"指的是声音的品质。"微"即是细小的意思，有声音若隐若现之意。《宝藏论·离微体净品》有："无眼无耳谓之离，有见有闻谓之微；无我无造谓之离，有智有用谓之微；无心无意谓之离，有通有达谓之微。""妙"有不可思议和不能比较的意思。《法华经》美称为"妙法"，佛经中发秘密之奥藏称为"妙"。《释禅波罗密次第法门》对音乐中的"妙"有一段描述："亦如弹琴，先应调弦，令宽急得所，方可入弄，出诸妙曲。"具有精微而不可言说的隐喻之美。"和"在《法华经》之《提婆达多品第十二》中指的是纯粹的信仰之心。《中阿含经》有关于"和"的音乐美学特征描述："若弹琴调弦不急不缓，适得其中，为有和音可爱乐耶。"中国传统讲和，即使刚柔相济的调和之意，《老子》中讲"音声相和"，《中庸》讲"发而皆中节谓之和"，都是典型的中国传统审美精神的体现。"雅"往往与"正"相关联，《白虎通·礼乐》言："雅者，古正也。"《称赞净土佛摄受经》评价好的音乐应是"音曲和雅，甚可爱乐"。不缓不疾，音调平正是为佛乐之雅。或许这样的佛乐标准可以通俗地理解为不疾不缓、刚柔并济、中正平和、微妙哀雅。

总之，壁画中所集中表现的唐代乐队总体上来讲分不鼓自鸣

乐器组成的天乐和各种乐伎组成的伎乐两大类型，在此主要侧重阐述的是壁画图像中对应表现的现实中真实存在的乐队状况。无论是二十八身一组的菩萨伎乐乐队，还是四身一组的舞伎组合，壁画中所呈现的具有宗教色彩的天乐乐队也是值得我们进一步深入探究的艺术范畴。

会讲故事的说唱音乐：
变文与经变图（画）

　　说唱文艺是中华民族民间艺术样式的重要组成部分。这里称之为说唱文艺，是因为无论是经变图像，还是说唱文本，以及他们之间所形成的互文关系，或是通过一定韵律曲调以讲唱的方式进行传播的故事，形成了密切关联又纵横交织的关系。图、文和具有曲艺性质的传唱方式让敦煌变文具有丰富的艺术生命力。

　　佛教乐舞在唐代的兴盛，促使了新的曲艺形式的诞生，如说话、经变、论议、说唱文等。唐代的"戏场"和"歌场"等风俗也完全源于佛教乐舞。《乐府诗集》卷六十一记载，"杂曲"缘于佛乐舞。随着 20 世纪上半叶敦煌文献和车王府曲本的发现，及后来整理的一系列出版成果的出现，如罗振玉编《敦煌零拾》（上虞罗氏铅印本 1924 年版）中所收录的宝卷和俗曲；刘复《敦煌掇琐》（国立中央研究院历史语言研究所 1925 年版）抄录的法国国立图书馆所藏敦煌写本中包括俗赋、变文、小唱等；郑振铎《佛曲叙录》为敦煌发现的变文、宝卷作了提要；1925 年秋，

孔德学校购得第一批车王府曲本后，顾颉刚随后编出《蒙古车王府曲本分类目录》。此外，1924 年至 1925 年，顾颉刚为《歌谣周刊》编了九期"孟姜女专号"，内容包括与有关孟姜女故事的唱本、鼓词、宝卷等说唱材料。关于变文、变相和经变图的讨论逐渐成为文学艺术史中关注的话题。

认识变文

　　敦煌变文的发现无论在中国文学史，还是中国艺术发展史上都是一项填补空白的重要事件。"变文"从中国古代音乐元素中提取并与佛教经典相结合从而成为一种文化综合体的呈现。它是古代音乐艺术和佛教经典相结合的文艺形态，其韵散结合、图文互文的形式对中国的说唱艺术的发展演变有着重要影响。对于何谓"变文"，学界的各种解释为我们理解这一时期的说唱艺术提供了丰富的历史文化背景。

　　关于"变文"最为常见的解释是从散文向散韵相间的说唱体转变的说唱文学。简单言之，就是从口语转变为文字，或者是将书面的具有叙事色彩的故事性文字进行口语化的转化，是从一种文学形式到另一种说唱体文学形式的转变，只能说这种解释完全无法呈现"变"字背后所蕴含的更深厚的文化层面，而是仅从"变文"的形式上进行了概括说明。在考虑佛教因素的影响下，"变文"还常被理解为由佛经转变为俗讲经文，依据这个角度的解释，变相则是用图画来表现佛经。另外，郑振铎先生在《插图本中国文

学史》中对"变文"有这样的解释："'变文'的意义和'演义'差不多，就是说把古典的故事，重新再演说一番，变化一番，使人们容易明白。"可以视"变文"为一种对故事进行通俗化处理的形式。还有一些国外的学者，认为这种唐代的文书被称作"变文"是"变化了的文书"（*changed texts*），是被表现为口语形式的文学作品。罗宗涛在《变歌、变相与变文》中认为"变文"一词来源于六朝时期的音乐和诗歌术语，而赵如兰（Rulan Zhao）认为"变"在音乐中的用法可以理解成"实现"或"表现"。向达先生在《唐代俗讲考》中引用的诗歌和民谣都从音乐的层面上使用了"变"字，例如收入《乐府诗集》的"子夜变""欢闻变"，然而这些五言绝句和六朝变歌与佛教变文之间似乎缺少演变关系和关联。日本学者泽田瑞穗认为"变"和佛本生故事有关，理由是佛在前世经历了多次变化。也有观点认为变文是寺院的颂诗和念诵文或是佛教叙事诗。

在梳理众家说法的过程中，我们不难发现"变文"与"变相"即图示性呈现之间的关系若隐若现，似乎"变"的意义蕴含于"相"的转化中。伯希和对变文的理解是："我怀疑'变文'即是'改变了的作品'（*altered texts*），可比较'变'和'变相'所具有的佛经的图示式插段场景的意义……在文学意义上，'变'能否指那些由书面和口头语言，或由散文和韵文混合构成的故事的文学形式？"（Prusek：*Researches into the Beginning of the Popular Chinese Novel*）俞剑华先生在《历代名画记》中写道："将佛经中的故事画成画，便叫作'变'。"Acker 在 *Some Tang and*

pre-Tang Texts on Chinese Painting 中的解释是："术语变、变相和经变都是指图画，它们被用来解说诸佛的乐园、地狱或佛经中叙述的故事和事件。"戴密微（Paul Demieville）解释"变"为"场景"（*scene*），既可以将"变文"理解为场景之文，又可以将"变相"理解为场景之画。

还有一些关于"变文"的说法与佛教有关，或具有"怪变"奇幻的色彩。孙楷第先生在《读变文杂识》中引用六朝至宋代的文献中所出现的"变"字，指出其"非常""变怪""怪变"之意。刘大杰在《中国文学发展史》中认为变文简称"变"，"变"是奇异的意思，变文就是讲唱奇异故事。在唐代一位深受佛教影响的文学家王维的一篇文章《给事中窦绍为亡弟故驸马都尉于孝义寺浮图画西方阿弥陀变赞并序》中，引用了《易经》中的"游魂为变"，可见他将"变"同轮回思想联系起来，将阿弥陀净土视为摆脱轮回和六趣而实现精神永恒存在的地方。但依然无法解释具有图像性质的净土变相、西方净土变相、净土曼荼罗、净土庄严变。周绍良在《敦煌变文汇录》的前言中写道："变文者，刺取佛经中神变故事而敷衍成文，俾史导俗化众也。""神变"在梵文中的词源与幻觉、魔法、超自然能力含义相关，作为一个佛教术语可以理解为佛或菩萨为引导众生而进行的神奇变化。

从变文所包括的文本类型来看，广义上有讲经文、变文、因缘、押座文、解座文、词文、词话、诗话、话本、故事赋等，狭义的变文就是歌咏奇异故事的本子。一般理解变文是由讲唱文学与寺院文学相结合而形成的，其内容主要涉及佛传故事、因缘故

事、本生故事、历史事迹。变文题材一开始主要依据佛经内容而来，其主要目的是来宣扬佛教的教义，后来逐渐脱离了佛经内容范围，出现了诸如《伍子胥变文》《王昭君变文》等历史故事题材。

经变图（画）与佛经故事关系

经变图（画）是指依照某佛经的内容来绘制的图画，又称"变"或"变相"。其中既包括了情节生动的本生故事，又有因缘、戒律等相关的故事性绘画作品，这些故事画主要是选取佛经当中的一部分内容，从狭义上来看经变画，主要指的是那些将某部甚至某几部佛经的主要内容组织成首尾完整、主次分明的大型画作。经变画的主要作用是通过较为直观的艺术形象来进行佛教教义的传播。此类画作在南朝时期就已经出现，唐代张彦远《历代名画记》中有关于南宋袁倩的《维摩诘变》、梁朝儒童绘的《宝积经变》。在敦煌莫高窟壁画中有着大量的经变图，其中有《西方净土变》《东方药师变》《弥勒经变》《法华经变》《维摩诘经变》等。经变图往往与佛经相对应，如法华经变与《法华经》。在此以其中的几部经为例，就经变图与佛经故事之间的图像表达作以说明。

变文在叙事的过程中经常配合画卷的展开，它的单向行进的叙事结构决定了在此使用的图画是依照故事情节的顺序来描绘的。以敦煌文献 P.4524 为例，画面背面抄录有《降魔变文》的唱词，从图画的表现形式和内容来看，应为配合讲唱变文的画作，画面

中描绘了劳度叉和弗舍斗法的场面，每个场面背后有相对应的变文描述。变文不仅配合画卷来进行讲唱，也在佛寺、石窟等专门的场所配合壁画、画幡进行表演。这种方式可以更为直观地传授教义，由于听众的文化程度有限，因此通过图像的配合可以更好地表达内容。在《祇园记图》中，画家描绘了劳度叉和外道徒众接受弗舍利的剃度时不自然的神态，躲闪且无地自容的表情，但这种情绪和心理活动是很难通过说唱来表现的。

唐前期的佛教强调义理与禅修并重，玄奘上书唐高宗李治："断伏烦恼，必定慧相资……如研味经论慧学也，依林宴坐定学也。"若要研味慧学，必当有《维摩诘经》，在此之前唐太宗曾经下诏令玄奘重译《维摩诘经》，此经属于大乘空宗的典籍。在敦煌中唐时期的壁画中存有维摩诘经变13铺，全部集中在莫高窟。其中隔龛对坐式的代表是第203窟的维摩诘形象，主要展现的是"维摩示疾"和"文殊来问"的故事情节。此处的维摩诘形象已不再是羸弱的病态，反而变得丰腴强健，画师重在表现天女戏弄舍利弗。描绘的故事情节是维摩诘身边有一位天女，见到各位辩论佛法的大士后便现身，并向菩萨和诸位弟子身上撒花。落在菩萨身上的花朵纷纷散落在地上，而落在弟子身上的花却用尽力气也抖不掉，此时天女便问舍利弗，为何要抖掉身上的鲜花。舍利弗则说鲜花粘在身上不合仪律，天女又表示，花岂有心落与不落？只不过是内心产生了落与不落的想法。菩萨就不粘花，说明菩萨断除了一切分别之想。在敦煌遗书S.6631卷背面有关于这段故事的概述："日映未，日映未，居士室中天女侍，声闻神

变不知她，舍利怀惭花不坠。花不坠，心有畏，无明相上妄生二。"
作为释迦牟尼智慧第一的大弟子舍利弗在维摩居士的室内为一个
天女所戏弄，这样的描述在佛经中是罕见而有趣的。画面中天女
立于维摩诘前，舍利弗立于文殊菩萨前，二人隔龛相望，其中洒
脱的天女形象、拘谨的舍利弗形象都在画师的笔下描绘得淋漓尽

<p align="center">唐　吐蕃时期（8世纪末）　《维摩经变相图》　绢本设色</p>

致。还有"借座灯王"的故事，四朵祥云载着四个须弥宝座，从右至左飘动。此典故出自《不思议品》，大意是：正当维摩、文殊二大士辩论佛法时，代表小乘佛教的舍利弗见维摩室内没有坐具，担心各位大弟子没有地方可坐，维摩诘看出了舍利弗的想法，便使用神力，请东方须弥灯王佛送来了"三万二千师子座，高广严净，来入维摩诘室"。这个故事的图像早期见于北魏的造像，莫高窟第 220 窟壁画的造型是在此前的造像基础上发展而来的。

《法华经变》是经变画系统中一个经历了多时期变迁的主题。《法华经》是早期大乘佛教的主要经典之一，大约成书于公元前 1 世纪至公元 2 世纪。相传支谦译经《佛以三车唤经》是最早的汉文《法华经》选译本，如今已散佚，其时间大概在黄武元年至建兴中，即 222 年至 252 年。现存的汉文译本主要有：西晋时期敦煌僧人竺法护、聂承远合译的《正法华经》10 卷 27 品；姚秦弘始八年鸠摩罗什译的《妙法莲华经》7 卷 28 品。敦煌写本中还有 8 卷本。前者主要依据的是天竺多罗叶本，后者依据的是龟兹本，但两种译本都有缺漏，于是出现了第三种译本，即隋仁寿元年的阇那崛多和笈多依据罗什本补译的《添品妙法莲华经》7 卷 27 品，并调整了各部分的顺序。关于法华的造像早在东汉时期的画像石中就有呈现，山东滕县出土的三车画像（牛车、鹿车、羊车）表现的是法华经中譬喻品的三车喻故事。在北魏、西魏、隋代的壁画和寺窟遗址中都可见相关题材的作品。隋代法华经故事沿用的是北朝盛行的横卷式连环画样式，比较适合用来表现具有时间性叙事线索的本生故事、因缘故事和佛传故事，但若

表现法华各品之间的故事就不便使用这种绘画方式，于是可见初唐时期的331窟东壁，由多品而组成的法华经变，这也是敦煌壁画当中把阿弥陀经变、弥勒经变、法华经变汇于一窟的代表作品。331窟的法华经变绘于东壁窟门上，共有六品，分上、中、下三部分，画面内容以《见宝塔品》为中心，配绘在两侧的为《序品》《普贤菩萨劝发品》《提婆达多品》《从地涌出品》及下部的《妙音菩萨品》。《妙音菩萨品》讲的是明净庄严世界的妙音菩萨来到婆娑世界的灵鹫山，向释迦牟尼奉献璎珞，并听其宣讲法华经。《普贤菩萨劝发品》讲释迦牟尼涅槃后，如果有人来诵法华经，普贤菩萨便会乘着六牙白象来守护。《提婆达多品》中有国王求法的故事，可见壁画右端中绘有一国王形象，他身穿深色服装，头戴冕旒，跪坐在地毯上，遥对七宝塔，其身后有两位大臣侍立。右侧绘有象宝、马宝、珠宝、主藏宝、主兵宝、轮宝、玉女宝。经文内容有："尔时佛告诸菩萨及天人四众：吾于过去无量劫中，求《法华经》无有懈倦。于多劫中常作国王，发愿求于无上菩提，心不退转。"在第231窟和第61窟中都有相似主题呈现："以将衣服、象、马、妻、子布施求法。"与该故事呈对称分布的画面是《提婆达多品》从海涌出的故事，讲的是文殊菩萨在大海龙宫宣讲《法华经》化度众生。故事画面分为上、下两部分，上部画面是涌出海面的娑竭龙宫，宫中飘出两朵祥云，祥云上端坐有三位龙女，一同向七宝塔邀游，龙宫白壁丹楹，彩云飘浮，一派仙境景象。下部绘有碧波大海，四位菩萨涌出海面，向岸边游动；文殊菩萨坐在岸边，招手示意。从海中涌出的龙女中有一位是娑

文殊菩萨及其眷属

唐（9世纪前半期）　《报恩经变相图》　绢本设色

竭龙王的女儿，因为在龙宫中听了文殊菩萨宣讲《法华经》发其自性清净，到灵鹫山向释迦牟尼奉献了一颗价值三千大千世界的宝珠便速速成佛了。

《报恩经变》是唐初期的一部佛教伪经，在唐朝获得了广泛的传播。在敦煌绘画中有不少作品存世。该经主要宣扬的是"孝道"，回报父母的养育之恩。这与儒家的传统思想是一致的，画面一般通过描绘从父母那里如何受到恩惠，其中的人物场景也是现实生活的一种折射。诸如这样的佛经故事在经变画中不胜枚举。经变画大多场面宏大，以说法场为中心，周围配置华丽的殿堂宫阁、宝池楼台，或是描绘山水的风景。画家将多种景物作为背景，其间穿插人物形象，多以对称的方式烘托出一个佛的世界。经变画和变文之间形成了讲唱内容和直观形象之间配合的关系，其主要目的都是为了向弟子和信众传达佛教的教义，随着讲唱内容通俗化的演变，社会生活的内容在经变画中也得以体现。在此过程中，声音的元素并未在这一综合表演行为的前提下被探讨过，更多的讨论是在文学层面和绘画图像阐释的角度，而说唱、变文和经变图实际上构成的是一种综合的说唱表演艺术样式。

说唱音乐与文学

谈到说唱音乐，现代人最普遍的直觉是美国黑人音乐。因其快速的说唱方式，押韵的词句调式而成为现代流行音乐中的一个分支，又因其幽默诙谐的风格深受欧美和年轻人的喜爱。然而，

变文和说唱文学的研究为我们认识发生在中国古代历史中的说唱文艺现象打开了一扇窗。带有表演性质的说唱是我国特有的传统音乐艺术样式，它的历史可以追溯到战国时期的《荀子喊相篇》，而可考的较为成熟的说唱音乐形式形成于唐。唐代初期，国家走向统一稳定，经济和社会的繁荣促使人们在精神世界上的需求越来越多，佛教的传播在此过程中发挥了很大作用，僧侣们为了扩大影响力便设法将佛经和佛教的教义进行通俗化的处理。说唱变文就是这一过程中的产物。变文的文本是韵文与散文结合的形式，其中有来源于印度文体的成分，说唱形式类似于古印度口语。李小荣在《敦煌变文"平""侧""断"诸音声符号探析》中通过对"三位七声""声有八啭""五会念佛"的音乐含义的探讨，揭示了变文讲唱词之音声标志"平""侧""断"的音乐特性，这极可能为印度所传的梵呗的汉译，而经、韵、吟等主要来自本土音乐。在说唱过程中散文来进行叙事，韵文以深化散文。但并不是每支变文都有说有唱，比如《伍子胥变文》有说有唱，《八相押座文》有唱无说，《唐太宗入冥记》则有说无唱。变文通常使用七言韵文，例如《维摩诘经变文》："佛言童子汝须听，勿为维摩病苦荣，四体有同临岸树，变眸无异井中星。"还有七言与三言相间的形式，"智惠圆，福德备，佛国将成出生死，牟尼这日发慈言，交往毗耶问居士。"偶尔还夹有五言、六言、四言等。

在说唱中，敦煌变文内容的呈现主要有两种方式：一是说唱者的口头表达；二是说唱者对变相的使用，即根据内容边唱边翻卷与内容相对应的画卷。变文的语言交流包括了说唱者与听众

之间的交流，说唱者与说唱者之间的交流，以及故事与人物的交流。讲经主要以第三人称的叙述方式向听众讲唱佛经内容，从而实现佛教教义的教化作用。说唱者在说唱过程中还经常使用一些能够引起听众注意的套语，例如："……处""看……处""且……处""……若为陈说"等。

变文说唱对中国说唱艺术中的弹词、鼓词等都产生了很大的影响。弹词、鼓词在表演时也往往在堂上挂出一幅故事画，用韵散相间的语言来交代故事情节。说唱者担当的不仅是作为第三人称的叙述者角色，也可以时不时地穿插为故事中的人物角色，根据故事情节的变化而变换人称，在说唱者与听众之间形成交流，可以视为变文讲唱形式的延续。说唱音乐自唐以后开始渐渐淡出，到了两宋时期又焕发了生机。随着北宋城市经济的繁荣，城市中出现了大型的演艺场所瓦舍，其中又有勾栏，勾栏中有乐棚，为说唱者提供了舞台，也为民间音乐曲调的变化提供了机会。说唱音乐在满足市民阶层的精神需求的同时，又实现了商业化的转变，为了赢得更多的观众，势必会在内容上进行革新和优化，从而促进了说唱音乐的发展。经过一个漫长的历史过程，说唱音乐在明清时期达到了高峰。

唐乐摹绘中的音乐本土化：
日藏《信西古乐图》

中国的隋唐时期，日本曾先后多次派出遣隋使和遣唐使，在中日交往的历史上，尤其在文化交流史中产生了重要影响。派出使者主要发生在四个时期：第一时期，日本舒明天皇（629—641）至齐明女天皇（655—661）时期，当时唐朝为太宗、高宗朝；第二时期，日本天智天皇（662—671）时期；第三时期，从文武天皇时期（697—707）至孝谦女皇时期（749—758），约五十年间的四次遣唐使，是遣唐使的最盛时期；第四时期，从光仁天皇时期（770—780）至仁明天皇时期（834—850）。日本遣唐使将唐朝的文学、音乐、绘画、建筑、医学等领域的先进技术和技艺带回日本，为音乐艺术的生存还原了一个较为完整的唐代文化环境。音声长、音声生、学问僧、留学生等人群形成了唐代中日音乐交流的重要渠道。从今日所见的日藏《信西古乐图》中，我们依然能够还原出唐代音乐的风貌。

《信西古乐图》在日本又称作《唐舞绘》《唐舞图》《唐舞

之绘样》，这件图卷可能是 12 世纪前后的作品，确切时间尚无法考证，该图呈现了唐代乐舞、散乐、杂戏表演等多种乐舞艺术形态。关于这幅图的摹本，主要有日本东北大学藏狩野本、东仪铁笛本和正仓院本等。东京艺术大学所藏为藤原贞干宝历五年摹写的兹野井家传本，摹本时期相当于清乾隆二十年（1755），全图采用墨色线描的方法勾绘出一幅生动的乐舞场景，画法应采用了中国画技法。图卷卷首十四位乐师，一律半垂硬脚幞头装扮，圆领窄袖长袍，腰系长带，下身似褶、短缚、便鞋，分别席地盘膝平坐或单腿屈膝跪地和双腿屈膝跪地，各执乐器做演奏状，所执乐器依次为腰鼓、揩鼓、羯鼓、筚篥、鸡娄鼓、箫、筝、横笛、

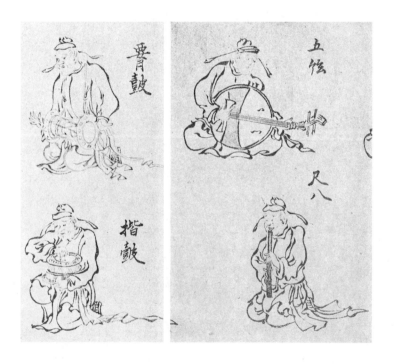

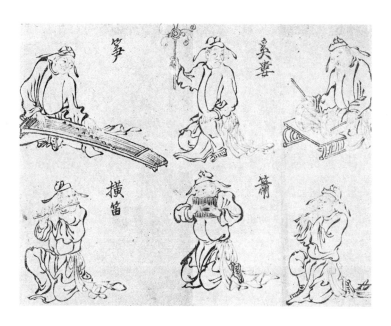

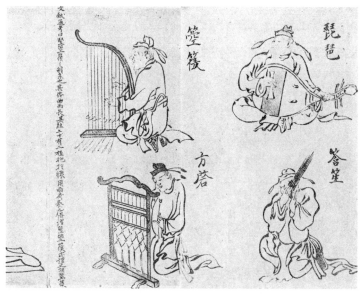

五弦、尺八、琵琶、笙、箜篌、方磬（或方响）共十四件，颇似唐乐中的"坐部伎"。

唐代伎乐中的坐部伎

坐部伎是伎乐演奏者以坐姿来进行乐器的演奏。多部伎的使用是唐代宫廷音乐中的一项革新尝试。唐初对九部乐的改订到十部乐之用，再到二部伎的增造，充分地说明了这一点。随着唐代将散乐列于乐部，从而激发出多部伎的艺术能量，形成了唐代多样化、娱乐化的伎乐体系，促进了众多社会性音乐的流行，明确了中古音乐雅俗之分，初步实现中古伎乐的演化。唐代音乐主要分雅乐、燕乐、胡俗乐和散乐等几类，这些分类在实际表演过程中有重叠的成分，例如燕乐之中非仪式性部分多见胡俗乐，坐、立部伎兼用于仪式性与娱乐性活动之中等。雅乐即用于郊庙祭祀、朝会典礼等宫廷重要礼仪的乐曲；燕乐则用于宴饮飨射。伎乐是偏重娱乐性质的音乐，胡俗乐和散乐都属于该范畴。

伎乐本没有雅俗之分，在唐代宫廷音乐中伎乐主要突出娱乐功能，包括九部伎、十部伎、二部伎和法曲等，通常以歌舞乐曲的综合艺术形式呈现。在隋唐文献中，"燕乐"常常指在特定场所（宴会，太常燕乐）的娱乐，或指宴会表演娱乐性乐舞。唐九、十部乐的改订与增造，遵循音乐的功能用途与特殊性质，从一个方面解释了燕乐的含义。九、十部乐自成体系的应用和呈现出的特征，表明燕乐具有新的艺术性特征，是雅乐以外的全部俗乐总

称，它与以往音乐不同，其声辞繁杂，富有音乐感；其审美情趣与实际表现，体现出了鲜明的社会文化的包容性。《通典·乐六》记载："贞观十六年十一月，宴百僚，奏十部。其后分为立坐二部。"继十部乐之后出现二部伎，由太乐署主管。随着唐朝国家局势的稳定，唐太宗的治国理政方向由尚武转向崇文，继九、十部伎后，唐太宗开始主导创制二部伎，《资治通鉴》中的记载显示为唐玄宗时期设立二部伎，"上皇每酺宴，先设太常雅乐坐部、立部，继以鼓吹、胡乐、教坊、府县散乐，杂戏"。唐玄宗时期的二部伎使用的坐部伎六部、立部伎八部均为宫廷大曲，据《旧唐书》（卷二十八·志第八·音乐一）记载："太常乐立部伎、坐部伎依点鼓舞，间以胡夷之技。"《新唐书》（卷二十二·志第十二·礼乐十二）载："开元二十四年，升胡部于堂上。而天宝乐曲，皆以边地名，若《凉州》《伊州》《甘州》之类。后又沼道调、法曲与胡部新声合作。"可见唐乐中的二部伎融合了胡乐，乃至俗乐、燕乐的成分。立部伎八曲包括唐代三大乐舞《破阵乐》《庆善乐》《上元乐》和坐部伎六曲中的《谎乐》，玄宗时改作的《小破阵乐》，版本基本未改，皆为此前所用乐舞，意在突出中原传统。

唐代散乐

史书中关于散乐的描述见于《通典·乐六》对散乐的解释，称其"不成体系非部伍之声，俳优歌舞杂奏"。《唐戏弄》中认

为散乐应"包含百戏、戏剧、杂技三类"。散乐入乐部，具有传统宴乐的性质。散乐部分地继承了前代散乐的成分，经过创新，注重多样、娱乐化发展，成为一种新的、普世性、社会性音乐。作为唐代宫廷娱乐的组成部分，隶属于太常，开元二年，教坊成立，出现大规模散乐表演，太常寺偏重音乐的礼仪性，约束颇多，归入教坊乐后，散乐的表演反而表现出勃勃生机。散乐广泛用于宫廷宴饮，全国各县官邸和军镇的大小规模散乐，在宴会中演出。中唐宝历二年，京兆见到诸道方镇及州县军镇皆置音乐，用于接待宾旅，奏请"须求雇教坊音声，以申宴钱"。（《唐会要》卷三四·杂录）除宴会场合，在歌场、戏场等也会表演散乐，尤其是在集市、寺院大会中。佛教的兴盛使得寺院、佛堂等宗教场所也成为散乐表演的场所，唐时代的长安戏场，多集中于慈恩寺、青龙寺等处在传统岁时节日中进行伎乐表演。戏场设置在寺院，既为散乐舞蹈的表演提供了娱乐场所，又为僧人弘扬佛法提供了便利，随着变文疆场等活动的日益增多，也带动了寺院乐工队伍的壮大和太常乐舞与散乐之间的融合。

宴会中的席间酬唱也是散乐的一种形式，这种源于南北朝时期的酒筵歌舞随着宴饮集会活动的日常化、普遍化致使这种风气的兴起。随着教坊的设置，散乐的歌舞功能增强，历史上散乐中一直存在舞蹈节目，汉代有"盘舞"，后隶属于散乐部。教坊体制保证了散乐表演的人员稳定，且不受传统礼仪规范的约束，造就了散乐融合歌乐舞的发展道路，从而影响了唐代音乐体制，尤其是宫廷燕乐的体制，通俗化的过程渐渐淡化了唐乐的仪式感。

由于歌舞戏弄的融入，散乐具有了叙事性和戏剧化色彩，其中穿插有伎艺表演。具有故事表演性质的戏弄及域外传入的歌舞戏，促进了散乐剧曲形态的衍化。散乐在伎乐发展中尤其是在戏剧化的演变过程中在道具、服饰等的使用中都有所体现，据唐代释道宣辑录的《量处轻重仪》记载："二所用戏具：谓傀儡戏、面竿、桄影、舞狮子、白马、俳优传述众像，变现之像也；三服饰之具……四杂剧戏具：谓蒲博、棋弈、投壶、牵道、六甲形成并所须骰子、马具之属。"涵盖了杂技和武技的结合。散乐发生的变化也为宋代通俗音乐的进一步细化奠定了基础。

《信西古乐图》中的伎乐

日本对待本土音乐与唐乐之间的关系，在平安朝时期采取并立发展的政策。日本宫廷乐的体制进行改革主要是促进引进的外来音乐向本土化转化，将外来音乐进行重新整合并分为唐乐和高丽乐两大部分。其中唐乐主要包括林邑乐、散乐；高丽乐包括三韩乐和渤海乐。后又改变其称谓，唐乐归为左方乐，高丽乐归为右方乐。日本的雅乐不仅包括唐乐和高丽乐，还包括东游、人长舞、久米舞、五节舞等日本古代传统歌舞。在乐舞分类方面，将外来音乐整合后进行分类，分为管弦与舞乐，舞乐表演时一般不使用管弦乐器，奈良时代传入的唐乐器被废弃使用，如尺八、大筚篥、五弦琵琶、箜篌等。乐队的编制相较于唐乐趋向于小型化，左方乐主要的乐器中管乐器包括七孔龙笛、筚篥和笙，弦乐器包

括琵琶和筝，鼓包括太鼓、钲鼓和羯鼓。

　　从《信西古乐图》来看，日本宫廷乐与唐乐中的燕乐所用乐器有相似之处。图中可见打击乐器有腰鼓、羯鼓、揩鼓、鸡娄鼓（画中题为"奚娄"）等。腰鼓，即细腰鼓，又名杖鼓、蜂鼓，在云冈石窟和敦煌壁画中均可见到该乐器形象。羯鼓，源于西域地区，南北朝时期传入中原，盛行于唐开元、天宝年间，关于其形制在唐代南卓《羯鼓录》中有描述："其形制如漆筒，以下小牙床承之，击用两杖。"演奏方式与《信西古乐图》中所绘画面一致，羯鼓也是唐代燕乐中使用到的乐器。揩鼓，原名"答腊鼓"。《事类赋》引南朝陈释智匠《古今乐录》："答腊鼓制、广于羯鼓而短，以指揩之，其声甚震，俗谓之揩鼓。"原用于龟兹、高昌、疏勒诸部乐。"鸡娄鼓"用于隋、唐时期龟兹、疏勒、高昌诸部乐，常与鼗鼓并用，鼓近于球形，两端张有极狭窄之革面，《事类赋》引《古今乐录》记载："鸡娄鼓正圆，两首尾可击之处，平可数寸。"关于鸡娄鼓的演奏方法，据陈阳《乐书》记载："左手持鼗牢，腋夹此鼓（鸡娄），右手击节马。"《信西古乐图》对此鼓题为"奚娄"，且只绘了一件鼗牢（拨浪鼓）以右手执之，未绘左腋下的鸡娄鼓。"方响"，此乐器始见于南北朝梁《旧唐书·音乐志》："梁有铜磬，盖今方响之类。方响，以铁为之，修八寸，广二寸，圆上方下。架如磬而不设业，倚于架上，以代钟磬。"《信西古乐图》中称"方磬"也是对的，说明仍存早期称谓。方响由十六枚大小相同的长方形铁板组成，以其薄厚不同定音高，铁板上、下两层悬垂，以绳系于架上，用小铁锤敲击，隋唐时

用于《燕乐》，后又用于宫廷雅乐。

图中所绘管乐器主要有："箫"，即所绘排箫，《博雅》云"箫，大者二十四管，小者十六管"，《信西古乐图》所绘箫的形态下端平齐；"笛"，在中原文化中历史悠久，浙江余姚河姆渡新石器早期已有骨笛，战国末期宋玉曾写《笛赋》；"笙"，《世本》《礼记·明堂位》中均有记载，曾侯乙墓已出土十四管竹簧笙实物，说明在中原音乐史中也较早出现；"尺八"，北宋陈旸《乐书》记载："箫管之制，六孔，旁一孔，加竹膜马，足黄钟一均声，或谓之尺八管，或谓之竖遂，或谓之中管。"

图中可见弹拨乐器有："筝"，春秋时已流行秦地，故史称秦筝；"箜篌"又称坎侯、空侯，又有卧箜篌、竖箜篌、凤首箜篌等形制。古乐图中可见"坐部伎"中用竖箜篌。图中所绘"五弦"在音乐史上的解释错综复杂，其中一说谓五弦即五弦琵琶，《旧唐书·音乐志》载："五弦琵琶，稍小，盖北国所出。"并说唐代"坐部伎""立部伎"多用之，至宋代失传。上述五弦琵琶，极可能就是日本奈良正仓院所藏的唐琵琶样式，其形制为半梨形音箱，与四弦琵琶相近，《信西古乐图》所绘"五弦"，其琴腹为圆形，与正仓院藏五弦琵琶不同。图中的圆腹"五弦"很可能是由"弦"演变来的"五弦"。"弦"在历史上实际演变为两种乐器，即"五弦"和"秦汉子"。在唐代"五弦"与梨形音箱的五弦琵琶有别。

上述图中所绘的乐器除尺八外，均属九部燕乐和十部燕乐中的主要乐器。九部乐和十部乐均在室外演奏。唐明皇李隆基擅通

音律，在他当政时期，继续保持室外大型乐舞表演；此外，还创制了一种坐着演奏的室内乐，以表现其清雅情趣。白居易有诗句云："堂上坐部笙歌清，堂下立部鼓笛鸣。"清与鸣，展现了两种乐舞不同的艺术特色。"坐部伎"乐曲以清柔为美，尺八作为中音乐器，其柔润醇厚的音色与横笛、笙篪形成了管乐中不同层次的音律。唐代"坐部伎"乐曲演奏究竟由哪些乐器组成，并不十分确切，或可能根据表演乐曲和场合的需要进行增减。从宋人临摹唐画《唐代宫乐图》中可见一班女乐，此画所表现的是一个演奏间隙饮水休息的场面，画面中有十一位乐伎与一位侍女，有持琵琶、筝、笙篪、笙的四人在调弦，另有一名乐伎手持拍板，其余还有三人未持乐器空坐，加上饮茶休息者共十四人，这个数字正好与《信西古乐图》中的乐伎人数相同，《唐代宫乐图》与《信西古乐图》对照，说明当时"坐部伎"有男部女部之别。《信西古乐图》的绘制则较为完整地呈现了与中唐"坐部伎"最为接近的器乐图像。

《信西古乐图》的舞乐表演部分不仅从艺术形式上表现了某些唐代的活动场景，也融合了杂戏的成分，共收入唐乐舞戏剧古图三十四组，依次为：坐奏乐、皇帝破阵乐、苏合香、秦王破阵乐、打毬乐、柳花苑、采桑老、返鼻胡童、弄枪、胡饮酒、放鹰乐、案弓字、拔头、还城乐、苏莫者、苏芳菲、新罗乐、罗陵王、林邑乐、新罗乐、入壶舞、猿乐通金轮、饮刀子舞、四人重立、柳挌倒立、神娃登绳弄玉、弄剑、三童重立、柳肩倒立、弄玉、卧剑上舞、入马腹舞、信胪等。

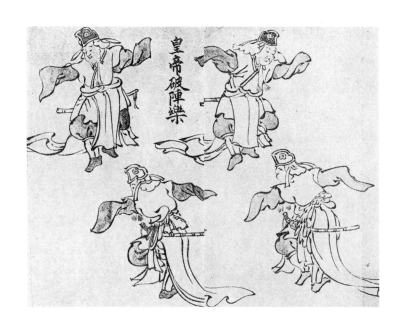

　　其中"破阵乐"是唐代宫廷中的重要乐舞，《秦王破阵乐》是破阵乐的代表。一般认为"破阵乐"是唐代的军事乐舞，据《旧唐书·志八·音乐一》记载："贞观元年，宴群臣，始奏秦王破阵之曲。"《新唐书·卷二十一·礼乐十一》中有"太宗为秦王，破刘武周，军中相与作秦王破阵乐曲"等。立部伎中有"破阵乐"，坐部伎中有"小破阵乐"，一般可用于郊庙祭祀、军队凯旋、宴赏群臣等场合。

　　"打毬乐"可能是取材于盛唐时期的一种表演性游戏中的动作而创制的乐舞作品。打毬，又称"波罗毬"，是在唐代传入的一种骑在马上以杖击毬的游戏，源于波斯或吐蕃。长安宫城里的诸王及达官显宦的私宅，甚至各州的官衙里，都设置了毬场。打

毬并非皇族显贵独享的游乐项目，在当时许多城市的豪侠少年、军中武士以及文弱书生中都有广泛的开展，唐朝的女性也加入打毬的游戏中，由于骑马打毬风险较大，故女子打毬多骑驴或步打。

"返鼻胡童""胡饮酒"很可能是采纳了胡部乐的成分进行模仿或创制的乐舞。"放鹰乐"可能与唐朝宫廷盛行狩猎活动有关。为狩猎活动的进行，宫廷中设有五坊使，即雕使、鹘使、鹰使、鹞使、狗使，专门负责狩猎事宜。唐代人口最盛时不过数千万人，广袤的土地上鸟兽甚多，唐代皇室贵族狩猎成风。诗人王昌龄在《观猎》中写道："角鹰初下秋草稀，铁骢抛鞯去如飞。少年猎得平原兔，马后横捎意气归。"展现了狩猎的趣味和狩猎少年的英姿。

"苏莫者"是日本雅乐中的曲目。一般认为其起源于天竺，由林邑僧佛哲从南海传入日本，属东南亚乐曲。在古代日本的乐书、杂记和乐谱中可见多处记录。关于《苏莫者》的记载主要见于970年源为宪所撰《口游》，大神基政写成于长承二年（1133）的《龙鸣抄》，藤原师长所撰琵琶谱《三五要录》及其所撰筝谱《仁智要录》，狛近真著《教训抄》，丰原统秋著《体源抄》《博雅笛谱》《类筝治要》等。《续教训抄》与《教训抄》《体源抄》《乐家录》并称日本"四大乐书"，书中详细地记录了《苏莫者》作为"面别装束"之舞，由"天王寺舞人舞之"。该曲主要用于佛教法会，因纳入日本音乐体制中的"唐乐"体系而编为盘涉调曲，有"中曲""小曲"两种体制。在用于祈雨、供养等仪式时，会增加穿蓑衣的表演者，以及扮山神或圣德太子伴奏的形象。在

其发展历程中，中古日本诸寺社乐所，特别是大阪的四天王寺，对它的传播和发展产生了重要影响。此外，结合图中《新罗乐》呈现也可推理出，《信西古乐图》更加能够说明的文化交流现象是日本在引进唐代音乐、新罗音乐等外来音乐后，对本土音乐进行整合，并渐渐吸收后实现本土化转变的过程。

《信西古乐图》中的乐舞表演融合了众多杂戏成分，包括弄枪、案弓字、拔头、新罗狛、猿乐通金轮、饮刀子舞、四人重立、抑搭倒立、神娃登绳弄玉、弄剑、三童重立、抑肩倒立、卧剑上舞、入马腹舞等。

"新罗狛"实为借道朝鲜半岛传入日本的中国大陆"狮子伎"。从飞鸟时期至镰仓时代，日本留下了大量的伎乐面具，其中有相当一部分是来自中国江南地区佛教或世俗伎乐的重要实物。伎乐种类有"治道""狮子""师子儿""吴公""金刚""迦楼罗""婆罗门""吴女""昆仑""力士""太孤""大孤儿""醉胡""醉胡从"等。根据日本古乐书《信西古乐图》的描绘，日本"北青狮子"与"师子儿"此种佛教天国化身"北青狮子戏"，有时让双狮出场献技。中国和日本的民俗狮子舞，把狮子尊崇为菩萨。凤山假面舞也把狮子与文殊菩萨联结在一起，有文殊菩萨派其使者下凡惩罚破戒僧。

"猿乐通金轮"或可能与唐代散乐中的"猿乐"有关。根据日本学者竹本幹夫的观点，"猿乐"是传自古代中国大陆的泛戏剧形式的散乐（百戏），在 11 世纪前后于日本发生谐音传讹后改称为"SARUGAKU""SARUGOU"的结果。《信西古

乐图》中的"猿乐通金轮"中画有猿猴表演伎艺，但它并不是猿（SARUGAKU）， 而要读作"ENGAKUTSUKINRIN"。日本的所谓猿乐虽然用"猿"字，但并不是使用动物的马戏。

"饮刀子舞"源自一种古老的杂技表演吞刀（剑）。它起源于古代中亚的大宛国，汉武帝时传入中国。《汉书》（卷二十七·张骞传）记载，汉武帝时，"大宛诸国发使随汉使来，观汉广大，以大鸟卵及梨轩眩人献于汉"。颜师古注云："眩，读与幻同。即今吞刀吐火、植瓜种树、屠人截马之术皆是也，本从西域来。"

唐宋时期的文献记载中也可找到关于吞刀、吞剑伎的记载。唐段安节《乐府杂录》"鼓架部"载有"寻橦""跳丸""吐火""吞刀""旋盘""觔斗"等杂技节目。《旧唐书·音乐志》记载有"盘舞""长蹻伎""掷倒伎""跳剑伎""吞剑伎""舞轮伎""透飞梯""绳伎""缘竿"等。宋西湖老人《西湖老人繁胜录》记载有"沓傲子""吞剑""取眼睛""乌龟踢弄""老鸦下棋"等多种伎艺。《信西古乐图》中可见饮刀子舞表演者伸开双臂，仰面张口，正在将一把刀子放入口中。中国的明清时期多有吞剑图流传。明王圻大型图绘《三才图会》中描绘了吞剑的表演实况图。《三才图会》卷一称："百戏起于秦汉，有弄瓯、吞剑、走火、缘竿、秋千等类，不可枚举。今宫中之戏亦如之。"日本正德二年（1712）出版的百科全书《和汉三才图会》"嬉戏部"也有一幅幻戏吞剑图。在图卷的伎乐表演中可见罗陵王形象，旁边还注有一段汉字写道："文献通考曰林邑其乐，有琴笛比巴五弦

颇同中国制度""通典曰大抵散乐杂戏与幻术皆出西域，始于善幻人至中国后汉安帝时目是历代有之。"由此推理该图所表现的乐舞核心来自唐乐也不无道理，用吉川英史在《日本音乐史》中的观点来理解《信西古乐图》所要传递的音乐史信息或许更为准确："其实构成日本雅乐的中心是唐乐。但要注意，那不是中国的雅乐，而是称作燕乐的音乐。"

（说明：本章所用图片选自中国音乐研究所编《信西古乐图》北京：音乐出版社，1959 年。）

诗与乐的绘画表现：
《阳关三叠》与《阳关图》

　　唐代著名诗人王维曾有一首又称《渭城曲》的著名诗作《送元二使安西》："渭城朝雨浥轻尘，客舍青青柳色新。劝君更尽一杯酒，西出阳关无故人。"北宋画家李公麟根据这首诗作绘制了《阳关图》。李公麟，字伯时，号龙眠居士，他在唐代"白画"的基础上创造出白描技法，《阳关图》据文献显示应是一幅白描画。"阳关"成为国内学界关注的一个具有历史文化性的主题，从音乐史的角度来看，同取材于这首诗歌的还有《阳关三叠》曲，作为乐府名曲的叠唱方式、版本和传承于后世多有影响。在唐代，诗与乐的关系十分紧密，主要有两种不同的形成方式：一是"由乐定词"；二是"依词配乐"。阳关三叠便是"由乐定词"的代表作，关于该曲在明清、民国初期和建国的流传，也有一定的研究成果出现。"阳关"这一题材在图像表达和音乐表达中呈现出文化的互文性。

诗与画

诗与画尽管属于不同的艺术门类，但是其关系密切，王维《送元二使安西》诗、诸多题画诗与《阳关图》之间形成了诗画互补的关系。题画诗运用诗歌再现画中的意境，《阳关图》又以绘画来形象地表现出王维诗歌的思想情感。宋代周密词中有"诗情画意，只在阑杆处，雨露天低生爽气，一片吴山越水"。"诗情画意"在题画诗中实现了交融。

从诗歌题材分类来看，《送元二使安西》属于送别诗；从宋代绘画题材的划分来看，《阳关图》则属于行旅作品。行旅画与送别诗、题画诗之间有着密切联系。在宋代出现了不少的行旅画作，如《阳关图》《盘车图》《溪山行旅图》等，行旅画往往以描绘山水为主题背景，舟船、盘车、马驴、骆驼等为交通工具，阳关、盘车、雁、柳、舟等为主要审美意象。李公麟取材于王维诗歌创作了《阳关图》，关于《阳关图》的题画诗作又折射出绘画图像中阳关的文化内涵和王维诗歌的文化影响力。与《阳关图》相关的题画诗有：苏轼的《书林次中所得李伯时归去来阳关图二首后》、苏辙的《李公麟阳关图》、韩驹的《题修师阳关图》、黄庭坚的《题阳关图》、晁说之的《谢蕴文承议阳关图》、陆游的《题阳关图》。苏轼在《书鄢陵王主簿折枝二首》中写道："诗画本一律，天工与清新。"可见他倡导"诗画律"将诗情与画意融合起来。宋代帝王对绘画的热爱，尤其是北宋中后期文人画的兴起，加之画家与文人之间交往的密切，促进了诗与画在宋代的

互动与繁盛，题画诗创作与绘画作品之间的关系愈加密切。

宋元时期行旅画的创作也为元代诗人的题画诗创作提供了题材基础。《阳关图》的题画诗作品在元代也可见，如：王恽的《题李伯时画阳关图》、马祖常的《李伯时阳关图》、宋裘的《阳关图》、李俊民的《阳关图》。明代题画诗的数量虽然比不上前朝的数量，但据陈邦彦《历代题画诗》的记录，依然有与《阳关图》相关的诗作出现，如：杨慎的《阳关图引》、郑嘉的《题阳关送别图》、僧来复的《题阳关送别图》。

由送别诗和题画诗的描写，形成了绘画作品中与"送别"相关的意象，如阳关、断桥、千年寺、渭城、渭桥、武陵溪、西陵渡口、寒原等。"阳关"是宋人喜爱的具有人文色彩的意象，是中国古代陆路交通的咽喉，是丝绸之路南路的必经关隘，位于今甘肃省敦煌市的西南，自西汉时期设置，是与玉门关齐名的中原通往西域的门户。尽管今已不可见《阳关图》的真实面貌，但通过一系列题画诗作依然可以想象出其画面可能呈现的景象。据周密《云烟过眼录》卷二记载李公麟《阳关图》曾经为赫清浦清臣收藏，为白描画，后有所题诗跋，并书王右丞诗。薛绍彭跋并三凤后人等印，又有两印"忠恕而已""关西伧父"。李彭《阻风雨封家市》有云："龙眠老腕作阳关，北风低草云埋山。行人客子两愁绝，未信葡萄能解颜。两郎了了解人意，似是画我封家市。"可见《阳关图》在宋代的流行和影响。

张舜民有诗作《京兆安汾叟赴辟临洮幕府，南舒李君自画阳关图并诗以送行浮休居士为继其后》，可能是目前可见最为全面

描述《阳关图》的文字。"澄心古纸白如银,笔墨轻清意潇洒",是讲这幅画是画在澄心堂纸上的纸本作品,所用笔墨风格轻清,可能是笔触轻盈,用墨较淡或线条较细。"短亭离筵列歌舞,亭亭喧喧簇车马",可能是对送别地点和送别场面的描写。"溪边一叟静垂纶,桥畔俄逢两负薪",此句与上一句可能是近景与远景的对照描写,远处有溪水流过,水边有一老翁在静静地垂钓,溪上有桥,桥边遇到两名樵夫。"掣臂苍鹰随猎犬,耸耳驱驴扶支轮",可见画中的动物形象,苍鹰、猎犬似乎是狩猎的场景,耸耳驱驴可能是友人即将离开所乘的交通工具是驴车。"长安陌上多豪侠,正值春风二三月。分明朝雨泡轻尘,客舍青青柳色新。主人举杯苦劝客,道是西征无故人。殷勤一曲歌者阕,歌者背泪沾罗巾。"颇似王维诗句,却又融入作者自己的思想感情,后篇大段诗文都为作者对李公麟情感的揣测和自抒胸臆的内容:"李君此画何容易,画出渔樵有深意。为道世间离别人,若个不因名与利。"借此画诗人又联想到自己的境遇进而抒发个人情感:"歌舞教成头已白,功名未立老相催。"慨叹年事已高却未功成名就的失落,"凭君传语王摩诘,画个陶潜归去来。"既有对画作取材于王维诗歌托画言志的评判,亦包含了画者和诗者相通的隐逸田园的心态。由此诗可推测出《阳关图》可能是一幅山水为主要背景的长卷,呈现的是在早春时节驿亭送别的景象,即将出发的车子似乎在催促着行人上路,以酒话别的主客间"两情长依依",在这离情别意中,画中钓叟、樵夫、猎人等人物形象点缀其中,将送别场景置于具有时代风貌特点的人物环境中,丰富整个画面

的内容，至此实现了由诗到画的转化与变异，这些人物形象出现在画中便融入了绘画者的再创作，从而将诗作的艺术价值通过绘画的艺术样式进一步提升。

不论是王维诗转化为绘画作品《阳关图》的过程，还是《阳关图》题画诗与《阳关图》之间的关系，都表现出诗与画之间的互动。题画诗也是对画作评论的另一种认识和表达。如：黄庭坚《题阳关图》："断肠声里无形影，画出无声亦断肠。"苏轼《书林次中所得李伯时归去来阳关图二首后》："龙眠独识殷勤处，画出阳关意外声。"在《宣和画谱》中可见对李公麟创作《阳关图》的思想情感剖析："以离别惨恨为人之常情，而设钓者于水滨，忘形块坐，哀乐不关其意。"

诗与乐

中国的古曲《阳关三叠》同《阳关图》均取材于王维诗歌《送元二使安西》，又称《渭城曲》《阳关曲》，后演变为以古琴为伴奏配曲的七弦琴歌，一首琴歌表达对好友的依依不舍和美好的祝福的寄托。现在的曲谱在原有诗句的基础上添了一些词句，进一步加深了惜别之情。乐曲产生于盛唐，当时梨园盛行，此曲在其中也占有很重要的音乐地位。唐代演唱分为弦歌和琴歌，伴奏形式也有不同。经过上千年的发展，七言律诗已经变成了长短句的乐曲，"阳关"这一文化意象也被赋予了离别之意。宋代苏轼在《仇池笔记》中曾经谈到过《阳关三叠》的各种叠法：

"……旧传《阳关三叠》，然今世歌者，每句再叠而已。若通一首言之，又是四叠，皆是非。或每句三唱，以应三叠之说，则丛然无复节奏。余在密州，文勋长官以示致密，自云：得古本《阳关》，其声婉转凄断，不类向之所闻。每句接再唱，而第一句不叠。乃知古本三叠盖如此。及在黄州，偶读乐天对酒诗云：相逢且莫推辞酒，听唱《阳关》第四声。注云：第四声劝君更尽一杯酒。以此验之，若一句再叠，则此句为第五声，今为第四声。则第一句不叠，审矣。"

宋代曲谱失传，现在所唱是夏一峰传谱，王震立改编的版本。该曲谱兴盛于唐代，最早见于约明弘治四年（1491）的《浙音释字琴谱》，原谱仅存八段，部分内容散佚，谱中题解是古琴曲在流传中重要的信息源。题解中有如下记录："希仙曰：是曲也，王摩诘所作而后人增益之。按祖谱无此曲。想夫吾人之生，会少离多，临别之际把酒而三唱。阳关西出无故人，吴楚同愁之语，何其怆乎。"此处的"祖谱"可能是朱权的《神奇秘谱》，尽管其中并未收录《阳关三叠》，但其中可能存在一定关联。根据目前的文献整理成果来看，与《阳关三叠》相关的曲谱有五十四个，其中琴曲名称有《阳关三叠》《阳关》《阳关曲》《阳关操》《春江送别》《秋江送别》六种。在许多曲谱谱录中都收有《阳关三叠》，如《新刊发明琴谱》《清湖琴谱》《新刊正文对音捷要琴谱真传》《重修真传琴谱》《真传正宗琴谱》《琴谱合璧》《阳春堂琴谱》《太古正音琴谱》《新传理性元雅》《乐仙琴谱》《古音正宗》《琴书千古》《东皋琴谱》（明和本）《裛露轩琴谱》

《东皋琴谱》（和刊手写本）所录《阳关三叠》

《太古正音琴谱》所录《阳关三叠》

《太音希声》所录《春江送别》

《琴学轫端》《乐山堂琴谱》《百瓶斋琴谱》《皕琴琴谱》《青箱斋琴谱》《希韶阁琴谱集成》《希韶阁琴瑟合谱》《枕经葄史山房杂钞》《双琴书屋琴谱集成》《绿绮清韵》《友石山房琴谱》《琴学初律》《琴学摘要》《琴学丛书》《丝桐协奏》。但是这些琴谱中所收录的《阳关三叠》在分段上并不都是三段结构，有一段、三段、七段、八段、十段不等；又有与"阳关"诗意相关的《阳关》琴曲，可以见于《新刊发明琴谱》《风宣玄品》《龙湖琴谱》《五音琴谱》《文会堂琴谱》；又有名为《阳关操》的琴曲见于《真传正宗琴谱》《琴谱合璧》《桐园草堂琴谱》《裛露轩琴谱》。《阳关曲》谱本可见于《谢琳太古遗音》《黄士达太古遗音》《东皋琴谱》《张鞠田琴谱》《立雪斋琴谱》；甚至

有曲谱集可见《阳关三叠》又名《春江送别》的曲目，如：《双琴书屋琴谱集成》和《琴学初津》。

古琴曲《阳关三叠》属琴歌类，有唱有奏。叠奏，是一种基于同一音乐轮廓的自由反复、变奏、展衍或即兴发挥的音乐结构形式，也可以说，它就是一种曲式。它既不同于西方那种一定要整体性的、依照固定曲式结构和一定逻辑设计来装饰主题的严格变奏，也不同于有层次地肢解、发展主题，改变主题以至音乐轮廓和性格的自由变奏。它更多地表现为"在重复的基础上"，做"局部性的"带有"即兴性的"变奏、展衍和发挥。在我国传统音乐中，它是一种很有特点又很具普遍意义的结构手法。

《阳关三叠》是七言律诗，七律中每句七个字，由八句组成，全诗的首联、颔联、颈联、尾联，分别对应诗的一二句，三四句，五六句和七八句。其中颔联与颈联对仗，第二、四、六、八句最后一个字为同韵，诗歌与乐曲结合的作品形成了极强的艺术感染力。《阳关三叠》全曲采用 4/4 拍，行板，以商调式为基准做变化反复，全曲共分为四个部分，三叠 A、B、C 和一个尾声 D，每一叠中又以"西关无故人"为界，分为 a、b 小段，每一叠的 a、b 小段除了个别音或句的变动外基本相同，B 叠在 A 叠的基础上，加上了"依依顾恋不忍离"，C 叠与 B 叠的差别在于加入了一个从羽调式转为商调式的小段落，使乐曲形象鲜明，情感得以升华，且由此将全曲推向高潮。由于这首作品是行板，所以对节奏的把握、强弱的对比、气息的控制都有较高的要求。该曲运用中国民族调式，叠唱三次，故称"三叠"。三叠中每一叠都由两小段构

成，差异在第二段，个别装饰音有差异，有即兴补充的可能，叠唱三次，形成层层递进的艺术效果，也用音乐的语言表现了离别的情绪逐渐达到顶点。

融合了传统音乐特点加入现代乐器创作的艺术歌曲《阳关三叠》，成为这一古老的音乐主题随时代传承演变的明证。歌曲的第一叠歌词交代了送别情景和时间、地点。歌曲具有画面感，晕染出淡淡的离愁，又好像是离别的友人在互相倾诉。歌词在原有诗词基础上增加了长短句，用旋律的起伏来烘托送别的环境氛围，表达当事人内心情绪的波动和伤感。第二叠歌词在第一叠的基础上延伸，到了离别的时刻，眼泪沾湿了衣襟，似乎是在告诫好友路途艰辛，请多保重，不舍之情显得深沉而凝重。音乐从前半部分开始出现变化，接着在大量的在中音区加入滑音，音乐情绪层层推进，旋律富于流动性。第三叠歌词直抒胸臆，送别的酒还没有喝，人便醉了，想象着与友人何时才能重逢，以解思念之苦。叠奏是中国传统音乐中较为常用的演奏形式，艺术歌曲《阳关三叠》的难点在于，每一叠唱过，感情就要进行一次升华，全曲运用起承转合的曲式结构，使其达成统一。

无论是《送元二使安西》还是《阳关图》和《阳关三叠》曲，令我们值得赞叹和思考的是，"阳关"这一关乎"送别"的文化意象在不同的中国传统文化艺术形式中得以植根，并随时代不断繁衍，自王维开始至今已流传千余年，这不仅是中国艺术史中的辉煌成就，也为今天我们应该如何繁荣文艺创作并塑造生生不息的文化主题提供了范本。

游牧与宴饮：
从《卓歇图》看契丹乐舞

契丹发源于4世纪，是中国历史上一个伟大的民族，位于今内蒙古赤峰地区，经历了古国、汗国和帝国三个发展时期。契丹族是鲜卑族的一支，是一个游牧民族，契丹在帝国时期控扼着当时的丝绸古道。从4世纪至12世纪，契丹族活跃在漠南草原上。916年，契丹族逐渐壮大起来，建立了辽国。辽是一个多民族的政权，它维系着具有多民族文化特色的空间。契丹民族独特的政治历史背景也造就了独特的艺术样态，在迄今发现的遗迹中，有许多瑰丽而神秘的乐舞图像，如：内蒙古巴林左旗庆州白塔的伎乐砖雕、北京云居寺的砖雕乐舞、著名画作《卓歇图》等。

《卓歇图》是五代时期的作品，现收藏于北京故宫博物院，由胡瓌所作。绢本设色全卷纵33厘米、横256厘米。据《宣和画谱》卷八《番族》记载："胡瓌，范阳人，工画番马，铺叙巧密，近类繁冗，而用笔清劲。至于穹庐什器，射猪部署。纤细形容备尽。凡画骆驼及马等，必以狼毫疏染，取其生意，亦善体物者也。"

胡瓌是契丹族人，定居在范阳（今河北涿县），生卒年代不详。擅长画人物和鞍马，画作以游牧生活题材而著称。此图曾经被清代的高士奇、清高宗弘历收藏。《石渠宝笈续编》《石渠宝笈随笔》有著录。

这幅画展示了契丹人丰富的生活场景，涉及生产生活方式、服饰和乐舞等社会生活。画卷卷首描绘的是契丹人狩猎归来，部分骑从下马休息，马匹没有卸鞍，有的马背上放置着天鹅之类的猎物，似是契丹国春季捺钵途中的休憩场面。"捺钵"，即契丹语中的"行营""行帐"，是皇帝出巡时的临时住所。"捺钵"反映了契丹人"有事则以攻战为务，闲暇则以畋渔为生。无日不营，无日不卫"的政治生活。春捺钵的时间在每年的正月到四月之间，内容是钓鱼、捕鹅雁。据《辽史·营卫志》记载："皇帝每至，侍御皆服墨绿色衣，各备连锤一柄，鹰食一器，刺鹅锥一枚，于泺周围相去各五七步排立。皇帝冠巾，衣时服，系玉束带，于上风望之。有鹅之处举旗，探骑驰报，远泊鸣鼓。鹅惊腾起，左右围旗皆举帜麾之。五坊擎进海东青鹘，拜授皇帝放之。鹘擒鹅坠，势力不加，排立近者，举锥刺鹅，取脑以饲鹘。救鹘人例赏银绢。皇帝得头鹅，荐庙，群臣各献酒果，举乐，互相酬酢，致贺语，皆插鹅毛于首为乐。"众人"皆插鹅毛于首以为乐"可谓具有契丹人特色的舞蹈艺术，带有鲜明的民族和地域文化色彩。捺钵活动的举行为各种艺术的展示提供了舞台和机会，而捺钵活动本身也成为契丹族艺术表现的内容。"卓歇"是立起帐篷休息的意思，图中描绘的是契丹族可汗出猎、休息和宴饮的场景。画

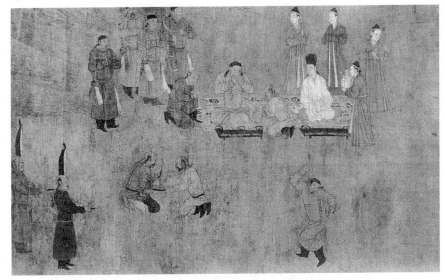

五代 《卓歇图》（局部） 胡瓌 绢本设色 故宫博物院藏

面中人马雄壮，沙碛荒寒。图中的宴饮部分，可汗与夫人盘坐在
毯上，侍从上前进酒。席前有一人舞蹈，左边有两人站立，弹箜
篌，为舞者伴奏，其后有三人站立，拍手应节，这一场面成为当
时契丹族乐舞生活的写照。

契丹·辽礼仪性乐舞

契丹、辽的礼仪性乐舞包括雅乐、大乐、鼓吹乐和横吹乐。
根据《辽史·乐志》的记载"辽有国乐，犹先王之风"，国乐是
辽教坊中最具契丹民族特色，也最能体现其民族精神的乐舞。辽

代的雅乐主要用于皇帝、皇后和太子的册封仪式，所用的乐律为十二律，效仿了中原传统雅乐的形式，沿用了唐《十二和》乐，后改为《十二安》乐。根据《辽史·乐志》中记载，辽太宗在大同元年得到宫廷太常乐谱、乐架以及宫悬等器物。雅乐中的乐器主要包括镈、钟、球、磬、笙、竽等十六种乐器。大乐一般用于宴享，和雅乐相比更加庄重威严。大乐的乐调有七种，声调分为十种，每种乐调又分为七调。起声调接近于十二雅律，主要分为"五、凡、工、尺、上"。另外，在一些较大的皇族仪式和招待使臣时，辽主要使用的是宫廷散乐。主要包括俳优、角抵、戏马、乐队伴舞、纯器乐演奏等形式，乐器主要以琵琶和筚篥为主。散乐虽然形式比较杂散，但是具有固定的演出模式，如：在宴请宋代使臣的时候"酒一行，筚篥起""酒四行，琵琶独弹"。军乐气势宏大，大多用于皇帝朝会等大型礼仪中，主要分为鼓吹乐和横吹乐两种，根据《辽史·乐志》中记载，鼓吹乐的规模中一共有六百一十六人，歌唱者二十四人、指挥四人，所用乐器主要有㧢鼓、金钲、大鼓、管、箫等九种。

契丹宴享乐舞与画中乐舞

契丹的宴享乐舞主要出现在辽代贵族的宴饮生活中，如：辽帝的四时捺钵驻地举办的"头鹅宴""头鱼宴"。据《辽史·卷五十四·志第二十三·乐志》记载："天祚天庆二年，驾幸混同江，头鱼酒筵，半酣，上命诸酋长次第歌舞为乐。女直阿骨打端

立直视，辞以不能。"《契丹国志·卷十·天祚皇帝上》："宋政和二年春，天祚如混同江钓鱼，界外生女真酋长在千里内者，以故事皆来会。适遇头鱼酒筵，别具宴劳，酒半酣，天祚临轩，使诸酋次第歌舞为乐。""头鱼宴"也成为乐舞表演的重要场合。

国乐、诸国乐和散乐成为契丹宴享乐舞中经常使用的乐舞样式。在国乐中具有契丹民族代表性的作品是《海青拿天鹅》《臻蓬蓬》，在捕获第一只天鹅后会举行"头鹅宴"。《海青拿天鹅》乐舞生动表现了契丹民族豢养海东青来帮助狩猎，猎取天鹅的过程，尽管舞蹈的场面已不得见，但是从琵琶曲《海青拿天鹅》中以音乐的方式来表现放鹰、捕猎的场面，可以推测舞蹈场面的丰富、生动与紧张激烈的节奏。"臻蓬蓬"是契丹乐舞中表现鼓声的拟声词，其节奏明快又不失豪放，舞者在表演中一边击鼓一边舞蹈，契丹族热情奔放的风格在这支乐舞中体现得淋漓尽致。诸国乐，指的是由不同民族的乐舞组成综合性乐舞表演，表演顺序并不固定，多以地名或民族名称来命名。诸国乐常常在接见外邦或外族使臣的宴会上演奏，主要有《汉乐》《渤海乐》《回鹘乐》《女贞乐》《敦煌乐》《吐浑乐》《突厥乐》等。据脱脱的《辽史·卷四·太宗下》记载："会同三年，五月庚午，以端午宴群臣及诸国使，命回鹘、敦煌二使作本俗舞，俾诸使观之。"在此，乐舞只是宴会礼仪助兴的一部分，宴饮更多体现的是外交功能。

画卷的第二部分描写了休憩途中的宴饮场面，一位契丹贵族捧杯饮酒，旁有四人带着弓箭囊侍立，男女仆从环列四周，有捧壶、斟酒等，人物疲惫的神情描绘得栩栩如生，图中人物着装体

现出契丹族服饰的特点。图中男子穿着圆领小袖长袍，契丹族男子的本族装束是圆领窄袖长袍，袍长至膝下，袍外围有"捍腰"，即在腰间系一皮围，外面再束带。这种装饰既可佩戴弓箭等物品，又可减小袍子的磨损，起保护作用。图中五位侍女都穿着交领左衽衫袍，腰窄而不宽，袍长至脚趾，身前用各色丝带系成双垂。侍女头上都带着黑色的锥形巾，锦带扎结，尾后斜作燕泥尾饰。作品中描绘的宴饮场面还生动刻画了契丹人的乐舞活动，图中描绘了"宴乐一体"的音乐形式。"宴乐一体"指的是音乐与酒宴结合的乐舞形式。契丹普通人家的饮宴通常不固定在某一特定场所，往往带有较强的随意性。画中主人席地而坐，捧杯饮酒，前面有一男子做舞状，二人在旁弹奏箜篌，三人击掌伴奏，这种多人伴奏、一人独舞的乐舞形式便是散乐。所谓散乐，是指音乐形式比较杂散，演出形式自由灵活，是契丹音乐舞蹈艺术的重要形式。它包含歌唱、舞蹈、乐器演奏、杂技、幻术、竞技活动、滑稽表演等。《辽史·卷五十四·志第二十三·乐志·散乐》记载："散乐，以三音该三才之义，四声调四时之气，应十二管之数。截竹为四窍之笛，以叶音声，而被之弦歌。三音：天音扬，地音抑，人音中，皆有声无文。四时：春声曰平，夏声曰上，秋声曰去，冬声曰入。"散乐器主要有：觱篥、箫、笛、笙、琵琶、五弦、箜篌、筝、方响、杖鼓、第二鼓、第三鼓、腰鼓、大鼓、鞚、拍板。乐器中出现的"鞚"本意为马勒，充分体现出契丹民族是马背上的民族，而马术和角抵等竞技项目的加入也足以体现游牧民族的特色。

画中人物弹奏的乐器为竖箜篌，是我国古代北方少数民族的一种弹拨弦鸣乐器。竖箜篌是在东汉时期由波斯（今伊朗）经西域传入我国中原一带的，唐宋时期特别盛行。宋代吴自牧《梦粱录》曾有这样的描写："高三尺许，形如半边木梳，黑漆镂花金装画台座，张二十五弦，一人跪而交手臂之。"这是大型的竖箜篌，图中所画为小的竖箜篌，是左手托着箜篌，右手弹奏。画面前方男子所跳的是契丹人特有的"莽势舞"。"莽势舞"属于契丹的传统乐舞，常在街市表演。这种舞流传至今尚见于满族、蒙古族等舞蹈中，又称"空齐舞"，动作潇洒流利，旋转疾速，给人以动态的美感，体现了契丹人粗犷劲健、率真自然的民族性格。

契丹乐舞具有和异族音乐发展的同步性。受到汉族文化和政治的影响，辽国在建国以后，日益加重了汉化的程度，实现了从奴隶制向封建制的过渡。它在照搬汉文化的基础上，对汉文化进行了再创造。契丹人向中原人学习了先进的农耕和手工技术，同时学习了汉族的音乐艺术、文化、习俗等。如：佛教传入辽国以后，导致辽代的佞佛崇道之风达到了极致。由于辽国的统治者接受和认同外来文化艺术，因此，契丹族没有抵制汉族文化的情绪，百姓们很快接受了汉族新鲜的娱乐方式。另外加上乐器本身就不具备民族性，使这些中原乐器和乐种在契丹的流传度很高。契丹族主要的生产方式是游猎和畋渔，是一个游牧民族。建国以后，契丹族很快接受了汉族音乐，使自己的器乐音乐具有了一定的组合形式和演出场合。由此可见，契丹族音乐欣赏水平和汉族一样高。而辽国建国以后逐渐向半农半牧的形式过渡，其开放的思想

和政策，使契丹族的音乐文化和思想不断提高，从而使音乐具有了和异族音乐发展一样的同步性。

契丹族在吸收汉族音乐文化之后，有选择性地做了改变和保留，在与异族交流融合中显现的差异性。根据《辽史》记载，辽《十二安》乐就是改编自唐《十二和》乐中的《九庆》乐。五代时期，各国忙于争夺霸权，天下四分五裂，已经没有能力顾及乐舞的发展。使契丹族和中原在用乐上具有了差异性，如描绘五代散乐形式的顾闳中《韩熙载夜宴图》中，都是极其简单的表演形式，琵琶独弹、独舞。唐朝弹拨乐器的位置比较靠前，第一行列一般是音色清脆的拍板和音声沉闷的大鼓。而契丹族则是把洪亮的吹奏乐放在第二排，笙放在了靠前的地方，大鼓则放在了最后的位置上。这种排列加大了弹弦乐器的比重。到了北宋王朝的时候，难得统一的局面又使音乐有了发展。契丹族的乐种是其文化习俗的高度凝聚者，这些具体的音乐文化景观，促成了中华民族整体文化景观的形成，也构成了契丹帝国的文化景观。由于受到社会背景等因素的影响，促进了契丹族乐种的产生、发展和演变，从而给人们留下了共同的音乐美感，体现了音乐的活态状况。

契丹乐器

根据《辽史·乐志》中记载，契丹的散乐一共有十六种乐器，这些乐器可分为吹管乐、打击乐、弹拨乐三个系统。其中，吹管乐主要有：笛、筚篥、箫、笙等。笛的历史悠久，是我国最古老

的吹奏乐器之一。而筚篥在辽国境内是非常受欢迎的乐器之一，和腰鼓一样都是北方少数民族的乐器，先是传入唐朝，再逐渐传入了辽国。箫在《辽史·乐志》中是排箫的意思。笙是我国土生土长的乐器，有圆形的也有方形的，形制多种多样。辽国笙的演奏技巧有了很大进步，使用的多是十三管和十四管的长嘴抱笙。其次，打击乐器主要有：腰鼓、大鼓、拍板、方响等。其中，在图像中，契丹的腰鼓大多都是挎在腰上，也有站立或者盘腿而坐放在腿上的；而大鼓则是我国民族锤击膜鸣乐器，具有战场助威、驱逐猛兽、祭祀等功能。弹拨乐器主要有：琵琶、筝、二弦等，其中，琵琶常用于散乐独奏和合奏中，分为大小两种琵琶；而筝在宫廷音乐中占有重要地位，经常以独奏的形式出现在宴会场合中；二弦是契丹人经常使用的乐器之一，其形制和现在蒙古流行的马头琴差不多，如内蒙古敖汉喇嘛沟辽墓《备猎图》中，这种琴有两根弦和两个轴。

在辽代图像中，契丹乐器的组合形式多为两人者，一人手拿乐器，一人歌舞。如巴林左旗出土的《踏舞图》。这八幅由两人组成的表演图片中，两幅没有打击乐器，六幅以节奏乐器作为伴奏，舞蹈可与旋律性乐器配合，也可单独和打击乐配合。而在《庆州白塔砖雕乐舞图》中，则是由舞蹈、竖拍腰鼓和反弹二弦三人组合。鼓乃"八音领袖，群音之长"，在契丹四人和四人以上的组合中，有腰鼓、大鼓和拍板不定式的组合，鼓在其中起到了调控速度和节拍的作用。这三种组合形式都有独特的音色，经常出现在散乐中。

<div align="right">《备猎图》 敖汉博物馆藏</div>

　　《卓歇图》只是契丹乐舞文化的一个缩影，在相近年代的文物遗存中依然可见各种契丹乐队和乐舞的形象。例如：内蒙古巴林左旗庆州白塔的伎乐砖雕、辽宁关山辽墓棺椁的伎乐刻石、北京云居寺的砖雕乐舞、河北宣化辽墓散乐壁画等。这些丰富的文物遗存再一次证明了中华文化的多元一体性，辽代契丹音乐与音乐文化成为中国古代音乐史中的重要组成部分。杨荫浏先生曾经

河北宣化下八里村辽张世卿墓大曲壁画

倡导"用音乐写音乐的历史"，然而面对众多图像资料的呈现，
它们的史料意义和价值需要再认识和再解读，用图像来描绘音乐
历史成为书写中国音乐史的另一个维度。

源自军事活动的马术乐舞：
《便桥会盟图》

　　《便桥会盟图》长卷，现藏于北京故宫博物院，是陈及之唯一传世的历史主题的绘画作品。图卷为纸本白描，纵 36 厘米、横 774 厘米，陈及之精湛的白描功底和生动的写实技巧使画界折服。清宫书画目录《石渠宝笈初编》将其定为辽代绘画。图中所展现的具有军事乐舞色彩的马术乐舞表演引人注目，也是之前诸多研究视角并未深入探究的部分，而这一绘画题材的形成也并非此图独有，其图像蕴藏的马戏文化则经历了漫长的历史演变。

马戏乐舞流变概说

　　军事乐舞随着服务于战争的形式变化而不断变化着。从原始徒手的战争性舞蹈到手持兵器的干戚舞，以及由军事布阵演变而来的商代战阵舞蹈"万舞"，包括秦汉时期在吸收北方游牧民族文化基础上，结合骑兵马上作战的需要而形成的鼓吹和横吹。另

外一种军事乐舞和形式则同宗庙礼乐相结合,走向仪式化的场合。据《左传·成公十三年》记载:"国之大事,在祀与戎。"祭祀和征战都是国家的头等大事。在诸多先秦典籍中,"武"和"舞"常互相通假,如"蔡侯献舞归。"(《左传·庄公十年》)"维清,奏象舞也。"(《诗经·维清·小序》)"升堂乐阕,下管象武。"(《礼记·仲尼燕居》)等。在两汉、魏、晋的音乐文献中,巴渝舞蹈所配曲名中可见表现战争场面的内容,如"矛舞""弩舞""剑舞"。《礼记·乐记》中讲到舞《大武》时,表演者"总干而山立",其中"干"为"盾",说明了手持兵器的舞蹈已经出现。

早期的舞曲内容主要表现的也是战争场面。《大武》在歌舞形式上取自巴人乐舞,与这种歌舞形式相适应的内容是表现武王伐纣时的军事行动。《大武》共分六成,即六个乐章,第二成是核心部分,《礼记·乐记》中说此章的舞容"天子夹振之而驷伐,盛威於中国也。分夹而进,事蚤济也"。《牧誓》有:"今日之事……不愆于四伐、五伐、六伐、七伐,乃止。"西晋傅玄所造《宣武舞歌》四篇的前三篇表现的也是战争场面,在《惟圣皇篇·矛俞第一》中有记载:"惟圣皇,德巍巍,光四海。礼乐犹形影,文武为表里。乃作巴俞,肆舞士。剑弩齐列,戈矛为之始。进退疾鹰鹞,龙战而豹起。如乱不可乱,动作顺其理,离合有统纪。"

中国马戏的起源,与历史上马匹的畜牧和使用有关。从出土的实物来看,战国以前中原兵将作战及达官贵人出游均乘马车,马并不单独作为坐骑使用。战国时期,赵武灵王为富国强兵,于公元前 307 年进行了一次重大的军事改革,命士兵脱去汉服长袍

大裆，改穿胡服窄袖短衫，废车战为骑射，在中原地区首创了单骑作战的模式，即历史上著名的"胡服骑射"。此后，中原各地逐步有了单骑作战的习惯。"单骑"的出现为马戏的产生提供了重要条件。早在两千年前的汉代，我国就有在马上表演各种伎艺的娱乐活动，史书上称"马戏"（或"戏马"），是当时盛行的乐舞百戏表演内容之一。根据桓宽《盐铁论》的记载："今民间雕琢不中之物，刻画无用之器，玩好玄黄杂青，五色绣衣，戏弄蒲人杂妇，百兽马戏斗虎，唐锑追人，奇虫胡姐。"说明马戏的表演在汉代广为流行，在许多汉代的出土文物中亦可见马戏图像。1975年，在陕西咸阳马泉一座西汉晚期墓葬里，发现一件已经残破的漆奁，从残痕上可以看出器物表面原有朱绘纹饰，其中包括马戏表演图像。从汉代画像中，依稀可见与军事和马术等活动相关的乐舞。在山东沂南汉画像石墓中室东壁横额上有马术乐舞百戏图，其中有一人双手执戟据马鞍上，身体腾空而起。河南省登封县邢家铺村西有一石阙上刻有两幅异常精彩的马戏表演。图像为两马飞奔，前马一伎人"倒立"于马背上，双腿下弯如弓形。伎人双手和头部置于马背之上，呈三角形，技巧性极强，惊险刺激且富有欣赏性。

南北朝时期继承汉代的"立秋之礼"，于九月九日讲武习射，进行马戏表演。据《南齐书》（卷九）记载："案晋中朝元会，设卧射、倒骑、颠骑，自东华门驰往神虎门，此亦角抵杂戏之流也。"列在两旁的众人前来观看伎人在马上表演卧、倒、颠等各种技巧。汉晋时期还存在一种马上游戏，即在马上进行书法表演。

山东沂南汉画像石墓中室东壁横额画像

据《太平寰宇记》（卷五十五）引《邺中记》载："又作戏马书，令人立于马上屈一脚而书，而字皆正好。"在运动的奔马背上进行书法表演，其难度之大可谓马戏中的绝技。

　　唐代马戏经过演变出现了打马球的娱乐方式。据《酉阳杂俎》记载："建中初，有河北军将姓夏者，弯弓数百斤，尝于球场中累钱十余，走马以击鞠杖击之，一击一钱飞起六七丈，其妙如此。又于新泥墙安棘刺数十，取烂豆相去一丈，一一掷豆贯于刺上，百不差一。又能走马书一纸。"

　　宋代的马戏汲取前朝精华并加以创新，使得马戏表演日臻完善。宋人孟元老《东京梦华录》（卷七）"驾登宝津楼诸军呈百戏"一节中，对马戏出场的形式、表演内容以及结束程序等都做了详尽的记载。"合曲舞旋讫，诸班直常人抵侯子弟所呈马骑，先一人空手出马，谓之'引马'。次一人磨旗出马，谓之'开道旗'。

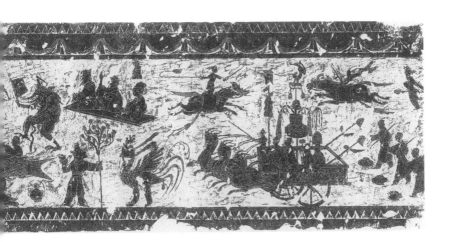

次有马上抱、红绣之毯，系以红锦索，掷下于地上，数骑追逐射之，左曰'仰手射'，右曰'合手射'，谓之'拖绣球'。又以柳枝插于地，数骑以刻子箭，或弓或弩射之，谓之'错柳枝'。又有以十余小旗，遍装轮上而背之出马，谓之'旋风旗'。又有执旗挺立鞍上，谓之'立马'。或以身下马，以手攀鞍而复上，谓之'翻马'。或用手握定镫拴，以身从后靴来往，谓之'跳马'。忽以身离鞍，屈右脚挂马鬃，左脚在镫，左手把鬃，谓之'献鞍'，又曰'弃鬃背坐'。或以两手握镫拴，以肩著鞍桥，双脚直上，谓之'倒立'。忽掷脚著地，倒拖顺马而走，复跳上马，谓之'拖马'。或留左脚著镫，右脚出镫离鞍，横身在鞍一边，右手捉鞍，左手把鬃，存身直一脚顺马而走，谓之'飞仙膊马'。又存身拳曲在鞍一边，谓之'镫里藏身'。或右臂挟鞍，足著地顺马而走，谓之'赶马'。或出一镫，坠身著鳅，以手向下绰地，谓之'绰

尘'。或放令马先走，以身追及，握马尾而上，谓之'豹子马'。"
宋代马戏已经作为一种独立完整的表演艺术形式而存在。

明代马戏更像是娱乐身心且具有健身功效的游戏。明代王沂
的《稗史汇编》卷五五记录有明代马戏的信息："其制一人骑
马执旗引于前，一人驰骑出，呈艺于马上，或上或下，或左或右，
腾掷矫捷，人马相得如此者数百骑，后乃为胡服、臂鹰、走犬、
围猎状，终场俗名曰'走翰'。"此处的"走翰"是马戏和围猎
相结合的表演形式，每逢重大节日才举行。明以后，大型马戏演
出逐渐衰败，逐渐从国家礼仪用表演样式转型为民间艺术。

军事绘画题材视域中的《便桥会盟图》马戏乐舞

《便桥会盟图》的核心内容"便桥会盟"，画的是唐高祖李
渊次子秦王李世民于武德九年（626）在长安近郊的便桥与突厥
颉利可汗结盟的故事。这段历史出自《旧唐书·本纪第二·太宗
上》："癸未，突厥颉利至于渭水便桥之北，遣其酋帅执失思力
入朝为觇，自张形势，太宗命囚之。亲出玄武门，驰六骑幸渭水
上，与颉利隔津而语，责以负约。俄而众军继至，颉利见军容既
盛，又知思力就拘，由是大惧，遂请和，诏许焉。即日还宫。乙酉，
又幸便桥，与颉利刑白马设盟，突厥引退。"唐武德九年八月，
突厥颉利可汗率十万人马入侵武动（今陕西武动县西北），又猛
攻距唐都长安今陕西西安东北仅30公里的高陵，京师大震。颉
利可汗直逼渭水便桥，并遣其心腹前往长安刺探军情，遭到李世

民的拘捕和痛斥，李世民便与房玄龄等人飞骑至渭水南，隔水指责颉利的毁约行为，唐大军继至，气势逼人，颉利见唐兵声势浩大，又得知自己的近臣被拘捕，随当即请和，斩白马以誓，在便桥上会盟结好。该图共绘二百四十六人，马匹一百八十只，骆驼四头，堪称元代所绘人马数量最多、场景最宏大的历史画。全卷可分为三部分，各段之间互有联系。卷首以勾线的方式描绘出蜿蜒曲折的山路上行进着一支马队，马队持续行进着，继续翻动画卷，可见画面由静到动，执旗马队排成一定的阵形在一执圆月旗旗手的带领下，正在追赶前面的马队。这支马队的骑手们正奋力地策马扬鞭，以弧形的运动轨迹形成一个巨大的旋涡，是为这场马术表演的序幕。从奔马旋涡中急转出来的骑手紧紧尾随着前面表演"马上舞旗"的马队，旗手们跟在一位执"番"字旗的老者身后，具有北方草原民族特色的长旗迎风飘动，把观者的视线引向运动的高潮。马队的骑术表演和马上乐舞，其基本动作多数为"马上大站"依次向前的马术表演内容分别是"女子站马执盔""马上调鹰""马上仰身""二人镫里藏身""献鞍"（一人在马鞍上做倒立动作）"马上蹬人"（一壮汉躺在马背上用双脚向上托起一个手舞双旗的侏儒）"二女站马弄丸"。马上乐舞依次向前的乐舞节目分别是"站马吹笛""站马打板"和"站马击鼓""二女站马演安代（又做'带'）舞""献鞍加登杆倒立"系难度很大的复合性杂技技巧，一个个子较矮的人平稳地倒立于杆上，表演用的杆子平衡地摆在一位马上倒立者的脚掌上，表演者动中求静是马术表演难度最大的节目。演出中，骑手们还做着各种有趣

的表情，演完节目的骑手们或舒臂放松或俯马小憩。马队队形在表演过程中多有变化，画面可见马队围成一个大半圆形，骑手渐渐聚拢在一手执大旗老者的身后，可以理解为表演告一段落的一种谢幕方式。

画卷后有一段留白，内容过渡到第二部分：打马球。古代马上打球是一项马术技艺和球类运动有机融合的表演艺术。唐代打马球十分盛行，由于诸帝王及达官贵人喜爱击鞠，于是民间少年竞相效尤，成为豪侠少年中的一种时尚。李廓的《长安·少年行》有"追逐轻薄伴，闲游不着排。长拢出猎马，数换打球衣。晓日寻花去，春风带酒归。青楼无画夜，歌舞歇时稀"的诗句。

马上打球的规则与表演方法，《宋史·礼志》中有详细记载："竖木东西为球门，高丈余，首刻金龙，下施石莲华座，加以采绩。左右分朋主之，以承旨二人守门，卫士二人持小红旗唱筹。

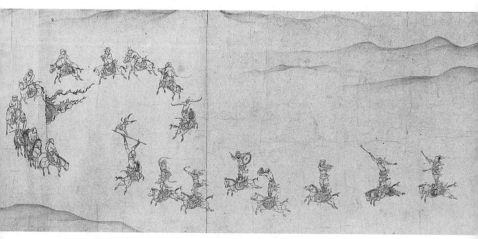

辽　《便桥会盟图卷》（局部）　故宫博物院藏

御龙宫锦绣衣持哥舒棒，周围球场。……每朋得筹，即插一旗架上以识之，帝得筹，乐少止，从官呼万岁。群臣得筹则唱好，得筹者下马称谢。凡三筹毕，乃御殿召从臣饮。"骑手们手握球杆奋力追逐马球，接近马球的四名骑手正用球杆钩抢马球。这一段画面是极为珍贵的古代杂技图像资料，画中的高难度动作早已失传，如"献鞍加登杆倒立""二女站马弄丸"等。

美术史研究中认为，《便桥会盟图》的立意与李公麟的《免胄图》有相似之处。此卷极长，人物鞍马分布疏散，大部分为骑术马戏表演及游牧、骑兵行列，便桥会盟情景绘于一端，双方人物鞍马的构图组织及精微的白描笔法有李公麟遗意。北宋时期的《免胄图》是中国古代美术史上最重要的一幅军事题材绘画作品。传北宋李公麟所绘《免胄图》卷，又名《郭子仪单骑见回绝图》，纸本墨笔白描，落款"臣李公麟进"，中国台北故宫博物院收藏，《石渠宝笈续编》著录。此卷描绘唐代名将郭子仪说服回纥大破吐蕃一事。这一著名战事，《旧唐书》有详细记载。

从军事题材的角度来看《便桥会盟图》，不难发现这件图卷的收藏绝不是偶然。清宫廷的绘画创作和收藏非常喜爱战争军事题材的作品。清代重要的"抚绥挞戈，恢拓边徼"之作有今藏中国台北故宫博物院的郎世宁绘《阿玉锡持矛荡寇图》卷、《玛瑺祈阵图》卷，钱维城绘《平定准噶尔图》卷，以及纪志战功的《平定准部回部战图》等乾隆朝系列铜版画。清代内廷西洋画家艾启蒙及中国画家徐扬、贾全、陆灿等绘制的大型肖像组画《紫光阁功臣像》表现的也是立下战功的人物肖像，一图一像，有题赞，

这套《紫光阁功臣像》内含画作多达数百幅，清末散佚，除天津历史博物馆有个别收藏外，多流散于海外。郎世宁所绘《阿玉锡持矛荡寇图》卷及《玛𡀔所阵图》卷，表现的是在平定新疆准噶尔部及回部战争中立下战功的将士征战疆场、追击敌人的片段。钱维城的《平定准噶尔图》长卷，描绘清军平定准噶尔叛乱的历史事件。铜版画《平定准部回部战图》又称《平定回部得胜图册》，一套十六帧，纸本印制，由清内廷供奉西洋画家郎世宁、王致诚、艾启蒙、安德义奉旨绘稿，经乾隆审定后，送至法国延请雕版名手制为铜版画。此作再现了乾隆二十年（1755）及此后数年间清朝平定新疆准噶尔部和回部上层贵族叛乱的历史事迹，全图共有伊犁受降、和落霍斯大捷、霍斯库鲁克之战、平定回部献俘、凯宴成功诸将等十六题。《平定准部回部战图》奠定了乾隆时期纪实性军事题材铜版画的模式，随后的一系列铜版画，如《平定两金川战图》册十六帧、《平定台湾战图》册十二帧、《平定苗疆战图》册十六帧、《平定粤匪图》册十二帧等形制均与之相似。《便桥会盟图》的呈现突破了绘画、军事和乐舞之间的界限，马戏尽管在早期诞生于军事活动，后逐渐演化为乐舞表演中的一部分，但清宫对这一画作的收藏无不体现着清代帝王对战事关乎国家安定团结之作用的重视，具有军事特点的娱乐表演也显得具有紧张激烈的战争气息。

丝桐合为琴，中有太古音：
宋元绘画中的古琴意象

　　"琴、棋、书、画、诗、酒、茶"被称为中国古代"文人七艺"，《尚书·皋陶谟》就有"戛击鸣球，搏拊琴瑟以咏"的记载。《诗经》中有许多篇章，如《关雎》《鹿鸣》《棠棣》等，更是以琴瑟为比兴，来抒写作者的情志。如用"如鼓琴瑟"，以喻"妻子好合"；用"琴瑟友之"，以喻"窈窕淑女"。

　　以"七艺"为题材的中国书画创作在历朝历代都有杰出的作品涌现，文人画更是因为有诗歌题跋的存在而增添了不少历史文化色彩。这些画作中所描绘的人物形象有抚琴，有对弈，有写字画画，也有掩卷读书或饮酒、诵诗、烹茶的场景。如：元赵原《陆羽烹茶图》、元王蒙《具区林屋图》都是描绘文人生活的代表性画作。

　　宋代在中国绘画史上有着突出的地位。"宋朝画艺之盛况过于唐朝；而帝室奖励画艺，优遇画家，亦无有及宋朝者。""太宗时，藩镇悉为征服。蜀之后主孟昶、南唐之李煜相继归顺，此

等君主所搜集之名画多归宋之御府。""仁宗自善丹青，益加奖励；徽宗朝遂达其极，盖由徽宗自善画，耽文艺之趣味。是时四方无事，内库充盈，而蔡京当国，利用其逸乐优游之意，得以揽权窃势。""有宋一代之特色，原为文艺而非武功，绘画亦为文艺而非武功，绘画亦为当时各君主所爱好与尊崇，备极奖励。国初即承西蜀、南唐翰林画院之制，设立画院，大扩充其规模，罗致天下艺士；视其才能之高下，分授待诏、祗候、艺学、学生等职，以优遇画人。"

由于宋代皇室对文艺的推崇，无论是古琴艺术还是绘画艺术都在此时取得了辉煌的成就，且实现了不同艺术门类之间的完美融合。当时的文人士大夫阶层一般通晓音律，喜好抚琴，琴会雅集、以琴为题材的诗词创作蔚然成风。宋徽宗政和年间（约1113），钱塘太守梅公在西子湖畔召集琴客和杭州的文人学士，举行雅集，弹奏品评。因此，在宋代出现了许多斫琴的名家，北宋有蔡睿、僧智仁、卫中正、朱仁济、马希亮、马希仁；南宋有绍兴年间的金远、高宗年间的陈亨道，在传世的宋琴中尚可看见马希仁和金远之作，其余大多数款识模糊不清，成为无款之宋琴。传世的北宋名琴有"雪夜钟""梅梢月""清角遗音""松石间意""龙门风雨"等。南宋名琴有"鸣凤""玉壶冰""万壑松""海月清辉""轻雷"等。宋代印刷术的发展也推动了古琴艺术的发展，使得一百多种琴谱得以刊刻流传。此时出现了众多音乐文献，如：音乐志书《碧鸡漫志》，歌曲集注释《白石道人歌曲》《乐府浑成》等。宋词中也有大量的作品与琴有关。两宋至元，即使

芥子园画传人物屋宇谱

不会抚琴的文人雅士也会将琴作为居室的日常陈设。他们往往喜好结交琴师为友，范仲淹、欧阳修、苏轼、姜夔等都是当朝著名琴师的学生。

宋代的绘画作品受到当朝文人风气影响，在文人画的创作中着力把握琴与画面的整体关系以及琴与人的思想活动的联系。以宋徽宗为代表的一批书画大家在其画作中寄予琴丰富的精神内涵。宋徽宗赵佶（1082—1135）是宋朝的第八位皇帝，他酷爱艺术，在位时曾设立翰林书画院，即当时的宫廷画院。

宋徽宗赵佶的《听琴图》是当朝人物画的佳作，画中抚琴的可能是皇帝本人，他身边的天青瓷花瓶是御用钧瓷，只有这样款式的少量精选瓷器被送到皇家使用。画中人物所坐的兽毛垫子，描绘精细，毛长如金，突显皇家日用品的华贵。琴桌尺寸较短，

常见古琴样式

便于在园林中抚琴时移动。宋代文人士大夫抚琴融入了这个阶层的思想精神，在强调礼治天下的时代，古琴艺术所倡导的和谐安定具有深意。宋代皇室对古琴艺术情有独钟，无论皇帝出于政治的考量还是出于自身的喜好，都在极力推崇古琴艺术，尤以北宋的宋太宗和宋徽宗最为突出，徽宗曾经让大晨乐府制琴谱，专门建立"百琴堂"负责收藏天下名琴。

赵佶《听琴图》画面右上方有蔡京题诗："吟徵调商灶下桐。"讲的是琴的主音和副主音是徵生商，"灶下桐"源自一个典故，指的是后汉时著名书法家蔡邕只要听到邻家灶中的火爆声，就知道是最好的琴材，在这里借指和谐美妙的琴音；第二句"松间疑有入松风"，既说明松树的生动，也比喻琴音的气概；第三句"仰窥低审含情客"，是描绘听者陶醉的神态；第四句"似听无弦一弄中"，"无弦"来自陶渊明的古诗，据说他在酒醒时，总以无弦琴为乐。这也反映了陶渊明超脱的心态，他在领会音乐的精神时，已经忘却物的具体形态。这四句诗是在称赞画面描绘的人物

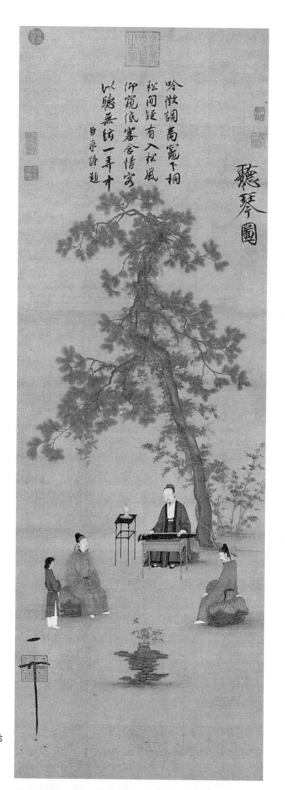

宋 《听琴图》 赵佶

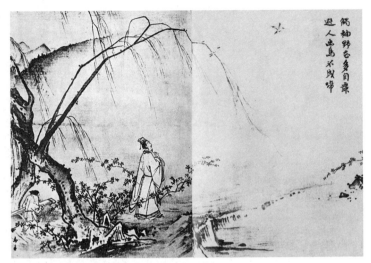

宋 《山径春行图》 马远

　　场景生动，同时也是在颂扬宋徽宗赵佶深通琴道。

　　南宋还有一位著名画家马远，喜作边角小景，世称"马一角"。人物勾描自然，花鸟常以山水为景，情意相交，生趣盎然。他与李唐、刘松年、夏圭并称"南宋四家"。据记载，马远的人物画数量不在少数，从现存的画作来看，他的人物画造诣不次于其山水画造诣。从题材来讲涉及比较广泛，有古人先贤、文人雅士、农民、渔人等。

　　马远的《山径春行》是一幅人物与山水相结合的佳作，他不拘泥于描绘人物抚琴活动的场景，而是从画面的精神层面尤其是琴在文人雅士的生活入手，更强调了画中人的精神世界和生活状态的描绘。画中人物踏春行游，衣着及神态描绘细致，昂首捻须，姿态潇洒。主角身后侍者怀抱主人的琴，紧随其后，整个画面充

满动感。画面以枯笔勾勒出一幅春花初放，杨柳吐新，草长莺飞的早春景象。画面右上方有宋宁宗御笔题诗："触袖野花多自舞，避人幽鸟不成啼。"题画诗句将人与景的关系巧妙融合，挥一挥衣袖触碰到路边的野花，野花便舞蹈起来，于是惊动了树上停留的鸟儿，为本是一幅清新幽远之作增添了不少生趣。琴既是主人会友出行时的娱乐工具，也是主人悠然心态的反映。

与马远同时成名的还有夏圭，号称"马夏"，宋宁宗时任画院侍诏，曾受皇帝赐金带。他长于山水，亦能画人物。他画的《临流抚琴图》还原了高山流水觅知音的古琴本意，将人、琴、自然的和谐统一处理得十分恰当，而这里的抚琴强调的是写意，更突出的是整个画面的和谐氛围。

元代虽没有宋代的制琴名家众多，但依然不乏爱琴的文人雅

宋　《临流抚琴图》　夏圭

士，耶律楚材就收藏了宋徽宗的"春雷"琴，鲜于伯机是元代著名文人，因通晓音律故而收藏了大量名琴。严古清出身世家，故宫博物院所藏"清籁"琴就为严家所制。元为非汉族王朝，依民族和生活地域进行严格的等级划分，其中"北人"主要继承了两宋和金以来的北方文化，据夏文彦的《图绘宝鉴》记载，这些画家主要师承金代的武元直、王庭筠父子、金显宗、刘自然和五代以来的荆浩、李成、郭熙、文同、米芾等，北人创作几乎不受南宋画风影响，在元代北方画家依然沿袭传统。南人凭借地域经济文化的优势，在院体绘画衰微的情况下，写意画创作不断出新，逐渐成为元代绘画的主流。随着科举的废除，汉族文人的精力逐渐投入文艺创作中，除却最为著名的元杂剧创作不谈，在书画方面，"元四家"的涌现为中国绘画史书写了浓重的一笔，黄公望、王蒙、倪瓒、吴镇都是古琴爱好者，隐逸风气更是造就了元代绘画苍茫沉郁的风格，从元代绘画中的琴也能反映出古琴琴制的变化。

元代画家有宫廷画家、民间画家和文人画家，赵孟頫是文人画家的代表。赵孟頫博学多才，善诗文，工书法，精绘艺，通律吕，在书法和绘画上造诣颇高，开创了元代新画风，被称为"元人冠冕"。《松荫会琴图》为赵孟頫画作，藏于美国王己千先生的怀云楼。此图风格秉承了北宋青绿山水的画风，水畔石边，古松虬曲。图上有冯子振跋："……虞博士过访，携示赵子昂会琴图，相与口差赏……"图中部右侧有"郭衢附鉴定"款并跋。王维《竹里馆》："独坐幽篁里，弹琴复长啸。深林人不知，明月来相照。"白居易《清夜琴兴》："月出鸟栖尽，寂然坐空林。

是时心境闲，可以弹素琴。"琴与山水共为精神的载体，其本身又都是精神审美的对象。月下抚琴，临流动操，在漫长的岁月中，中国古代文人士大夫便是以这样的方式吸纳山水品格入琴，并借琴将他们的精神挥入丘壑林泽。赵孟頫的画蕴含了历代传承的传统：唐代的青绿山水以及宋人的唐式复古山水，五代董源的创新画法，10世纪与11世纪李成和郭熙山水传统以及他们山水在宋末的延续。

元代画家王振鹏，擅界画，所作宫室"尺寸层迭，皆以为准绳。殆犹修内司法式，分秒不得逾越"。传世作品有《伯牙鼓琴图》卷描绘了伯牙为钟子期弹琴。画中伯牙与子期的举止神情刻画生动，衣纹笔细流利，精谨生动，实为元代人物画的代表作。卷末署"王振鹏"款，卷尾有元人冯子振、赵声、张原湜题记。这是一幅人物故事画，画中古诗最早见于《吕氏春秋》，描绘的是俞伯牙与钟子期两位知心朋友间深厚的友谊。画中的俞伯牙，面目

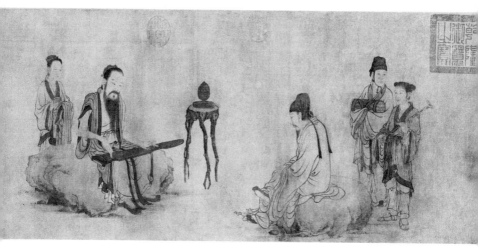

王振鹏《伯牙鼓琴图》

清秀，蓄长髯，披衣敞怀，端坐石上，双手抚琴，子期正坐在他对面，身着长袍，低头静心谛听。两人身后共有侍童三人站立。作者用生动准确的笔墨刻画了两个主要人物的外形特征和内心活动，弹琴者的专注与听琴者的入神都跃然纸上。画面中对三位侍从的描绘不仅使画面层次变得丰富，也通过次要人物神态的描绘进一步映射了二位主人公的深厚友谊。

此画具有鲜明的文人画特征，伯牙与子期的故事用儒者与雅士之间的赏曲雅会来表达，是典型的文人精神生活的表达。作品的成功之处在于对人物心理的描绘，除两位主角外，侍童手中所捧的器皿、博山炉（弹琴焚香）、根形炉架等，无不散发着古雅的士人气息。古琴演奏最讲究礼仪，这些礼仪不仅体现在器物用品及其摆放形式上，也是文人精神修养境界的表达。明代杨表正的《弹琴杂说》中提到抚琴的礼仪："如要鼓琴，先须衣冠整齐，或鹤氅、或深衣，要知古人之象表，方可称圣人之器。然后与水焚香，方才就榻，以琴近案。"《绿绮新声》中也写"衣冠不肃、毁形异服"不宜弹。

绘画技法上，画家王振鹏继承了北宋李公麟的"白描"画法，线条挺拔有力，富有弹性，既连绵不断，又有轻重、粗细、缓急、顿挫的变化。画中部分衣帽用淡墨渲染，石块略加皴擦，这些丰富而简洁的表现手法使画面富有变化而含蓄，明快不失单调。根据画上所钤印章可知，该图在元朝时为鲁国长公主祥哥刺吉（元仁宗之姐）收藏，清初归著名收藏家梁清标所有，乾隆时入内府，著录于《石渠宝笈·初编》。

另有元代画家朱德润所画《林下鸣琴图》，画中近处斜坡上，三棵松树高大参天，且繁密枝叶；两棵杂树，秃枝似鹰爪。树下临水的坡岸上三人盘坐，一人弹琴，余二人倾听。不远处的水中，一渔夫似闻音摇船而来。整个画幅的重点汇聚在人物的动态活动中。画面中部的远山渐行渐远，虚实自然，连接天际。远处的亭

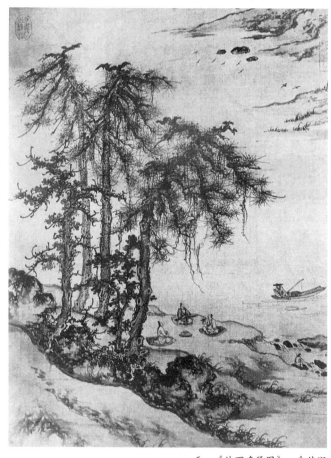

元　《林下鸣琴图》　朱德润

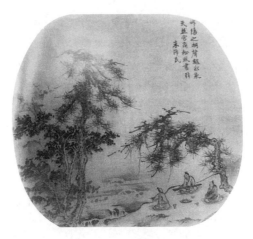

元 《松涧横琴图》 朱德润

台、树木若隐若现，万物仿佛笼罩在缥缈的烟云中。这部分"虚"的处理与近景"实"的表现形成鲜明的对比，为画家引领观者听琴留下广阔空间。画中的山石画法似秃鹰，有李唐、郭熙的特征，但是作者师古人并非抄袭古人，且有自己独特的风格。最主要的是画家用书法笔意来作画。这种"写多于画，皴多于染"的手法，充分体现了当时的文人画特征。

宋元时期的绘画不可避免地受到理学与心学的影响，不仅影响了同代的一大批士人，同时与这一时期的绘画美学思想相表里。理学与心学的分合纠缠表现在绘画中，使此时自然山水画的卓然而立、文人画的兴起和抒写与表现的对立融合。宋元绘画的一个显著的分界是从刻画到表现，从无我之境到有我之境的变化，在这里，古琴成为折射人文心态的一个符号。不仅仅是在宋元，这种影响一直延续到元明乃至有清一代，体现了两种思潮交叉融合乃至士人在其中矛盾的心态。

（本文原载于《大匠之门》，2017 年 12 月，广西师范大学出版社）

珍贵的宋杂剧图解：
宋画《杂剧图》

宋杂剧形成的社会环境

　　"杂剧"一词其实在中唐时期已经出现，指的是具有一定表演体制和角色体制的滑稽表演形式，从优人表演的历史来看，唐代已有女扮男装的演戏记载，例如唐赵璘《因话录》有："女优有弄假馆戏。"北宋时代，随着城市的建立、市井文化的繁荣，歌曲、说唱、歌舞、器乐等艺术形式相互影响，为戏曲音乐的进一步发展提供了良好的环境，使"杂剧"这种戏曲样式逐渐走向成熟。王国维先生在《宋元戏曲史》中讲："宋辽金三朝之滑稽剧……宋人亦谓之杂剧，或谓之杂戏……宋人杂剧，故纯以诙谐为主。"一般认为宋杂剧主要是宋代各种歌舞、杂戏的统称，也是中国戏曲的最早形式。后来的元杂剧是由北方的杂剧演变而来的，南方的杂剧则是宋元南戏的前身。杂剧演出时会先演一节，由五个角色出场的小歌舞，称为"艳段"；这是在正剧开演前招

徕并吸引观众注意力的小节目，有时也会夹杂一些人们熟知的滑稽时事，并穿插一些杂技性的表演。如此序幕之后再进行"正杂剧"的表演，内容是一段滑稽戏，或是以大曲曲调演唱一段故事。

"正杂剧"是杂剧的主体部分，通常分为两段来表演。南宋时期，杂剧演变为"艳段""正杂剧"和"杂扮"三个部分。"杂扮"，又称"杂班"或"拔扣"，是杂剧之后的散段，其前身是民间滑稽戏。

宋杂剧兴起以后，将唐、五代各种优戏的表演传统熔为一炉，发展成一种更符合时代要求的戏曲形式，市民音乐为宋杂剧的发展提供了必要的演出场地，演员和文本都变得丰富起来，剧场的演进、剧本的繁多、角色的增加形成了宋杂剧的特色。尤其是当时的市民音乐中有大量贴近民众生活、符合市民欣赏情趣的剧本出现，极大丰富了宋杂剧的创作。宋杂剧在发展初期继承了唐代的参军戏、歌曲大戏，以二人的讽喻调侃表演为主，基本属于继承与模仿前代戏剧。到了北宋后期，杂剧多为表演技艺的混合时期，这一时期的宋杂剧在继承参军戏的前提下，广泛吸收了民间音乐、乐舞的精华，形成具有时代特点的新颖形式，并且在结构上出现了"二段体""三段体"等，成为"音"与"剧"初步结合的艺术模式。至宋末，杂剧的发展已趋于稳定，结构形式已经成熟，演出机制完整，角色分工明确，表演程式化，杂剧的发展进入成熟期。在宋杂剧发展的过程中，应值得注意的是杂剧包含的艺术成分更加多样化，其与民间说唱艺术的融合也成为这一时期杂剧的特色，它与民间说唱艺术中的"诸宫调""唱赚"等形

式结合，发展成为一人为主的戏曲表演形式。

宋代商业经济的繁荣发展人口集中的城市也发展起来，城市中的瓦舍、勾栏如雨后春笋般出现。南宋耐得翁撰《都城纪胜》中写道："瓦者，合易散之意也。"吴自牧《梦粱录》解释"来时瓦合，去时瓦解"讲的都是大批市民云集在瓦舍参与娱乐活动的场面。瓦舍的表演形式多样，其中以表演杂剧、说唱、杂技的勾栏为主，同时出现了货药、卖卦、喝故衣、探博、饮食、剃剪、纸画、令曲等形式。勾栏则是在瓦舍中用栏杆或巨幕隔开的，成为艺人演出的主要场所，当时出现在汴京的勾栏多达五十余座，其中最大的可容纳千余名观众。一般的勾栏建筑有戏台、戏房、神楼、腰棚等部分，演出内容多以说唱音乐、戏曲音乐为主，还伴有嘌唱、唱赚、鼓子词、诸宫调、傀儡戏、影戏、杂剧、经书、讲史、散耍、说浑话、踢球、弄虫蚁、说笑话等。当时的瓦舍勾栏迎合了市民的审美情趣，得到了广大观众的喜爱和追捧，同时形成了一批相对稳定的观众群体，勾栏瓦舍的存在与发展，为宋杂剧的演出提供了重要的场所保障。同时，随着"书会"这种专业编写剧本和脚本的行会出现，也为宋杂剧的演出提供了文本基础。"书会先生"就是现代意义上的编剧，他们担当着编写剧本和导演的职责。"社会"则是当时由专业的表演艺人组成的行业性社会组织，其中不乏知名艺人。比较著名的有清音社（清乐）、遏云社（唱赚）、绯绿社（杂剧）等，为宋杂剧的演出提供了演员基础。

《眼药酸》中的杂剧

《眼药酸》是现藏于北京故宫博物院的一幅绢本宋代小品画。图中男子头戴高冠、身穿大袖长衫，全身上下装饰有眼睛图案，其身份应为江湖眼科医生或秀才士子。这是一个由于此人过于迂腐，在售卖眼药时指着另一位市民说其眼睛有病，而被教训一番的故事。这一过程中经历的调笑戏弄是此剧的主要内容。据《东京梦华录》记载："其卖药卖卦，皆具冠带，至于乞丐者，亦有规格。稍以懈怠，众所不容。其士农工商，诸行百户，衣装各有本色，不敢越外。谓如香铺香人，即顶帽披背；质库掌事，即着皂衫、角带，不顶帽之类。街市行人，便认得是何色目。"这幅绢画没有任何题名，制像人和绘制时间等信息已不可寻，至于它的创作目的，后人多有猜想。有学者认为，这幅小品画是为了宣传当时的官本杂剧《眼药酸》而画的具有宣传和广告性质的海报。但从另一角度考虑，根据尺寸大小，这幅绢画除用作宣传广告之外，还有其他可能性。它与同藏于故宫博物院的《打花鼓》绢画形式相近，两幅画尺寸都为 24 厘米 × 24 厘米左右，是宋画中的小品，可能用作日常装饰，如当时的扇面、镜面等常会用到小品绢画来做装饰。主要是因为当时杂剧在人们生活中已占据相当重要的地位，较为出名的演员、戏子等受到大家的追捧，丁都赛画像砖就属于这种情况。他们把一些受人爱戴的演员画像或演出场景绘制成图案，装饰在日用品或建筑构件上，或将其制成画像、石画像砖进行陪葬。这些图像的留传，不仅显示了当时人们

有喜爱某些杂剧演员的情况存在，也证实了宋人崇尚娱乐生活。因此，这幅绢画的创作，除可能作为广告画存在之外，也可能是一幅装饰画。

宋代的娱乐剧目种类较多，其中数量最大的就是官本杂剧。南宋周密《武林旧事》卷十著录宋官本杂剧段数二百八十种，元末陶宗仪《南村辍耕录》卷二十五著录金院本名目六百九十种，是目前研究宋金时期戏剧的重要文献。其中可见包含"酸"字的剧目，官本杂剧段数有：《褴哮负酸》《秀才下酸擂》《急慢酸》《眼药酸》《食药酸》五种；院本名目有：《四酸逍遥乐》《合房酸》《麻皮酸》《花酒酸》《狗皮酸》《还魂酸》《别离酸》《三缠酸》《谒食酸》《三棵酸》《哭贫酸》《插拨酸》《酸孤旦》《四酸擂》《四酸讳诺》《四酸提猴》《酸卖俫》《是耶酸》《怕水酸》十九种，本文将这些剧目简称为"酸目"，《眼药酸》为其中一本。而此图正是用于宣传这场官本杂剧而创作的，所以后人就直接用剧目名称将其命名为"眼药酸"。"酸目"的内容难以考证，学界对"酸"的具体含义有不同的理解。主要有人物类型说、角色行当说、剧体说三种观点。一说是"酸"指秀才等读书人，"酸目"所演内容与文人有关。如胡忌在《宋金杂剧考》中说："'酸'是秀士的本义。"另一说是认为"酸"指的是戏剧中已经形成的角色行当，是扮演各种喜剧人物的角色，如《眼药酸》中的江湖郎中。剧体说，主要指的是作为一种表演艺术形式存在的"酸"，以"酸"为尾名者皆属此类，因而被称为"酸体之剧"，以文人的酸诗、酸文、酸态为主要标志。以"酸"命

名的剧目都以秀士为主人公，"酸"可以由末扮演，也可以由净来扮演。明代朱有燉《李亚仙花酒曲江池》第四折中四秀才打诨片段被认为是金院本遗存，其中考试官上场为"正净酸孤幞头绿袍扮上"，其角色行当为"正净"，扮相为"酸孤幞头""绿袍"。"酸孤幞头"可能类似今戏曲中丑角官员所戴的乌纱帽，"绿袍"则秉承参军戏中副净的典型装扮，扮相是一位滑稽的官员。但在该片段中，考试官调笑、打趣却并不是以其官员的身份，而是故

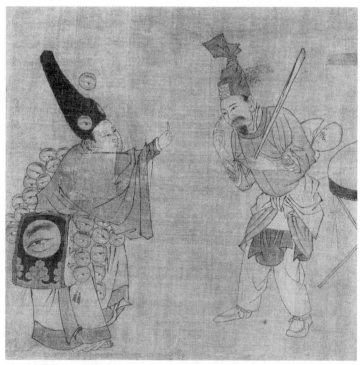

宋 《眼药酸》（杂剧图） 佚名 故宫博物院藏

作文人酸态，以酸诗、酸语逗笑，所以他自称为"老酸"。

　　从画中二人装扮来看，应为滑稽逗乐杂剧中的副净色（左）和副末色（右）。宋代杂剧的演出，往往在每次正剧演出前有一段"寻常熟事"的短剧，它以"末泥"角色为主，剧目比较短小，参演时间和人数较少。主要演出内容分两类：一是以对话为主的滑稽逗乐杂剧；二是以歌舞为主的杂剧。这张图像所表现的即是滑稽逗乐杂剧场面。图中一人为副净色，另一人背后插一扇，上书"诨"字。因写有"诨""末色"等词的扇子是副末色的专用道具，可推测此人应为杂剧中用作开场介绍的副末色。从款式特征来看，副净色和副末色所戴首服分别是高耸的冠帽和当时普通民众常用的缠头，但又与宋代平民服饰不同，应为杂剧表演的专用服饰。

　　《眼药酸》绢画所反映的杂剧作品是正杂剧还是杂扮表演存在不同说法。正杂剧是杂剧演出的核心，是整场演出中最为精彩、传神的段落，一般分两类：一类以科白为主，属于敷演时"务在滑稽""打猛诨入，却打猛诨出"的讥讽、调笑型滑稽戏；一类以歌舞为主，演出以歌唱为主的歌舞戏杂剧。有学者以画中人物装扮、女性演员以及伴奏音乐与乐器等情况判定此杂剧为"杂扮"表演，而持正杂剧观点的学者则认为，"杂扮"应是敷演作品，以供笑资，而《眼药酸》所呈现的演出画面倾向于滑稽戏，属于宋代杂剧中的正杂剧。从《南村辍耕录》"院本条目"来看，其中有《眼药孤》杂剧，其中所演人物将士子、秀才等人物换成了官员进行调笑，可见与《眼药酸》杂剧是有一定关系的，而事实

上，《南村辍耕录》所载杂剧剧目与《武林旧事》所记南宋官本杂剧之间确实有关联，其中有许多相同或相似的剧目名称，《眼药孤》杂剧属正杂剧，《眼药酸》内容应与其相近。从目前存在的文物遗迹来看，宋代杂剧并不一定有乐队的伴奏。四川广元宋墓杂剧石刻，有一幅图，图中有三人，分别持杖鼓、筚篥、教坊鼓乐器，他们正在为杂剧演出伴奏；而1958年河南偃师酒流沟宋墓中出土的三块杂剧砖雕，分别为艳段、正杂剧和杂扮演出的场景，没有出现伴奏的乐队。

由唐入宋以来，由门阀世族垄断的贵族社会进入平民社会，科举制度为下层黎庶打开了实现社会阶层转变的希望之门，"朝为田舍郎，暮登天子堂"的华丽梦想吸引着众多文人为此舍弃一切。《窦娥冤》中窦天章因赶考无资，将七岁女儿卖与蔡婆婆做童养媳，《看钱奴》中书生周荣科考落第，又遇家财被盗，饥寒中被迫卖儿，此类故事当即《酸卖徕》所演之事。然而，唯一能改变命运的科举之路却异常艰辛，落第秀才魄于生计，不得不走入社会以谋生路。他们在社会中多以医卜为业，以医谋生者如《眼药酸》《食药酸》。这些文人固执于自己的儒生身份，常常在儒与医的双重身份叠加中产生错位，或者卖药时引经据典、咬文嚼字，让买药人不知所云，或大谈药之神奇功效而不知买药人病因，无法对症下药。他们满身"酸味"而无"药味"，其结果很可能是与负酸而卖的"褴哮"一样，"复落魄不调"，为人取笑，从而形成了具有强烈的思想对比与和社会角色反差的戏剧效果。

《打花鼓》中的杂剧

南宋《打花鼓》绢画，佚名，现藏北京故宫博物院，绢本设色。画中两人面容清秀，身着合领对襟窄袖袍，脚穿翘头花鞋，内束抹胸，高发髻，戴耳坠，腰系青花布手巾。这两名演员应为女扮男装，二人正做男式合手作揖之礼。这是一段杂剧表演里的两个人物形象：左侧人物幞头、诨裹，于对襟衣饰外又斜罩一件男式宽袖长衫，膝下着上粗下细的网筒状"钓敦"。钓敦，亦名吊敦、袜裤，为马上民族所穿着的骑马服饰，样式为筒状短裤与袜鞋相连，穿着时蹬脚而入，绳带相系，保护小腿、脚踝等部位。宋时，辽、金、夏人都有穿着钓敦的习惯。宋人有时髦者也受其影响，然而北宋徽宗政和七年（1117 年）曾下诏："敢为契丹服若毡笠、钓敦之类者，以违御笔论。钓敦，今亦谓之鞡袴，妇人之服也。"禁止百姓穿着钓敦，但舞台演出服装不受限制。《东京梦华录》中"驾登宝津楼诸军呈百戏"条记载："女童皆妙龄翘楚，结束如男子，短顶头巾，各着杂色锦绣捻金丝番段窄袍，红绿吊敦束带，莫非玉羁金勒，宝镫花鞯，艳色耀日，香风袭人。驰骤至楼前，团转数遭，轻帘鼓声，马上亦有呈骁艺者。中贵人许畋押队，招呼成列，鼓声，一齐掷身下马，一手执弓箭、拦缰子，就地如男子仪拜舞山呼讫，复听鼓声，骦马而上。大抵禁庭如男子装者，便随男子礼起居。"描绘了女童顶头巾、穿窄袍、着钓敦、蹬花鞯，如男子跃马扬鞭的演出场景。

右侧人物装扮，头戴花冠的式样为宋代风俗。"男子簪花"

为宋朝风尚，指男子将时令鲜花或各种材质、形制的假花插于发髻、鬓角或冠上。所簪之花多为牡丹、梅花、木槿、杏花、茉莉等。沈从文在《中国古代服饰研究》中写道："宋代遇喜庆大典、佳节良辰、帝王出行，公卿百官骑从卫士无不簪花，帝王本人亦不例外。"绢画中这一人物所戴花冠形制，应为牡丹，是宋代杂剧人物装扮中所常见的簪花幞头。另其腰前插有一小型棒状物，似为皮棒槌；腰后插有一扇子，上书"末色"二字；其身后置有一架单皮鼓，上有鼓箭和拍板，与《眼药酸》杂剧图中单皮鼓形制相近。画中钤"晋府书画之印"等印记五方，知其曾为明朝晋王朱棡收藏。

《打花鼓》绢画所呈现的杂剧场景可能是"杂扮"。"杂扮"是南宋杂剧所特有的段数，称为"散段"，形制较为简单。赵彦卫《云麓漫钞》记载："近日优人作杂班，似杂剧而简略。金房官制，有文班、武班，若医、卜、倡优，谓之杂班。每宴集，伶人进，曰杂班上。""杂扮"所演多是村人进城因见识有限或服饰、语言、动作奇异而发生的滑稽事情，表演重在模仿。《打花鼓》绢画虽仍为滑稽戏的表演，但不属于正杂剧，主要原因在于其所演出的内容。另外，南宋杂剧中"艳段"是开场节目。据宋郭茂倩《乐府诗集》"相和歌辞一"记载："大曲又有艳有趋有乱，艳在曲之前，趋与乱在曲之后。亦犹吴声、西曲前有和、后有送也。""艳"为前奏乐曲，杂剧中的"艳段"大概由此而来。"艳段"所敷衍为尽人皆知的寻常熟事，大多为科白表演，较为简单，借此招徕观众，稳定情绪。由此可见，南宋杂剧虽较北宋

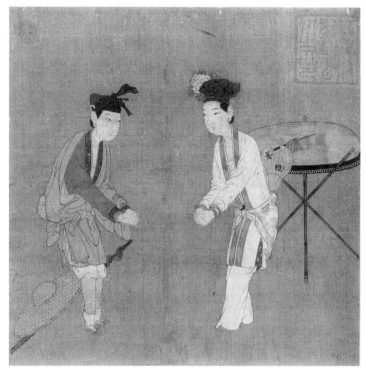

宋 《打花鼓》（杂剧图） 佚名 绢本设色 故宫博物院藏

杂剧在段数上有所扩展，但三段节目是相互独立的，不存在情节的铺垫或延伸，演出以短小精炼的滑稽戏为主，旨在逗乐观众，然而情节设置存在缺陷，表演内容较为单一。

从这两幅宋画中可读出宋杂剧中的一些角色信息。宋代杂剧有五种角色，其中"末泥"是主角，即"末泥为长"，在杂剧班社中地位较高。他负责主持、指挥杂剧演出的相关事宜，所以其手中一般会握有类似指挥棒一样的砌末，比如竹竿、木杖等道具

来安排、参与和引领整场杂剧演出。"分付"负责指点、介绍、引导杂剧演出的相关事宜，也具有杂剧演出前"赞礼"的功能，因此，在演出时往往会首先登场，完成一定程式后把其他角色引出来，同时协调整场杂剧的演出，其直接来源于唐宋乐舞中的"引舞"一职，在杂剧演出中也有"引戏善舞"的说法，其所执砌末主要是扇子；同时，出土戏曲文物中也见有引戏与装孤同场演出的情况。副净色与副末色是固定的搭档关系，类似于今天相声表演中的逗哏与捧哏，前者的职能是"发乔"，即"献笑供谄者"，装呆卖傻以供人逗笑；后者是"打诨"，"鹘能击禽鸟，末可打副净"，在杂剧演出中，副净常因出乖弄丑而遭副末击打，表明了副末抽科打诨的职能。宋代杂剧演出时，副净常怪模怪样、装模作样、冷言冷语、放浪形骸，上场时脸敷粉墨，步态趔趄，打口哨、做鬼脸等是其拿手演技；副末所用砌末是皮棒槌，主要用于击打副净，产生滑稽效果。

南宋杂剧角色行当的分工始见于《都城纪胜》所记载："末泥色主张，引戏色分付，副净色发乔，副末色打诨，又或添一人装孤。"末泥、引戏、副净、副末、装孤五种角色在现已出土的戏曲文物杂剧雕刻中也已得到证明。他们分工明确，职司分明，共同服务于整场杂剧的演出。《眼药酸》绢画所反映的是副净与副末两个脚色相互搭档、戏谑的杂剧演出情况。右侧人物背后扇子上草书"诨"字，其主要职能就是"打诨"，所以，其应为副末；而左侧人物奇装异服、出乖卖丑，供人逗笑，其应为副净。《打花鼓》绢画右侧人物背后扇子楷书"末色"二字，且其腰间

插有类似皮棒槌的砌末，表明其角色应为副末；左侧人物宽衣大袖、小脚钓敦，其所扮演明显是调笑、发乔的人物，应是副净。副末与副净在宋代杂剧中是固定的搭档关系，二者互相逗捧，他们的滑稽表演是杂剧演出中最为精彩的部分，这也是他们的表演场景能够被入画定格流传的原因所在。

金元杂剧、院本与南宋杂剧角色行当同出一源，在文献中也有相同记载："院本则五人：一曰副净，古谓之参军；一曰副末，古谓之苍鹘，鹘能击禽鸟，末可打副净，故云；一曰引戏，一曰末泥，一曰装孤，又谓之五花爨弄。"南宋杂剧的角色行当已呈现出较为成熟的姿态，为杂剧艺术走向成熟铺垫了坚实的基础。

踏歌的画境：
马远《踏歌图》

"杨柳青青江水平，闻郎江上踏歌声；东边日出西边雨，道是无晴却有晴。""李白乘舟将欲行，忽闻岸上踏歌声。"这是两首脍炙人口的诗歌作品，刘禹锡的《竹枝词》和李白的《赠汪伦》都提到了"踏歌"。这一主题不仅在舞蹈艺术发展的过程中经历了历史的演变，作为一种民俗的综合艺术样式也呈现在画作中。

踏歌概说

踏歌起源于原始歌舞，是一种踏地为节，手袖相连，整合歌、舞的音乐文艺形式，又名跳歌、打歌等。有关踏歌的描述在《后汉书》中有记载："昼夜酒会，群聚歌舞，舞辄数十人相随，踏地为节。"踏歌这种民俗艺术样式由民间进入宫廷，成为皇室用于节日庆典的重要舞蹈形式。《西京杂记》中记录了汉高祖时期的宫廷民俗音乐活动："十月十五日，共入灵女庙，以豚黍乐神，

吹笛击筑，歌《上灵》之曲。既而相与连臂，踏地为节，歌《赤凤凰来》。至七月七日，临百子池，作于阗乐。乐毕，以五色缕相羁，谓为相连受。"

魏晋南北朝时期踏歌习俗进一步发展，踏歌已成为重要的舞蹈形式，且在民间十分流行，并且受到皇室的欢迎，如梁武帝萧衍即有《江南弄》专门描绘宫廷中的踏歌活动。踏歌在南北朝时期的繁盛在《西曲歌》中亦有所记载，南朝（宋）范晔的《后汉书·东夷传》曾记载："常以五月田竟，祭鬼神，昼夜酒会，聚群歌舞，舞辄数十人相随，踏地为节。"北朝亦有大量有关踏歌的记载，如《乐府诗集》中的《杨白花》以及《北史·尔朱荣传》中皆有关于踏歌的记载。后来随着踏歌在民间广为流传，它更多是人们为了表达生活富足、喜庆丰收、过年过节等愉悦心情而载歌载舞。

踏歌文化的真正流行是在唐朝，踏歌不仅作为一种舞蹈形式广为流行，并且与踏歌相关的音乐与文学创作也颇为兴盛，踏歌成为民间与官方共同的娱乐方式。唐乐中有《缭踏歌》《踏金莲》《踏谣娘》等踏歌。初唐时期诗人谢偃更有《踏歌词》三首，盛唐时期诗人张说有《踏歌词》二首。据唐人《辇下岁时记》记载："先天初，上御安福门观灯，令朝士能文者为《踏歌》，声入云。"唐代宫廷亦经常组织规模庞大的踏歌活动，据唐人张鷟所撰小说集踏歌节会时间在上元月圆之夜，参与主体是宫人以及长安、万年县的青年女子。诗歌中也有相关展现，如张祜《正月十五夜灯》："三百内人连袖舞，一时天上著词声。"张谔《月夜看美

人踏歌》："天上姮娥遥解意，偏教月向踏歌明。"考虑到踏歌的历史源起，相较于具有一定礼仪性质的宫廷踏歌，民间踏歌无疑更接近其原生状态，亦能更有力反映这一活动的原初文化意蕴。唐代民间踏歌盛行，诗歌当中亦有记载，典型的如刘禹锡的《竹枝词》。

宋代，踏歌已不再如唐朝时繁盛，但仍流行于各种节日庆典之中，如元宵节、中秋节，朝廷与民间仍旧以踏歌的方式欢庆节日，正如蔡卞《宣和画谱》中所描述的中秋节踏歌场景："中秋夜，妇女相持踏歌，婆娑月影中。"由此可见，北宋时期，踏歌活动的主要参与对象是女性。踏歌作为一种历史悠久、不拘程式的民间集体娱乐活动，用足蹬踏而作歌。早期的踏歌主要用于祭祀祈福，到了宋代踏歌成为一种君民同乐的活动，不论是皇亲贵族还是平民百姓都可以用这种形式来庆祝节日、丰收。

《踏歌图》的意境

曾有研究者质疑《踏歌图》的作者是否为马远，无论作者如何，这幅画作可视为一件以中国画笔法将景物、人物与风俗相融合的作品。放下作者不表，其中踏歌者身上的衣服看不到明显的补丁，且穿着得体潇洒。根据宋代的服饰制度可以了解到，宋服制度对各个阶层的服饰做了严格的规定，如有违反，必受处罚。古时有"品官绿袍，举子白襕"的说法，即一般的读书人属于士阶层，他们所穿的衣服均为白色的布衫。宋代许多士人讲佛谈禅，

到了南宋时期、沉寂多年的"野服"又被穿起来，这种服装闲居时解开，见客或外出时束起，白色凉衫是宋代士人喜爱的服饰。此外，首服也是区别人物身份的重要标志，南宋士人最常戴用的就是幅巾，他们都以恢复古时之幅巾为儒雅。画中走在最后挑着酒葫芦的老者头上戴的幅巾，从穿着服饰方面看，图中的踏歌者可能是士人而非农民。

《踏歌图》近景右侧翠竹交叉摇曳，拖枝墨法将疏柳婀娜姿态表现得淋漓尽致，树叶与北宋勾叶画法相比较，多用点叶，更显精巧。左侧三块巨石盘踞一角，重墨、大斧劈皴刻画山石坚硬无比，后面一块颜色稍重融入其中，运用墨色变化，表现出山石的空间感，这是马远的笔墨特征之一，溪流自远处蜿蜒而来，源头被云雾遮挡。稻田生长繁茂，侧面印证了秋收时节。田间小路上，六个人物刻画得憨态可掬，用略显滑稽、夸张的姿态，表现出浓浓的喜悦之情。小路中间老者头发花白，抬手呼唤其后三人，右持木棍，左摸头，嬉笑着似乎在与后对歌；溪桥上年轻人正拍手，按着旋律踏歌；其后一人害怕登上石桥发生危险，双手紧抓前人衣服，佝偻身子，情不自禁随着歌声蹬踏；最后一人背着酒葫芦，轻俯腰身，低垂着头略有醉意。小路最左边一对母子举手呼唤未归家的亲人，面露喜悦之情，近景人物刻画细致，脸部五官等描写精细点戳而成更显传神。画面中景，大面积运用留白来渲染出云雾空蒙，云雾间隔画面上下产生视觉效果，导致画面不够连贯，但柳树连接近景以及远景，却将画面相互关联。山中亭台楼阁若隐若现，似为宫中楼阁，暗喻宫廷，具仙境意蕴，树丛

生机勃勃，被掩盖的树木将留白凸显出来，给人以想象的空间，加深了画面的空间感；小溪从远及近，被掩盖成了几段，弯曲而来。山峰巍峨入云，大斧劈皴刻画奇峰，侧笔苍劲，皴后加以晕染，山顶寥寥几笔，在顶部加以点苔，使画面更加统一，与近景山石形成反差，拉升整幅画面的空间感。画面上方配有宋宁宗的王安石诗词抄录，足见宋宁宗对马远的宠信以及马远在画院中的地位，诗尾印有宋宁宗章印"御书之宝"及"庚辰"落款为"赐王都题举"，史籍《宋史·宦者四》验证其为宋宁宗宠信的宦官，落款与题诗丰富了画面内容，对远景天空空白进行分割，为画面赋予了整体感。画上有宁宗皇帝题诗："宿雨清畿甸，朝阳丽帝城。丰年人乐业，垅上踏歌行。"作为宫廷画家，马远所绘的作品在一定程度上反映的是统治者的意愿，在此处更多的是表达一位皇帝治国平天下的抱负，暗示南宋王朝会在自己的治理下国家盛世清平，百姓安居乐业。

《踏歌图》整幅画面风俗与淡雅景致结合，宁静雅致，表现了雨后天晴的田间美景，作为风俗画中的山水画，雅俗相融。图中对人物的刻画是整幅画的点睛之笔，增强了《踏歌图》的可读性，也是"踏歌图"的由来。刘禹锡《竹枝词》曾对踏歌进行刻画，《武林旧事·元夕》更有"踏歌声度晓云边"的描写，以写当时南宋的繁华气象，踏歌这种欢愉的舞蹈在当时南宋民间就已极其流行。既然踏歌是一项君民同乐的活动，那么《踏歌图》中的四位老者究竟是何身份，在大多数的画史和画论中都因题跋的影响将画中人物看作是山野农夫，认为踏歌与农民庆丰收的场景

有关。然而，宋代主张"士大夫共治天下"，因此，两宋统治者创建了宫观提举的闲官制度，倡导实施优老养闲政策，以此来稳定士大夫阶层。南宋统治者继续践行这一政策，且更加推崇。《踏歌图》上的"庚辰"和"御书之宝"两方印玺充分说明《踏歌图》上的题诗是宋宁宗所书。马远作为一名宫廷画家，对于南宋的贤臣政策是非常了解的。因此他在创作《踏歌图》时是极有可能通过对贤臣祥和生活的描绘，来迎合统治者巩固皇权，安抚士大夫阶层的政策。

踏歌词与踏歌曲

在《踏歌词》中有这样两句"春江月出大堤平，堤上女郎连袂行""桃蹊柳陌好经过，灯下妆成月下歌"，可见在民间踏歌中，月夜女子于户外群聚歌舞，具有一个极为重要的社会功能，就是男女交往。唐代民间踏歌的文学书写，以刘禹锡最典型，影响亦最显著。刘氏仕途多舛，奔波于朗州、连州、夔州等地，在贬处多有创作，这批诗歌带有强烈的地域性与写实性，后世多将其归为"风土诗"，是当地自然风物、人文民俗的可靠记录。

《竹枝词》是刘禹锡最重要的踏歌诗，也是历代踏歌题材研究的重心。《竹枝词九首》的引文记叙了其创作缘起："岁正月，余来建平，里中儿联歌《竹枝》，吹短笛，击鼓以赴节。歌者扬袂睢舞，以曲多为贤。聆其音，中黄钟之羽，其卒章激讦如吴声。虽伧儜不可分，而含思婉转，有淇濮之艳。昔屈原居沅湘间，其

民迎神，词多鄙陋，乃为作《九歌》，到于今荆楚鼓舞之。故余亦作《竹枝词》九篇，俾善歌者飏之，附于末，后之聆巴歈，知变风之自焉。"《新唐书·刘禹锡传》也有相应记载："禹锡贬连州刺史，未至，斥朗州司马。州接夜郎诸夷，风俗陋甚，家喜巫鬼，每祠，歌《竹枝》，鼓吹裴回，其声伧儜。禹锡谓屈原居沅、湘间作《九歌》，使楚人以迎送神，乃倚其声，作《竹枝辞》十馀篇。于是武陵夷俚悉歌之。"刘禹锡的《竹枝词》创作有明确的巫俗文化背景，原生的《竹枝辞》是作为民间祭祀信仰中的歌谣而存在。竹王祭祀反映的是先祖崇拜，主祭者一般是男性，但唐代《竹枝》踏歌活动的主体却是女性。竹王祭祀是在白天进行的，但踏歌活动却多在月夜举行。从现存的《竹枝》歌词看，已没有男女对歌的成分。刘禹锡的《竹枝词》创作追步屈子《九歌》，反映出当时巴人踏歌的表演形态。《全唐诗》中与踏歌有关的诗句，反映出唐代踏歌的舞曲、舞容和情境。唐代踏歌舞曲主要有前代留传的歌谣、唐时新制小曲和民间流行小曲三类；唐代踏歌舞容有踏足、连手、舞袖、弓腰及头部举低和队形变换等。

刘禹锡以巴地民歌《竹枝词》为民歌体，作七言四句。其序中说："里中儿联歌竹枝，吹短笛击鼓以赴节。歌者扬袂睢舞，以曲多为贤。聆其音，中黄钟之羽，卒章激讦如吴声，虽伧儜不可分，而含思宛转，有淇澳之艳音……余亦作竹枝九篇……后之聆巴歈，知变风之自焉。"竹枝词的舞合于节拍，扬袂击鼓，很明显是民间踏歌。刘禹锡《踏歌行》中有"日暮江头闻竹枝，南人行乐北人悲。自从雪里唱新曲，直至三春花尽时"的诗句，"踏

歌词"中唱的是"竹枝"，《竹枝》适于踏歌是毋庸置疑的。《纥那曲》也是刘禹锡所作，"纥那"本为歌时和声。《全唐诗》中载有《纥那曲》二首，其词一曰："杨柳郁青青，竹枝无限情。同郎一回顾，听唱纥那声。"其二曰："踏曲兴无穷，调同辞不同。愿郎千万寿，长作主人翁。"可知是女子踏歌所唱之曲，与《杨柳枝》《竹枝》类似。刘禹锡又有《竹枝》："楚水巴山江雨多，巴人能唱本乡歌。今朝北客思归去，回入纥那披绿罗。"可与《纥那曲》互为证明。

《杨柳枝》别名极多，为白居易改作，多有别体。咏折柳以"折杨柳"为名；祝寿则以"寿杯辞"为名。白居易又有"柳枝谩蹋试双袖，桑落初香尝一杯"（《刘苏州寄酿酒糯米，李浙东寄杨柳枝舞衫，偶因尝酒试衫，辄成长句，寄谢之》）及"小妓携桃叶，新声蹋柳枝"（《杨柳枝二十韵》）等诗句，可见《杨柳枝》也是用于踏歌的诗词。《全唐诗》中还有薛能《杨柳枝》，女郎歌杨柳而踏舞，别有一番风情。此外还有《葱岭西曲》，《新唐书》卷二十二记载："士女踏歌为队，其词言葱岭之民乐河湟故地归唐也。"《唐语林》卷七也有类似记录，可见这支《葱岭西曲》是为庆祝胜利而新作的踏歌曲。

《轮台》为玄宗时边地舞曲，任半塘先生认为此曲起于莫贺地方的民间歌舞。《轮台》先传入中原，又传入日本。《大日本史·礼乐志》所载唐代《轮台曲》为六言四句："燕支山里食散，莫贺盐声平回。共酌葡萄美酒，相抱聚蹋《轮台》。"可见此舞亦是多人连手，脚步合拍，似"踏歌"。李商隐《汉南书事》有"文

吏何曾重刀笔，将军犹自舞轮台"，可为一人之舞；牛峤《更漏子》"星渐稀，漏频转，何处轮台声怨"，可知轮台之曲，多为哀怨之声。《踏春阳》亦名《春阳曲》《阳春曲》，从诗题来看应是少女踏春之词。唐代春游踏青蔚然成风，人们为美好的春光所动，载歌载舞。但无尽春光也可能让人感伤，如邢凤的《梦中美人歌》："长安少女踏春阳，何处春阳不断肠。舞袖弓腰浑忘却，罗衣空换九秋霜。"此诗中少女边舞边踏，展现的也是踏歌舞蹈。宋代周邦彦《渔家傲》中有"醉踏阳春怀故国"的句子，可见直到宋代《阳春曲》亦用于踏歌。《山鹧鸪》在唐代体制、风格与《竹枝》接近，也是踏地为节，作简单舞容。最著名的有顾况《听山鹧鸪》："谁家无春酒？何处无春鸟？宿桃花村，踏歌接天晓。"清代屈大均《广东新语》中记有广东香山的丧葬风俗："发引之日，役夫踏路歌以娱尸，曰踏鹧鸪。"唐代又有曲名为《踏鹧鸪》，以踏为舞。《采菱行》《采莲子》《春江曲》等曲也用于踏歌。

刘禹锡《采菱行》"携觞荐芰夜经过，醉踏大堤相应歌"，描写的是武陵人采菱后踏歌而归的欢乐。《采菱行》基本是歌本事，而《采莲子》则更多的是不拘实境为舞而歌了。和凝《宫词》中有"竞绕盆池蹋采莲"之句。路德延《小儿》诗也有"合调歌杨柳，齐声踏采莲"，骆宾王《畴昔篇》也言"共踏春江曲，俱唱采菱歌"这两处为互文，《杨柳枝》《采莲子》《春江曲》等曲基本相似，均可作为踏歌舞曲。此外，踏歌之曲还有《缭踏歌》《队踏子》《踏金莲》等。

踏歌之舞

　　踏歌是除了有词曲的表现和配合外，主要以民间舞蹈样式呈现的一种艺术形态，参与踏歌的人数可多可少。《全唐诗》录有《蓝采》和《踏歌》诗，前序为"蓝采和，不知何时人……每行歌城市乞索，持大拍板踏歌，似狂非狂。歌词极多，率皆仙意。"此处是一人踏歌。还有"河中鬼"所作的《踏歌》，故事见于《河东记》："长庆中，有人于河中舜城北鹳鹊楼下见二鬼，各长三丈许，青衫白袴，连臂踏歌曰：'河水流溷溷，山头种荞麦。两个胡孙门底来，东家阿嫂决一百。'言毕而没。"四句歌词既是鬼歌，言词令人费解，但足以说明二人踏歌也是存在的。因此，唐代的踏歌形式比较灵活，蓝采和踏歌、二鬼踏歌，都属于小型踏歌。张祜"三百内人联袖舞"（《正月十五夜灯》）即是盛大的踏歌场面。大多数情况下踏歌以群舞的形式出现。舞袖是踏歌中具有代表性的动作特点，谢偃《踏歌词》："春景娇春台，新露泣新梅。春叶参差吐，新花重叠开。花影飞莺去，歌声度鸟来。倩看飘摇雪，何如舞袖回？"便用踏春的美感映衬出此时踏歌流风回雪般的舞袖动作。

　　崔液《踏歌词》中同样有"鸳鸯裁锦袖，翡翠帖花黄""金壶催夜尽，罗袖拂寒轻"的诗句，刘禹锡《踏歌行》中亦有"振袖倾鬟风露前"之句。这些诗句中对"袖"的强调，表明唐代踏歌已十分注重衣袖的装饰功能及其舞动产生的效果。由于衣袖的加长，"连手""连臂"常常被"联袖""连袂"替代，如张祜

《正月十五夜灯》即云"三百内人联袖舞,一时天上著辞声",《旧唐书》也有记载"上元日夜,上皇御安福门观灯,出内人连袂踏歌",储光羲《蔷薇》中有"连袂踏歌从此去,风吹香气逐人回"的诗句。踏歌中还有弓腰的动作,"舞袖弓腰浑忘却"即体现这一特色。薛能的《杨柳枝》中有"柔娥幸有腰支稳"之句,说的也是弓腰。汉代有翘袖折腰之舞,但踏歌中的弓腰与折腰不同,《酉阳杂俎》中对此有比较详细的记载:"乃反首,髻及地,腰势如规焉。"这是一种高难度的动作。踏歌还注重头部的动作和队形的变换,头部动作主要是头部随身体倾斜或者时举时低,这从"振袖倾鬟风露前"(刘禹锡《踏歌词》)"风带舒还卷,簪花举复低"(谢偃《踏歌词》)均可看出。早期的踏歌队列并没有严格的限制,唐代踏歌则更注重艺术性和美感。队形的变换则见于崔液《踏歌词》中"歌响舞分行,艳色动流光",还有顾况《宫词》"九重天乐降神仙,步舞分行踏锦筵",虽然从诗句中依然无法确定舞蹈具体的动作样式,但是可以发现唐代的踏歌已有刻意编排的舞姿。

踏歌的场合

踏歌用在民间节日庆祝上,主要体现在元宵节的活动中。民间有载歌载舞的狂欢,朝廷也组织宫女踏歌庆祝,规模巨大,盛况空前,睿宗时元宵夜曾有妇女千人踏歌三日三夜。正如张祜的《正月十五夜灯》中写道:"千门开锁万灯明,正月中旬动帝京。

三百内人联袖舞，一时天上著辞声。"《全唐诗》中亦收录有张说《十五日夜御前口号踏歌词》、陈去疾《踏歌行》，同样是描写元夜踏歌观灯的盛况。寒食、清明在唐代合为一个节日，朝廷放假让人们来进行祭祀和休养。唐代寒食和清明有祭祖、踏青的风俗，踏青之时男女踏歌，为美好的春光所感，也是内心情感的流露。徐铉有《寒食成判官垂访因赠》诗句"常年寒食在京华，今岁清明在海涯。远巷蹋歌深夜月，隔墙吹管数枝花"，典型地反映出寒食清明踏歌的习俗。此外，《酉阳杂俎》中除"长安少女踏春阳"外，另有一首歌为"流水涓涓芹长芽，野鸟双飞客还家。荒村无处作寒食，殡宫空对棠梨花"。这两首歌在《全唐诗》中，一称为"梦中美人歌"，一称为"襄阳举人歌"，与《酉阳杂俎》所记歌词略有不同。从其一的断肠悲声中，似可以看出寒食祭祀而引发的伤春之感；而其二"荒村无处作寒食"的诗句，则明示是寒食时歌。相似的例子还有《全唐诗》中记为"病狂人"的诗句："踏阳春，人间三月雨和尘。阳春踏，秋风起，肠断人间白发人。"此处的踏歌是在阳春三月，而"肠断人间白发人"暗含有清明祭祀之意，多半也是寒食、清明时期的踏歌。唐代关于清明踏歌的记载不多，但宋代梅尧臣《禁烟》诗有"窈窕踏歌相把袂，轻浮赌胜各飞堶"之句，范成大《四时田园杂兴》（其一）中也有"踏歌椎鼓过清明"，可作为寒食清明踏歌证据的补充，唐代踏歌多出现在以上几个传统节日。宋代中秋踏歌极盛，但唐代并无中秋踏歌的记载。

踏歌时常出现在男女集会的场合，多用在民间劳作、祭祀或

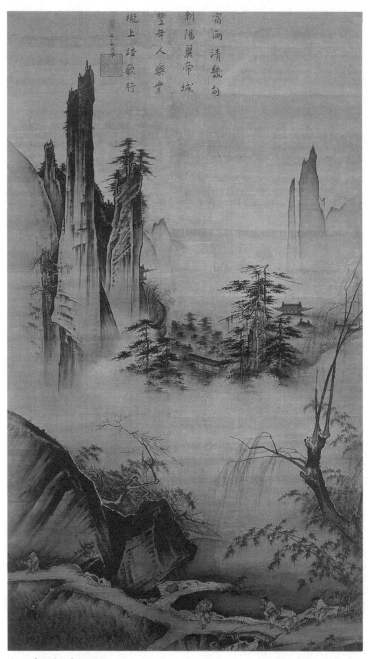

宿雨清畿甸

朝陽麗帝城

豐年人樂業

隴上踏歌行

宋 《踏歌图》 马远

节日之时，也可能出现在酒宴之上。刘禹锡《踏歌行》反映了婚恋踏歌："春江月出大堤平，堤上女郎连袂行。唱尽新词欢不见，红霞影树鹧鸪鸣。"鹧鸪为求偶而雌雄对啼，诗中的鹧鸪意象以及"欢"字，无不显示出这是一场为男女集会而舞的踏歌；他的另一首《踏歌行》中"桃蹊柳陌好经过，灯下妆成月下歌"，也是说明女郎们精心打扮之后，于月下踏歌。这一风俗直到宋代都十分兴盛，黄庭坚《戏咏江南土风》："踏歌夜结田神社，游女多随陌上郎"，即男女借祭神踏歌为交际的方式。唐代酒宴舞主客皆唱，以此行令送酒，与汉代的"以舞相属"类似，一般采用自舞自歌的方式，表演时"递起歌舞"，即按照统一的歌舞规则轮番起舞。这种舞多是随性而为，合于节拍，就是踏歌。《全唐诗》中有《回波乐》，其曲名来自"曲水流觞"，多与舞相关联，又称"回波舞"，《隋唐嘉话》中有对此舞的描述："景龙中，中宗游于兴庆池，侍宴者递起歌舞，并唱《下兵词》，方便以求官爵。"李景伯之诗"回波尔时酒卮，微臣职在箴规。侍宴既过三爵，喧哗窃恐非仪"写的即是酒宴场面；又如《轮台》中诗句"共酌葡萄美酒，相抱聚蹈《轮台》"，明显也是以酒伴舞的宴饮场面；《杨柳枝》亦常为宴饮之用，《云溪友议》中说："裴郎中诚……与举子温岐为友……二人又为新添声杨柳枝词，饮筵竞唱其词而打令也。"白居易曾作诗歌《蓝田刘明府携酌相过，与皇甫郎中卯时同饮，醉后赠之》，其中有"貌偷花色老暂去，歌蹋柳枝春暗来"之句，足见《柳枝》多为应节而舞，且为酒中即兴舞蹈。

金代的乐舞：
山西金代伎乐砖雕图像

墓室砖雕是我国传统砖雕艺术中的重要组成部分，具有独特的文化价值与审美价值。在山西发现的金代伎乐砖雕不仅生动反映了相邻年代的乐舞风貌，从另一个侧面也折射出当时戏剧音乐发展的情况。

觉山寺砖雕与金代乐舞

觉山寺位于今山西省灵丘县城东南十四公里处的笔架山西侧。这里群山迭起，塘河环绕，北魏孝文帝南巡时曾在此留碑。觉山寺依山就势，坐北面南，全寺现有建筑分三条轴线。中轴线上由南向北依次为山门、钟鼓楼、天王殿、韦陀殿、大雄宝殿；东侧轴线依次为魁星楼、碑亭、金刚殿、梆点楼、弥勒殿；西侧轴线上依次为文昌阁、辽代砖塔、罗汉殿、藏经楼、贵真殿。塔心室内外八面墙壁均有辽代壁画，内容为菩萨、明王、飞天等像。

除门拱等少部分经后人重装外，大部分仍为辽代作品，其所雕形象的面型、衣饰、技法等沿袭了唐画风格。

我国辽代壁画见于墓葬者较多，寺观中极少，觉山寺塔内壁画的存世为研究辽代壁画提供了可贵的实物资料。

女真族擅长骑射的民族文化及坚韧、勇武的性格特点造就了其特有的音乐舞蹈风格和能歌善舞的民族文化传统。靺鞨族是隋唐时期发展起来的东北原始狩猎民族，其民间歌曲大部分是对原始宗教色彩及狩猎内容的展现。渤海国创建之后，宫廷乐舞逐渐繁荣并发展为"渤海乐"。渤海国被灭后，渤海乐在民族扩散及迁移过程中分布于东北地区，不同民族间的文化交流使金代女真音乐也受到渤海乐的影响。在渤海国被灭三百多年之后，金章宗明昌年间曾要求全国各教坊学习渤海乐，可见金代女真乐舞文化深受渤海音乐文化的影响。金建国以前还处于奴隶社会及原始社会时期中的女真族乐舞相对简单，主要产生于日常劳动，是劳动者娱乐时表达情感的一种方式。对统治者来讲，尽管音乐作为享乐之用，但此时的音乐并没有礼乐等级。金政权创建初期逐渐形成了女真封建制度，金统治者为了实现封建制度的完善，试图创建与其相适应的礼乐制度。由于辽国在音乐方面比金国较早实现了中原乐舞文化的输入，音乐比较发达；因此，金沿袭了辽的音乐。此时，金国从辽国得到了手工乐器，使金国逐渐建立发展了较为正规的音乐组织。

1127 年，金灭辽进入中原，不仅带走了北宋全部的乐器，还挟持了大量的以表演、演奏汉民族乐舞及乐器为生的舞生和乐

辽　灵丘觉山寺伎乐人砖雕·笙

觉山寺辽代砖雕是山西省迄今为止保存较为完好的古塔之一，在塔座的束腰状
须弥座上装饰有栩栩如生的砖雕人物和动物造像。在小龛内有手操各种乐器作
演奏状的乐伎，龛左右各有舞伎和其他人物造像。龛内乐伎多为坐姿，龛外造
像为站姿，共计乐伎二十四人。

工，充分展现了金人对中原汉族文化的崇尚心理。金人将乐器送
到东北偏远地区中是在渤海时期之后，中原音乐再次大规模传到
东北地区，对东北地区及女真族的乐舞文化发展产生了深远的影
响。此后，金代女真人的乐舞文化传承了辽舞并融合了宋舞。在
金所统治的中原地区中，城市乐舞文化得到了长足发展，女真人
的民间乐舞充分展现出丰富多彩及生机勃勃的情景。乐舞文化方
面的成就是中原汉族文化在金代女真人中的延续。从熙宗时期开始，
大批女真人开始南迁，在民族融合过程中，北方女真粗犷的风格融
入中原乐舞中，进一步促进了金代乐舞文化的发展。

金代女真乐舞艺术的类型

金代女真乐舞的种类多样，有歌谣、恋歌、鹧鸪舞、狩猎舞、萨满舞等。女真族歌谣源远流长，具有浓厚的民族特点，在民间广受百姓喜爱。金国成立之前，因受到没有文字的限制，即兴创作、传唱歌曲是女真族音乐文化的主要传播方式，比如《巫歌》《解纷歌》《思嫁歌》等。金建立政权之前，部分民间歌谣都具有宗教神秘色彩，在语言风格方面具备质朴无华的特点。

恋歌是女真族民间流行歌舞的重要组成部分，在黑龙江地区的女真人中广为流传。其曲调优美、节奏明快，动作具备一定的感染力。此种艺术形式在南宋广为流传，备受当地人民喜爱和模仿。如《臻蓬蓬歌》，其在北宋京师汴梁、南宋境内都具有较为独特的艺术魅力及风格，可能与后世的《太平鼓舞》有一定的关联。

女真有一种模仿鹧鸪翩翩起舞的鸟舞，由鼓笛伴奏，具有声情并茂、节奏鲜明的特点，深受北宋临安等地人们的喜爱。此种一人载歌载舞、众人迎合的歌舞，充分展现了女真族乐舞在南北艺术文化交流过程中的魅力。狩猎活动是女真人重要的生产生活方式，《隋书》中对女真先祖舞蹈有记载："曲折，多战斗之容。"可见，女真人将本民族刚健豪放、淳朴进取、勇于战斗的民族精神，以及生活、生产的场景和风俗礼仪，通过女真族乐舞的形态充分展现出来。女真族将生活场景中射猎、擒熊、刺虎、呼鹿等和野兽搏击的动作转变为乐舞的形式，展现了女真人英勇善战的民族精神及性格。

筚篥、舞伎　襄汾金墓伎乐砖雕

　　女真人信奉萨满教，在金朝女真人中还流传着"萨满舞"，史书中多有记载。《北盟录》中记录有："金以女巫为萨满，金与渤海同族，萨满亦称叉玛，奉者多为妇人。"金朝女真人的"萨满舞"与清朝满族的"萨满舞"几乎一致。这种舞蹈形式对后来的大鼓亦有影响。金代属于女真族创建的政权，他们在择偶、宴饮等主要生活中都常伴歌舞，歌舞成为族群间维系关系的重要形式。女真族喜欢杂剧百戏，创造了能够充分反映自身民族战斗、风俗及生活的音乐歌舞艺术，其节奏短促，将女真人奔放、质朴的性格展露无遗。金国女真族入主中原后，在进一步了解和认识

汉族乐舞的基础上，开始模仿中原汉民族文化，接袭宋代传统乐舞旧制，吸收宋代乐制来仿造雅乐。在学习汉族百戏的过程中，为了营造热烈的气氛还在演出过程中添加了许多舞台效果。金朝时期的"文舞"和"武舞"分别被称为"保大定功之舞"与"万国来同之舞"，与契丹人乐舞在当时金朝的宫廷中都颇为盛行，备受贵族们的喜爱。

　　有关金时期女真人、契丹人、中原汉民族等乐舞融合交流的史料记载较少，但是金时期的乐舞形象可通过留存下来的各种金代的墓室砖雕、舞俑、壁画中读出当时的乐舞信息。在山西侯马出土的金墓乐舞砖雕中，有两幅较为逼真的舞蹈场景，有研究人员将其命名为"庆丰收"，砖雕画面轻松喜庆、趣味十足。通过晋南金墓出土乐舞砖雕上乐舞艺人的发型、服饰、舞姿形象、动态特征等可以看出，女真乐舞的形态中糅合了大量的汉文化元素。河南焦作金墓出土舞俑的服饰、舞姿与蒙古族舞蹈极为相似，充分展现了当时各个民族之间乐舞的相互交流。

　　从宋代及辽、金时期的文献记载中不难看出，契丹乐舞即"房乐""番曲"。清代谢启昆为《辽诗话》所作《题辞诗》之四："亦知讽谏重香山，大字还闻译二丹。舞罢银貂赐金带，乐歌亲制和应难。"《题辞诗》："万幕千庐月似波，头鱼宴罢更头鹅。罗衣轻学黄幡绰，齐唱蓬蓬扣鼓歌。"其中"银貂"契丹舞和"蓬蓬扣鼓歌"等音乐、歌舞都具有鲜明的辽、金特色。例如，范成大有《鹧鸪天》词云："休舞银貂小契丹，满座宾客尽关山。"

金乐舞与金杂剧

金代的审美以阳刚之美为基调。在音乐方面，产生于金代、盛行于元代的北曲，有着鲜明的北方文化特色。徐渭曾在《南词叙录》中对南曲和北曲的审美特点进行了比较："听北曲使人神气鹰扬，毛发洒淅，足以作人勇往之志，信胡人之善于鼓怒也，所谓'其声噍杀以立怨'是已；南曲则纡徐绵眇，流丽婉转，使人飘飘然丧其所守而不自觉，信南方之柔媚也，所谓'亡国之音哀以思'是已。"北曲深深影响了宋、明两代。金人立国之初，曾强令女真、奚、契丹人大规模移居中原，为各民族文化的交流提供了一个重要的契机。金代音乐逐渐风靡黄河南北，给中土音乐注入了诸多浑朴、刚劲的元素，形成一种旋律高亢、节奏明快、充溢着健劲泼辣之气的新型俗乐。据《宣政杂录》《独醒杂志》等宋人笔记记录，早在北宋宣和年间，女真乐曲就纷纷传入，街巷间"无不喜其声而效之"，《异国朝》《四国朝》《六国朝》《蛮牌序》《蓬蓬花》等番歌俚曲更为士大夫门所热衷效仿。南宋时，史书也承认"临安府风俗，自十数年来……好为北乐……东南之民，乃反效于异方之习而不自知"（李焘《续资治通鉴长编》）。徐渭还曾在《南词叙录》中这样描述明代的北曲："今之北曲，盖辽、金北鄙杀伐之音，壮伟狠戾，武夫马上之歌，流入中原，遂为民间之日用。宋词既不可被管弦，南人亦遂尚此，上下风靡，浅俗可嗤。"可见金代阳刚之美的音乐对后世的影响之深。

在宋杂剧与辽杂剧的基础上，金代出现了金院本，其中扮演人物、表演故事的因素更大。金院本是宋杂剧到元杂剧的过渡，金代教坊规模可观，据《金史·乐志》记载："有渤海乐，宫县乐工，自明昌间以渤海教坊兼习。泰和初，有司又奏，太常工人数少，即以渤海、汉人教坊兼习以备用。"此时的音乐歌舞既受到汉族音乐的影响，又保留着少数民族音乐歌舞的痕迹。在金灭辽以后，由于对南部的掳掠，有大量的乐工艺人也被掠去。据《建炎以来系年要录》记载，靖康二年（1127），金人破开封，掠去"内侍伶官、医工妓女、后苑作，文思院修内司将作监工匠，广固搭材役卒，百工技艺等数千人"。《三朝北盟会编·靖康中帙》

金　稷山段氏墓群4号墓伎乐砖雕

在4号墓的戏剧舞台上，前有四名杂剧男演员，分别为生、净、末、丑，后为乐床和伴奏乐队。五位站立的乐人手持箪篥、拍板、横笛、腰鼓和大鼓，正为前台演出的演员演奏。

记载："靖康二年，金人第二次破汴京，掠去御前祇候方脉医人、教坊乐人、内侍官四十五人、露台祇候妓女千人……杂剧、说话、弄影戏、小说、嘌唱、弄傀儡、打筋斗、弹筝琵琶、吹笙等艺人一百五十余家……"其中"内侍伶官""教坊乐人""杂剧""小唱""妓女""艺人"占有显著的位置。这些伎艺人加上金灭北宋后留下的杂剧艺人，是金代"院本"杂剧产生的基础，推动了金代音乐、歌舞和戏剧的发展。

在城市里流行着说书及演唱诸宫调、杂剧等活动，有人以此为业。《金史》卷一二九《佞幸传》载："张仲柯幼名牛儿，市井无赖，说传奇小说，杂以徘优诙谐语为业。"而且进入宫中，"海陵引之左右，以资戏笑"。关于当时说书和徘优表演的具体情况，还不甚清楚。但这些艺术形式多来自两宋，在《东京梦华录》《都市纪胜》《西湖老人繁胜录》《梦粱录》《武林纪事》中都有关于宋代说书和演唱诸宫调、杂剧的记载。1959 年，山西侯马金代董氏墓中发现有砖砌的一座舞台模型，台上有五个人在表演。这同后来文献资料记述宋代瓦舍中演出杂剧的场面是很相似的，如《都市纪胜·瓦舍众伎》记载："杂剧中，'每四人或五人为一场''末泥色主张，引戏色分付，副净色发乔，副末色打诨，又或添一人装孤……大抵全以故事世务为滑稽，本是鉴戒，或隐为谏净也。"根据周贻白先生的研究文章（发表于《文物》，1959 年第 10 期），侯马董氏墓中发现的"这座舞台上的五个砖俑，实为金院本中五个脚色""应为副净色，引戏色，（即装旦）末泥色，（即正末）捷讥色，（即副末）装孤"，而所表演的即

为"五花爨弄"中的某一个节目。金代音乐，同时也深受中原影响，《金史·世宗纪中》记载："燕饮音乐，皆习汉风。"《大金国志》卷四十记载："宋朝著作郎许亢宗为祝贺金太宗完颜晨登位，于 1124 年奉使赴金，咸州（今辽宁开原）守于州外为他设宴接风，乐作，有腰鼓、芦管、笛、琵琶、方响、筝、笙、笙摸、大鼓、拍板，曲调与南朝一同。"可见金的乐器和乐曲也受到了中原的乐器、乐曲的影响。

金乐舞所用乐器

女真乐舞所使用的乐器大部分来源于他们的狩猎活动与生产生活，如铜镜、鹿狍哨、节等。"鹿狍哨"用桦皮制作，长 1.5 厘米，左、右两边都有一个较细开口，在口中能发出音响，是狩猎时诱捕鹿、狍等动物的仿声器，后发展成为歌舞伴奏的乐器。"节"是女真歌舞伴奏时使用的一种独特的打击乐器，该乐器使用柳条编制，在演奏过程中左手拿节，右手拇指和食指通过划、拨、打演奏出具有不同节奏的声响。这种乐器不仅被满族人继续传承使用，在清朝宫廷乐中仍然占有重要地位。"铜镜"作为女真人的一种生活用品，女真人巧妙地将其用到了歌曲演奏过程中。演出时有五个左右女子手持铜镜站在舞台一旁，舞台中闪耀着铜镜的光泽，以渲染绚丽的舞台效果，之后便逐渐发展成为以敲击发出声响的打击乐器。金代女真族的歌舞音乐由于受到中原的影响，其常用乐器也多使用箫、琵琶、笙、鼓等。黑龙江省宜春市

在 1973 年出土了金代八面舞乐浮雕石幢，画面中乐工拿着的乐器便有三弦、笛子等中原乐器的形象。

从传世的文物实物和留存的遗迹中也折射出金代乐舞使用乐器的特色，例如：大晟南吕编钟也是宫廷音乐乐器，是世界上发现最早、音域最宽的律制乐器。宋代皇帝宋徽宗制作的新乐"大晟乐"是女真人在入主中原后运到金源内地的。八面舞乐石幢则充分展现了唐朝及宋代中原文化对于女真文化的影响，是金代音乐文化繁荣历史的明证。八面舞乐石幢作为主要的历史文化资源，也是对金代女真族音乐文化特点挖掘的主要根据。20 世纪 40 年代，黑龙江出土的卤簿大钟制作于宋代，是宋代皇帝出行之前宫廷仪仗乐队用来演奏的乐器。还有金代的琵琶记戏剧人物镜，铜镜背面有传统戏曲《琵琶记》两位人物，其中一人正在演奏琵琶。女真族在铜镜中刻印中原戏曲文化的巅峰作品，展现了中原文化对女真文化的影响及女真族对中原文化的崇拜。

<p style="text-align: right">壁画中的乐舞：</p>

山西高平开化寺奏乐壁画

山西高平开化寺壁画概述

　　高平开化寺位于山西省高平市城东北十七公里处的舍利山，该寺创建于晚唐昭宗时期，最初名为"清凉寺"。宋天圣八年（1030），仁宗下诏赐原"清凉寺"改名为"开化禅院"，即今天的"开化寺"。同时，在原址基础上进行了大规模的改扩建，现存的大雄宝殿便于此时建成。开化寺现存建筑多座，分前后两院，大雄宝殿居开化寺前后两院之中，建于宋熙宁六年（1073），为典型的宋代建筑形式。寺中所存壁画是中原地区规模最大的唐宋壁画遗存，殿内东、西、北三面墙壁绘满壁画，与梁枋彩绘同为宋绍圣三年（1096）时期的作品。东壁和北壁的壁画多已漫漶不清，部分情节和人物动态已很难辨认。其中，东壁壁画尚可见的壁画有四幅，尺幅大小相近。画面所绘内容为华严经变故事：南起第一幅为华严经变中"兜率天宫会"，依次向北分别为"普

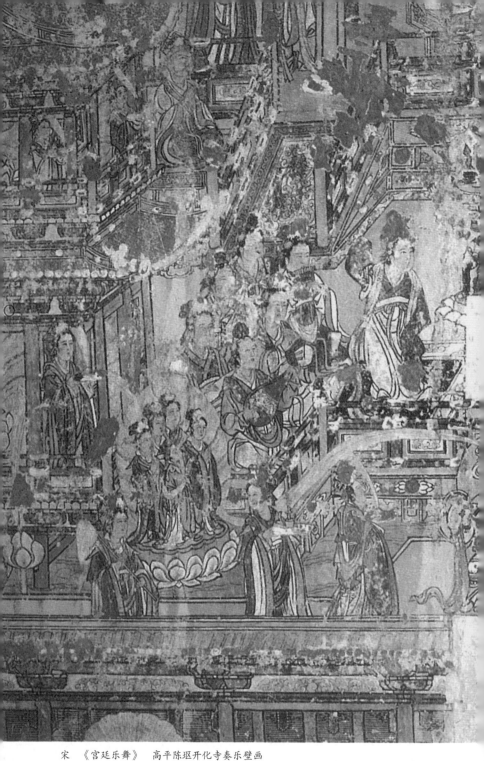

宋　《宫廷乐舞》　高平陈坪开化寺奏乐壁画

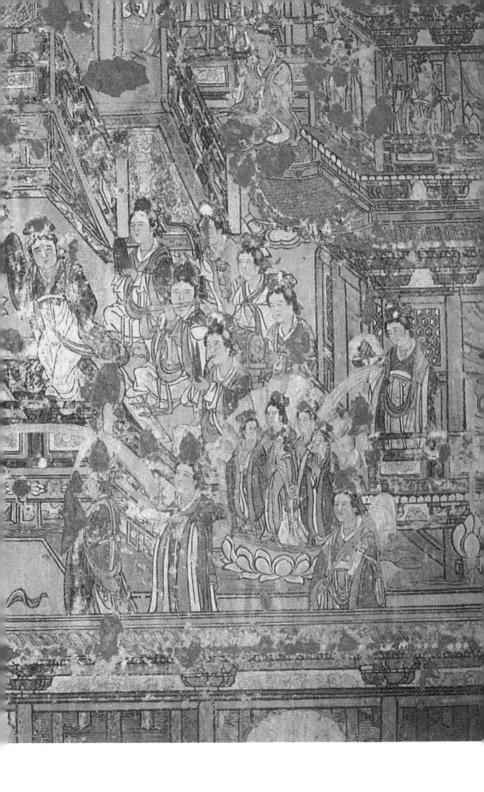

光法堂会""重会普光法堂""三重会普光法堂"。西壁画面
则由三幅组成，中间一幅稍大，两边略小。中间为说法图，两侧
为报恩经变。南部一幅为须阇提太子本生经变，画面上部为四如
来。中部一幅为忍辱太子、华色比丘尼、转轮王舍身供佛三个本
生经变和善事太子本生经变的一部分。北部一幅为善事太子和光
明王舍头两个本生经变，北壁西次间为鹿女本生经变和均提童子
出家得道经变，北壁东次间壁面所绘为观世音菩萨法会以及男女
供养人三十九身，表现了观世音菩萨在普陀山成道时举行法会的
盛况。

在开化寺宋代壁画中，还有不少反映当时社会世俗生活的作
品。它们虽然也是以阐释佛教思想以及儒家文化为目的，但却客
观地为我们展示了当时社会各个阶层人们的现实生活状态，如西
壁壁画围绕在说法图周围描绘华色比丘尼、善事太子本生经变故
事的场景中，既是对宋代耕织渔牧、商贩航运、恶徒盗贼等百姓
生活动态的表现，也是对当时亭台楼阁、院落茅舍等建筑形态的
描绘。开化寺宋代壁画是我国宋代佛寺壁画中具有代表性的作品，
它继承了中原地区唐和五代佛寺壁画的艺术特点，并创造性地发
展了其自身的特点，具有宋代壁画明显的时代风格和艺术特色。
开化寺壁画画面布满整个壁面，内容繁多，但景物、建筑和人物
三者之间比例协调，透视角度接近真实。画面布局主次关系以所
描绘内容主次分布，重要部分篇幅多且大，地位显著。次要部分
篇幅相对略小，虚实兼备，从而突出主题。壁画中的景物、建筑、
人物巧妙设立，其间的山水、树石、云雾等既是各类经变故事的

场景，又是众多画面内容分隔相连的纽带，使诸多内容巧妙地连接在一起，使整个画面浑然一体，主次突出，杂而不乱，实现了既统一又富有变化的艺术效果。

奏乐壁画的绘画特色

山西高平开化寺壁画题材的内容丰富，主要包括佛教经变故事、宫廷贵族生活和世俗生活风情。奏乐壁画主要体现在宫廷贵族生活题材的壁画中。开化寺壁画有很多刻画太子国王的生活经历，如壁画中刻画了一位太子心系百姓，为了拯救人民出海寻宝、祈福，遭遇了被刺瞎双眼的磨难，流落异国他乡，后又双眼复明回到家乡的故事。壁画着重刻画了太子荣耀回归之时，国王、王后与朝堂群臣一齐祝贺的景象，宫殿富丽堂皇，朝堂百官持笏在堂下庆贺，一派欢乐祥和的氛围，是宫廷贵族生活的缩影。开化寺壁画中刻画了很多华丽的宫殿楼阁，以及各式各样的男性、女性形象，都身着华丽衣裳，仿佛宋代的后宫嫔妃以及朝堂群臣，还有宏大精彩的演出场景，有伴奏的乐队与翩翩起舞的舞女，这正是对于宫廷贵族生活的精细刻画，是对宫廷贵族享乐生活的精彩描摹再现。

山西高平市开化寺的壁画保存至今已经历了千年，作为彩绘壁画，能够较为完整地保存下来显得尤为珍贵。在颜色上，因受到自然与人为的损害侵蚀，壁画的色彩有些已经难以辨认。东壁和北壁的壁画主要为铅粉色与石绿色，辅以朱砂色，整个画面色

调偏冷色系。西壁的壁画颜色有朱砂、石绿、地板黄等，整体的色调偏于暖色。开化寺壁画采用的颜色十分丰富多彩，多以绿色为基调，而绿色也正好契合了佛教宣扬的平静安详。在壁画中，佛与菩萨多采用赭色，采用平涂法，衣服上色采用了类似于纸绢的上色方法，在分染的基础上进行罩色，壁画上人物形象的脸部五官与肢体大都使用赭色或淡红线勾勒。壁画上宫女嫔妃的飘带等装饰物上以及宫殿的屋脊上，都采用了沥粉贴金工艺，使得壁画增添了富丽堂皇的效果，变得光彩夺目。壁画中采用了红、绿较为鲜艳明亮的色彩，并对人物脸部进行了柔和的颜色晕染，使人物的形象更具风韵。开化寺壁画在色彩的运用上，无论是大面积色块的平涂，还是细微线条的勾勒，都使各种颜色在对比与融合中产生五彩斑斓的效果，提升了壁画的美术价值，也展现出壁画创作者对中国绘画色彩掌握的娴熟技法。在线条运用上，开化寺壁画的线条圆润饱满，流畅而又遒劲有力，线条的长短粗细都与画面中人物、故事和谐统一，画面整体上具有独特的冲击力和韵律美。

壁画中的鼓吹乐场面

鼓吹乐表演是宋代礼乐中的组成部分。宋代的五礼各有不同，鼓吹乐在不同礼仪场合中所承担的职责亦不同，从而也催生了鼓吹类别的划分。鼓吹乐不仅名目繁多，且存在争议，用途、功能、乐器配置方式较多，尤以南北朝及隋唐时期较为突出。宋

代对于鼓吹乐的认知，一是鼓吹乐源于军乐，历数前代鼓吹之类别，宴飨所用鼓吹、骑吹皆为鼓吹。二是鼓吹在唐代已有严格的卤簿仪仗定制，至宋代则以卤簿仪仗车驾"前""后"部位区别鼓吹。三是宋卤簿鼓吹与唐相比，在品级上是三品以上才享有。宋代乐制大多承袭唐代遗制，据唐代《开元礼》记载，鼓吹细分为五类：鼓吹部、羽葆部、铙鼓部、大横吹部和小横吹部。其实，自汉魏以后鼓吹乐就大抵朝着卤簿鼓吹和殿庭鼓吹这两个方向发展。鼓吹与军乐渊源颇深，结合宋太祖"杯酒释兵权"，太宗、真宗以来各朝扩充军队，军权得以高度集中；结合这一历史背景，宋代鼓吹大致分为卤簿鼓吹、殿庭鼓吹和军乐鼓吹。宋代鼓吹乐队的重要职责便是作为卤簿仪仗，也以卤簿的形式最频繁地使用于诸场合，而鼓吹的这一职能在宋代早已是定制，据《宋史·乐志》卷一百四十三记载："降及秦汉始有……卤簿大驾、法驾，千乘万骑之盛，历代因之，虽有损益，然不过尊大而已，宋初因唐、五代之旧讲究，修葺尤为详备。" 在用乐对象上，宋代凡三品以上官员才有卤簿仪仗，且女性中只有皇太后和皇后才有卤簿鼓吹。殿庭鼓吹（即鼓吹十二案）用于宫殿之中，常与宫悬乐队和登歌乐舞一起适用于大朝会仪式中，因置于宫县之外不被视为雅乐，但有着雅化倾向。军乐鼓吹则有钧容直、东西乐班和随军蕃部大乐等军用乐队，这些乐队隶属军队，乐工皆是军中善乐者。宋代鼓吹乐在五礼中的类别及其形态，皆是随着不同的五礼仪式内容而有着一定变化，但鼓吹乐在宋代五礼仪式中的地位却未曾改变。

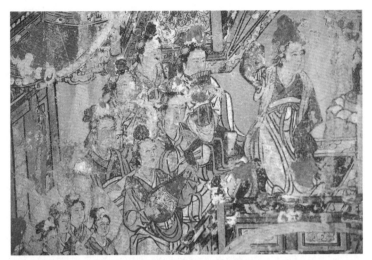

宋 《宫廷乐舞》（局部） 高平陈坵开化寺奏乐壁画

宋 《抚琴图》 高平陈坵开化寺奏乐壁画

宋代自建国之初就开始筹备卤簿乐队，《宋史·仪卫志》卷一百四十五载："国初卤簿：太祖建隆四年，将郊祀，大礼使范质与卤簿使张昭、仪卫使刘温叟，同详定大驾卤簿之制。"在宋代卤簿仪制中，乐队主体为卤簿鼓吹，多用于祭祀礼仪和道路出行。庞大的卤簿仪仗和规模等级上的差异，也从侧面揭示出宋代对于礼乐仪式相携的严格要求，显示出宋代"复礼正雅"社会意识的隆重。宋代五礼仪式中有"常祀"和"非常祀"之分，尤其是在南宋，出于社会和经济原因，更是对仪式的规模形制去繁就简。宋代卤簿鼓吹乐不仅在规模和人数上有严格的礼仪要求，而且对卤簿鼓吹在用乐等级和对象上也有严格的定制。首先，根据礼仪和用乐场合的不同，把卤簿仪仗分为大驾、法驾、銮驾和黄麾仗四种等级。大驾，用于郊祀、籍田、荐献玉清昭应景灵宫这样的礼仪中。法驾，与大驾相比，减少了作为导引官的太常卿、司徒、兵部尚书等官职以及白鹭、崇德车，大辇、五副辂，进贤、明远车，又减属车四，只余并三分减一，主要使用的场合为汾阴行礼和明堂等。銮驾之仪，在法驾的基础之上又减至以县令、州牧、御史大夫为导引官，而车架方面用銮旗、皮轩车，象辂、革辂、木辂，耕根车、羊车，属车，小辇、小舆，其余减半，适用于朝陵和恭谢太庙等礼仪中。黄麾仗隶属于兵部，黄麾古有黄、朱、纁三色，甲以指麾也。汉大驾有前黄麾，依照宋制，用绛帛为之，下绣蛟龙，朱漆竿，金龙首，上乘朱丝小盖。元丰中，命礼官定朝会仪，请制大麾一；注旄於竿首，其旗十有二幅，其色黄，一旒，元会设仗，建大黄麾于当御厢之前，麾幡二于后，也

是卤簿车驾仪式之一，但它隶属于兵部，用太常鼓吹，太仆寺金玉铬，用于殿中时去大辇，但其制无定性，按照小驾进行简化，适用场合常常是御楼、车驾亲征等礼仪中。

依据《宋史·仪卫志》卷一百四十五中的记载，对政和年间有关大驾卤簿鼓吹的规模进行数据统计可知卤簿仪仗中以大驾最为庞大也最为正式，主要用于郊祀、籍田等国家重大礼仪。以皇帝的玉铬为中心，卤簿鼓吹分为前、后部，大驾卤簿前部鼓吹有九百三十八 件乐器、歌手四十八位、乐人和主帅七十八位，共计一千零六十四人；大驾卤簿后部鼓吹有四百零八件乐器、歌手四十八位、乐人和主帅二十四位，共计四百八十人。一支大驾卤簿鼓吹乐队拥有一千五百四十四人。依此推算法驾用于祭祀泰山、明堂等场合，卤簿鼓吹三分减一，大约卤簿鼓吹五百一十四人；鸾驾用于东封、西祀，则仪仗减半，大约卤簿鼓吹七百七十二人。卤簿仪仗的不同规模和使用场合的差异也体现了宋代卤簿鼓吹用乐等级的严格。

宋代殿庭鼓吹又指鼓吹十二案（即"熊罴十二案"），自梁代设立以来一直用于殿庭宴飨，后世传承以来亦把它区别于随驾而置的卤簿鼓吹。鼓吹十二案的形制，据《文献通考·乐考》"熊罴架"条云："熊罴架十二，悉高丈余，用木雕之，其状如床，上安版，四旁为栏，其中以登。梁武帝始设十二案鼓吹，在乐悬之外，以施殿庭，宴飨用之，图熊罴以为饰故也。隋炀帝更于案下为熊罴枢豹，腾倚之状，象百兽之舞。又施以宝憾于上，用金彩饰之，奏《万宇清》《月重轮》等三曲，亦谓之十二案，乐非

古人朴素之意也。"鼓吹十二案置于殿庭、用于宴飨，却编排在宫架乐悬之外，可见其自创制之初便被冠以宴飨之乐，用以配合宫悬仪式，烘托其气势场面。此外，《文献通考》中以"架"为单位来释义，而《陈旸·乐书》中类似的记载则以"案"来叙述，这可能是由于其形制是有十二座"以木为栏、状如床，中间以登"的小型演出舞台的原因。

南宋时期教坊对乐队编制进行了改革，在原有的教坊十三部中，取消了雅乐器中的埙、篪及羯鼓，减少了一些演奏人员，增添了十一位乐士演奏稽琴称为稽琴色，比传统的琵琶色多三人。至此，教坊乐由十三部改为十四部，使我国的民族乐队开始有了演奏旋律细腻的弦乐成分，同时融合了管乐与弹拨乐的音色，使音色更加丰富、协调，为我国民族乐队编制向着更加合理而完备的弦乐组、管乐组、弹拨乐组、打击乐组四大乐组的分类编制法迈进了一大步。

《西厢记》的图像叙事：
《西厢记》版画品读

　　"西厢记"故事是中国艺术史上的杰出成就，从唐传奇《莺莺传》到《董西厢》和杂剧《西厢记》，这个经历了时间演变且传承不朽的故事在文学、戏曲和绘画领域都产生了非常重要的影响。其故事原型最早见于唐代元稹（779—831）的传奇短篇小说《莺莺传》，又名《会真记》。故事梗概为年轻的张生寄居于山西蒲州普救寺，有崔氏妇携女儿莺莺回长安，途经蒲州，亦寓于该寺，遇兵乱，崔氏富有，惶恐无托，幸张生与蒲将杜确有交谊，得其保护，崔氏遂免于难，为酬谢张生，设宴时让女儿莺莺出见，张生为之动情。得丫鬟红娘之助，两人幽会。后张生去长安，数月返蒲，又居数月，再去长安应试，不中，遂弃莺莺，后男婚女嫁。某次，张生再经崔氏住所，要求以表兄礼节相见，被莺莺拒绝，并赋诗二章寄意。

　　"西厢"故事在两宋时期广为流传，文人如秦观、毛滂都写有《调笑转踏》歌舞词。据南宋罗烨的《醉翁谈录》记载当时已

有《莺莺传》话本。宋杂剧有《莺莺六幺》（见南宋周密《武林旧事》）。南戏有《西厢记》目次（见《永乐大典戏文三种》）。值得注意的是，北宋赵德麟《令畤》用说唱形式写有《商调蝶恋花·鼓子词》。他主要用《莺莺传》的文字作为说白，中间插进他写的十二首《蝶恋花》唱词，以曲白相间的方式来说唱"西厢"故事。

金代出现了《西厢记》诸宫调。"诸宫调"是北宋形成的一种大型说唱艺术形式，一个宫调统辖若干曲牌，构成一"套"，将许多"套"连结起来，其中插入说白，来讲唱长篇故事，这种民间艺术从宋代一直流行到金元。董解元就用这种形式第一次以"西厢"故事为题材，写出这部鸿篇巨制。关于《西厢记》诸宫调的作者董解元，其名不详，"解元"只是当时对文人的尊称，最可贵的是他冲破等级观念对待爱情的影响，大胆地赞美了男女自愿结合的爱情。

明代，随着戏曲地位的日益提高，戏曲日益成为一种大众文化样式，并且赢得了文人士大夫阶层的关注，对戏曲进行评点、配插图成为当时的一种风尚。戏曲评点、戏曲插图都体现了戏曲不断文人化的历史进程。评点、标注、插图加之明代所极力崇尚的宫调、句格、字声、韵律等，促使戏曲不断走向形式化、装饰化，戏曲插图版画逐渐成为文人雅士们的案头清玩。现今留存下来的明刊戏曲版本约有近百种，插图数量众多。从文体上划分，有戏文、杂剧和传奇三种；从版本形态来看，有单刻本、选集本、总集本和别集本，中国古代的戏曲版画主要为戏曲插图，这些

插图与刊刻的剧本同时流通，与戏曲史的发展演变密不可分。

　　明初至隆庆年间，戏曲插图本古朴简约，进入万历年间以后，变得愈加精致瑰丽。正如明崇祯四年（1631）《徐文长先生批评北西厢记凡例》云："摹绘原非雅相，今更阔图大像，恶山水，丑人物，殊令呕唾。兹刻名画名工，两拔其最。画有一笔不精必裂，工有一丝不细必毁。内附写意二十图，俱案头雅赏，以公同好。良费苦心，珍此作谱。" 插图的独立欣赏价值越来越高，逐渐成为文人喜爱的独立艺术品。

《西厢记》版画与舞台戏剧

　　根据上述徐文长评点《西厢记》的记录，随着插图版戏曲版本的增多，插图与戏剧本身的关系似乎渐渐疏离，成为一种独立的艺术品形式。但随着这一图像样式的出现，恰恰便于更广大的社会阶层来理解戏曲本身的内容与情节，明清时期小说戏曲插图的繁盛对于有着典型舞台表现力的戏曲来讲，不同版本的插图与舞台艺术之间存在着关联。鲁迅先生在《连环图画琐谈》中认为这些插图的目的大抵是在"诱引未读者的购读，增加阅读者的兴趣和理解"。明代刊刻的戏曲插图本众多，对当时戏曲的阅读产生了一定影响。由于戏曲出自民间，因民间的需要而进行创作，不论出于娱乐或是经济利益的目的，其中的插图也是为了吸引更多的民众阅读。版刻插图是否就是舞台戏曲演出的再现仍存争议，但毋庸置疑的是早期的戏曲插图不可能与舞台演出活动毫无

关系，既有直接又有间接的呈现。

《西厢记》版画主要指的是雕版刻印古籍中的插画，随着出版业的兴盛出现了众多版本，且量大质精，又不乏名家画师和刻工的作品，从刊刻的地点来看，涉及北京、南京、建阳、苏州、杭州、徽州等地。戏曲插图的形式也出现了多种具有装饰功能的式样，有长方形、月光形、方形、扇形等，如山阴延阁李正谟（告辰）刊本《北西厢记》使用了月光图。万历三十八年起凤馆刊本《王李合评北西厢记》中的一幅"闹斋"插图画面富丽堂皇背景繁复，窗格地面都作界画图案，勾勒精细，描摹工致，人犹如活动在一片花团锦簇之中，装饰意味浓重。"边框设计"强调的是对插图边框的形式化要求。有的插图为了增强装饰效果特意为边栏饰以直线、曲线或花边。如刊印于明末、由上海华东师范大学收藏、徐渭评本《西厢记》之"赴科"，该插图的独特之处在于各页插图均为上文下图，且每页均饰以长方形外框，方栏之内再分为方形和圆形两种边框，圆形自然为月光形，但在圆形框外的四角各饰有一折枝花或日常用具，极具装饰性。明代书籍中的插图已不完全是为了点缀装饰，而成为书的有机组成部分，这些插图本身就是艺术品。

插有版画的《西厢记》各版本众多，主要有明弘治十一年金台岳家刻本；明万历三十八年起凤馆刻李贽、王世贞评本；明万历四十二年香雪居刻王骥德、徐谓注，沈景评本；明万历间萧腾鸿刻，陈继儒评本；明天启年间乌程凌氏朱墨套印，凌蒙初校注本；明崇祯十三年西陵天章阁刻李贽评本；明崇祯间汇锦堂刻汤

《北西厢》五卷　元王德信撰　明延阁主人订正　明崇祯
三年（1630）李廷谟刻本　月光图

显祖、李贽、徐渭评本等。

　　刊刻于明初弘治十一年（1498）的《新刊大字魁本全相参增奇妙注释西厢记》上图下文式的戏曲插图本，呈现出来的是"照扮冠服"的舞台化效果，从图像角度奠定了戏曲文人化的早期形态。福建乔山堂刘龙田刊本《重刊元本题评音释西厢记》中有一幅插图名为"佛殿奇逢"。这幅插图不仅有标题，还有联语，上面写着"游寺遇娇娥送目千瞧无限意，归庭逢秀士回头一顾许多情"。此类插图的版例与早期的舞台布景相似。

　　明嘉靖三十二年（1553），福建书林詹式进贤堂刻《新刊摘汇奇妙戏式全家锦囊北西厢》中的插图"两情难舍"线条粗犷、

《新刊大字魁本全相参增奇妙注释
西厢记》 明弘治戊午北京金台岳
氏本

背景简约，却极具舞台效果，犹如演员在舞台上进行现场表演。
在《新刊大字魁本全相参增奇妙注释西厢记》版刻插图中处处可
以感受到这种舞台效果，只是插图中的横标题变成了竖标题。这
些插图极具视觉冲击力，把情节推演和舞台表演中最精彩的瞬间
定格在画面中，能够让读者产生置身于舞台环境中的现场感。

　　天启年间，吴兴凌氏朱墨套印本《西厢五剧》插图"草桥店
梦莺莺"画面处理颇具匠心。近景为伫立桥上的莺莺，中景为在
客栈中歇息的张生和琴童，远景则是群山点点"晓星初上，残月
犹明"。近、中、远景并置，实景与梦景相连，且景大于人，极
具抒情性和写意性。同时，期刊本《董解元西厢记》插图基本上

也都是人没于景，如"横桥流水茅舍映荻花，澹烟潇潇横锁两三家"，甚至出现"有景无人"的画面，如"荒凉深院古台榭，丹枫索索阳林红"俨然一幅风景优美的文人水墨画。其中的一幅插图"短长亭斟别酒"所绘人物较小，以风景为主，景多苍凉萧疏，有力地烘托出"碧云天，黄花地，西风紧，北雁南飞。晓来谁染霜林醉"的离别场景，与人物的心情契合，"仿佛景为人别离而哭泣，人为景萧瑟而伤心，成功地营造出情景交融、感人至深的画面。"

明万历三十八年（1610年）夏虎林容与堂刻《李卓吾先生批评北西厢记》，一改刊本中以《西厢记》情节内容为构图内容的做法，而以《西厢记》中的曲文或诗句立意。画面根据曲词而描画内容。例如，下卷中题为"苍烟迷树，衰草连天，野渡舟横"的插图，出自第十七出的【逍遥乐】。图中衰草连天的景象，古树与弥漫的苍烟，江边的小舟，营造出一幅清寂孤独的景象。插图是曲词意境的描绘，便于读者形象理解戏曲的文本内容。

明崇祯年间西陵天章阁刊本《李卓吾先生批评西厢记真本》中的插图塑造的均是莺莺形象，主要展现的是莺莺在不同情境与心态下的各种姿态，如倦睡、倚楼、园中散步、拈花、调鹦鹉等，再配以匠心独运的场景描绘极具艺术想象力。

德国科隆博物馆藏木刻彩印本《西厢记》则巧妙地把描绘故事内容的人物图像置于不同形式的边框中。如手卷式绘画"佛殿奇逢"、扇面绘画"长亭送别"、屏风画"妆台窥简"。西厢记故事也成为有器物装饰的绘画题材，如瓷缸上的"僧寮假馆"、

铜器上的"清醮目成"、走马灯和宫灯上也可见"白马解围""堂前巧辩"、酒器上有"东阁邀宾"、连环玉璧有"倩红问病";还有的是专门为某段内容配以图案,如"花阴唱和"配以蝴蝶、"锦字传情"配以鱼雁、"草桥惊梦"配以扇贝。

弘治本《奇妙注释西厢记》的牌记中明确提出戏曲插图要达到"唱与图合"其所看重的不仅是插图所具有的"语词表述的形象化展示"和"搬演故事情节"的功能,还有展示演出场景和舞台效果的功能。弘治本《奇妙注释西厢记》书末的牌记中有这样一段文字:"若西厢,曲中之翘楚者也,况闾阎小巷,家传人诵,作戏搬演,切须字句真正,唱与图应,然后可。今市井刊行,错综无伦,是虽登垄之意,殊不便人之观,反失古制。本坊谨依经书,重写绘图,参订编次大字魁本,唱与图合,使寓于客邸,行于舟中,闲游坐客,得此一览,始终歌唱,了然爽人心意。命锓梓刊行,便于四方观云。"该版本的插图画面精致雅丽,其中"莺送生分别辞泣"共有六幅画面,第一幅画面展现的是莺莺送张生依依惜别的场景;第二幅画面是以一童背包执伞低着头做向导;第三幅画面是两名挑夫频频回头,示意莺生是时候分别了;第四幅画面是琴童牵马仁立,等候主人到来。后两幅画面是郊野景色,既映射了张生别去路上的景观,又隐写伯劳东去之意,溪流、飞鸟、木桥、老松、枯草等景物渲染了离别的氛围。

陈洪绶为《张深之正北西厢记秘本》所绘插图是《西厢记》版画中为人熟知、并津津乐道的作品。郑振铎认为此版本"插图出老莲手没有一幅不是清新之气溢出纸面的。西厢图我们往往

习见而熟知之。但这部插图却不犹人超出于常格之外，写莺莺的心理变化与冲突深刻极了"。明代《西厢记》版本中有诸多评点本，如《重刻元本题评音释西厢记》《元本出像北西厢记》《重订元本批点画意西厢记》等，这些评点本对《西厢记》的诠释构成了这一戏曲故事的文本体系。该版本全卷共五本二十折，各本一图，各本中选出的五折，以目次中的两个字为题，分别为《目成》《解围》《窥简》《惊梦》《报捷》，在正文内容前有《莺莺像》一幅。《目成》表现的是"梵王宫殿月轮高，法鼓金铙，钟声佛号"的斋坛闹会。《解围》中无剧中主要角色，但陈洪绶所花心思并不少，这是因为画中的白马将军正是崔莺莺婚事的促成者。画面中两位军士身着战袍，摆出一副颇具民间特色的姿势，构图新颖，去繁就简。他们手中拿着的旌旗随风而动，节钺上的穗子毫发毕现，背后有皴法刻画的山石。两位人物一动一静，画面富有装饰性，戏曲韵味浓厚。《窥简》一图为世人所熟悉，图中的崔莺莺正在四季屏风前读书，红娘则躲在屏风后偷看崔莺莺，整幅画面极富戏剧色彩，将崔莺莺心中的暗喜、红娘的好奇表现得淋漓尽致。画中屏风又构成一组画中画：第一幅是秋景，画一鸟独栖，暗示莺莺与张生相识前各自一方；第二幅是冬景，画雪中芭蕉，寓意崔张相识后的相思之苦；第三幅是初春，梅花树上两鸟对语，暗示二人相恋；第四幅是夏景，荷叶下双蝶自由飞翔，隐喻张生考中进士后与莺莺成婚，比翼双飞。《惊梦》描绘的是张君瑞草桥惊梦片段，刻绘重点为"梦境"。陈洪绶以张生桌边抱头酣睡的长条团块与大面积烟雾形成互动，引人遐想，以现实

明 《张深之正北西厢记秘本》（插图） 陈洪绶

的背景表现梦境，画家由反用了现实有背景、梦境无背景的版画手法，整个画面给人一种幽静、空灵的艺术感受。《报捷》别出心裁地运用了全景构图，四周繁枝茂华，将人的视线中心聚焦在崔莺莺身上。此图描绘的戏曲内容是崔莺莺得知张君瑞捷报，再三思量下认为书简不能尽意，遂想要将玉簪、瑶琴、斑竹笔三件身边物品托于红娘相送。值得一提的是，画幅左侧还出现了一只孔雀。玉簪在剧中被称为"金雀"，故而这只孔雀的出现也是为了强调崔莺莺对张生情感的坚贞不渝。事实上，在《西厢记》中，并没有真正孔雀出现，这只孔雀是陈洪绶根据自身对文本的理解和解释在版画中进行的再创作。

在明代，以黄姓刻工而著称的武林版画中也出现了《西厢记》版画的代表作品，即万历三十八年（1610）起凤馆刊刻的《王李合评北西厢记》，其特别之处在于图中的窗格和地面都采用了界画图案，使画面精细准确。在古籍插图中，人物活动的背景常常作简化和缩小处理，只是起到场景提示作用，主要表现的是人物关系和与戏曲内容形成呼应的核心故事内容。在明初金陵世德堂、富春堂所刊印的戏曲插图中常有书桌、案几等常出现在舞台上的道具；书房、闺房或厅堂大都不取全景而作剖图处理，将更大的版面空间留给人物形象的塑造。

在一些插图本中可以看到版画中的题记多取自曲文，并经过画师的提炼概括后呈现于画面中。如师俭堂万历四十六年（1618）序刻本《鼎镌陈眉公先生批评西厢记》第七出"夫人停婚"图题记为"有意诉衷肠，争奈母在侧"，出自本出莺莺【月上海棠】

的唱词"而今烦恼犹闲可，久后思量怎奈何？有意诉衷肠，怎奈母亲侧坐，成抛躲，咫尺间如间阔"。第十出"妆台窥柬"图的题记为"妆台试柬皱双眉"，出自红娘的【普天乐】唱词。然而，版画毕竟不是戏曲文学创作，遵循着文字之间的传续与互证关系，而是有画师本身依据戏曲内容和画面构图的统一考量。如该评点本中的第一出"佛殿奇逢"图，题记诗为"画阁映山山映阁，碧天连水水连天。金勒马嘶芳草地，玉楼人醉杏花村"并非出自《西厢记》，而是引自诸圣邻所编《大唐秦王词话》卷四"西湖赋"。总体来看，《西厢记》的大部分插图本都遵循了故事内容和戏文内容。

然而，也有配图与戏文内容相去甚远的例子，如《重刻订正元本批点画意西厢记》每幅插图均配有一首题画诗，着意营造出深邃、邈远、高古的艺术境界，而且与人物的心情相契合充满着诗情画意。"焚香待月帘高卷，倚槛迎风户半开""扫石焚香当夜月，谨将心事祝丝桐""炉冷芸香灯半灭，窗前花影月将沉"等画幅，皆与剧情本身相距甚远，叙事性减弱，抒情意味变浓，令人如醉如痴。

《西厢记》的音乐体系

宋元时期的说唱音乐占有极为重要的地位。诸宫调作为一种新的大型说唱音乐形式，在这一时期的产生、发展，以金代董解元的《西厢记诸宫调》成就最为令人瞩目。诸宫调把同一宫调的

若干曲牌连缀成套，各套之间的宫调又不相同，由此而开创的整部作品的多调性，对后来元杂剧的宫调运用有着直接影响。《西厢记诸宫调》在曲牌组合、宫调转换、体式变化等方面作出的总体性创造，标志着宋元时期说唱音乐的高度成熟。对其进行系统研究，深入分析其曲体结构的类别和特点，辨明其曲牌使用的规律，理清曲牌连缀成套的发展演变过程，探讨其宫调使用与唐宋乐调体系的关系，对于研究宋元音乐文化有着极为重要的意义。

宋元时期说唱音乐的发展，创造出极为丰富的新形式，如鼓子词、诸宫调等。鼓子词的音乐比较简单，它往往反复演唱同一曲调，重复使用同一曲牌。另外，隋唐曲子在宋代也有了进一步的发展，形成了唱赚。唱赚首先将曲牌连缀组合，将属于同一宫调的不同曲牌按照一定顺序连接起来，并由此创造出一种新的曲式结构。据《都城纪胜》记载："唱赚在京师日，有缠令、缠达；有引子、尾声为缠令；引子后只以两腔互迎，循环间用者为缠达。"可知唱赚主要有缠令和缠达两种曲式。另一种大型说唱艺术形式诸宫调，在演唱时不再限于一支曲子，也不再限于一个宫调，它是根据故事情节的需要来选择、连缀不同的宫调、曲子。宫调、曲子的更替，依照故事情节起伏的脉络，以故事为音乐的命脉，用音乐渲染故事。如此一来，诸宫调就成为以故事为重心的文本与音乐的组合艺术样式。这也是说唱艺术的高级形态，它将故事与音乐结合的整体带给了戏剧。最著名的董解元《西厢记诸宫调》用了十多个宫调，一百九十三套曲子来唱叙张生与崔莺莺动人的爱情故事，它对王实甫的《西厢记》产生了直接影响。

宋代赵德麟以其事制作《商调蝶恋花》十阕，以歌咏崔张恋爱故事。《西厢记诸宫调》虽然采用了《莺莺传》的故事题材，但在主题思想、情节构思、人物性格等方面都做了创新与改造。王实甫《西厢记》中的崔莺莺已不再是《莺莺传》中懦弱、平面单薄的形象，她美丽聪慧，内心矛盾而又勇敢，她突破了封建礼教的束缚，打破了"父母之命，媒妁之言"的约束，大胆地追求自己的爱情与幸福。而张生也不是始乱终弃的"善补过者"，他有情有义，对爱情忠贞不渝，甚至将功名富贵放在了次要位置。老夫人在《莺莺传》中是可有可无的人物，但是在《西厢记》中却是封建礼教的代表人物，红娘的形象也更为立体和鲜明。王实甫在董解元《西厢记诸宫调》的基础上把流传了数百年的崔张故事改编为代言体的戏剧，跳出了既有故事的叙事体系，促使西厢记故事由说唱发展成为戏曲。

元杂剧有自身独特的体制结构，王国维在《宋元戏曲史》中写道："至成一定之体段，用一定之曲调，而百余年间无敢逾越者，则元杂剧是也。"杂剧一般一本四折，外加一个楔子，或用于剧首，或用于剧中两折之间，大抵用【仙吕·赏花时】或【端正好】的曲牌。《西厢记》杂剧在第二剧中的楔子用【正宫·端正好】全套，与一折等，其实也是楔子。除楔子外，仍为四折。《西厢记》有五本二十折，由五本独立剧本构成，五本合为一部完整的戏剧。

元杂剧的舞台表演形式由三部分构成，即动作、言语、歌唱，在元杂剧中这三种形式都有固定的称谓。根据王国维的著作论述

"纪动作者，曰科；纪言语者，曰宾、曰白；纪所歌唱者，曰曲"。在元杂剧中凡是演员动作的提示，都使用"科"字作结尾。如：《西厢记》第三本第二折中，有"睡科""旦做照镜科，见帖看科""起身科""红做拾书科""末跪下揪住红科"等。关于言语的记录标识为"宾""白"。在明人姜南《抱璞简记》中写道："北曲中有全宾、全白。两人相说曰宾，一人自说曰白。"由此可见，"宾"主要指的是人物之间的对话，"白"是单个角色自说。例如：在《西厢记》第四本第三折中，【满庭芳】和【快活三】中间有一段文字："（红云）姐姐不曾吃早饭，饮一口儿汤水。（旦云）红娘，甚么汤水咽得下！"【醉春风】和【普天乐】中间有红娘的独白："我待便将简帖儿与他，恐俺小姐有许多假处哩。我只将这简帖儿放在妆盒儿上，看他见了说甚么。"这是一人自说的"白"。在每一折宫调下面的单支曲子都是戏剧演员的唱词，曲主要指的是可以供演员演唱的词。元杂剧一般有五宫四调，每折一个宫调，一韵到底。《西厢记》使用了其中的三宫三调，即仙吕宫、中吕宫、正宫、越调、双调和商调。在《西厢记》中共使用了十八个韵部，宫调与韵的使用相结合，构成了杂剧西厢的音乐语言。从伴奏乐器上来看，杂剧多使用弦索乐器。

郑振铎先生在对《西厢记诸宫调》进行研究时，认为董解元的《西厢记诸宫调》所用的宫调共有十四种，即正宫、中吕调、道宫、南吕宫、仙吕宫、黄钟宫、越调、大石调、双调、小石调、般涉调、商调、高平调、羽调。他在对《西厢记诸宫调》所用曲牌按宫调进行划分时，即依此十四种调名为准。其后以杨荫浏先

生的《中国古代音乐史稿》为代表的各音乐通史及《中国音乐词典》
中均认为是十四宫调，即正宫、道宫、南吕宫、黄钟宫、大石调、
双调、小石调、商调、越调、般涉调、中吕调、高平调、仙吕调、
羽调。经过比较，在这两组宫调中只有一种调名不同，即仙吕
宫与仙吕调，郑振铎分析的仙吕宫所属曲牌与杨荫浏分析的仙
吕调所属曲牌相对应。然而在《董解元西厢记》和《西厢记诸宫
调注译》，却没有属于仙吕宫的曲牌，除杨荫浏所列十四宫调外，
另有南吕调、正宫调、黄钟调。因而，就存在对《西厢记诸宫调》
的曲牌与调式对应问题进行更多版本的发现、对比和流变等问题
进一步探讨的必要。

明代雅集活动中的器乐：
读明人雅集图

明代文人雅士对于精神生活的追求，体现在生活的各个方面，包括雅集、园林、玩古、唱和等。"雅集图"不仅在中国绘画题材中居有一席之地，更从另一个侧面折射出中国古代文人的雅好，由此催生出琴谱、题画诗歌、唱和诗词等一系列文艺作品的诞生。明代"雅集"题材绘画在流变的过程中风格样式逐渐程式化，使得园林山水画更具有写实性。这表明在明代商品经济繁荣的大背景下，文人士大夫生活风尚逐渐趋于艺术化，也体现出明代文人士大夫独特的生活和艺术品位。

雅集图流变

"雅集图"作为中国历代绘画经久不衰的题材，明代之前在主题和画法上已经初具特色，"竹林七贤""兰亭修禊""商山四皓""会昌九老"等都是雅集图常见的绘画内容。所谓"雅集"

即文人交游相聚，一起诗词唱酬、操琴弈棋、品茗弄画、鉴赏珍玩等，以此来表达文人自娱自乐的雅好和趣味相投的友谊。又有文会图、茶会图等，是明代文人书院结社或园林宴游的另一种"雅集"图绘，其绘画语言的表达往往更为写意。中国绘画史上最为著名的"雅集图"代表作当属北宋李公麟《西园雅集图》及其摹本，据传此图描绘了一次北宋文化名流聚会的重大事件，即驸马王诜在其西园邀请当时著名的文人和书画家游园。《西园雅集图》作为"雅集图"的典范，受到后世画家的不断追慕。

"兰亭雅集图"是文人画家根据《兰亭集序》的内容为主题创作的绘画作品。自东晋永和九年以来，会稽山阴之兰亭的修禊之事备受关注，流传下来的有"天下第一行书"之美誉的《兰亭

宋 《西园雅集图》（局部） 马远 美国纳尔逊－阿特金斯艺术博物馆藏

集序》记录了兰亭雅集的时间、地点、人物、形式、活动和思想，受到各代皇帝及文人的推崇，衍生出兰亭书法、诗歌、音乐、绘画等，形成了影响深远的"兰亭文化"。以"兰亭雅集图"为例，宋代雅集图传承了唐代图式，呈现出独特的自然山林景观图式，人物更加随意流动，审美趣味从着重描绘人物转向山水环境，注重山林之乐的表达，人与景相融，以此表达向往山水、感事兴怀的思绪。宋代有大批的士大夫经考试，由野入朝，出关入仕，由乡村到城市，由地方到京城，山林丘壑或许可理解为一种乡情感怀的补偿记忆，这种对乡野自然的怀恋投射到"雅集图"中，使人的心灵与自然亲近，传达出文人士大夫阶层对山水诗情画意生活的眷恋。

元代"兰亭雅集图"大体承袭唐宋图式，在人物数量、林木种类、画面氛围上略微变化，笔墨简练，注重意与情的表达，不再程式化解读《兰亭序》，而是借古人的兰亭雅集来抒发作者的情怀，追求高雅的品质，畅享山林之乐，犹入闲适淡泊之境。"兰亭雅集图"发展到明清时期，以一种相对稳定的程式固定下来，聚集了不同文化倾向的图式，传承了唐代悠闲安乐的心境，宋代文人对山林之乐、诗情画意生活的追慕，以及元代闲适淡泊、高雅怀古的趣味。随着明代城市的发展，在世俗文化的影响下，图式增加了不同的元素。画家试图在"兰亭雅集图"中寻求慰藉，体现了文人隐于市和自得其乐的思想。文人画家通过画笔在纸上寄情山水、畅叙友情，画纸成为他们宣泄情感的心灵栖居之地。

明王朝建立后，经太祖、成祖、仁宗、宣宗至英宗各朝，

在广大士人中形成了雅集风尚。李东阳于《书杏园雅集图后》中写道："自洪武之开创，永乐之勘定，宣德之休养生息，以至于正统之时，天下富庶，民安而吏称。庙堂台阁之臣，各得其职，乃能从容张弛，而不陷于流连怠敖之地，何其盛也，夫惟君有以信任乎臣，臣有以忧勤乎君，然后德业成而各缵其盛，此固人事之不容不尽者，而要其极，有气数存焉。然则斯会也，亦岂非千载一时之际哉！""雅集图"在明代的兴盛，成为明代绘画的一大特色。突出人物形象的"雅集图"在明代集中呈现，如谢环《杏园雅集图》、沈周《魏园雅集图》、李士达《西园雅集图》、吴伟《词林雅集图》、陈洪绶的《雅集图》等。

明代早期宫廷画家谢环的《杏园雅集图》，描绘了正统二年（1437）春，内阁大臣杨士奇、杨荣、杨溥及画家等十人在杨荣的杏园聚会的情景。其中有画家本人的自画像，同时还描绘了杏园环境风貌，游乐、炊饮器具等；画家以写实的手法再现了一幅明代官僚和文人宴乐的画面。图卷后保留着杨士奇的《杏园雅集序》，以及杨士奇、杨荣、杨溥、王英等题诗各一首，后有翁方纲的跋。《文渊阁四库全书》所录杨荣的《文敏集·杏园雅集图后序》里详细记录了雅集的细节。作品不仅真实地描绘了参与雅集人物的不同年龄、外貌和服饰，还按官阶组合表达了人物的身份和地位，具有鲜明的肖像画风格，一改"雅集图"重环境渲染，轻人物细节描绘的形式，创造了明代雅集图的新样式。

陈洪绶的《雅集图卷》以其特有的风格描绘了明末名人的聚会，据画中题跋，集会人分别是陶君爽、黄辉、王净虚、陶允嘉、

米万钟、陶望龄、袁宗道、袁宏道和愚安和尚。画中对人物的刻画，个性突出、脸谱各异；人物造型具有贯休道释人物画痕迹，线条变长；衣纹常见套笔，平行排列，疏密有致，形成秩序感。陈洪绶以其一贯的高古风格表现了晚明文人逃避现实、礼佛参禅、寄情书画、淡泊名利的生活。

"雅集图"从另一角度也反映了明代文人们的社会活动状况。文人雅士是中国古代社会的精英阶层，其内在的精神风貌和外化的行为方式最能反映一个时代的特征。文人的社会交往生活是纷繁复杂的，其社会交往动机因个体差异而存在较大的悬殊，其中功利性目的和娱乐性的消遣是雅集交游活动的主要动因。由于出路的狭窄、功名的艰难，文人阶层社会交往活动频繁，他们游走天下结交显宦名流，纵情娱乐消遣交游。因此宴饮、品茗、抚琴、谈诗论文、参禅礼佛、结社、游历等群体的社交活动都成为文人结交的风雅之事。

雅集乐事的环境

雅集的举行从山野自然到私家园林，文人之于音乐的雅致情怀总与高山流水显得十分相称。明代文人雅集图中的园林，不仅折射出明代城市发展中园林的兴盛，也成为雅集乐事的主要举办场所。何良俊《何翰林集》卷十二《西园雅会集序》曰："凡家累千金，垣屋稍治，必欲营治一园。若士大夫之家，其力稍赢，尤以此相胜。大略三吴城中，园苑棋置，侵市肆民居大半。"《镇

洋县志》卷一《园林》云："自有明二百年来，休养生息，中叶以后，第宅园林之盛甲于东南。是时国家丰亨豫大，士大夫告归以其体余与父老故人为乐，籍以提倡风雅。"园林实质上是以山水文化为旨归的城市山林，它能够满足栖身于城市的文人忘怀世情，寻找山林之趣的心理需求。园林不仅是明代文人生活娱乐之所，也是他们的结社宴游之地。

"雅集"也得益于明代书院的盛行，明代新建或重建的书院有很多所，以书院为场所的文人聚会也随之增多，明代文人画家笔下描绘的明代文人生活，多以心系山林的隐居生活为主调，由栖居山林转向隐居城市，正如陈献章所说的那样"山林亦朝市，朝市亦山林"。尽管在诸多雅集图中可见对活动环境和地点的描绘，其中难免有进行过艺术处理的痕迹，但寄情山水自然是雅集乐事进行的理想之所，私家园林当为最佳选择。明代山水画表现书斋、庭院和庄园景色的绘画作品相当多，并且带有浓厚的园林化倾向，尤其是吴门画派的作品，以园、堂、斋、室、轩、庵为题材的山水画不在少数，这些具有鲜明中国园林特色的建筑成为雅集举办的主要场所。

庄园、别墅往往依山临水而建，天然的山水与人造的园林融为一体。如《东庄图册》是沈周应其友吴宽所托，以吴宽的庄园为蓝本而作。沈周的《东庄图册》也有两册，一为十二景，一为二十四景。"十二景本"可见于斐景福《壮陶阁书画录》，此图已佚；二十四景《东庄图》，明末散失三幅，现存二十一幅保存于南京博物院。《东庄图册》以一景一图、移步换景的构图方式，

再现了历史上的名园——东庄。李梦阳的《东庄记》有载："苏之地多水，葑门之内，吴翁之东庄在焉。菱濠汇其东，西溪带其西，两港旁达，皆可舟至也。由撰桥而入则为稻畦，折而南为桑园，又西为果园，又南为菜圃，又东为振衣台，又南西为折桂桥，由艇子泊而放则为麦丘，由荷花湾而入则为竹田，区分络贯，其广六十亩。"东庄还有鹤洞、续古堂、耕息轩、知乐亭、修竹书馆、医俗亭等。李东阳不厌其烦地叙写了沈周常去东庄的经历："多次寄住东庄，既咏之为诗，又绘之为图。"其中的"稻畦""菜圃""麦山""耕息轩""桑州"等图，传达出一派浓郁的乡野生活气息。东庄是吴宽的祖业，为其辞官后栖身、读书之所。沈周无意仕途，乐于过平静的书画隐逸生活，东庄不仅是他向往的生活场所，也是文人雅士经常光顾的地方。这些文人雅士既依赖于城市经济的繁荣以满足物质的需要，又向往啸傲林泉、渔樵耕读的闲适生活，一些有足够经济实力的文人便在城市的附近建立庄园斋舍，治园漫耕，种花栽竹，蓄石叠山，以人造的景观来弥补对自然的渴望。

又如明初画家王绂的《凤城饯咏图》，舟上仆人与亭子在一条横向线上，亭子与后方山峦在一条纵轴线上，将风景带入空亭。"凤城饯咏"和"斋戒听琴"都是翰林雅集，斋戒听琴的地点是南京翰林官署，环境严肃。王绂却没有刻画这种氛围，而将活动设在空亭中，营造出轻松自由的环境。在风景的表现上，画家侧重个人性情的抒发，笔墨表现的目的在于营造丰茂磅礴的山林气象和"幽淡简远"的水边风韵。

"兰亭雅集图"在政治、经济、文化思潮的影响下，具有鲜明的时代特征，画家从兰亭雅集的不同特征进行阐释，偏向写实的描绘旨在记录兰亭雅集的盛况，图式内容不再以还原历史为本，而在旧的"瓶子"里装进了新的"美酒"，主要表现了明代文人举行兰亭雅集的新面貌。画家以生活化的视角进行描绘、记录明代文人举行兰亭雅集的情境，不仅有曲水流觞、饮酒赋诗，还有品茗、投壶、弹阮、下棋、观鹅、鉴籍、赏画、问路、竹林闲话、书兰亭、练气功等情节，画面不拘泥于一格，更加自由生动，有明显的世俗化倾向。

雅集器乐

古琴

古琴或作为玩赏的物件，或作为演奏的乐器，是雅集图中出现频率最高的乐器。仇英的工笔重彩画《竹院品古图》描绘的是园林主人邀请三五好友在竹院雅景中鉴赏古玩的场景。古琴在这幅画作中以案头摆设的古玩出现，左案铺毯，上有豆、圆鼎、斝、扁壶；前方是琴几，几上物件除提梁卣、兽足盉、瓶和羽觞之外，还有一张伶官式琴，桐木质，琴面漆黑红相间，蛇腹断纹；琴背为细密的流水断纹。琴头有拱形的岳山，七孔穿七弦，至琴尾后折向琴背，系于两个雁足上；琴背上方是七个弦轸，用来调琴。腹部有大小两个长方形的出音孔，大曰龙池，小曰凤沼；琴心内刻阴文"刘安世造""毛仲翁修""周鲁封重修"等字；琴背上

方阴刻"混沌材"三字，下有诗云："羲皇人已杳，留此混沌材；想是初开辟，声音妙化裁；完然一太璞，解愠阜民财；不凿庄生窍，古风尚在哉"，款署"会稽黄镇仲安跋于皖江"，龙池两侧都有题字，上方阴刻"晋制宋修"，下方阴刻"一翁"，再下是"夏伯子"阴文方印，即夏莲居的收藏印。从题字和印文可知，此琴为晋制，宋人刘安世造，迭经毛仲翁、周鲁封等人之手后，为夏莲居所得。刘安世曾由司马光、吕公著推荐，历任左谏议大夫、宝文阁侍制，后被蔡京所逐。画中伶官式宋琴，是晚明追慕宋代雅文化的图证。

王绂是明初的著名画家，字孟端，号友石生，又号九龙山人，无锡人，擅长画竹。永乐年间因善书被荐举，供事文渊阁，拜中书舍人。王绂采用元末画风创作了明初的雅集图。他的《斋宿听琴图》是表现曾日章、邹辑等永乐三年陪祀南郊前夕，斋宿翰林院，夜间听琴、分韵赋诗的场景。《山亭文会图》（台北故宫博物院藏）表现永乐四年的一场中秋文会，图中层峦叠嶂，沉郁苍茫，古木茅亭，清旷萧疏，墨隽沉厚，布置邃密。画中九龙山下着一山林亭阁，内有雅会者五人，三人品画论书，二人倚栏观瀑赏玩。亭外二人自山麓河岸款款而来，童仆携琴陪侍。一人萧散乘舟而至，一人自左上山坳策杖而来，齐聚雅会盛事。王绂没有画出雅集文人清晰的面容，而只是一类高士清流的象征性身形符号，与宫廷画家为"雅集"铺陈的庭园环境不同，王绂的图绘山林气象并使其成为文人雅事的旨趣表达。

《凤城饯咏图》表现御医赵友同被派遣辅助夏原吉前往浙西

治理水患，送行官员设饯别宴的场景。关于《斋宿听琴图》的画面内容，在《墨缘汇观录》中有这样一段描述"水墨写虚堂烟月，剪烛鸣琴，共乐升平之景。其松竹坡石笔墨苍润秀逸"可知，该图图像主题内容与后两图相似，都是雅集场景。后两图主要表现文人雅集山间或水岸的场景。《山亭文会图》以亭子为中心，亭中人正在展卷、听泉，亭外人分别于舟中濯足、携琴、策杖、临流，向亭中赶来。亭外草木丰茂，流泉潺潺，高阁入云，水榭映川，山屏壁立，主峰巍峨，营造出丰茂敦朴又宁静空灵的集会环境。《凤城饯咏图》表现三人亭中饮酒，河中一舟停泊，童子在船头准备酒食。亭外磐石高树，亭后两叠山峦，一湾流水，再现了宁静渡口的饯别宴场景。提到古琴，就会想到《广陵散》《流水》等曲目，相传《广陵散》是嵇康擅长弹奏的曲目，有"竹林七贤"的魏晋士人风度和思想精神品格在其中。《流水》是古琴的经典曲目，相传为伯牙所作，言其志在高山，仁者之乐也；志在流水，智者之乐也。文人雅集多为有共同喜好和交游的友人相聚，抚琴演奏《高山》《流水》更是应景之曲。"高山流水"至唐代才分作两曲，至宋代又分为若干段。后世有各种传谱，尽管段数不同，但乐曲意境风格一致。明代朱权在《神奇秘谱》中《高山》《流水》的题解中写道："《高山》《流水》二曲本只一曲。初，志在乎高山，言仁者乐山之意。后，志在乎流水，言智者乐水之意。至唐分为两曲，不分段数，至宋分《高山》为四段，《流水》为八段。"

在明代雅集中不仅有古琴的演奏，也有琴歌随声演唱的兴

盛，琴歌本身是一种文人音乐。明代的琴歌曲谱大量刊印，明初金陵琴乐始兴，金陵地区曾出现黄龙山、杨表正等一批优秀琴家，江左"琴歌派"代表人物黄龙山，晚年寓居金陵编有《新刊发明琴谱》两卷。明太祖朱元璋十分重视文教礼乐。他征召一批琴人专门从事宫廷琴乐教育与演奏，明洪武六年开设文华堂，广罗琴艺人才，四明徐和仲、松江刘鸿、姑苏张用轸都是当时有名的琴师。

　　明代是我国古代图书出版事业蓬勃发展的黄金时代，内府、中央各官署、藩邸、地方、寺观、书院、私人书坊等都有从事刻书事业。从嘉靖末年开始，平均每三四年就有一部新的琴谱专集问世，现存明代刊刻的谱集有四十多种，绝大多数是在这一时期编印的。这些琴谱中整理、保存了大量宋代以前的传谱。现存明代的曲谱中收有琴歌的有《浙音释字琴谱》《谢琳太古遗音》《黄士达太古遗音》《新刊发明琴谱》《风宣玄品》《琴谱正传》《西麓堂琴统》《重修真传琴谱》《琴书大全》《三教同声》《文会堂琴一谱》《绿绮新声》《藏春坞琴谱》《三才图会续集鼓琴图》《杨抡太古遗音》《伯牙心法》《琴适》《理性元雅》《思齐堂琴谱》《乐仙琴谱》《古音正宗》《义轩琴经》《陶氏琴谱》。古琴歌是在继承前人琴歌曲目基础上形成的一种文人音乐，中国文人极富特色的人生哲学（外儒内道）在古琴音乐中得到了最大的发挥。琴歌是琴曲与文词的结合，文词是古代文人抒发情怀、表达感情的载体之一，通过对文人诗词谱曲重新填词，给诗词以第二生命，表达文人的理想与情感。

阮

明许光祚的《兰亭图并书序》卷,藏于北京故宫博物院,设色淡雅,用笔精细工整,卷首的山脚下有文人正向童子问路,向前走就是水中亭子,一位士人坐在亭子的长凳上观鹅,一人提笔在桌上写之,一人观看,溪水两侧有童子往来石桌与文人之间,文人动作形态各异,或在思考、或交谈、或饮酒等,画面中部绘有高山树木遮挡住了河流,河流两岸的文人三两成群在饮酒、鉴画、下棋、弹阮、作诗,树木竹林掩映其中,具有明代兰亭雅集特征,是明代文人风雅生活的真实写照。"兰亭雅集图"不仅是前代文人对悠然闲适、自然山水的向往和情感寄托,更是将兰亭雅集视为规避失意、文艺交流、自我价值体现的家园,也是人在遭遇现实生活的困境后抚平文人的失意,与志同道合的友人进行文艺切磋、思想交流、寄情山水,在大自然中寻求心灵的慰藉,在雅集中体现自我价值,是文人隐于市的精神家园。

"阮"这一乐器出现在雅集画中,令人不免想到魏晋风度与东晋文人阶层的精神风貌。"阮"又称"四弦",其称谓和"三弦"相似。据宋代李昉等人奉敕编纂的《太平御览》乐部在第二十二卷《音律图》中的记载:"四弦秦汉未详所起,与琵琶同,以不开目为异。四弦四隔,合,散声四,隔声十六,总二十声,随调应律。"这段史料较早将"四弦"作为乐器名所提及,还介绍了其乐器构造由"四弦四隔"组成;关于"四弦"形制等特征的介绍从晋朝傅玄《琵琶赋·序》中方可略知一二:"观其器:中虚外实、天地象也;盘圆柄直、阴阳叙也;柱有十二、配律吕

也；四弦、法四时也。"这段文字明确指出四弦的形制特征及采用十二律，配有十二品和四根弦的构成。如上所述，当时出现的类似"琵琶"的乐器只有三弦和阮咸两种，而三弦属于无品类乐器，就此可以认定"四弦"所指向的乐器是"阮咸"。

汉魏时期出现了很多关于"四弦"曲的记载。《乐府诗集》（卷三十）四弦曲题解引《古今乐录》曰："张永《元嘉技录》有四弦一曲，《蜀国四弦》是也，居相和之末，三调之首。古有四曲，其《张女四弦》《李延年四弦》《严卯四弦》三曲阕。《蜀国四弦》，节家旧有六解，宋歌有五解，今亦阕。""张女"实则为乐府曲名，是《张女弹》的简称，也抑或为人名。在《文选·潘岳〈笙赋〉》中同样有一段关于《张女》的文字记载："辍《张女》之哀弹，流《广陵》之名散。"

《乐府诗集》中"四弦曲"的产生年代应该在汉朝（公元前202—220）至晋朝（256—420）。如今已证实，梨形曲项琵琶是南北朝时期（420—589）传入我国的外来乐器。我们是否可以大胆推断，在琵琶还没有传入中国之时，"四弦"及"四弦曲"极有可能指的就是圆盘直柄、四弦十二柱的"阮"抑或是以奏器（阮）名其曲（四弦）。李延年作为汉武帝时期负责掌管皇宫音乐的"协律都尉"，"四弦曲"能够出现在乐府记载中就已说明"阮"在汉朝时就已在宫廷中占有重要地位。根据如今的可见史料推断，这件乐器在汉代之前还没有确定独立的名称，而四弦曲的流传及演奏却又恰恰表明在当时的一段时间里阮就是演奏四弦的乐器，因而也随之被称为"四弦"。阮咸是魏晋时期名士，"竹

林七贤"之一。据《晋书·阮咸本传》记载："（阮咸）虽处世不交人事，惟共亲和弦酣宴而已。"不同的典籍记载中纷纷提及他精通音律，善弹琵琶，有"妙达八音"之誉。他经常弹奏的乐器"琵琶"被命名为"阮咸"，后简称"阮"。唐代武则天时期（690—705），"琵琶类"乐器才开始有了各自独立的名称。刘餗在《隋唐嘉话》卷中有载："元行冲宾客为太常少卿，有人于古墓中得铜物，似琵琶而身正圆，莫有识者。元视之曰'此阮咸所造乐具'。乃令匠人改以木，为声甚清雅，今呼为'阮咸'是也。"上述文中所提"莫有识者"说明在当时已经没有人认识这件乐器，其属于接近失传的状态，幸好阮咸善弹此乐器被人识得才被当时的人想起。因此，阮咸对"阮"的发展起到了至关重要的作用，后人为了纪念他就以"阮咸"来命名这件乐器。阮咸善弹此乐器并创作了很多阮的器乐作品，如《三峡流泉歌》《古三坟注》都为阮咸生前所作，为阮的演奏风格奠定了基础，宋代黄庭坚《题李亮功家周昉画美人琴阮图》中有："周昉富贵女，衣饰新旧兼。髻重发根急，妆薄无意添。琴阮相与娱，听弦不观手。敷腴竹马郎，跨马欲折柳。"诗中用丰富的文字描绘了阮的演奏手法及音色，说明在宋代阮仍旧流行，而且此时的演奏者技法高超娴熟，但其中"富贵女""琴阮相与娱"二句也看出阮并没有发展至各个社会阶层，阮非市井凡夫之娱，它同古琴一样是士大夫阶层使用的一种贵族化的乐器。在这样的角色下，阮作为"进德修身之器"。在元代，张之翰、贺铸、刘敏中、杨维桢等诗人也在诗词中流露出对士人阮咸与阮的赞咏。文人雅士在阮的发展

史上始终扮演着重要角色，然而曲高和寡，加之受到外传琵琶的影响，大部分文人的兴致转移，集中在少数文人雅士手中的阮曲谱如今已很难见到。

雅集唱和

在宋代的文人阶层中，诗歌唱和便成为文人之间交往的基础。如元祐年间苏轼汴京学士集团的文学交往、诗歌互动形成的群体风格及文学集团之文化意义。唱和不仅在文官政治中发挥着社会交往的仪式性作用，并在文人阶层中普遍存在，还促进了诗歌创作的发展。如：庆历八年（1048）梅尧臣秋后应晏殊辟赴签书陈州镇安军节度判官任，成为晏殊僚属并与晏殊有了更多唱和往来。从梅尧臣唱和晏殊之诗来看，晏殊对梅尧臣诗歌创作存在两层鲜明影响：一是颍州初识晏殊时，虽得晏殊倍加青睐，但二人的巨大身份差异仍使梅尧臣颇感自卑，诗中流露着诚惶诚恐、自伤自怜的敏感情绪。如"今惭此微贱，重辱相君怜""微生守贱贫，文字出肝胆……兹继周南篇，短棹宁及舰。试知不自量，感涕屡挥掺""平生独以文字乐，曾未敢耻贫贱为。官虽寸进实过分，名姓已被贤者知。疏愚生不谒豪贵，守此退缩行将衰"，反复诉说自己卑贱低微的身份地位、清高介独的德行操守，反映了梅尧臣面对这位官高位重的前宰相时惶恐难安的内心世界。二是作为晏殊僚属、陈州镇安军节度判官的梅尧臣受晏殊诗歌影响颇深，这主要表现为咏物诗、拟古诗等诗歌题材增加。梅尧臣这

段时期先后创作《拟李益竹窗闻风寄苗发司空曙》《拟宋之问春日翦彩花应制》《拟张九龄咏燕》等拟古诗，分别模拟李益、宋之问、张九龄、王维、陶潜、杜甫、韦应物、韩愈等人之诗，很可能皆是晏殊酒筵之作，是诗酒文会竞技助兴的产物。

翰林唱和也奠定了明代官场雅集歌咏盛世的基调。明成祖登基后，多次召集大臣游览皇家园林与北京名胜，举行雅集唱和。其中由胡俨发起，王绂绘图的《北京八景图咏》留下一百一十二首诗、一序一跋，规模宏大，集中讴歌明成祖的功绩，借北京八景渲染凡花野草"衣被云汉昭回之光"的盛世气象。王绂创作的如《凤城饯咏图》《斋宿听琴图》《山亭文会图》等一系列雅集画作将画面焦点放在雅集现场，突出清雅的雅集环境，力图糅合元末绘画意境和宋元以来雅集图像主题，表现了明代翰林的雅好风尚倾向。

明清时期活跃于文坛的文人们多拥有私家园林，寄托着这一阶层寄情山水的思想情感与审美趣味，由于中国语言文字艺术的特色，诗歌具有吟诵中的独特韵律与声调，可以配乐吟诵，也可以无配乐吟诵，都会形成声调平仄等带来的音韵节奏。雅集中既有演奏的乐曲，又有唱和，随之便诞生了许多因文人雅集而创作的诗词作品。例如：钱继登《菩萨蛮·客园坐雨》、魏允枚《江城子·游北山草堂》、曹鉴平《阮郎归·过钱子明南园有感》、沈湛《鹧鸪天·重阳前集赤茂东园看桂》、丁璜《山花子·溪墨野眺》。在清代的苏州、杭州、金陵、常州、湖州等地；园林众多，以"修禊"这一古老习俗为源头的文人饮酒赋诗的雅集活动为主

题的诗词创作不在少数。春日踏青有"春禊"，秋日秋高气爽之时有"秋禊"。历史上最为著名的当为"兰亭修禊"和"红桥修禊"。王羲之《兰亭集序》有："暮春之初，会于会稽山阴之兰亭，修禊事也。"在《全清词》中收有多首修禊词，如陈维崧的《浣溪沙前调·癸丑东溪雨中修禊》《蓦山溪·东溪雨中修禊》《潇湘逢故人·东溪雨中修禊》等。可体现园林雅集的词作，如与涉园有关的魏允札《贺新凉·沈止岳招集设涉园》《解连环·束园弟招集涉园作》《惜秋华·束园弟招集涉园看桂》，韩纯玉《卜算子·涉园春集·和东坡韵》。浙江海盐的张氏家族为中国著名的藏书世家，其藏书地涉园也是清朝年间江浙一带有名的私家园林。始祖张九成是南宋绍兴年间进士，张氏藏书始于其十一世祖张奇龄。张奇龄，明万历进士，曾主持杭州虎林书院，人称"大白先生"。后人九世祖张惟赤创建"涉园"并正式开始藏书，绵延数代。"涉园"成为藏书、刻书、读书的名胜，其子张皓在涉园中又建"研古楼"收藏典籍。明清时期的文人词社活动多以雅集形式存在，如云间词派、柳洲词派、西陵词派、广陵词派、阳羡词派、浙西词派等。

萧、琴与箜篌：
仇英画作中的乐器

　　仇英是明代著名画家，后世把他与沈周、文徵明和唐寅并称"明四家"，亦称"吴门四家"。仇英传世作品较多，他在继承唐宋优秀传统的基础上，吸取民间艺术和文人画之长，对青绿山水和工笔人物尤有建树。仇十洲出身贫寒，不过是一个职业画工，画面上少有诗文题跋，无法列入"神""妙"之列。但仔细观赏他的《吹箫引凤》可发现其中透出一股典雅、华贵之气。明代张丑曾评价仇英："山石师王维，林木师李成，人物师吴元瑜，设色师赵伯驹，资诸家之长而浑合之，种种臻妙。"其作品体裁丰富，工笔、青绿、兼工带写和写意均很擅长；其创作态度十分认真，一丝不苟，绘画作品严谨周密、刻画入微。

　　箫之于古琴在中国古代绘画作品中并不多见，《吹箫引凤》是明代仇英创作的一幅重要作品，绢本设色，纵41.1厘米、横33.8厘米，现藏于故宫博物院。此画描绘的是春秋前期秦穆公之女弄玉在凤楼上吹箫引来凤凰的故事。《列仙传》中对"弄玉吹

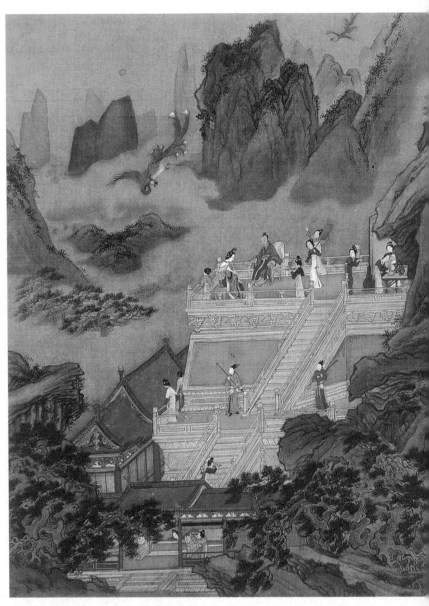

明 《吹箫引凤》 仇英 故宫博物院藏

箫"典故是这样描写的："萧史者，秦穆公时人也。善吹箫，能致孔雀、白鹤于庭。穆公有女，字弄玉，好之，公遂以女妻焉。日教弄玉作凤鸣。居数年，吹似凤声，凤凰来止其屋。公为作凤台，夫妇止其上，不下数年。一旦，皆随凤凰飞去。故秦人为作凤女祠於雍宫中，时有箫声焉。"

传说弄玉喜爱吹笙，一天夜里，弄玉在"凤楼"吹笙，一阵袅袅的曲音和着她的笙声从空传来。弄玉特意吹奏了一曲《凤求凰》，然后步回楼阁进入梦乡。梦中她见到一位乘着彩凤的少年男子翩翩而来，手持紫玉箫，徐徐品奏，自称"箫史"，居于华山，因有凤缘，应曲而来，说毕，便飘然而去。第二天，弄玉把梦中所见告诉秦穆公。秦穆公遂寻箫史招之为婿。婚后箫史与弄玉居凤楼，一起吹奏箫笙。他们向往超凡脱俗的生活，决定同去华山。箫史拿出紫玉箫对空中吹奏，天空中便飞来赤龙彩凤，落于楼台前。箫史乘龙，弄玉驾凤，一同离开凤楼，东去华山了。

仇英的青绿山水画主要师承南宋赵伯驹。董其昌评论他的画："李昭道一派，为赵伯驹、伯骕，精工之极，又有士气，后人仿之者，得其工不能得其雅，若元之丁野夫、钱舜学是，盖五百年而有仇实父，在昔文太史亟相推服，太史于此一家画，不能不损仇氏，因非以赏誉增价也。""仇实父是赵伯驹后身，即文、沈亦未尽其法。"仇英除擅长青绿山水画之外，中年之后广泛交游于文人雅士之间，其交往活动受吴派文人画风熏陶，有其文人画的一面。尽管仇英不是一个真正意义上的文人，画中少有诗文题跋，画风甚至带有民间文化的色彩，但是《吹箫引凤》的

青绿着色，山水境界宏大，笔法细润，风骨劲峭，于华美典雅中不失文人画的清新秀雅，具有雅俗共赏的格调及"天工与清新"的意境。

相似的描述还出现在《水经注》等文献中。在元代赵道一的《历世真仙体道通鉴》及《后集》中记录有："（弄玉）善吹笙，无和者，欲求得吹笙者以配。"及"二人自以笙箫间奏，遂致凤凰来仪，二人乘之而去。"《东周列国志》第四十七回："（弄玉）善于吹笙，不由乐师，自成音调。穆公命巧匠，剖此美玉为笙。女吹之，声如凤鸣。"在文献中关于此故事记录的各种版本中，对于萧史善吹箫似无疑义，至于弄玉原本善吹的是笙还是箫，后与萧史是笙箫合奏还是箫箫合奏则略有出入。

乐器"箫"本身与凤凰之间就有所关联。《史记》中记载："黄帝使伶人氏，自大夏之西，昆仑之阴，坂竹之解谷，断两节间而吹之，以为黄锺之宫，制十二箫，以听凤凰之鸣，其雄鸣则为六律，雌鸣则为六吕。"此箫，是指竹制、单管竖吹的气鸣乐器，多为六孔，前五孔而后一孔。《文献通考》记载："箫，凡十八管，取五声四清倍音。"由多管排列起来的箫有如凤翼，声似凤鸣，故又名"凤箫"。《通典·乐典四》引《世本》云："箫，世本曰：舜所造。其形参差象凤翼，十管，长二尺。"《集韵·平萧》亦云："箫，或作簘籥。参差象凤之翼也。"

《宋史》记载："箫，必十六管，是四清声在其间矣……乐始于律，而成于箫，律准凤鸣。以一管为一声，箫集众律，编而为器，参差其管，以象凤翼，萧然清亮，以象凤鸣。"宋陈旸《乐

书》亦载："箫之为器，编竹而成者也。长则声浊，短则声清，其状凤翼。"

"引凤吹箫"的文化意蕴

中国文人对箫的审美文化感受主要来自两个方面：一是关联于乐器本身形制、音色、演奏姿态等的体验；二是基于相对稳定的文化内涵的理解。当然两方面并非各自独立作用，历史文化赋予箫的审美内容并非为一种虚空的和概念化的存在，更多时候它会与文人真实的审美活动联系在一起，箫所表示的内容已经与中国文人的精神世界融合在一起。董其昌在《画禅室随笔》中也说"至如刻画细谨，为造物役者""顾其术亦近苦矣"。我们从董其昌对仇英的评价中可以推测，董其昌并不认为仇英的作品是真正的文人画，但这幅画所用的典故却是一个具有中国文人审美特点的故事。

在历代文献中常常出现"笙箫""箫鼓""箫笳""箫笛"等词：一种情况下是箫作为乐器在演奏中实际发挥作用。《吴趋访古录》中有这样的记载："山有望湖亭，每岁八月十八日看串月于此。湖中画船箫鼓，游人最盛。"《吴趋访古录》为姚承绪于清道光年间所著，其中记录了苏州人前往楞伽山望湖亭观看串月的情景。明清时，观月听箫已成为苏州一带每年八月十八的重要活动。康熙年间进士沈朝初有《忆江南》词说："苏州好，串月有长桥。桥面重重湖面阔，月亮片片桂轮高，此夜爱吹箫。"

明末清初才子尤侗亦云：“常是携儿看串月，行春桥畔听春箫。”姚承绪此处所说的“箫鼓”虽代称船上的音乐，但“箫”却绝非泛指；另一种情况是“箫”被赋予典故和文化层面的解读。中国文人对箫的文化理解和审美体验是多样化的，文人对箫的理解除却直接从箫本身而来，最重要的影响就是从历史典故得来。可以说，“箫”赋予了这些典故独特的情味，而这些历史典故亦构成了后来中国文人箫审美体验的重要文化来源。仇英画作《引凤吹箫》所援引的典故就属于这个层面。

《风俗通》云：“舜作箫，其形参差，以象凤翼。”文人在作品中所用“凤箫”一词其直接原因就在于这种外形上的相似性。但“凤箫”给人的审美联想显然要丰富得多，因为其真正的渊源还在于“弄玉吹箫”的典故。故事中以凤的形象来暗示弄玉不凡的身份，加上“吹似凤声”“凤凰来仪”“乘凤而去”等情节的一再出现，共同构筑起了一个完整的审美想象空间。在中国文人所使用关于箫的典故中，“弄玉吹箫”及相关的“嬴女吹箫”“秦女吹箫”“凤凰台上吹箫”“秦台吹箫”“帝子吹箫”“跨凤吹箫”“鸾吹”“萧史妙吹”“笙箫引凤”“秦宫箫”等是出现最多的。

弄玉“引凤吹箫”的典故在后世描绘公主生活的诗文中也有所使用，特别是对那些崇尚修道又沉迷于世俗生活的唐代公主：如晁补之的“风流国主家千口，十五吹箫粉黛稀”讲的是南唐太宁公主；韦嗣立的“林间花杂平阳舞，谷里莺和弄玉箫”讲的是唐代的太平公主；沈佺期的“咏歌麟趾合，箫管凤雏来”说的则

是唐中宗的幼女安乐公主。事实上，曾有众多诗人在这位安乐公主家中留下了所谓的应制诗，巧合的是，其中多人都借用了"弄玉吹箫"的典故。如：李白有三首咏箫、咏弄玉诗，其一《凤凰曲》："嬴女吹玉箫，吟弄天上春。青鸾不独去，更有携手人。影灭彩云断，遗声落西秦。"另一首《凤台曲》诗云："尝闻秦帝女，传得凤凰声。是日逢仙子，当时别有情。人吹彩箫去，天借绿云迎。曲在身不返，空馀弄玉名。"《忆秦娥》云："箫声咽，秦娥梦断秦楼月。秦楼月，年年柳色，灞陵伤别。"宗楚客的《安乐公主移入新宅侍宴应制》："马向铺钱埒，箫闻弄玉台。"宋之问的《宴安乐公主宅得空字》："箫奏秦台里，书开鲁壁中。"韦元旦的《奉和幸安乐公主山庄应制》："琼箫暂下钧天乐，绮缀长悬明月珠。"等，说明唐代文人已经普遍认同了公主宅邸——凤凰台，以及公主生活与弄玉吹箫之间的审美关联，赋予"凤台吹箫"这个典故贵族气质。

从这一典故的故事结局，两人升仙而去，又在浪漫氛围中被赋予道家色彩。

尽管主人公最终成婚飞仙，结局看似圆满，映射到现实中则是玉箫声断、空留凤台，却是无限的落寞景象。因此，中国文人在诗文中提到这个故事时，更多的是充满了失落和伤感的情绪。甚至将弄玉飞仙理解为其早逝后用来慰藉生者的幻影。前面提到历史上许多关于公主的诗词引用了"弄玉吹箫"这个典故，但其中的主调是悲伤的情绪，韩愈的《梁国惠康公主挽歌》、王建的《九仙公主旧庄》、吴伟业的《思陵长公主挽诗》等。这些作品中的

公主或故去、或远嫁，往日宅邸更是繁华不再、空余哀叹。在白居易的名篇《两朱阁》中提到的"帝子吹箫双得仙，五云飘飞上天"，其主旨虽不在感怀，却是以帝子登仙来托喻德宗两女之死。

还有许多的借用此典故诗文，尽管讲的不是公主的不幸遭遇，但总体上赋予"箫"以悲伤失落的情绪。江淹《征怨》中的"荡子从征久，凤楼箫管闲"，李煜《谢新恩》中的"秦楼不见吹箫女，空余上苑风光"，柳永《笛家弄》中的"岂知秦楼，玉箫声断，前事难重偶"，陈子龙《千秋岁·有恨》中的"人去后，箫声甬断秦楼凤"等，唐代李峤有诗《箫》云："虞舜调清管，王褒赋雅音。参差横凤翼，搜索动人心。"宋代丁谓有《箫》诗云："庄籁知天理，虞韶见帝心。轻清杨柳曲，和乐凤凰音。翼展编筠密，中虚镂玉深。吴门休鼓腹，仙侣好追寻。"该诗是说庄子"三籁"以及"箫韶"、伍子胥在吴国吹箫。宋代张枢《宫词》有云："月笼梅影夜深时，白玉排箫索独吹。传得官家暗宣赐，黄金约臂翠花枝。"

琴箫合奏

从出土的汉代画像砖、乐俑以及绘画资料可知，琴箫合奏的演奏形式在汉代便已存在。但汉代画像砖与乐俑等出土文献写意多于写实，琴瑟形制又颇为相似，往往难于分辨，为免概念混淆，此时的琴箫合奏严格意义上应称为"琴瑟类乐器与洞箫类乐器合奏"。据统计，琴箫合奏经常演奏的曲目以《普庵咒》《梅花三

弄》《渔樵问答》《平沙落雁》最为多见，其中又以《普庵咒》为最。另外还有《泣颜回》《鸥鹭忘机》《长门怨》《阳关三叠》《潇湘水云》《忆故人》《四大景》《归去来辞》等。

箫与排箫的不同之处在于，箫除有管端吹口外，在管身亦开孔，孔数多为前五后一。而排箫只有管端吹口，管身不开孔，即以编单管为多管后管之参差以取音高音列。今所言排箫的主流形制是为长短不同按一定乐制并管"比竹"排列起来的"单翼"吹奏乐器，而箫为直吹单管乐器。经历史的衍化后，今天箫与排箫已是有着明确不同所指的两种乐器。这里的琴指的是古琴，有关琴箫合奏的传世文献目前仅见于清代李斗所著《扬州画舫录》："（大岩）徒宝月，善棋好琴，广结纳。孙先机，字净缘，以琴棋世其传。每弹《普庵咒》诸曲。石庄恒吹箫和之。"先机，乾隆时人，为大岩徒孙，生平不详。据该书有关大岩、宝月交游的相关资料，大岩为蜀僧，后下江南，居于扬州"乐善庵"直至去世。乾隆年间有一广陵琴人亦名先机，其师为吴灯，吴灯"日与徐锦堂、沈江门、吴重光、僧宝月游，夜则操缦，三更弗缀"。吴灯之师为徐锦堂，徐祎之子，徐常遇之孙。由此交游群体可推论，大岩之孙先机就是广陵琴人先机。据《蕉庵琴谱·序》可知，僧先机传问樵，问樵传秦维瀚。秦维瀚弟子众多，同时期的广陵琴人大多师承于他，僧先机是广陵琴派的重要琴家。

在清代琴谱中有许多琴箫合奏谱被收录和传承下来。《琴曲集成》涉及琴箫合奏的琴谱有二：一是《琴谱谐声》；二是《指法汇参确解》。《琴谱谐声》，清道光元年（1821）"序刻本"，江西

金溪周显祖撰。此谱共六卷，卷前有刘凤诰于道光元年所撰《琴律述》及琴谱总目。卷一和卷二为音律部分，卷三为《琴箫合谱》，包括合论十三则，以及琴箫合谱《秋塞吟》《沧海龙吟》《梅花三弄》《风入松》《汉宫秋》五首。因此，《琴谱谐声》并非又名《琴箫合谱》，而是该谱卷三为《琴箫合谱》。《琴箫合谱》既以琴箫合奏为目的，定调便为首要问题，此时琴箫合奏的箫皆为洞箫，而非现在常用的琴箫。洞箫自明清至民国，均为六孔形制，前五后一，各孔近乎均匀排列，因此民间称其为"匀孔箫"。对于琴箫合奏的基本原则为："弦之高低定于箫，箫之声韵倚乎琴。"换言之，定调以箫为准，声韵以琴为主。对于合奏中使用的具体调高，作者认为："琴之正调，箫之工字。" 所谓"箫之工字"即以箫第一孔（工字孔）为宫，与琴正调相合。周显祖这一百余字的论述，当为演奏实践之精要总结。书中对于康熙《律吕正义》的执着，是为琴箫合奏寻求一个官方的理论依据，并将其纳入国家认可的音乐标准中，便可解释谱前会有乾隆年间任太子太保、翰林院编修的刘凤诰所作的序，且序晚于刻印一年的原因。

《指法汇参确解》，为浙江会稽人王仲舒所撰。此书为稿本，无谱目，完成年代不详，仅见作者于清道光元年（1821）所撰自叙。书中《吹洞箫定琴音法图说》一节对琴箫合奏进行了理论研究，谱中《平沙落雁》《潇湘水云》二曲附有点拍的工尺，此举开琴谱工尺点拍先河。在《吹洞箫定琴音法图说》一节中，作者指出：先贤议以管色合字定琴宫弦，因之下上相生，终于少商。盖缘时人之高弦无准，藉以求黄钟一均之元音也。洞箫之音与律

管同与不同，于安能知？顾求宫音于黄钟则不足，而以求琴音之清浊则有余。始学操缦，不知五音何物，今教之认箫音以定音琴，岂非捷径。由此可见，此书撰写之前已有人提出以箫最低音"合"字定琴第一弦。作者认为，时人对于调弦并无统一标准，如以洞箫定琴音，便可有一参照。但于洞箫与律管是否相同，作者也直言并不清楚。两本清代琴谱中所述洞箫使用的指法调高使其最低音只能与琴之第三弦相合。虽然洞箫上何音是黄钟之律高并不清楚，但以箫定琴确实可行，也能让习琴之人知道琴曲中五音的音高。早期琴箫合奏所用之箫为匀孔洞箫，直至 1936 年之后，方有如今常用的琴箫，早期的琴箫合奏箫大都处于一个从属地位，琴、箫两种乐器在律制上无法完全密合，这种状态直至琴箫研制成功后方才得以改善，同时使这种演奏形式得以广泛流传成为可能。

箜篌与《弹箜篌图》

仇英的《弹箜篌图》现藏美国波士顿艺术博物馆，据说是为其第二大赞助人周凤来画的定制画作，除这幅图外，他还为周凤来画过《子虚上林图》《写经换茶图》（现藏克利夫兰美术馆）《六观图》《采莲图》等。仇英画作大多只有穷款，有上款者极少，偶尔可见亦多书难考之别号，甚至有根本不落款而只钤印的情况。故其画作的赠予、定制关系大多已不可考，少数可考者基本上只能根据文献著录以及画上题跋来判断。《弹箜篌图》是现存仇英

绘画中具有大青绿仙山意象的作品，该图虽是表现"依林构堂"的文人雅趣，但画面中白云、岩洞的意象有道家升仙的意味。而为苏州陈官而作的《桃源仙境图》，高山流水之间，白衣道士三人于洞口临流而坐，一人抚琴而弹，二人侧耳聆听，其后古松虬曲，桃花婆娑，烟云缥缈，楼阁隐现。其中山石技法与故宫博物院藏赵伯驹《江山秋色图》相近，白衣道者、烟云、岩洞、桃花等同样具有道家色彩。万历三十一年（1603）癸卯十月，董其昌跋仇英画《弹箜篌图》写道："仇实父此图，便欲突过赵伯驹前矣。虽文太史当避席，世必有信余言者。"

　　箜篌，古代弹拨乐器，又名坎侯、空侯。有卧箜篌、竖箜篌、凤首箜篌三种形制。竖箜篌、卧箜篌、凤首箜篌这三类乐器虽都叫箜篌，但出自不同地域、不同文化，形制差别其实很大。《弹箜篌图》中箜篌形态属竖箜篌，该乐器源于波斯，曾盛行于中国。自隋代起，它与卧箜篌才有细致区别，在隋唐时期的繁盛可见于十部乐中。宋后，该乐器记载渐少，趋于失传。而在隋唐之前，竖箜篌和卧箜篌在名称上的划分并不严格。《旧唐书·音乐志》载："箜篌，汉武帝使乐人侯调所作，以祠太一。或云侯晖所作，其声坎坎应节，谓之坎侯，声讹为箜篌。或谓师延靡靡乐，非也。旧说亦依琴制。今按其形，似瑟而小，七弦，用拨弹之，如琵琶。竖箜篌，胡乐也，汉灵帝好之。体曲而长，二十有二弦，竖抱于怀，用两手齐奏，俗谓之擘箜篌。凤首箜篌，有项如轸。"中原"似瑟而小"的箜篌叫卧箜篌；外域传入的箜篌分为两种，从西域传入的"体曲而长"的箜篌叫竖箜篌，而从天竺传入的"有项如轸"的箜篌

明 《弹箜篌图》（局部） 仇英 美国波士顿艺术博物馆藏

叫凤首箜篌。竖箜篌可谓西域乐器的杰出代表。同时用竖箜篌和卧箜篌的西凉，位于今甘肃省西北部，其地理位置处于西域与中原的交接区，其音乐也是西域龟兹乐和中原清商乐的混合，属于中原和西域的混合体。西凉乐的产生，也代表着竖箜篌音乐曲目的扩充，加入了中原音乐的元素。十部乐中，有六部乐的地方音乐起源于中原的西北地区。而在这六部中，有五部用到了竖箜篌。

宋代到明代的史书中也有关于箜篌的记载，《宋史·乐志》中提到当时在崇德殿宴请契丹使节所用的宴享之乐规格：奏八十四调、四十大曲，"乐用琵琶、箜篌、五弦琴、筝、笙、觱篥、笛、方响、羯鼓、杖鼓、拍板"。宋太宗时，吴越国王钱俶多次给宫廷进贡，贡品中也不乏制作精美的乐器："银装鼓二，七宝饰胡琴、五弦筝各四，银饰箜篌、方响、羯鼓各四，红牙乐器二十二事。"以上两则史料可以证明，北宋时，箜篌依然流行于宫廷燕乐中，且竖箜篌、卧箜篌、凤首箜篌三者不分类，被统称为箜篌。这在后代文献中也有所体现：《辽史·乐志》在介绍散乐所用的乐器时，只是提到箜篌，未做细化分类。《元史·礼乐志》中出现的箜篌，一种用作仪式音乐，一种用于宴乐，后者所介绍的箜篌形制与隋唐时期的"凤首箜篌"相近。美国学者伯·劳尔格林（Bo Lawergren）认为竖箜篌的失传与佛教在宋代的衰退有关。竖箜篌自从传入，便一直被保留在宫廷音乐中。演奏宫廷音乐的乐伎、乐工主要为王公贵族服务，属于没有人身自由的奴仆。《李供奉弹箜篌歌》也提到"在外不曾辄教人，内里声声不遣出"，李供奉作为宫廷乐手，弹箜篌非常出色，且不对外传播其技艺，这种规矩让精美的歌舞大曲、精湛的演奏技术只流行于宫廷和王公贵族之间，竖箜篌音乐无法普及到平民百姓的生活中。在现今可见的文物图像中其实很少见到琴与箜篌一起编排的演出形式，只能说在仇英的这幅《弹箜篌图》中古琴和箜篌两种乐器的出现主要是迎合贵族的品位，彰显画作的文化品位，而并非真实演奏形式的表现。

明代宫廷节日礼乐：
《宪宗元宵行乐图》解读

在中国音乐文化传统发展的历史中，往往分为礼乐和俗乐两条脉络。礼乐主要用于祭祀、朝会、道路、仪仗、卤簿、庆典、筵宴等讲究礼仪的官方场合。礼乐本身要遵从一定的规范，自汉唐以来由太常来负责管理。在明朝，于朝贺、节庆、颁诏等场合有特定的曲目，如升殿用【飞龙引】，百官行礼奏【风云会】。据《明会典》记载，凡大祀天地、祭社稷山川、幸太学、耕耤田礼毕回銮，教坊乐俱奏【神欢】之曲。驾至奉天门，升座，百官行礼奏【万岁乐】【朝天子】之曲，还宫奏【万岁乐】。然而在出自宫廷画家之手的表现明代元宵宫廷欢庆场面的《宪宗元宵行乐图》，却融入了许多民间俗乐和民俗表演的成分。

《宪宗元宵行乐图》中的元宵节

《宪宗元宵行乐图》画卷前另有洒金笺楷书《新年元宵行乐

明 《宪宗元宵行乐图》卷（局部） 国家博物馆藏

图》赞并序，共计四十一行："新年元宵景图。上元嘉节，九十春光之始。新正令旦，一年美景之初。桃符已换，醮祭郁荼辞旧岁。椒觞频酌，肆筵鼓乐贺新年。万盏明灯，象马人鱼异样。一天星月，阶除台榭辉煌。贺郎担担，表年年节节之高。乐艺呈工，愿岁岁时时之乐。感召和气，御沟水泮水纹。明媚春光，晓岸柳垂金线。灯球巧制，数点银星连地滚。鳌山高设，万松金阙照天明。红光焰射斗牛墟，彩色飘摇银汉表。乐工呈艺，聚观济济多人。爆竹声宏，惊喜娃娃仕女。殿阁楼台金闪烁，园林树木绿参差，鲍老偢傻，遍体曳番红锦绣。帘灯晃耀，一池摇动碧玻璃。万国来朝，贺喜丰年稔岁。四夷宾服，颂称海晏河清。螽斯庆衍，神孙圣子乐荣昌。宗社奠安，万载千秋崇礼仪。长瞻化日雍熙，永享升平之福。系之赞曰：新正吉庆多祯祥，玉楼金殿皆灯光。瑶池紫府奏仙乐，椒觞满劝分琼浆。异样装成绮罗里，星月交辉净如洗。年年良夜尚欢娱，岁岁丰登乐无比。御沟冰泮春融早，羯鼓声催竞天晓。鳌山光焰翠云浮，金阙巍峨胜蓬岛。瑶天万颗灿银星，玉桥柳色扶辣青。济济大观艺呈巧，连天爆响无时停。华盖中天万象新，祥光缭绕五云深。元宵庆赏升平曲，乐事还同万众心。瀛洲路接蓬莱衢，边峰顿息咸无虞。太平箫管竟终夕，讴歌鼓腹盈寰区。"款署"成化二十一年仲冬吉日"。画面主要描绘的是明宪宗朱见深成化二十一年与众人在宫内假设街市，模仿民间习俗放爆竹、闹花灯、看杂剧的情形。

元宵节是中国传统节日，又名上元节、元夕、灯夕、灯节，在每年的正月十五，满月之时象征着团圆。西汉时期的正月十五

要举行祭祀太乙神的活动。东汉时期，汉明帝感于佛法，敕令正月十五佛祖神变日燃灯，由此有了张灯的习俗。南北朝时期，在元宵节观灯已相当普遍。唐代开元和天宝年间，各官署要在这天放假。宫门外作灯轮，点亮的灯树如花簇般，长安的少女还要在灯树下踏歌。北宋时期京城的元宵灯会还要扎制高大的彩山，悬华灯供人们来欣赏。南宋时，正月十五开封府绞缚山棚，立木正对宣德楼，据《东京梦华录》的记载，还有歌舞百戏和奇术异能表演。明朝时期，国人已非常看重元宵节，据《明会典》记载："永乐七年诏令元宵节自正月十一日起给百官赐假十日，以度佳节。"元宵节放假十日在明朝沿用了很长时间，直到崇祯拾取器才改为五日，可见明朝对元宵节的重视程度。明朝皇帝在元宵节观灯赏灯，举行大型仪仗活动主要是向世人表现国泰民安与民同乐。

整幅图卷的场景是在宫廷，红墙与黄色琉璃瓦建筑在松柏的映衬下形成主要背景。台座黄色围帐下有身着青金绣金龙袍的宪宗，正双手拄膝观看太监和男女童子在燃放焰火。燃放焰火的童子形态各异，有的人捧着焰火，有的人手持长杆，有的人正将焰火穿在棍顶端。通过庭院之间的门，画面形成了空间的穿越感，视线随画幅移动，随着孩子牵着大人的手向货摊奔去，看到一组货郎图画，前个货摊上有糖人、鼓、琴、锣、拍板、葫芦、鞋子、木偶、空竹、面具等，是一段缩小版的货郎图。买灯的孩子手持鱼形灯、人形灯和象形灯在玩耍，象征着太平有象和年年有余，是对元宵节民间景象的描绘。表演的队伍持着可能是"天下太平""风调雨顺"等幡，三人持板、笛、鼓伴奏，正中四人有的

扮作道士、僧侣，有的手持宝剑，有的肩扛着大笔在表演。第二组演出的队伍在表演竹马戏《三英战吕布》，表演的四人在腰部装扮了马头、马身展现骑马战斗场面，另有一人站在台阶上敲锣。第三队是朝贡景象，有一胡人手牵着狮子走在队伍的前列，随后有三人捧着珊瑚、象牙等进贡的礼物。第四队起首有一人持幡，上书"庆赏元宵节"，后有一乐队，可见拍板、芦笙、箫、琵琶、琴，后有两人双手捧着牌子。在大殿的台阶上立有一人，与大殿上的指点人遥相呼应。底座演员恭敬地面向皇上吹奏乐曲，一位演员正站在底座演员的头上表演杂技，宪宗坐在帐中兴致勃勃地观看表演。这幅画也从另一个侧面反映出宪宗安于享乐的一面，也印证了历史上对宪宗的记载：他能力平庸，在处理朝政方面焦头烂额，加上他宠信万妃和万安，亲近宦官汪直，设立西厂，检察朝臣举动，又宠信方术之士李孜省、奸僧继晓等，安插亲信，排挤朝臣，怠于政事。元宵张灯，儒臣应制赋诗成为一项传统。但是到了成化帝时期，江西、湖广地区逢旱灾，因此在元宵日不宜张灯结彩。

图中乐器与曲艺

在图中出现的两个货郎摊位画面中，一个货摊的货郎腰间挂着锣，正在向两名幼童和一位宫人出售自己的货物。另一个货摊上出现了钹、腰鼓、琵琶、拍板、扁鼓等乐器，货郎敲着锣似乎是在叫卖招揽客户。在明朝田汝城的《西湖游览志余·卷六》中，有"其锣若卖货担人所敲"的记载，货郎经常使用的乐器是锣。

这一场景也与戏曲"货郎儿"有关，在北宋时期，随着城市经济的兴盛，货郎作为流动商贩活跃于市井街巷之间。他们为招揽顾客便会顺口唱出商品名和一段有韵律的唱词，可以视为"货郎儿"曲调的由来。后发展为"转调货郎儿"，使用串鼓和板来伴奏，发展到元朝出现用鼗鼓伴奏的"说唱货郎儿"，是民间俗曲与讲唱文学融合的一种民间文艺样式。《元典章》中有"禁弄蛇虫唱货郎"的禁令，"在都唱琵琶词货郎儿人等，聚集人众，充塞街市，男女相混……唱琵琶词货郎儿人等止禁"。元朝胡只遹《紫山大全集·卷二十二》中有"唱词货郎"的记载。在明朝的小说《金瓶梅词话》第十五回中描写了元宵节的盛况，其中，"村里社鼓，队共喧闹；百戏货郎，庄齐斗巧"反映了货郎吆喝卖货不仅是一种贩售行为，更成为民间文艺娱乐的表现形式。

画中文武僧人的表演中，紧随其后的是手持拍板、笛子和鼓的三人。位于前方的乐人左手持两片，右手持三片拍板，拍板上方用绳来串联。拍板的形制各朝均有差异。图中拍板与福建南音拍板相似，紧随其后的演奏者手持笛子作横吹，与之并排一人持圆形扁鼓演奏，一根绳子系于鼓身两侧，演奏者将绳子挂于肩上，鼓置于腰部，双手各持一把鼓槌击打鼓面。

上文提到的《三英战吕布》以民间颇为流行的竹马戏形式呈现。竹马源于汉，宋元以后成为一种民间娱乐游戏，并逐渐融入戏剧表演中，并发展出竹马地方小戏，进行竹马表演在宋朝时就已经成为元宵节的习俗。在宋代《西湖老人繁胜录》的"舞队"条目中记录了元夕娱乐表演中有"男女竹马"。明朝时，在福建

龙海、漳浦流传着竹马戏。清朝时期传入台湾，叫作"布马阵"。竹马戏本身具有故事情节，并由鼓吹乐队开路，其中有锣、鼓、钹、唢呐等乐器。南方还有民间歌舞竹马灯，表演者将竹和纸扎成的马挂在身上歌舞，如湖南浏阳的竹马灯。无论何种形式的竹马表演，锣和唢呐这些声音清晰且高亢悠扬的乐器常常用来为表演开路，营造出欢乐热闹的气氛。

画中走会部分还有一段钟馗表演,钟馗表演队伍的前方有一个五人的乐队,其演奏乐器包括秦、拍板、琵琶、笙和筚篥。其中秦与琵琶为弦乐器,笙与筚篥为气鸣乐器,拍板为体鸣乐器。与锣鼓等打击乐器的声音形成对比。图中拍板有五片,琵琶为曲项斜抱方式演奏,绘有四个弦轴,推测为四弦琵琶,演奏者用手弹奏,可见琴身有新月形音孔。其中乐队第一人所持乐器秦是明朝宫廷乐中常用的乐器,但后世文献中记载较少。《元史·礼乐志》有"秦,制如筝而七弦,有柱,用竹轧之",与图中所呈现的秦的演奏方式相同。《明会典》卷一百四十八中可见对此乐器形制的描述:"秦八架,每架用楸木为质,长三尺九寸,中虚,四周乌木,边上施九弦并柱子,九面绘金龙并彩云文,秦尾垂彩线帉錔二,承以朱红漆架,四角贴金彩色龙头四,各垂彩线帉錔。"关于此乐器使用的场合,在《明会典》卷四十二、七十一、七十二中有记载,主要用于朝贺仪中的丹陛大乐、朝贺女乐、朝贺乐中,其用乐制度是"洪武间定,以后俱同"。在大宴仪的太平清乐、设立大乐、迎膳乐中,大宴乐的殿内侑食乐、丹陛大乐、导膳乐、迎膳乐、进膳乐和侑食乐中。在《明会典》卷一百十五、一百十六中还可

见到秦在仪仗队伍中的使用。其中的卤簿条目可见仪仗所用器物，永乐三年增订的乐器中有秦八架或秦二架的记录。它是一种合奏乐器，常常同笙、笛、鼓、拍板、方响等一同演奏，如《明会典》卷七十一中关于大宴仪的记录，太平清乐所使用的乐器有"笙四、笛四、头管二、秦四、杖鼓八、小鼓一、板一、方响一"。

整幅画面中既有民间文艺样式的融入，又有宫廷仪仗乐的踪影，画中所绘十七件乐器，不论是演奏者使用的乐器还是货郎摊位上的乐器，都成为元宵节锣鼓喧闹、丝竹交织中营造节日氛围的一部分。明唐寅有诗《元宵》云："满街珠翠游村女，沸地笙歌赛社神。"清朝的顾禄《清嘉录》卷一中有关于闹元宵的条目："元宵前后，比锣、鼓、铙、钹，敲击成文，谓之闹元宵。"画面中只可用图像来传达出的声音信息将观者带入这一传统节日的活跃场面与文化精神之中。

明清帝王的行乐图喜好

帝王对行乐图创作的喜爱从明代的《宣宗宫中行乐图》《宪宗元宵行乐图》中可见一斑，这些描绘了皇家节庆、游玩、享乐的图像，笔法细腻工整、设色鲜艳华丽，展现出了一派恢宏奢靡的宫廷盛世风光。行乐图是明清历史、艺术、民俗等信息的直观映射，在清代宫廷绘画中延续了这一主题。清代帝王行乐图尤以康雍乾三朝绘制最多，内容也根据皇帝不同的偏好，有所侧重，主要以宫廷表达某种政治愿望的娱乐内容为描绘对象。其中表现

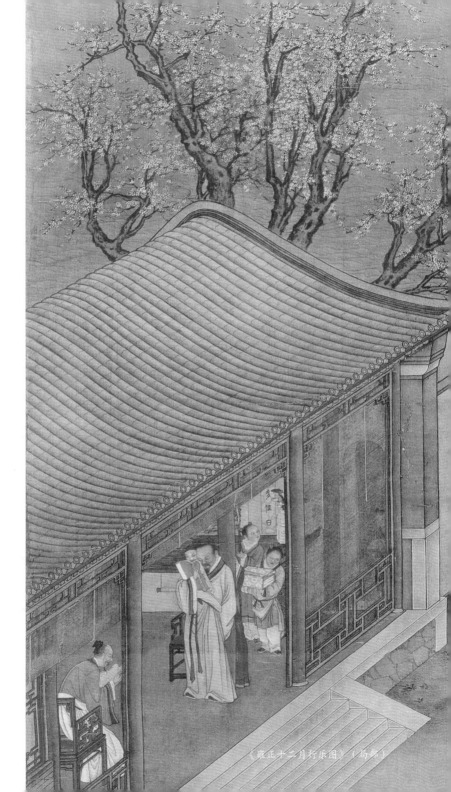

《雍正十二月行乐图》（局部）

《雍正十二月行乐图》（局部）

《雍正十二月行乐图》（局部）

最为频繁的便是岁时节令内容的行乐图，如《雍正十二月行乐图》《乾隆岁朝行乐图》《乾隆元宵行乐图》等，多描绘节庆期间皇帝与家人、臣子、百姓等共同欢庆的热闹娱乐场面，或放烟花爆竹、赏灯观雪，或看戏饮酒、杂耍舞狮等，烘托出了喜庆祥和的节日氛围，是当时民俗风情的彰显。部分行乐图只在描绘皇帝闲暇之余的游乐放松场面，如《康熙帝行乐图》《雍正观花行乐图》《弘历雪景行乐图》《喜溢秋庭图》《咸丰帝便装行乐图》等，图中的皇帝不再似其他类型画像那样严肃端庄，而是有了浓厚的生活情趣，传递着美好的现实生活气息。

这类真实性与娱乐性兼具的绘画，往往大到建筑、山川、草木的整体布局描绘，小到人物比例关系、面部表情的处理和服饰花纹、娱乐物件、器物摆设等皆或有侧重，既具有一定的艺术性，又为研究清代的历史文化提供了佐证。宫廷行乐图大量表现帝王贵族生活享乐的场景中，有不少集中在对节令风俗的描绘，为后世留下了节日期间宫中生活的掠影，是清王朝统治下社会境况与民俗风情的映射。郎世宁所绘的《雍正十二月行乐图》，以工致细腻的用笔，按照时间描绘了十二个月令，雍正帝的娱乐休闲与皇家园林的景色风光，展现了当时每个月具有代表性的风俗面貌。如这一系列中的《正月观灯》，刻画的即是上元时节，雍正帝与家眷、百姓娱乐赏灯共庆元宵的场面。郎世宁绘《乾隆元宵行乐图》也是对这一节日的描绘，画面中乾隆端坐在二层楼阁中，俯视着院落中玩耍嬉戏的孩童，高高架起的花灯，敲锣打鼓、舞狮玩耍的孩子们共同烘托出了节日的欢乐与子孙兴旺、家庭和睦的美好图景。

畲族鼓吹乐演奏：
畲族盘瓠传说奏乐图卷

畲族是中华民族大家庭中的一员，他们能歌善舞，拥有丰富的民俗音乐遗产，以歌唱形式口传心授的民族歌舞更是不在少数。畲族有龙角、铃刀、牛角胡等特色乐器，与民族的民间鼓吹乐和宗教吹奏乐完美融合，衍生出《盘古歌》《盘瓠歌》（又称《高皇歌》《元朝十八帝》《长年歌》）等许多音乐歌谣类的非物质文化遗产。

盘瓠传说与畲族祖图

盘瓠传说应是这件奏乐图所配合演唱的内容。盘者，大也。盘瓠，从字面意思来看就是"大葫芦"。这个神话的起源可能与民族的葫芦崇拜有关。盘瓠神话流传于中国南方苗、瑶、畲、黎等民族中，既有荆楚文化的浪漫主义色彩，又有某种图腾原始信仰的痕迹。作为共同的民族始祖，盘瓠成为民族群体的标志和徽

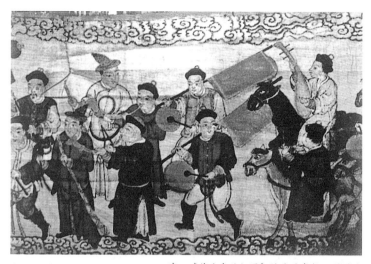

<center>清 《蓝氏畲族祖图》鼓吹乐卷轴 罗源县</center>

章，是南方少数民族的凝聚力之源。此神话在中国南方的许多民族中广泛流传，泸溪、麻阳苗族有盘瓠神像、盘瓠碑，瑶、畲两族有"评皇券牒"。

在晋人干宝所著志怪小说《搜神记》中有关于远古神话与传说的记录，卷一四《狗祖盘瓠》："高辛氏有老妇人居于王宫，得耳疾历时。医为挑治，出顶虫，大如茧。妇人去后，置以瓠篱，覆之以盘。俄尔顶虫乃化为犬，其文五色，因名'盘瓠'，遂畜之。时戎吴强盛，数侵边境，遣将征讨，不能擒胜。乃募天下有能得戎吴将军首者，购金千斤，封邑万户，又赐以少女。后盘瓠衔得一头，将造王阙。王诊视之，即是戎吴。"范晔《后汉书·南蛮西南夷列传》中也辑录了相似的"盘瓠神话"。在岑家梧的研究文章《盘瓠传说与瑶畲的图腾制度》（1940）中收录有

La Jonquiére 的田野调查。盘王与高王交战败北，就招募天下武士，许诺征服高王者，即配以公主。盘瓠咬死高王，娶公主生六男六女，是为瑶人初祖，且奉盘王旨意免除徭役。唐代段成式《酉阳杂俎》前集卷四也有关于民族地区盘瓠神话的只言片语，可窥其民风："峡中俗，夷风不改。武宁蛮好着芒心接离，名曰苧绥。尝以稻记年月，葬时以笋向天，谓之刺北斗。相传盘瓠初死，置于树，以笋刺其下，其后化为象。"

从以上记录来看，盘瓠可以视为南方一些少数民族的先祖。《畲族盘瓠传说奏乐图》已是较为后世的画作，与畲族祖先传说有关的是畲族祖图。畲族祖图长卷，俗称长联，以图像形式演绎该民族口耳相传的图腾故事，是具象化的《高皇歌》。

这类图是畲族百姓举行学师祭祖和"做功德"等仪式时必备

《畲族盘瓠传说奏乐图·忠勇王出殡图》卷

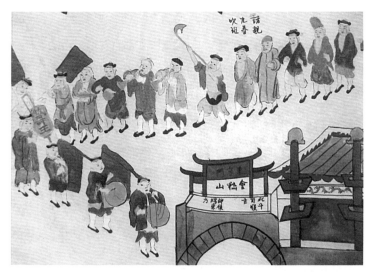

《畲族盘瓠传说奏乐图·忠勇王荣归图》卷　霞浦县溪南镇半月里畲族博物馆藏

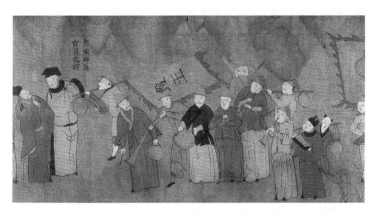

清　《畲族祖图》（局部）　国家博物馆藏

的彩绘图像，包括《畲族祖图》长卷以及各种神像图，在举行宗教仪式时悬挂于特定位置。作为叙事画的一种，每幅祖图所绘人物都不下数百人；就人物造型而言，大部分的祖图绘画风格与明

清时期的年画极为相似，因此可以归为民间绘画的范畴。画中人物服饰多参照明朝服饰绘制。每幅祖图中都有迎亲、送殡、征战等人物繁多的大场面，畲族祖图对于这种大场面的把握是民间艺术中极为出色的。如罗源新岩头祖图中"奉旨荣迁七贤洞"的画面，共画了五匹马二十七个人物，仪仗队排列整齐有序又不呆板，形成流畅的波浪形曲线。每个人物的形象都神态各异、生动自然，五匹马的毛色不一、动作各不相同。祖图中也有出现过描绘"盘瓠王打猎"的场景，通常见各种动物栖息于山野中的画面，有的祖图对于山石林木的表现采用了写意的手法，有的则用工笔层层晕染。

畲族音乐文化与鼓吹演奏

畲族文化与音乐的传承主要靠口传身授。民歌是重要的音乐文化表现方式，鼓吹演奏往往是为具有其本民族特色的民歌进行伴奏或用来烘托故事内容。畲族山歌音乐有自己相对固定的格式，同时也保留了一些古代诗歌体文学的特征以及精炼、生动、形象的语言艺术，大体上可以归纳为"连歌"和"条歌"两大类。连歌的主要特点是段落较多，少则七八段，多则数百段，主要根据故事情节来决定，衬词出现较多，相对自由。连歌中又有分节歌的形式，"分节歌"指的是歌词由年、月、四季或旧制重量单位，"十"之圆满数等顺序作为线索进行串联。最常见的是从一月开始一直唱到十二月，或是从一两唱到十六两，或从数字一唱到数

字十。每段内容互相关联，一般用于演唱比较长的历史故事。条歌歌曲段落则较少，一般不超过两段。条歌应用较广，在情歌、杂歌、谜语歌、劳动歌中都有此类形式的出现。一"条"歌分为上、下两首，每首四句、每句七个字，且一、三、四句末尾一字应为同韵。每条歌上、下两首要表达的内容必须一致，其中字词可重叠，但是上、下两首中的一、三、四句末尾字词和韵要变化，即所谓"改头歌尾"。畲族的民歌大多是以独唱、对唱、重唱、轮唱等无伴奏的山歌形式呈现，因此，在《盘瓠传说奏乐图》中看到用鼓吹乐演奏的形式来讲述盘瓠传说应是受到了其他民族民间音乐的影响，或者说该图中表现的鼓吹乐伴奏形式应是漫长文化历史发展过程中的产物，而非单一属于某个民族。

关于鼓吹乐的起源尚无定论，在杨荫浏先生的《中国古代音乐史稿》中曾写道："班壹者，秦末避地楼烦（今山西西北部静乐县南），以牧起家。当孝惠（公元前194年至公元前198年在位）、高后（公元前187年至公元前180年在位）时，出入游猎，旌旗鼓吹，以财雄边。"从这段材料中可以推理出班壹将当时牧民的不同乐器集中起来进行改编和创新，形成了一种新的音乐演奏形式，但并不能说明班壹是鼓吹乐的创始人。《乐府诗集·鼓吹曲辞一》云："鼓吹未知其始也，汉班壹雄朔野而有之矣。鸣笳以和箫声，非八音也。非八音可释为不同于传统的汉族音乐风格，即是四夷乐；雄朔野，应是地处西北。"我们从这段文字中可以推断，鼓吹乐中，班壹所使用的笳和箫都是少数民族乐器，并且在当时的西北地区已经开始流行鼓吹乐，并不能就此断定鼓

吹乐源于西北少数民族地区，但可以确定的是鼓吹乐是民间音乐的一种重要形式。

任德昕在《中国汉代鼓吹乐溯源》中认为："鼓吹乐的起源应追溯到西周时期的祭祀仪式中'龠舞'。"以打击乐器和吹奏乐器相组合的鼓吹演奏形式，不论是用来伴舞、伴歌，还是单独的器乐表演，到商朝时尚未形成。从而推出鼓吹乐起源于西周的礼仪制度。《礼记·明堂位》有："土鼓、蒉桴、苇龠（排箫的早期形态）、伊耆氏之乐。"的说法，由此可见在当时已经出现打击乐器土鼓和吹奏乐器苇龠。打击乐器和吹奏乐器的组合形式已具有鼓吹乐的雏形，为汉代鼓吹乐的发展奠定了乐器基础。《诗经》的《鼓钟》也有关于打击乐和吹奏乐一起演奏的描述："鼓钟钦钦，鼓瑟鼓瑟，笙磬同音，以雅以南，以龠不僭。"它提到了笙、磬两种乐器，打击乐器与吹奏乐器的鼓吹形式既已存在。

在秦汉年间，鼓吹乐流行于汉族和少数民族的居住地。鼓吹乐常用的乐器是使用吹奏乐器箫、笳、角和打击乐器鼓、铙、铮等。而鼓吹乐中所用的箫主要指的是排箫，是中国古老的编管乐器。"笳"可能指的是匈奴传来的乐器。"角"是现今藏族、蒙古族、维吾尔族等少数民族使用的吹奏乐器，畲族也使用角来做吹奏乐器。"鼓"在古代战争中经常被用来用于指挥战争和鼓舞士气。"铙"经考古发现出现在少数民族聚居区和混居区。

鼓吹乐队也因应用场合的不同产生不同的乐队编制方式，鼓吹可分为：鼓吹、横吹和箫鼓等形式。鼓吹，以排箫和笳为主要乐器，在仪仗于道路行进时使用，兴于汉初。横吹，又称"鼓角

横吹"，一般由鼓、角、横吹、横笛等乐器组成，有时可加甩箫与排箫。汉武帝时李延年以张骞从西域带回的乐曲《摩诃兜勒》为素材创作出最初的横吹曲调。箫鼓，因它用排箫与建鼓合奏而得名，一般也用作仪仗音乐，有时乐工可以坐在鼓车中演奏，这种鼓车大都有楼，又叫"楼车"。箫鼓也可用作军乐。在漫长的历史进程中，随着鼓吹乐的进一步发展，各种乐器在不同应用场合的不同配置，包括在鼓吹乐内部属类的名称都在不断地发生变化，分类也更加细致，但是"鼓吹"这一早期的名称则沿用至今，成为这一类相近音乐演奏形式的总称。

鼓吹乐可认为是一种诞生于俗乐系统中的演奏方式，但是在融入宫廷乐后逐渐走向形式化、仪式化。汉代统治者把它用作军乐，由提鼓、箫、笳，加上铙在马上演奏，称为"铙歌"或"短箫铙歌"，也用作徒步行走时或骑在马上行走时吹奏。由提鼓、箫、笳在马上作为出行仪仗演奏的称作"骑吹"。统治者有时还将鼓吹用于宴会中，因此鼓吹既可以是骑吹的方式，也可以坐姿演奏，在此建鼓、箫和笳为主要乐器，被称为"黄门鼓吹"。鼓吹乐被运用到宫廷乐中，已经开始作为一种独立的音乐形式呈现。

魏晋南北朝时期，北方与南方、少数民族与汉族在音乐文化上进入了一个大融合的时代，鼓吹乐得到了少数民族音乐的滋养，获得新的发展。在各少数民族中，鲜卑族建立的北魏对音乐文化的发展作出了较大贡献。鲜卑族的民歌在宫女中传唱，鼓吹乐也就在这个时期利用这种民歌曲调来填写新词，称作"真人代歌"或"北歌"。后来南朝统治者陈后主还专门派宫女去学习这种"北

歌"，称为"代北"，并在宴会娱乐时演奏。从此，南北方的鼓吹乐不但都加入了北歌，还吸收入了中原地区流行的吹管乐器"单案"（现代北方吹歌中的主奏乐器管子的前身）等乐器。从曲调风格和乐队编制上都有了新的面貌。隋唐以来，由于政权的统一和国内各民族关系的进一步加强，各民族的音乐文化得到进一步的融合。特别是强大而具有恢宏气度的唐代社会，对于中外文化交流更显示出高度的自信心和开放性。

在唐代，燕乐是用于宫廷宴会的音乐，它包括与民间音乐有关的一切音乐，鼓吹是组成部分。从汉代的"黄门鼓吹"到梁代开始宫廷宴飨时所设的熊黑十二案，都属于鼓吹乐队。唐代的鼓吹乐分为两部分：一部分属于燕乐，用于宴飨；另外一部分属于鼓吹署，专管仪仗中的鼓吹音乐。此时是鼓吹乐逐渐与散乐结合的时期，也成为鼓吹乐在后世获得发展的基础。

宋辽金时期的宫廷音乐大体延续汉唐旧制，分为燕乐、鼓吹乐和雅乐。其中，燕乐和鼓吹较接近于民间俗乐。同以往几个时期相似的是，鼓吹乐也被作为军乐及其他仪仗音乐出现。宋代皇帝在进行郊庙祭祀、册封、上寿等活动中，均有鼓吹乐队跟随。鼓吹乐的曲调很少改动，但会更换歌词，且乐队编制一般在千人以上。所用乐器有节鼓、枫鼓、大鼓、羽葆鼓、小鼓、铙鼓、金钲、大横吹、长鸣、中鸣、笛、单集、桃皮单梁、拱衰管、箫、笳等。此时，鼓吹乐仍用于朝会，在雅乐的宫架外面排列着十二张台，即在"鼓吹十二案"上演奏。每张台子上有一个由九人组成的乐队，所用乐器有大鼓、羽葆鼓、策、笳和叉手笛等。约在

金元时期，鼓吹乐中引进了唢呐类乐器用于军队仪仗。明中叶以后，随着城市的繁荣，各地不同风格的俗乐在城市中广泛流行。由此产生了新的民间乐种和作品。从明清音乐文化总的发展趋势看，民间音乐活动越来越多姿多彩。鼓吹乐这时虽仍用于宫廷的朝会、宴飨和巡幸，但更多的是突破宫闱和仪仗音乐的范畴，应用于民间的婚丧喜庆、宗教节日及其他场合。《畲族盘瓠传说奏乐图》就是明代鼓吹乐与少数民族习俗融合的明证。明朝的张岱曾在《陶庵梦忆》中描述虎丘中秋之夜的情景："在席者七百余人，能歌者百余人，同声唱'澄湖万顷'，声如潮涌，山为雷动……命小傒芥竹、楚烟于山亭演剧十余出，妙入情理，拥观者千人，无蚊虻声，四鼓方散。"可见明清时，每当元宵节日、婚嫁迎送、迎神赛会、清明扫墓等活动，各地专业及业余艺人都会聚集起来演奏鼓吹乐。因此，从鼓吹乐的发展历程和所用乐器来看，既有汉族的传统乐器，也有少数民族的乐器，鼓吹乐的起源和发展应是受到诸多社会历史因素的影响，既有少数民族音乐的成分，也有本土民间音乐的发展所带来的影响，它并不仅仅属于畲族，而是一种音乐演奏形态在漫长的历史进程中不断融合和衍化，并日益走向民间。

明代京城的民间演艺：
《皇都积胜图卷》侧写

《皇都积胜图》是一件由明人所绘可以集中反映明朝北京社会风貌的画作。全画卷长约六米，绢本设色，现藏于国家博物馆。卷后有题跋"万历巳酉（1609）翁正春（明史有传）"，很可能是一件嘉靖至万历初期的作品。《积盛图》重在描绘作为明代都城的北京，城市生活安静祥和的盛世画面，有偏向风俗画的一面。明承宋制，复设画院，从这件作品的尺幅和卷首器物、人物形象来看更像是院体画家的作品，然而从画面主要表现的场景来看又似民间职业画家的作品，无论出自何人之手，这幅画卷都将明中后期的北京城市区和郊外的社会风貌以生动的形象和繁杂的内容表现出来，其中不乏许多民间演艺活动的缩影。

《皇都积胜图卷》场景

画卷展开，首先出现的是一条绿荫大道，有三两行人和一辆

独轮车相伴北去，将画面的视线拉向远方。前面有两名官人押着一辆八骡大车行进，两匹快马从车旁掠过。穿过绿荫来到一座集镇，临街有两三处酒店，三五客人正在吃饭。但见两面铜锣开道，随后抬过来四件插着黄旗的大箱笼，督运的是五个骑马挎刀的侍卫，人马所到之处，行人都朝这边张望。这一队人马正在押运的物品很可能是皇家之物，因此场面引人注目。与此形成对比的是平民的日常生活，茅屋里的人在摇纺车。两名老汉一面扬鞭，一面吆喝着在赶猪。远处田里的农夫正在烈日下劳动，家人已把餐食送到树荫下。远处的卢沟桥可见栏板雕花和狮子柱头。桥上迎面走来一队人马，一行随员和护卫拥簇着一顶大轿。仪仗伞下一人衣冠华贵、手摇折扇，骑在马上，有十来名带刀校卫紧随其后，分明是王公贵族出行的场面。

过了桥，长街一条，店铺不少，其中还有旅店和"塌房"（货栈），脚夫们正紧张地装卸货物。有家店铺正在炉前铸银锭子，这里分明是离京师才近，气象已非一般村镇可比。大树下锣鼓齐鸣，男女艺人正在表演，四围观者如堵，连铺子里的小伙计也伸长了脖子在张望。图中有座寺院，经幡飘荡。寺旁是煤栈，伙计们正在称煤。长街尽头是衙署，粉墙瓦舍掩映在柳荫之中。衙前停着一顶轿子，一堂仪仗斜倚在墙上。一群皂隶、轿夫赤膊跣足席地而坐，柳树下拴着几匹骏马。

城市中的各色行人有挽车的，有挑担的，还有一队毛驴正在运送货物。赶羊的、牧鹅的，其间还有一群梅花鹿，鹿的出现也从侧面反映出这是皇城。路旁竹篱茅舍的平民人家，鸡群正在觅

食，妇女正在捶衣。突然，两匹快马飞奔而过，似投送公文的驿卒。继续前行，已入城中。大路上，四只大象迈着步子，背上都驮着一个衣服褴褛的"象奴"，几名校卫跟在后面。行人之中，还出现了一个怀抱弦乐器的女艺人和讨饭的乞丐。迎面是高耸的城楼，墙垣俨然。城中又是一番不同的气象，街巷纵横，行人车马熙来攘往。城市中店铺林立，挂着各色招牌：绸布、靴帽、草药、颜料，等等。有些铺面同时又是作坊，几处酒楼茶肆点缀其间。描影的画师、看病的郎中也设立了门面，只有望气占星的在店檐下摆着摊子。小巷里，四五个官员骑马转了出来。街心一队骆驼过处，不远处来了一行朝贡的使臣。抬夫们抬着两只牢固的大笼，一只长髦狮子和一只猛虎。装束奇异的外国使臣正策马前进。猛抬头，正阳桥前的五牌楼已经到了。宽大的白石桥枕着护城河，雄伟的箭楼高耸在月墙之上。桥上桥下又是一番城中市民生活图：卖水果的、卖汤饼的、换银钱的、算命卜卦的。进了月城是正阳门。穿过棋盘街就到了"大明门"（中华门）。两门之间，还有弹琵琶的，唱小唱的，这种街头曲艺围观的听众不少，为市井生活又增添了一分热闹，是明代大明门前的"朝前市"景象。

正阳门两侧还有两座小庙，东面是观音巷，有位妇人正手持香束去拈香；西边是关帝庙。进大明门，雄丽的承天门（天安门）巍然肃立，重檐金顶，高耸入云。高大的盘龙华表矗立两边，中间是雕挂玉砌的金水桥，清波粼粼从桥下流过。"天街"之上，几位外国使臣牵着狮子，捧着象牙、珊瑚，由五六个执拂尘的内侍陪伴着。画面继续延伸，就是紫禁城内的皇宫。五凤楼（午门）、

举先段（太和殿）及楼阁台榭若隐若现。内庭的阶陛上有几个捧盒、执扇的宫女。紫禁城的角楼也清晰地呈现在眼前，一片瑞云遮住了视线，这是对皇家景象一种隐晦的绘画处理方式。

出紫禁城便是万岁山（景山），过北安门（地安门）的石桥，画面便渐渐疏淡下来，已至京城的北郊，这里岗峦起伏，出现了长城。隐约可见刁斗和旌旗，此处便是古称"北门锁钥"的居庸关，烽燧上燃起一缕烽火。关前一簇人马，衣冠、旌旗不同于中原，每人脑后垂着两条短辫，可能是北方民族瓦剌或鞑靼。为首一人留着短髯，立马凝眸，注视着南面的雄关。这里真实而巧妙地描绘了当时政权和边疆民族之间时战时和的局势。

画家在图中着重描绘的大明门朝前市，从一个侧面反映了北京在明朝时的城市社会发展状况，其中手工业、商业和民间演艺的诸种行业众多，据《宛署杂记》记载，万历年间仅民间经营的商业和手工业，至少有一百三十二行。据《明会典》的"课程""商税"条记载，各地的特产如：苏枕的绫罗锦缎、松江的白布，江西南丰的纸张、景德镇的瓷器，生铜熟铜，生铁熟铁，桐油、棉花、染料等手工业原料，药材、香料、茶叶、砂糖、干鲜海味等消费品，每年大量运到北京。因而，在商业税收上，也远过前代。仅崇文门宣课分司每年折银征收的商税即不下十万多两。卢沟桥附近有很多客店、"塌房"，据《明会典》所载，当时明政府在京师内外先后设立了很多客店和"塌房"，客店召歇客商并负责介绍买卖，即"牙店"，"塌房"则是存放货物的货栈。画面中繁荣的市场，林立的商铺，还有兑换银两的地方，都反映了这座城

市的商业繁荣。

画中称煤的场景与当时煤炭代薪的现象有关。关于煤的开采和使用，在北京西山、门头沟一带，明中叶后，民窑已相继出现。宋启明《长安可游记》："由门头村登山，数里至潘阑庙，三里上天桥，从石门进，二里至孟家胡同，民皆市石炭为生。"

关于马戏、小唱、琵琶演奏和象群，据《帝京景物略》，清明时节，都人踏青高梁桥，"有扒竿、觔斗、咿喇、筒子、马弹解数、烟火水嬉。解数者，马之解二十有四，人马并而驰，方驰，忽跃而上，立焉，倒卓焉，髦悬蔽焉，鞦而尾赘焉，见者岌岌，愁将落而践也"。卢沟桥南的"跑马卖解的"正与这里描写的相同。小唱盛行于宣德以后，《万历野获篇》云："京师自宣德顾佐疏后，严禁官妓，缙绅无以为娱，于是小唱盛行。"由此可看出当时民间艺人所处的可悲可悯的境地。《旧京遗事》："今京师家擅琵琶之能，有以琵琶教者，书之于市门，等差其事之高下。"可见当时市井中有弹琵琶的艺人也是很自然的。至于广宁门（广安门）前的象群，据《长安客话》，谓象房在宣武门西城墙北，每年六月初伏，"官校用旌鼓迎象出宣武门壕内洗濯"。当时北京有演象所，而锦衣卫有驯象所，专管象奴及象只，有锦衣指挥。画中所绘应为初伏时节，象群出城洗濯归来的场景。

画中的京城民间演艺

《皇都积胜图》的主题实际上是从皇都全城画面来映射隐藏

的战争威胁与平静祥和的城市皇族、平民生活之间的关联，"积胜"之意主要是对国泰民安的祈盼。无论是上文提到的民间市井小唱，还是象群的出现都从一个侧面表现了当时京城民间演艺的形态。

行人中出现的怀抱弦乐器的女艺人，她坐于台阶前，垂首拨弄琴弦，口中隐隐低唱着时下流行的民歌小曲，她的身边伫立着一名衣衫褴褛的乞儿，正歪着头仔细聆听闹市中独特的曲调。此场景也是这一时期独特的乐器制造业繁荣的"产物"，弦乐器已经成为民间艺人、街头艺人可以拥有的乐器。明代中晚期随着商品贸易的繁荣与手工制造业的兴起，乐器制造简易而不名贵，为民间百姓所普及，且这一时期正是雅俗观念发生极大转变的时期，世俗化的音乐演奏与欣赏成为城市百姓的娱乐方式之一，工尺谱的使用也极大地方便了音乐作品的传播。根据《旧京遗事》记载："今京师家擅琵琶之能，有以琵琶教者，书至于市门，等差其事之高下。"可得知这一时期市井中常有弹奏琵琶等弦索乐器的民间艺人存在。《万历野获篇》又载："京师自宣德顾佐疏后，严禁官妓，缙绅无以为娱，于是小唱盛行。"正所谓是击鼓甩袖说唱起，坊间曲艺婉转吟。

图中出现了一位盲艺人的形象，其中一名男子，缠着头巾，弓着身子，绿衣白裤，左手持着一长方形物，正在招呼前面的男孩。孩子头梳双丫髻子，蓝衣白裤，左肩挎有一包袱，正在回头。男子身后有一妇人，发间系巾，穿红色衣，着绿色长裙，左手抱一弦乐器，琴鼓圆形，琴杆直长，琴头有四轴。右手拽着男子的

明 《皇都积胜图》卷（盲艺人） 国家博物馆藏

衣服，随着前进，像个盲人，可能是一家三口外出卖艺。

穿过正阳桥，正阳门赫然于眼前，景未入眼声先起，隔着城门后的棋盘街琳琅之声仿佛近在耳畔。还未入正阳门已不由得被两旁说唱数板的声音吸引过来，右手边是身着粉色衣裙的女艺人站在高凳上，手中斜抱弦索乐器吟唱着民间流行的"牌子曲"；左手边是同样站在高凳上一手持鼓、一手打板的男艺人，一边绘声绘色地变换着唱腔说唱着京城趣事，一边还能灵活自如地掌控着手中的鼓板。城门两边的精彩演出皆吸引来了大量的看官，站在观众最前方的是以扇遮面的京城文士，他们似乎已经想好了要将眼前这位民间艺人所讲唱的曲子收录下来传给更多的人欣赏。这一时期曲艺音乐迎来南北俗曲的复苏，在全国各地都流行着新兴的曲唱艺术——以短篇唱情为主的清音小曲，通过职业艺人与歌女的演出在南北各大城市间传播，唱的是民间旋律，表演的是民间故事，面向的是世俗群众。明中晚期更是文人采风盛行的时

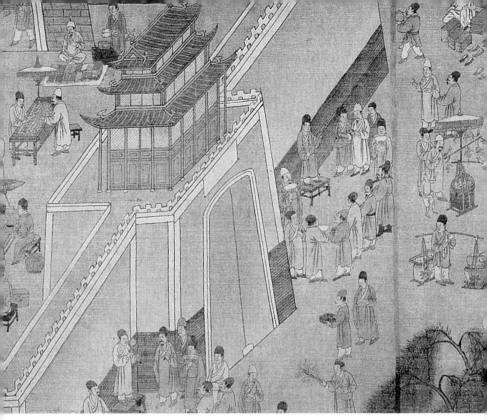

明 《皇都积胜图》卷（街头说唱） 国家博物馆藏

期，他们通过市井街头的说唱表演采集民间歌曲，这些曲目主要
靠职业艺人在街头巷尾、青楼酒肆中传习，从而大大促进了民间
歌曲的发展。由于城市经济的发展，城市人口流动性的增强，短
小而精致的传奇逐步取代了杂剧成为市井间广为流传的戏曲形
式，杂剧则越发成为文人案头的剧本。

　　生活在皇城脚下却无法一睹皇宫内苑真实风采的京城百姓
以及大部分处于社会中层的文人雅士们，唯一了解皇宫的方式便
是每年的祭祀活动。他们通过围观几乎延绵整条街的庞大而壮观

的祭祀队伍，来感受仪仗乐队所演奏的中正规整的仪式音乐，这也是皇权留给都城百姓印象最为深刻的声音记忆。皇宫在百姓的遐想世界里，正如画中所绘的那般是一片处于天人交界的云雾缭绕的虚幻景象，皇宫外的人们对大内的世界充满未知与好奇，他们似乎并行生活在两个不同的世界里。但是看似与宫外的市井并不相和的中和韶乐，在明清以来似乎与民间音乐又产生了对话的可能，或者说在此类画作中既能看到宫廷音乐的痕迹，又能找到民间音乐和民间风俗被引入宫廷仪仗和节庆活动的痕迹。

　　大约与该画作相近的一个时期，即明正德十六年，在武宗去世之后，立遗诏遣放了教坊的大量乐工。一时之间，大批乐工伶人离开皇宫或放归原籍、或流落市井、或流入势家。大批宫廷乐工流入民间也为民间带来了宫廷范式下的艺术表演与艺术审美。自嘉靖后，随着大量的地方乐工又开始进入宫廷，带入民间较高艺术水准的戏剧伎艺。在乐工的流动中，从某种角度上来讲对宫廷音乐的格局产生了影响。民间音乐人也在与宫廷乐工的切磋中进行加工规范，学习宫廷音乐中的演出技艺与曲目，将其带回民间，提高了民间戏剧表演的水平。

　　通过图中的信息，可以洞悉到不同音乐文化间的对话，在以民间音乐为主体，与宫廷音乐和文人音乐的对话中，民间音乐不再仅仅是站在底层的艺术样式，更多的是宫廷音乐与文人音乐作为高雅中正音乐的代表而与民间音乐之前固有的距离感开始将其审美维度中的一部分留给民间音乐的生存，以自身形式的改变，开始以同样音乐形态的方式，与民间音乐产生对话。

明清以来，北京城市民间文化的变化也恰恰印证了这一点。图中画卷展开的画面出现顺序应是自南向北，为从北京的南郊至中心城区再到北郊。民间演艺图像出现的城区范围，与北京城南的天桥相一致，而这里正是京城民间演艺最为活跃的地区。这里过去因有一座天子祭天时所经过的桥而得名，著名学者齐如山在《天桥一览》序中说："天桥者，因北平下级民众会合憩息之所也，入其中，而北平之社会风俗一斑可见。"明清的民间演艺风俗直接影响到城市天桥地区后来的民间习俗和活动的面貌。天桥附近有神庙十余座，其中有座江南城隍庙，据《华夏诸神》记述，城隍爷一年三次出巡"队伍浩浩荡荡，长达数里。最前列为八面虎头牌，鸣锣开路。隔十余步为青龙白虎等二十八面大旗。再后为六十四执事仪仗，所执兵器有刀、枪、斧、戟等。接着是四郊农民的五十面大鼓的鼓队及诸百姓献给城隍的万民伞、万民旗等"。之后为民间走会各种杂耍，如耍中幡、杠箱、五虎棍、高跷、秧歌、耍坛子、耍狮子、跑旱船等，这是天桥民俗活动中最精彩的画面。最初，祭神表演、耍钢叉开路等是不准用来卖艺的，后来突破了界限，有些人为了糊口，在祭神之后利用天桥的空场开始表演挣钱。明代的开国皇帝朱元璋为笼络人心，封文天祥为城隍。揭去城隍崇拜的封建迷信外衣，可以看到，民间对城隍的神拜实质上是对人的崇拜，老百姓把文天祥视为正义的化身，向他倾诉心中的不平，希望他能主持公正，审判处置那些为非作歹的坏人。天桥也以自己独特的文化形态反映了平民的喜怒哀乐和他们的企求与愿望。

孟春跳月吹芦笙：
《苗族乐舞图》

这件藏于国家博物馆的清代《苗族乐舞图》，纸本设色，题中文字有："孟春跳月，男吹芦笙，女振响铃，戏谑为乐。"还附有七绝诗一首："晓妆群插木梳新，斑驳花衣紧裹身。吹动芦笙铃响处，陌头踏月畅怀春。"画中山石草木之旁，有两男三女在边演奏乐器边舞蹈。男子穿着蓝衣白裤，边吹芦笙边跳舞；女子头缠青花布，身裹彩衣，足穿刺绣花鞋，手摇响铃，翩翩起舞，描绘了苗族青年男女在田野间跳月的情景。

"跳月"，指的是在月光下唱歌跳舞，是苗族青年男女的一种恋爱活动。在初春或仲春时节，苗族尚未婚配的姑娘小伙就会在野外空旷处点起篝火，围着火堆载歌载舞，借此机会寻找心仪的异性。"跳月"不只是一场简单的"相亲会"，它还是歌舞、音乐、服饰等苗族文化的综合展示，在苗族生活中占有重要地位。尽管"跳月"的习俗已经在很多地方消失，但现代仍流行于贵州及其周边地区的"游方""赶边边场"等婚恋风俗都是苗族"跳

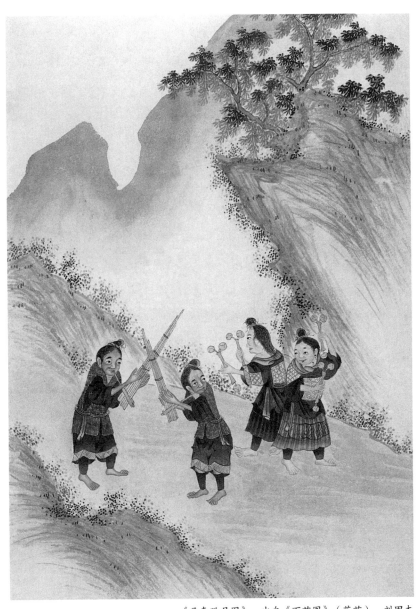

《孟春跳月图》 出自《百苗图》（花苗） 刘甲本

月"活动的现代表现形态。

作为乐器的芦笙

芦笙是我国西南地区苗族、瑶族、布依族、水族、侗族等民族的簧管乐器,《释名》曰:"笙,生也,象物贯地而生也。竹之贯匏,以匏为之,故曰匏也,笙亦是也。"芦笙又称为"竽笙",源于汉族的竽。在宋代的广西地区有乐器"葫芦笙",周去非《岭外代答》记载:"葫芦笙攒竹于匏,吹之呜呜然。笛,韵如常笛,差短。大合乐之时,众声杂作,殊无翕然之声,而多系竹筒以相团乐,跳跃以相之。"范成大《桂海虞衡志》记载:"铳鼓,猺人乐,状如腰鼓,腔长倍之,上锐下侈,亦以皮鞔植于地,坐拊之。卢沙,猺人乐,状类箫,纵八管,横一管贯之。葫芦笙,两江峒中乐。"卢沙属葫芦笙的一种,纵一横八,是目前所知葫芦笙与排笙最早的融合产物,其笙管穿过笙斗与之构成十字交叉的形制,与当今芦笙基本一致。葫芦笙又叫"瓢笙",宋代《文献通考》曾对此进行过考证:"葫芦笙(瓢笙):唐九部夷乐有葫芦笙,宋朝至道初,西南蕃诸蛮入贡,吹瓢笙,岂葫芦笙邪?"在《文献通考》的作者马端临看来,唐代西南民族音乐已使用葫芦笙,宋代至道年间,西南少数民族曾向宋皇帝进贡,并吹瓢笙,这种瓢笙就是葫芦笙。《宋史·卷四九六·西南诸夷》记载:"至道元年,其王龙汉王尧遣其使龙光进率西南牂牁诸蛮来贡方物……上因令作本国歌舞,一人吹瓢笙如蚊蚋声,良久,数十辈连袂宛

转而舞，以足顿地为节。询其曲，则名曰水曲。"《水曲》就是西南民族的芦笙舞，其中一人吹胡芦笙，其他数十人围成圆圈、牵手而舞，舞蹈动作以足顿地为节奏。按以上多种记录，芦笙是少数民族常用乐器，在唐宋历史发展过程中有瓢笙、卢沙、葫芦笙多种形制与称谓，有广泛的群众使用基础，常被少数民族首领用于朝贡。

芦笙是用六根长短不一的竹管插于木制的笙头中，管上有孔，管内镶有不同音色的铜片，每管一个音，六根管构成不同的音谱。笙管用晾干烤过的竹管制成，在主管下端适合的位置开一个长方形的口子，然后把响铜制作的簧片安装在开口处并根据所需音高调整簧片，在安装好簧片之后在安装簧片的住口上方合适的位置钻一个音孔，然后按照音序插入升斗，再用石灰桐油将升斗与音管的缝隙密封，并用麻绳固定，然后把共鸣管安装在笙管合适的位置，经过试吹能吹出芦笙音阶并能流畅地演奏出乐曲，就是一件成品的芦笙了。

每一种芦笙都分为高音、中音、低音三种规格。芦笙的音高越高，外形就越小巧，反之体积较大的芦笙声音就低沉。在芦笙演奏的技巧上，有气震音演奏法，主要是运用腹部的震动和口型的变化来完成演奏。芦笙可单人演奏，也可双人或多人合奏，与其他站姿或坐姿演奏的乐器不同的是，芦笙的演奏大都以边吹边舞的形式呈现，舞步和着节奏前行，或是围成圈跳舞。苗族使用的芒筒芦笙主要分布于贵州黔东南和黔南地区，传统的芒筒芦笙乐舞每套乐器有三支芦笙和十三个芒筒，一套由十六人组成。其

中的三支芦笙分别承担高音部、中音部和低音部。高音芦笙主要发挥领奏的指挥作用；中音芦笙起旋律的承接作用；低音芦笙，音色低沉、浑厚，起稳定作用。

　　苗族的芦笙乐曲种类繁多，其中大多数乐曲都取自民间歌谣，还有一些专用的乐曲在祭祀祖先时作为仪式音乐来演奏。芦笙乐舞的演奏与舞蹈紧密结合，边吹边舞，是苗族地区普遍流行的一种舞蹈，演奏时男子吹笙在前，女子随乐而起舞，左右脚交替前进。在苗族地区广泛流传的经典曲目有：《诺德仲之歌》《大悲调》《和调》《赛调》等。

芦笙乐舞

　　在使用芦笙的西南少数民族中大都存在芦笙乐舞的表演形式。据《跳月记》记载："男并执笙未吹也，原上者语以吹而无不吹。其歌哀艳，每尽一韵三叠，曼音以缭绕之，而笙节参差，与为缥缈而相赴。吹且歌，手则翔矣，足则扬矣；睐转肢回，首旋神荡矣。"描述了清代贵州苗族芦笙和乐、歌为曼声与粗犷灵巧的舞蹈动作。芦笙舞的舞蹈特点是刚中带柔，柔中含刚。芦笙乐舞有单人、双人舞，双人舞又分为男女对舞和男男对舞，它们在表演中主要以踏节奏移动为特色，主要的动作为脚的踩、跳，"踩"的动作主要用在曲调比较平稳的乐曲中，"跳"的动作则主要运用在欢快喜悦的乐曲中。苗族把这种芦笙表演形式称为"齐心集鼓社，齐步踩笙堂"。

芦笙是苗族节日、祭祀中的重要乐舞，以及传统择偶习俗的媒介。以图画的形式来记录少数民族的文体活动的《苗族乐舞图》，并不是一件孤立的此题材作品。

在清代还有一幅出自古籍抄本反映贵州少数民族文化面貌的《百苗图》，在《百苗图抄本汇编》中可见苗族各支文体活动的图像，其中就包含芦笙舞。

在《百苗图》描绘的苗族诸多支系的文化活动图像中，芦笙舞出现的次数最多。花苗、黑苗、夭苗、八寨黑苗、西溪苗、车寨苗六个苗族支系的芦笙舞均表现青年男女择偶社交的"跳月"场景。《百苗图》中的芦笙歌舞主要依据苗族支系不同来进行分类：花苗，分布于贵阳、大定、安顺及遵义等地。《百苗图》中花苗条目图像有两男吹笙，两女摇铃。附文："每岁孟春，择平壤之所为月场，未婚男子吹笙，女子振响铃，歌舞戏谑以终日，暮则约所爱者而归。"黑苗，在都匀之八寨、丹江、镇远之清江、黎平之古州，衣服尚黑。黑苗条目的图像中描绘了四名黑苗男子的吹笙动作。附文："孟春各寨择地为笙场，跳月不拘老幼。以竹为笙，笙长尺捺，能吹歌者吹之，跳舞为欢。"夭苗，在平越、黄平，一名夭家，多姬姓，相传以为周后。夭苗条目的图像描绘了一名夭苗男子在竹楼下吹笙求偶的场景。附文："女年及笄，竹楼野处，未婚男子吹笙诱之。"八寨黑苗条目图像中描绘了一名八寨黑苗男子手持芦笙与一名女子在"马郎房"外谈情说爱的场景。附文曰："属性犷悍，女以色布镶衣袖，胸前绣锦绢一方护之，谓曰遮肚。各寨野外均造一房，名曰马郎房，晚来未婚之

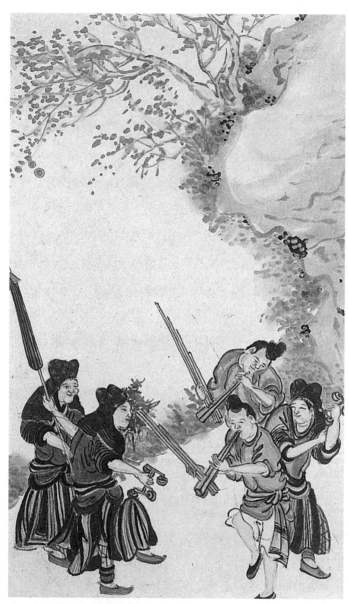

清 《苗族乐舞图》 国家博物馆藏

男女相聚，其同欢悦者，以牛酒致聘。"西溪苗图像则描绘了两男吹笙，两女携馌的场景。附文："未婚男子携笙，女子携馌，相聚戏谑，所欢者约饮于旷野，歌舞苟合，随而奔之。"车寨苗，在这里可能指的是侗族，却归于苗族条目。"男子多艺业，女工针线。未婚者于平旷之所为月场，男弦而女歌，其清音不绝，与诸苗不同，相悦者自行配合，亦名跳月。"图像中描绘了车寨苗男女席地而坐，吹奏芦笙，演奏三弦和琵琶等乐器的场景，与苗族的"跳月"，侗族的"行歌坐月"一般，采用对歌的形式，没有舞蹈元素。

芦笙舞还出现在祭祀的场合。《百苗图》中描绘两名西苗男子吹奏芦笙，两名女子舞蹈，一名男子敲锣伴奏的场景。"岁十月收获后，名曰祭白号。以牡牛置于平壤，每寨或三五只不等，延善歌祝者，各着大毡衣，腰摺如围，穿皮靴，顶大毡帽导于前；童男女百数十辈，青衣彩带，相随于后。吹笙舞蹈，历三昼夜，乃杀牛以赛丰年。""祭白号"又曰"祭白虎"，西苗在秋收后举办祭典酬神、庆贺丰收，芦笙舞起到娱神娱人的作用。《百苗图》共呈现七个芦笙舞图像，但舞蹈动作不明显，通过田野调查得知，苗族传统芦笙舞传续至今，受外来影响较少，以芦笙独舞和双人舞见常，保持着原始古老的动作。其舞姿明快紧凑，手上动作少，腿脚部姿势变化多。吹笙者跟随音乐节奏，做出磋跳、滚翻、倒背、蹬跳、叠罗汉等高难度动作。

苗族传统的芦笙乐舞表演不仅在跳月这种男女社交的场合出现，还常用于祭祀与丧葬仪式中，起初具有强烈的原始宗教和祭祀的神秘色彩。苗族支系有把芒筒芦笙称作"鬼芦笙"的习惯，

这种乐舞在灵堂前站立吹奏芒筒芦笙乐曲，以表对死者的尊重和缅怀，各支芒筒芦笙演奏队伍依次步入灵堂中表演芒筒芦笙乐舞。芦笙演奏队伍依次到灵堂参加仪式，芒筒芦笙演奏队伍边奏边舞。当逝者入土时，所有的芒筒芦笙队需要全部同时演奏。送走前来吊唁的客人要演奏送客调，感谢主家的招待。芒筒芦笙乐舞节奏缓慢，舞步为四部舞，所有的舞步随着乐曲逆时针缓步而舞，舞步十分整齐，头部则微微倾斜一侧，任何人都可以随时加入舞蹈队伍中。这种芦笙乐舞最早的舞蹈动作是双手持芒筒朝下吹奏，如今在芒筒芦笙舞蹈中经常会看到芒筒与芦笙向上仰的动作。传统的芒筒芦笙舞蹈还有一大特点就是膝盖上下微微颤动。如今受到外来文化的影响，在传统芒筒芦笙舞蹈中加入了许多腿部的动作，比如说左右扭、小跳，以及一些固定的动作。芒筒芦笙最初的演奏者都是男性，女性只能随着芒筒芦笙音乐在一旁微微舞动，随着时代的变迁，这一习俗也逐渐被打破。

由于少数民族生活的地区动植物等自然资源物种丰富，在他们的乐舞表演中也存有一些动物模仿的痕迹。苗族有一种仿禽乐舞，伴奏中往往有芦笙。主要是来模仿各种动物的形态、声音和动作，有远古人类活动的印记。例如：微蛇爬坡，使用芦笙伴奏，模仿蛇扭动盘绕而缓慢的动作。以一桌一凳为道具，吹奏者以双手肘部衬地，笙不离口，曲调不断，模仿蛇行的姿态，腰以下左右摆动，边吹边舞。又如犀牛困塘，乐舞要模仿犀牛被困在水深较宽的泥沼里挣扎着肥壮的身躯爬行的状态。表演者只以背着地，背做轴心，头、手、脚、笙都抬起来边奏芦笙，边随曲调利用

背的摆动来带动身体的原地旋转，乐舞滑稽诙谐。音乐用低音笙吹奏，和音饱满，节奏自由，速度缓慢，有时还可以奏出模仿犀牛的叫声。还有模仿狮子滚球的乐舞，往往有体育运动的性质。表演者双手抱笙，夹在双脚中部位置，盘腿、收腹，在不间断的乐曲声中身体从左至右在地上翻滚，把不断连续地翻滚连接起来，公转成大圈子，表现出苗狮子的灵活、勇猛与强健。这也是在芦笙赛会上常见的一项竞技项目。还有模仿锦鸡的芦笙乐舞，其中颤腿的动作主要是来模仿它的形态，表演者围着花杆周围进行表演。奏者双手执芦笙模仿鸡头，有的地区演奏者还在臀部围上竹圈或插上野鸡毛。表演者一只脚独步方鸡跳舞步，另一只脚侧抬抖动来模仿鸡翅膀的颤动。配乐活泼而富有趣味性，每拍一步，跳回出发点为一轮，这种舞步多在跳花坡时使用。另外，穿山甲作为少数民族地区独特的动物也出现在了芦笙乐舞中，它们受到打扰时缩成一团的形态似球或山猪，叫作"滚山珠"。表演时先放九对碗，碗内盛有酒或水，用九支点燃的蜡烛围成一圈。演奏者头仰视，他们围在圈的中心，不间断演奏芦笙乐曲，他们边吹奏边绕碗或点燃的烛火顺时针行进。在芦笙乐舞中仿猴子形态表演的猴跳步也是非常有趣的嬉戏动作，舞者几人先围成一圈，同时起奏，各人一只手持笙吹奏，另一只手配合身体其他部位来进行表演。

无论是"跳月"还是祭祀，芦笙乐舞这种独具西南少数民族特色的风俗不仅是苗族群众数千年来繁衍生息的重要载体，也是维护民族团结的重要文化因素。这一乐舞风俗与各中华民族的特色乐舞文化共同构成了和而不同、丰富多彩的中华风尚。

清代宫廷礼乐与乐器图鉴：
《皇朝礼器图式》与《皇朝礼器图册》

　　清军入关后，开始从民间挑选乐工组建随銮细乐，后复明朝旧制，设立教坊司。清代乐部设立前，国家的祭祀典礼音乐由太常寺所属神乐观承担。清代太常寺的职能主要为"专司坛庙大祀及中祀、群祀一应典礼，凡祝版、乐舞、牲帛、器用备办陈设之事，与斋戒之期、赞相之节，皆掌之"，其下属神乐观的管理人员主要负责"提点、知观及协律郎掌乐章、音律，司乐掌祭祀、礼仪、乐舞及司香帛爵壶等事"。清代初年的乐户主要是为中央和地方服务的乐舞女乐，这个群体被另编户籍列为贱民。这一制度由来已久。雍正帝大力推行赋税改革，户籍直接关系到税收缴纳的人口等相关问题，为了进一步增加财政收入，雍正元年，御史年熙以为乐户出境"殊堪悯恻"，上折建议废除乐籍，此折获得雍正帝的批准，朝廷正式颁布废除乐籍制度。"又令山西等省之乐户、浙江之惰民，俱除籍为良。"这一制度的实行为乐部的设立提供了人力资源的保障，实现了音乐专门人才身份的根本性

转变，这也为清代皇宫礼仪音乐的体系化、完备化奠定了基础。

清《皇朝礼器图册》和《皇朝礼器图式》的编订便是这一制度作用下的一个缩影。《皇朝礼器图册》为彩绘本，左文右图，现藏于国家博物馆。《皇朝礼器图式》为乾隆时期武英殿刊刻的印本，属御制古籍，为黑白版画形制，是清宫廷版画中具有代表性的作品。《图式》由第三代庄亲王允禄负责组织编撰。允禄（1695—1767），号爱月居士，是清圣祖康熙帝玄烨的第十六子，于康熙末年掌管内务府。庄亲王博果铎去世后无子嗣，允禄于雍正元年（1723）承袭庄亲王爵位。据《清史稿》记载："允禄精数学，通乐律，承盛祖旨授，与修数理精蕴。"他于雍正七年掌管乐部，乾隆朝任总理事务大臣，兼管工部，谥号为"恪"，曾受清圣祖指派参与纂修《数理精蕴》，充任算法馆、玉牒馆总裁。允禄主持编修刻印的书籍大部分与音乐仪仗有关，这与清代设立专门的音乐管理机构相关。

《皇朝礼器图式》由清乾隆帝御制题序中有："谓器之有图，实权舆是汉儒言礼图者，首推郑康成自阮谌梁正夏侯伏明辈均莫之逮。宋聂崇义汇辑礼画而陆佃礼象陈祥道礼书复踵而穿穴之其书几汗牛充栋，然尝念前之作者本精意以制器则器传后之述者，执器而不求精意则器敝要其归不出臆说传会二者而已。""乐器以备声客宜准彝章允符之则……"《皇朝礼器图式》中乐器条目分为：朝会中和韶乐器、卤簿鼓吹大乐器、巡幸铙吹乐器、祭祀中和韶舞礼仪用具、耕耤禾词乐器、燕乐器（燕飨清乐器、燕飨庆隆舞乐器、燕飨笳吹乐器、燕飨番部合乐器、燕飨其他民族乐

器、燕飨回部乐器）、凯旋铙歌乐器、凯旋凯歌乐器。《皇朝礼器图册》中的乐器分类与《图式》大体一致，关于乐器的文字释读内容基本一致，只是采用了更加生动形象的彩绘形式，令每种乐器更接近真实面貌，以绘画大尺幅册页的装帧形制呈现。两图文字部分对乐器或道具的使用援引了历代主要汉文文献记载，对礼乐所用乐器的制作标准和装饰标准进行了详细说明，应该说两图是清代礼乐的规范与准则。

清代宫廷礼乐概述

清代确立全国的政权后，如历代统治者一样，开始着手建立本朝的礼乐制度，在继承前代礼乐制度的基础上，为满足本朝的需求进行相应的增设与删减。由于清朝统治者是以外族身份入主中原，在政权稳定后便根据实际的需要将上一朝代的制度保留下来，如明代的礼乐制度。由于明代的礼乐制度从其中后期已残缺不全，为求乐复古下诏揽收通晓乐律的人才，由于改朝换代和连年战争使得雅乐的保存更加困难。清代太常寺已不再具有审乐定音的功能，这就使得传统的雅乐在很长一段时期得不到更正。

清军入关后，顺治帝从民间挑选十八乐工组成随銮细乐，并在皇帝巡幸或举行祭祀典礼时进行演奏。清代沿用自唐就有的教坊制度。清顺治年间，仿效明代宫廷设置教坊司，承担宫廷俗乐的演出。至雍正七年，教坊司改为"声署"，其功能及性质并没有实质变化。在《清朝文献通考》中记载："声署掌管乐章、进

果、大宴等，并用戏曲庆祝喜得功名者。"其实教坊改称为"声署"有着深刻的社会背景，《历代职官表》中记载，顺治皇帝以后的历代帝王都在宫廷中设有教坊，随着教坊制度的衰微，其职权范围也逐步缩小，最后只承应戏曲表演等相关职能。与前代教坊司不同的是，清宫廷燕乐由教坊司女乐承担。清代乐部设立之前，宫廷祭祀典礼中的音乐管理仍由太常寺负责，清宫廷太常寺下属机构神乐观的管理更为复杂，清朝统治者虽然对宫廷音乐较为重视，但受于条件限制，且满族为北方少数民族，在其入主中原后，在音乐文化上还需要一个系统的学习过程。雍正时期，中国历史上长达两千多年的乐籍制度被取消，对宫廷音乐文化的发展有着重要意义。教坊乐这种自由的音乐形式迅速发展并提升。乐籍制度的废除顺应了教坊乐工的诉求，提升了专业音乐演奏人员的社会地位。

清代宫廷音乐兼具汉族宫廷音乐、满族及其他民族的音乐文化特征。清代宫廷音乐有着服务统治阶级的政治文化功能，雅乐、燕乐是清代宫廷音乐的主要组成部分。清代宫廷的雅乐主要分为祭祀乐、朝会乐等，从场合及乐章内容看，主要是用于清朝宫廷祭祀及朝会大典，其中的中和韶乐是清宫中最典型的雅乐。雅乐主要是王室祭祀祖先、神灵的音乐，起源于周朝的礼乐制度，追求平和、典雅的艺术效果，为统治阶级歌功颂德是其主要宗旨。雅乐被奉为正宗的音乐文化及儒家文化的典范。

燕乐主要用于宫廷的宴飨，相比雅乐与俗乐更为接近。隋唐以后，燕乐的主要内容为俗乐及其他少数民族音乐，更富有娱乐

性。清代宫廷雅乐、燕乐早在关外时就已经存在并发展，太祖统一各部落后将满族民间舞蹈用于飨宴。《李朝宣祖实录》中记载："万历二十年，努尔哈赤招待朝鲜使者宴会上，有爬柳、吹箫、弹琵琶，乐工环立，拍手歌唱。"燕乐与清朝宫廷音乐有着紧密的联系，"庆隆舞"被称作宴席乐舞之首，是清代宫廷音乐中最重要的乐舞之一。"庆隆舞"的前身为满族民间歌舞"蟒式舞"，即在节日及宴会上人们选择这种舞蹈以表示欢庆与祝福。清朝入关后保留了一些满族的民间习俗，即使在宫廷大典中也会出现庆隆舞。除"庆隆舞"外，清宫燕乐中包含了诸多少数民族音乐的成分，这种燕乐结构是清朝宫廷继承历代王朝四夷之乐的结果。因此，清代宫廷音乐也为促进民族融合作出了重要贡献。

清代宫廷音乐风格大多为典雅端庄，并有着徐缓延绵的音乐节奏，常与歌词相结合，有着严谨的齐奏形式，要求各个乐器之间能相互配合，以演奏出同样的旋律。同时，清代宫廷音乐有着保守性的特征，特别是宫廷中的雅乐更多承袭前朝音乐，很少进行创新，如《清实录》中记载："清高宗定祭祀乐章，推阐圣祖之协均者，大抵为宫谱而无律吕之原，其管音、弦度之分合，一遵圣祖，无所制。"清宫廷音乐中这种沿袭前代音乐的方式，使得宫廷音乐缺乏应有的美感及旋律，与当时的民间音乐相比有着很大的不同。清朝宫廷音乐展现着皇室、贵族的高贵和威严。如：在祭祀及朝会仪式中，常常使用音乐伴奏，《海青》本是一种民间曲调，描绘了海青在天空中与天鹅交锋并将天鹅击败的场景，而清代宫廷音乐则利用这个曲调，在元旦大会上进行演出，

并将其更名为《海清》，以宣扬河清海晏。这种礼乐思想也体现出清代宫廷音乐为政治服务的功能。

礼器图中的乐器

朝会中和韶乐乐器

麾

《隋书·音乐志》中记录道："帝出黄门侍郎举麾于殿上，掌故应之举于阶下奏康韶之乐。"《旧唐书·音乐志》："协律郎举麾乐作仆麾乐止。"《元史·礼乐志》有："麾长七尺，画升龙于上以涂金龙首朱杠悬之。"不仅用于朝会中和韶乐，同样形制的麾也用于祭祀燕乐。

镈钟（第一黄钟、第二大吕、第三大蔟、第四夹钟、第五姑洗、第六仲吕、第七蕤宾、第八林钟、第九夷则、第十南吕、第十一无射、第十二应钟）

《周礼·春官·宗伯》记有："镈师，中士二人。"郑玄注："镈，如钟而大。"《隋书·音乐志》设有十二镈钟，依照辰位对应相应的律。此类镈钟也用于天坛圜丘祈谷坛，太庙奉先殿朝日坛，社稷坛、帝王庙、文庙春秋祭，先农坛等祭祀场合所使用的燕飨中和韶乐中。

编钟

《周礼·春官》："磬师，中士四人，下士八人，府四人，史二人，胥四人，徒四十人。""掌教击磬。击编钟，教缦乐燕

 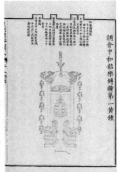

朝会中和韶乐 麾 　　　朝会中和韶乐 镈钟第六 　　　朝会中和韶乐 镈钟第一
　　　　　　　　　　　　　仲吕 　　　　　　　　　　　　黄钟

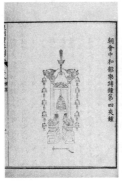 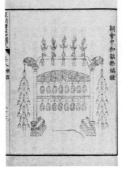 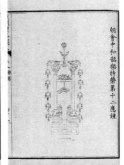

朝会中和韶乐 镈钟第四 　　　朝会中和韶乐 编钟 　　　朝会中和韶乐 特磬第
夹钟 　　　　　　　　　　　　　　　　　　　　　　　　十二应钟

朝会中和韶乐 编磬 　　　朝会中和韶乐 琴 　　　朝会中和韶乐 瑟

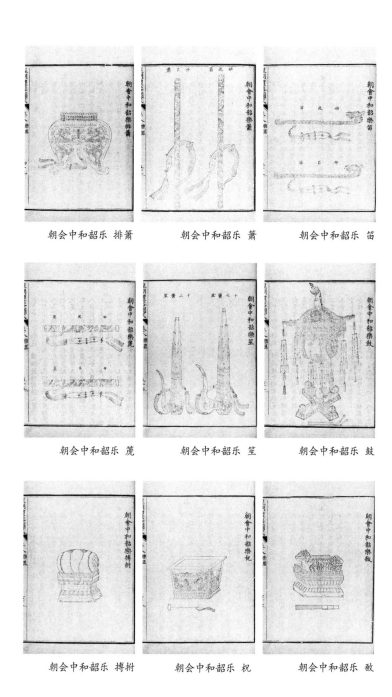

朝会中和韶乐 排箫　　　　朝会中和韶乐 箫　　　　朝会中和韶乐 笛

朝会中和韶乐 篪　　　　朝会中和韶乐 笙　　　　朝会中和韶乐 鼓

朝会中和韶乐 搏拊　　　　朝会中和韶乐 柷　　　　朝会中和韶乐 敔

乐之钟磬。凡祭祀，奏缦乐。"《隋书·音乐志》："编钟，小钟也，各应律吕，大小以次，编而悬之。"此形制编钟也用于祭祀燕飨中和韶乐。

特磬（第一黄钟、第二大吕、第三大蔟、第四夹钟、第五姑洗、第六仲吕、第七蕤宾、第八林钟、第九夷则、第十南吕、第十一无射、第十二应钟）

《礼记》："垂之和钟，叔之离磬，女娲之笙簧。夏后氏之龙簨虡，殷之崇牙，周之璧翣。"陈旸《乐书》："编之则杂而小，离之则特而大。叔之离磬，则专虡之 特磬。"特磬第一也用于圜丘、祈谷坛、天神坛燕飨中和韶乐。

编磬

《周礼·春官》："磬师，掌教击磬、击编钟，教缦乐、燕乐之钟磬。"根据郑玄的注，磬有用于编仪礼中的大射仪。不论是乐人面向西面演奏的东笙磬还是面向东面演奏的西颂磬都是编组来悬挂演奏的。《隋书·音乐志》："磬，用玉若石为之，悬如编钟之法。"礼乐中所用编磬都雕刻有特定的纹饰，悬挂磬的上簨左右刻有凤首，还可见卧着的白羽朱喙野鸭（凫）。

琴

《礼记·明堂位》记有："大琴大瑟，中琴小瑟。"《尔雅·释乐》："大琴谓之离。"邢昺疏："琴长三尺六寸六分五弦者，此常用之琴也。大弦为君，小弦为臣，文王、武王加二弦，以合君臣之恩。"中和韶乐用琴的各部分尺寸有具体要求：用桐梓木加以髹漆制作，七弦，上圆下方中虚通长三尺一寸五分九厘，额

阔五寸一分三毫，肩阔五寸八分三厘二毫，尾阔四寸三分七厘四毫，岳山高四分八厘六毫，厚二分四厘三毫，龙口阔一寸二分，龙池长六寸二分三厘七毫，凤池长二寸五分一厘一毫，等等。礼乐用琴要使用髹金的案几来摆放。

瑟

《乐记》："清庙之瑟，朱弦而疏越，壹倡而三叹，有遗音者矣。"《尔雅·释乐》："大瑟谓之洒。"邢昺疏："庖牺氏五十弦黄帝破为二十五弦。"瑟用桐木髹漆制作，上圆下方，中虚而高，两端俯通长六尺五寸六分一厘，前阔一尺四寸五分八厘，足高二寸九分一厘六毫，后阔一尺二寸三分九厘三毫等。礼乐用瑟以黄缎绣龙弦孔饰以蚌梁以檀髹两个金座二来摆放，祭祀燕飨中和韶乐亦用此瑟。

排箫

《周礼·春官》："笙师，掌教竽笙埙龠箫篪篴管。"《尔雅·释乐》："大箫谓之言，小者谓之筊。""阴阳各八自左而右，列二倍律六正律，以协阳均自右而左列二倍吕六正吕以协阴均其长与径，皆如本律。管面各镌律名以木为楥……"礼乐用排箫左右渐张以掩之，通髹以朱绘金龙中以金书康熙御制，下施小环垂五彩流苏。

箫

《周礼·春官》："笙师，掌教竽笙埙龠箫篪篴管。"郑玄注："今时所吹五空竹篴。"沈括《梦溪笔谈》："后汉马融所赋长笛空洞无底，剡其上孔五孔一孔出其背，正是今之尺八。"陈旸

《乐书》："箫管之制，六孔或谓之尺八，管或谓之竖篴。"《朱子语类》："今之箫乃古之笛。"马端临《文献通考》："短箫铙歌，单吹鼓吹之乐也。"朝会中和韶乐："箫断竹为之阳月用，姑洗箫以四倍黄钟管为体，长一尺七寸七分五毫，径四分三厘五毫；阴月用仲吕箫，以三倍半黄钟管为体，长一尺六寸九分三厘四毫径，四分一厘六毫皆前五孔，后一孔，旁二孔，相并以出音上开山口径二分。通髤以朱绘云龙旁孔垂五采流苏。"在朝会丹陛大乐祭、耕耤采桑、燕飨凯旋乐中都是用此形制的箫。

笛

许慎《说文》："笛，七孔筩也，智匠古今乐录横吹，张骞如西域始传之。"《宋史·乐志》："窍为篴，六律之声备焉。"马端临《文献通考》："笛首为龙头，有绶带下垂。"《元史·礼乐志》："龙笛横吹之，管首制龙头。"礼乐用笛："末二孔向上简缠以丝两端加龙首，龙尾皆木质，首长二寸四分尾减二分，通髤以朱绘花文，旁孔垂五采流苏。"笛的使用场合与箫相似。

篪

《尔雅·释乐》："大篪谓之沂。"郭璞注："篪，以竹为之，长尺四寸。"陈旸《乐书》："篪之为器有底之笛也。"

笙

《礼记·明堂位》："女娲氏之笙簧。"《尔雅·释乐》："大笙谓之巢，小者谓之和。"《周礼·春官》："笙师。"郑注："笙十三簧。"马端临《文献通考》："唐乐图所传十七管之笙通黄钟均声清乐用之。"宋朝大乐所传之笙并十七簧。陈旸《乐

书》："其簧十二以应十二律，其一以象闰也。"规定礼仪用笙
"大笙十七管，皆有簧，以黄钟三十二分积七之管为体，径一分
六厘五毫，小笙亦十七管，惟十三簧以黄钟八分积一之管为体径
一分三厘七毫，匏面穿孔环植之左右分列束以竹丝中管最长，以
次短象凤翼。"吹管髹漆镂云龙文，填以金吹管外垂五采流苏，
丹陛大乐、卤簿巡幸祭祀、耕耤采桑、燕飨凯旋乐等都用此笙。

埙

《尔雅·释乐》："大埙谓之嘂。"郭璞注："烧土为之，
大如鹅子，锐上平底，形如秤锤。"陈旸《乐书》："今太乐埙
七孔。"还规定了埙的使用时间，在阳月使用黄钟埙，阴月使用
大吕埙。祭祀燕飨乐使用埙规则相同。

鼓

《礼记·明堂位》："夏后氏之鼓，足。殷，楹鼓。"郑玄注：
"足，谓四足也；楹，谓之柱，贯中上出也。"《仪礼·大射仪》：
"建鼓在阼阶西。"可见清代朝会中和韶乐所用鼓的形制与演奏
方式与建鼓类似。礼仪用鼓面绘龙纹，用金色钉子固定鼓面，鼓
面两旁还装饰有六角镂金盘龙各两条，龙衔着金环。鼓上加龙盖，
盖顶上加涂金的金鸾，四足装饰有伏狮，鸾咮龙口都垂有五彩流
苏。祭祀燕飨中和韶乐也使用这种鼓。

搏拊

《尚书·益稷》："戛击鸣球、搏拊、琴瑟以咏。"孔安国传：
"搏拊以韦为之，实之以穅，击之以节乐。"孔颖达《五经正义》：
"搏拊形如鼓，击之以节乐。"搏拊的面径较小，为七寸二分九

厘，中围三尺五分三厘六毫，厚一尺四寸五分八厘，以纮悬于项击以左右手鼓。

枳、敔

《尚书·益稷》："合止枳敔。"孔颖达《五经正义》："枳如漆桶。"《尔雅·释乐》："所以鼓枳谓之止。"枳为木质乐器，形方如斗，上广下狭，深一尺四寸五分八厘。外饰面绘有山水楼阁，口及柱涂裹金漆，鼗以绿柄一尺二寸一分三厘，鼗以朱，其端为金云系黄绒纮。《周礼·春官》："小师掌教鼓鼗枳敔。"《尔雅·释乐》："所以鼓敔谓之籈。"就是击敔所用的木板。郭璞注："敔如伏虎，背上有二十七钮锯刻以木，长尺栎之籈者。"《旧唐书·音乐志》："碎竹以击其首而逆刮之以止乐也。"枳、敔的演奏也代表着一段乐曲即将结束，祭祀燕飨中和韶乐中亦使用同形制乐器。

祭祀中和韶舞中的乐器

中和韶舞是配合祭祀中和韶乐进行的舞蹈表演，《图式》中所列主要为舞蹈所用礼器，如节、干、戚、羽。在祭祀中和韶舞中，有一件实际并非用来演奏而是用来跳舞的手持乐器，即"籥"。《诗经·小雅》有："籥舞笙鼓。"《春秋公羊传》有："籥者，何籥舞是也。"马端临《文献通考》："吴季札见舞象箾，南籥者，象箾舞所执南籥，以籥舞也。"

祭祀中和韶舞 篇

朝会丹陛大乐

戏竹

戏竹并非进行实际演奏的乐器，而是具有指挥作用，提示演奏开始和结束的礼仪用具。《元史·礼乐志》："戏竹制如籈，上系流苏香囊，执而偃之以止乐。"析竹制作，髹以朱，凡五十茎长三尺六寸四分五厘，承以涂金葫芦垂五彩流苏，柄髹朱漆，长六尺四寸八分，由两人手执之站立在宫殿的台阶上。两戏竹相合代表乐起，做分开状则乐止。燕飨乐中同样使用该道具。

方响

《唐书·礼乐志》："方响，以体金应石而备八音。"马端临《文献通考》："后周正乐载西凉清乐，方响一架十六枚具黄钟大吕二均声。"方响由铸铁铸造而成，共有十六枚，根据铸造的薄厚来定律。通高四尺八寸，阔二尺二寸，顶中饰有火珠，

朝会丹陛大乐 戏竹

朝会丹陛大乐 方响

朝会丹陛大乐 云锣

朝会丹陛大乐 管

朝会丹陛大乐 大鼓

朝会丹陛大乐 杖鼓

朝会丹陛大乐 拍板

两端涂金龙首垂五彩流苏中，横铁铤四裹以黄毡。演奏方响使用小铁锤。先蚕坛乐、燕飨丹陛大乐、凯旋凯歌乐中若使用到方响均按照此形制。

云锣

《元史·礼乐志》："云璈制以铜为小锣。"王圻《三才图会》："云锣即云璈十面同一木架。"云锣"范铜为之，形如小铜盘，十枚同悬，应四正律六半律，分厚薄，如编钟之法"。顶装饰有火珠、两端龙首左右两端亦如之垂五彩流苏，通高二尺阔一尺五寸。卤簿巡幸祭祀燕飨乐、凯旋乐等所用云锣照此形制。

管

《尔雅·释乐》："大管谓之簥，其中谓之篁，小者谓之箹。"《唐书·礼乐志》："竹有管。"杜佑《通典》："以芦为首，竹为管。"《元史·礼乐志》："头管制以竹为管，卷芦叶为首，窍七。"管用硬木或动物骨角来制作，大小各二，大管以姑洗律为体，小管以黄钟半积同形管为体。两端装饰有象牙，芦哨入管端吹之。巡幸燕飨乐、凯旋乐都用此形制管。

大鼓

《隋书·礼仪志》："鼓吹一部大鼓十八具。"《元史·礼乐志》："庭中设则有大木架又有击挝高座。"鼓面黄绘五彩云龙，上下涂金，四腹施铜胆，放置在朱漆架子上，柱端蹲着金狮，下方支撑的横木交叉为十字状，饰有鼓衣红缎。燕飨丹陛大乐中的大鼓与此相同。

杖鼓

《陈旸·乐书》："唐有正鼓和鼓之别，后周有三等之制，右击以杖，左拍以手，后世谓之杖鼓拍鼓。"马端临《文献通考》："震鼓之制，广首而纤腹，汉人所用之鼓。"杖鼓细腰，装饰有绿皮蕉叶纹，用红色的片竹来敲击，与大鼓的鼓架相同。

拍板

《旧唐书·音乐志》："拍板长阔如手厚，寸余以韦连之击以代抃。"马端临《文献通考》："大者，九板；小者，六板。"陈旸《乐书》："以檀若桑木为之。"

卤簿乐乐器

卤簿乐在后金、崇德、顺治、乾隆时期伴随皇室仪驾的改组经历了从源起、建制、增修、完善、定型的发展过程。乾隆时期设立乐部加强管理，增订郊劳凯旋乐；增修乐章、乐谱；增改釐订大驾、法驾、銮驾、骑驾四等皇帝仪卫的原定器数，明确乐队乐章的使用与陈设。清卤簿乐分为导迎乐、前部大乐、铙歌鼓吹、巡（行）幸乐（鸣角、铙歌大乐、铙歌清乐）、凯旋乐五类。为突出皇权至高无上的地位，采纳汉官奏议，初定仪仗制度并用大驾卤簿导迎之礼于帝王出行、祭祀前导等典仪。明确规定了乐器的编制和乐人服饰："御前仪仗乐器，锣二，鼓二，画角四，箫二，笙二，架鼓四，横笛二，龙头横笛二，檀板二，大鼓二，小铜钹四，小铜锣二，大铜锣四，云锣二，唢呐四。乐人绿衣黄褂红带，六瓣红绒帽，铜顶上缀黄翎。"初步创建了清代卤簿鼓吹乐的用乐之制。

卤簿鼓吹大乐 金　　　卤簿鼓吹大乐 大铜角　　　卤簿鼓吹大乐 小铜角

（1）鼓吹大乐乐器

《图式·卷九·乐器二》记有卤簿乐器，卤簿是皇帝的仪仗，卤簿乐器是用于巡幸、耕耤、采桑、祭祀、燕飨、凯旋等场合的各种乐器。

金

刘熙《释名》有："金，禁也。"表示禁止进退的意思。卤簿鼓吹大乐所用金为铜质，金面平径一尺四寸五分，深二寸二分，旁边有两个穿孔，用黄绒编织的线绳系在木柄上提着，用像瓜一样的黄韦木来做椎，柄也是红色的。

钲

杜佑《通典》："近世有如大铜叠，悬而击之以节鼓，呼曰钲。"马端临《文献通考》："鼓吹钲，其来尚矣，今太常鼓吹部用之，钲形圆如铜锣。"《辽史·乐志》："鼓吹前部第一金钲十二。"《元史·礼乐志》："金钲二则如铜槃。"钲为铜质乐器，平径八寸六分深一寸二分，边阔八分穿六孔，两孔相比，

周围包木框并穿孔用黄色线绳相连，用铜环系黄色线绳悬挂做敲击演奏，用红色圆头的棒来敲击。

大铜角、小铜角

《隋书·音乐志》："长鸣色角一百二十具供大驾。"《唐书·礼乐志》："平高昌，妆其乐有铜角。"王圻《三才图会》："古角以木为之，今以铜，即古角之变体也，其本细，其末巨，本常纳于腹中，用即出之。"《图式》云："通长三尺六寸七分二厘，平分各一尺九寸四分，中为圆球衔其上纳之于箇，用则引而伸之。""喙长一寸四分悬红黄綾。"《隋书·音乐志》："次鸣色角一百二十具供大驾。"

龙鼓、杖鼓

《隋书·音乐志》："大鼓小鼓大驾鼓吹并朱漆画。"《元史·仪卫志》："崇天卤簿云和乐仗鼓三十。"龙鼓形制与上述大鼓相似，为卤簿乐订制款乐器。此处杖鼓与上述杖鼓形状并不同，此处杖鼓腰格外细，绘金花纹，呈现为两个对顶的锥形，上下鼓面由四周绳索相连。

画角

《晋书·乐志》："黄帝始命吹角为龙鸣，又云乘舆以为武乐。"画角中空腹广两端尖锐。上下包铜，中间缠绕藤五重，纹饰涂金，上为花纹，中为云龙，下为海马，两端饰有云纹，角端有木哨用来吹奏。

（2）卤簿导迎乐乐器

鼓

卤簿导迎乐 鼓

《隋书·音乐志》："鼓吹部六人，鼓一人。"卤簿导迎乐所用鼓用革面径二尺四分，中围七尺六寸三分四厘，高一尺六寸二分，鼓面的框上有绘饰，并有金环，与龙鼓的形制相似，鼓蒙有红绸缎做成的鼓衣，上面绣有云龙。

（3）巡幸铙吹乐乐器

铜鼓

王圻《三才图会》有："铜鼓铸铜为之，虚其一面悬而击之。"凯旋铙歌乐中所用铜鼓与此同形制。

铜点

王圻《三才图会》有："点，即古之更点，以之配铜鼓谓之点子。"形状如铜鼓，但比铜鼓面窄，径四寸八分六厘，深一寸八厘，用椎击打，凯旋凯歌乐使用同形制铜点。

正钹

马端临《文献通考》有："正铜钹亦谓之铜盘，南齐穆士素

巡幸铙吹乐 铜鼓　　巡幸铙吹乐 铜点　　巡幸铙吹乐 正钹　　巡幸铙吹乐 金口角

巡幸铙吹乐 蒙古角　　巡幸铙吹乐 平笛　　巡行铙吹乐 行鼓

所造其圆数寸，中间隆起如浮沤。"正钹以左右合击的方式演奏，凯旋铙歌凯歌乐使用同形制乐器。

金口角

陈旸《乐书》有："陶侃表有奉献金口角之说，谓之吹金岂以金其口而名之耶。"管为木质，两端为铜口。金口长二寸一分六厘，为葫芦形加小铜盘。前七孔，后一孔刻管如竹节相间以芦哨入管端吹之。铜盘上小环各一击黄绒细，末端垂五彩流苏。凯旋铙歌乐使用同形制金口角。

蒙古角

蒙古角可理解为蒙古族使用的角乐器。体长口小，声音偏浊的为雄角，声音小而清的为雌角。下端垂有红黄妆缎小幡。

平笛

《元史·礼乐志》有："笛二断竹为之七孔亦号长笛。"平笛通长一尺八寸二分八厘六毫，首尾不加龙饰，其他形制与朝会中和韶乐同。

行鼓

《唐书·南蛮传》有："雍羌献其国乐有三面鼓二，形如酒缸，首广下锐，冒以虺皮。"行鼓的鼓面蒙蛇皮，放置于有三根柱子的鼓架上，髹朱绘金云龙，贯以铁枢悬以铁钩。

（4）凯旋铙歌乐乐器

锣

这也是钦定的凯旋乐乐器。《图式》记有："太宗李靖问对破阵乐，金鼓各有其节。"历乾隆二十五年平定西域凯旋，上亲行郊劳礼奏铙歌乐。

铙

《律书·乐图》："铙，军器也。"马端临《文献通考》记有："浮沤器小而声清，世俗谓之铙。"铙为左右合击演奏，但声响比钹要大。

小和钹

马端临《文献通考》记有："唐合诸乐击小铜钹子合曲。"

凯旋铙歌乐 锣　　　　　凯旋铙歌乐　铙　　　　　凯旋铙歌乐　小和钹

凯旋铙歌乐　海笛　　　　　凯旋铙歌乐　腰鼓

海笛

木管乐器，两端为铜口，形制与巡幸铙吹乐的金口角相似，但尺寸偏小。

腰鼓

范成大《桂海器志》有："花腔腰鼓。"虽然称为腰鼓，但并不是挂在腰间演奏。鼓面较大，整体呈扁圆，鼓架由檀木制作，

凯旋铙歌乐　得胜鼓　　　　凯旋凯歌乐　方响　　　　凯旋凯歌乐　大和钹

凯旋凯歌乐　星　　　　凯旋凯歌乐　锡　　　　凯旋凯歌乐　拍板

铜环悬之。

得胜鼓

马端临《文献通考》："柎鼓，唐燕乐用之，今太常铙吹前部用之。"得胜鼓鼓架的四根柱子，柱顶上各有一只葫芦。

（5）凯旋凯歌乐乐器

凯旋乐源自《周礼》"王师大献，则令奏恺乐"的传统，郑注：

"大献，献捷于祖；恺乐，献功之乐。"特指凯旋郊劳仪式所用的铙歌、凯歌。

方响

依据《图式》记录，按照乾隆二十五年平定西域凯旋奏乐，郊劳礼毕还行宫马上奏凯歌乐，方响为钦定乐器，使用形制同朝会丹陛大乐。

大和钹

马端临《文献通考》："铜拔大者，圆数尺，以韦贯之，相击以和乐。"

星

《唐书·骠国传》："铃钹四周围三寸贯以韦击磤应节。"铜质乐器，左右合击，口径一寸八分，高一寸厚一分，中隆起四分腰围三寸，各穿圆孔以白绵紃贯之。

铴

铜质乐器，面径二寸七分，口径三寸一分五厘，深六分，穿孔二黄绒紃结之，用木片敲击。

拍板

形制与朝会丹陛大乐拍板相似。长一尺七分，上阔二寸，下阔二寸三分五厘，中阔一寸九分五厘，厚二分五厘，板三束，其二以一拍之。

耕耤禾词乐乐器

清代皇帝要在京城五大坛之一的先农坛亲耕，皇帝在耤田扶犁亲耕的礼仪称"耕耤礼"，清代也是耕耤礼发展最鼎盛的时期。

耕耤禾词乐 鼓

古文字学家康殷《古文字形发微·释来耤篇》有："耤，即人伸臂而耕的侧视图。"耕指用木棒等简单原始的工具掘地。《说文》中是这样解释"耤"的："帝籍千亩，古者使民如借，故谓之耤。"耕耤礼，周礼称"籍礼"，或称"籍田礼"。它的历史可追溯至原始社会的氏族部落时期。当时由于生产力低下，所有的农业生产都是在氏族部落的首领带领下集体完成的。人们相信自然的神力是决定农业收成好坏的主宰力量。在重要的农业节气劳作开始前，由部落首领主持一种祭祀仪式，向神祈祷丰收。天子扶犁亲耕作为国家的一项典章制度，究其源最早可至周代。《诗经·周颂·载芟》《毛诗序》云："《载芟》，春藉田而祈社稷也。"天子躬耕耤田是为了事天地诸神，祈国家农桑，历朝皇帝多重视亲行耕耤礼。古代典籍中有明确纪年的耤田礼，最早见于汉代。《史记·孝文本纪》有前元二年诏曰："夫农，天下之本，其开

籍田，朕亲率耕以给粢盛。"记述了公元前 178 年西汉文帝亲耕之事。

《清史稿》卷七记载，康熙四十一年（1702）"皇帝省耕散南，经博野，圣祖躬秉犁器，即功竟亩，观者万人"。继明嘉靖帝在宫苑内辟地亲省耕敛事后，圣祖皇帝玄烨也在宫苑之中海"尝亲临劝课农桑"之事，他虽然仅一次往临先农坛亲耕，但深知"王权之本在乎农桑"的重要。他在西苑"治田数畦，环以溪水"种试验田，培育良种，体察农事，赐名"丰泽"。雍正时期把耕耤礼的制度建设推到极致， 成为一项从中央到地方的国家制度。清世宗皇帝胤禛不但亲耕还颁布了新修订的《三十六禾词》，颁《嘉禾图》（郎世宁绘），又有诗文作品《耕耤诗序》和《耕耤》（无逸农功重，豳风稼事先。方春勤凤驾，乘令为亲田。夹陇千官肃，扶犁百辟联。礼成终亩后，父老庆丰年）。

同时，诏令全国州县府卫所"择东郊官地洁净丰腴者，以四亩九分为耤田，即于耤田之后建先农坛"，守土官员须率属"按九卿制行耕耤礼"亲耕等。耕耤禾词乐是在行耕耤礼，配禾词的礼乐形式。下述记载可与此形成对照。康熙朝《大清会典》卷四十四中有对耕耤礼的记载："礼部官奏请皇上躬诣先农坛致祭，行耕耤礼。午门鸣钟，上具礼服出宫，乘辇，卤簿、大驾全设，不作乐。至先农坛致祭，上还具服殿，更黄袍，少憩。各官俱更蟒服、补服。礼部太常寺官入奏，请诣耕耤位，导驾官同太常卿导上至耕耤位，南向立。""教坊司乐工歌《三十六禾词》毕。"《图式》中有列出鼓和锣两种乐器。

燕乐乐器

（1）燕飨清乐器

手鼓

马端临《文献通考》："聒鼓和鼓有柄。"王圻《三才图会》："手鼓，其制扁而小，亦有柄，令歌者左手抚，而右手击之。"《清史稿》记录的手鼓形制为："手鼓，木匡，冒革，面径九寸

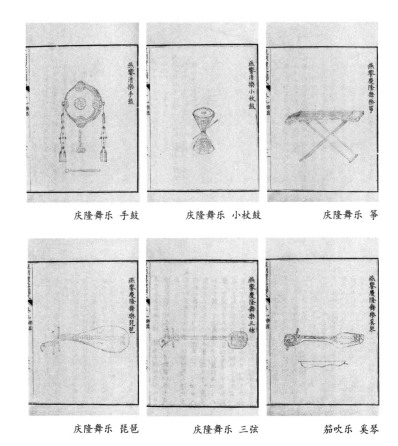

庆隆舞乐 手鼓　　　庆隆舞乐 小杖鼓　　　庆隆舞乐 筝

庆隆舞乐 琵琶　　　庆隆舞乐 三弦　　　笳吹乐 奚琴

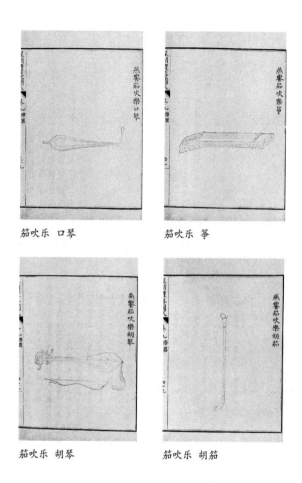

笳吹乐　口琴

笳吹乐　筝

笳吹乐　胡琴

笳吹乐　胡笳

一分二毫，腰径一尺二分四厘，以柄贯匡，持而击之。"《皇朝
文献通考》卷一百九十七"乐考十""乐县（悬）"条记载，每
年二月，皇帝御经宴飨完毕赐燕乐，所设乐器中有手鼓。云："凡
赐燕乐，岁二月。皇帝御经筵毕，赐燕则乐部和声署，设乐器用
云锣、方响各一，以代编钟、编磬，又琴二、瑟及手鼓、拍板各

一。"此处手鼓与回部乐手鼓不同，此手鼓有柄，回部乐手鼓更接近达卜。

小杖鼓

《元史·礼乐志》："札鼓制如杖鼓而小，左手持而右手击之。"形制与朝会丹陛大乐杖鼓，型号偏小，鼓面绘华文，缀有金钩，上下各六面。

（2）燕飨庆隆舞乐器

筝

应劭《风俗通》载："筝如瑟。"刘熙《释名》："筝，施弦高急，筝筝然。"傅玄《筝赋序》曰："上崇似天，下平似地，中空准六合。"丝竹乐器在乐舞中逐渐扮演重要角色与唐代燕乐的发展密不可分。贞观初，张文收复采三礼，更加厘革。开元中，又造三和乐，又制文舞、武舞，采用钟、磬、柷、敔、晋鼓、琴、瑟、筝、竽、笙、笛、埙、萧等，谓之雅乐。可见唐代筝乐在雅乐中的使用。《宋会要辑稿》为宋代官修，乐三主要记载宋代各种乐队的乐器和人员配置等。书中有言："雅乐登歌用工员三十一，歌四，埙、篪、巢、笙和笛各二，编钟、编磬各一，筝、阮咸、九弦琴、七弦琴、筑、瑟、萧各二。"《大清会典事例》卷五百三十有关于少数民族和邻邦乐器的记载，其中，蒙古乐器记载有筝，番部乐器记载有筝和轧筝。

琵琶

东汉时期的训诂学家刘熙的《释名·释乐器》中载："推手前曰琵，引手却曰琶；象其鼓时，因以为名。"琵琶中虚外实，

天地象也，盘员柄直阴阳叙也，四弦法四时也。《图式》载："琵琶，刳桐为之，项曲槽椭面平背圆，四弦惟第一弦朱通长三尺一寸一分五厘七毫，槽阔八寸八厘，厚一寸二分，项阔八分八毫，中厚一寸二分一厘三毫，边厚四分八厘五毫，上端凿空内紘以四轴绾之，左右各二长三寸八分八厘，弦自山口至槽面覆手二尺一寸六分，山口上有四象，下有十三品，旁为两新月形，边绘蓝花文，钢条为胆匙，头以樟象以黄杨品以竹山口及轴以檀弦孔饰鱼牙，背击黄绒紃。"琵琶最早的弹奏技法是弹和挑，清宫廷和王府中的演戏十分喜欢用琵琶弦索谱，清乾隆年间出现的戏曲选集有《缀白裘新集》《纳书楹曲谱》《九宫大成南北词宫谱》等。

三弦

马端临《文献通考》载："蛇皮琵琶以蛇皮为槽，厚一寸余，亦以楸木为面。"嘉庆朝编订本《钦定大清会典》卷三十四载有清宫廷燕乐的乐舞构成："凡燕乐。有舞乐。有四裔乐。舞乐，曰庆隆舞。曰世德舞。曰德胜舞……武舞曰扬烈……文舞曰喜起……四裔之乐。东曰朝鲜……瓦尔喀……西曰回……番……廓尔喀……北曰蒙古。太宗文皇帝平定察哈尔获其乐。列于燕乐。是曰蒙古乐曲。有茄吹。有番部合奏。茄吹。用司胡筘，司胡琴，司筝，司口琴，凡四人。司章四人进殿一叩。跪一膝奏曲。番部合奏，用司管，司笙，司笛，司箫，司云璈，司筝，司琵琶，司三弦，司火不思，司轧筝，司胡琴，司月琴，司二弦，司提琴，司拍，凡十五人。"三弦是清代蒙古乐队中的主要弦索乐器之一，道光二十四年（1844年）修纂的《钦定礼部则例》卷

一百四十二中的"乐舞"部分的蒙古乐和清音乐演奏中都编入了三弦，"蒙古乐曲蒙古筝一，蒙古胡琴一，茄吹一，口琴一，笙一，管一，笛一，箫一，琵琶一，三弦一，提琴一，二弦一，小胡琴一，轧琴一，板一，琥拨一。每器各一人共十六人，为四班。除夕筵宴日，皆朝服于丹陛左旁立进。""清音人八名：汉筝一，三弦二，琵琶一，胡琴一，笛二，笙一。每年十二月二十三日西厂子蒙古包筵宴日，预备在蒙古包外。一叩头向上跪一膝，皆蟒袍，有职者蟒袍补服。"

奚琴

陈旸《乐书》："奚琴出于弦鼗而形亦类焉，其制两弦间，以竹片轧之。"奚琴在中原演变为嵇琴，在西北草原演变为马尾胡琴之后，约于宋末（即高丽睿宗时代）也传入东北牡丹江镜泊湖、东镜城和高丽国其他地区，逐渐为朝鲜族所喜爱，乃至成为我国延边朝鲜族和朝鲜半岛人民最有代表性的乐器之一。明代朝鲜的《乐书轨范》载："奚琴，以黜檀花木（刮青皮），或乌竹、海竹马尾弦，用松脂轧之。"由此可知，至少于明代，奚琴在朝鲜已是木擦和弓擦并存的两种形制乐器了。而据《乐学轨范》的绘图来看，奚琴是竹竿、弓擦、琴轴反置，有了千斤，而且琴筒也不再是拨浪鼓似的扁圆鼓形而改为长筒形，即比较接近现代胡琴类乐器了。诚然，奚琴在北方草原上的继续发展并非只是朝鲜奚琴，在北方其他少数民族中，亦有其不同的变体。

《清史稿》载："奚琴，刳桐为体，二弦，龙首，方柄，糟长与柄等。背圆中凹，凿空纳弦，绾以两轴，左右各一。以木系

马尾八十茎轧之。"《图式》中可见其图。此种瓢状音箱形制奚琴，容易使人误解为是马头琴的前身"潮兀尔"，实则只是形似而已。"潮兀尔"同时在《图式》中绘有琴图。但此种奚琴，其后未流传下来，很可能是由于与潮兀尔过于近似而合二为一，或被潮兀尔取代而淘汰了。值得特别说明的是，筒形奚琴这一古老乐器，至今仍然流传于我国北方蒙古族（内蒙古东部及辽宁、黑龙江等蒙古族居住区）、朝鲜族（延边）民间之中，且仍保持其古老母体的"音色柔和、纤细"、音域不宽的特点，蒙古族称其为奚胡或胡乎。更有趣味的是，至今福建南音中的二弦，其筒形、反装琴轴，与古老的奚琴十分相似。

拍板

《图式》载："拍板制如朝会丹陛大乐拍板而微小，长一尺一寸一分，上阔二寸，中阔一寸六分，下阔二寸四分，厚三分五厘，板四，左右各二。"

（3）燕飨笳吹乐器

口琴

陈旸《乐书》："民间有铁叶簧，削锐其首，塞以蜡蜜横之于口呼吸成音。"《图式》记载："口琴铸铁为之，中簧旁股有柄簧长二寸八分八厘，末上曲七分二厘，点以蜡珠，股长如簧，其端相距三分六厘，末相距七厘，柄长三分二厘，横衔于口，以指拨簧转舌嘘吸以谐音。"

筝

《图式》载："筝六弦通髹金漆前后梁俱髹以黑边，绘夔龙

及回纹，余俱如庆隆舞乐筝之制。"

胡琴

《元史·礼乐志·胡琴卷》载："颈龙首二弦用弓揿之弓之弦以马尾。"定制的筚吹乐胡琴的形制应更接近于马尾胡琴。宋朝的沈括在《梦溪笔谈》记载了他赴鹿延（今延安）督军防御西夏时，曾"制凯歌数十首，令士兵歌之"。其中第三首曰："马尾胡琴随汉车，曲声犹自怨单于；弯弓莫射云中雁，归雁如今不寄书。"到了宋朝，奚琴早已在西北草原演化成先进于中原竹擦稽琴的弓擦马尾胡琴了。元朝建立后，潮兀尔、胡兀尔共同成为宫廷的主要乐器之一，汉语通称为胡琴。《元史·礼乐志》详细记载了胡琴的形制："胡琴制如火不思，卷颈龙首，二弦，用弓揿之。弓之弦以马尾。"迄今为止，一般音乐史料和论著中，公论这里"胡琴"是属稽琴式的筒形胡琴。

胡笳

应劭《风俗通》："筑吹鞭也。"马端临《文献通考》："汉有吹鞭之号笳之类也，其状大类鞭马者。"《图式》载："胡笳木管三孔，两端加角，末翘而上口哆管，长二尺三寸九分六厘，内径五分七厘，角哨长三寸八分四厘，径三分六厘，口径一寸七分二厘，长八寸九厘，管以桦皮饰之。"清代宫廷提倡"四方乐"，曾经从新疆阿勒泰地区抽调蒙古乌梁海部到科尔沁草原，组成蒙古喀喇沁王府乐队，形成清宫的"蒙古笳吹部"，这里的胡笳为蒙古乐队中的乐器。

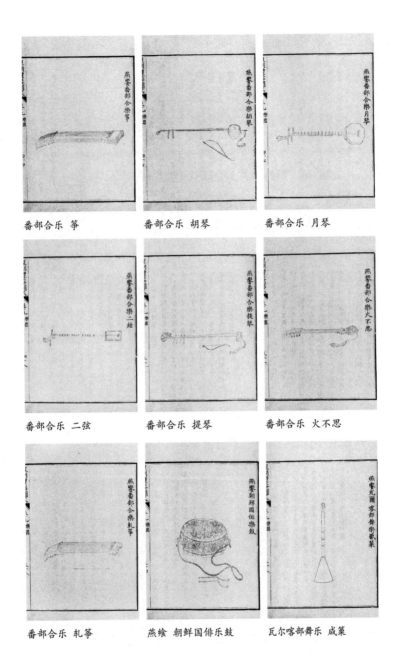

番部合乐　筝　　　　　番部合乐　胡琴　　　　　番部合乐　月琴

番部合乐　二弦　　　　　番部合乐　提琴　　　　　番部合乐　火不思

番部合乐　轧筝　　　　　燕飨　朝鲜国俳乐鼓　　　瓦尔喀部舞乐　咸箓

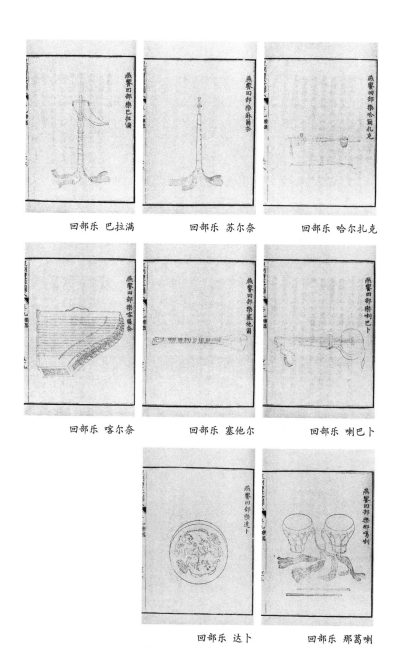

回部乐 巴拉满　　　　回部乐 苏尔奈　　　　回部乐 哈尔扎克

回部乐 喀尔奈　　　　回部乐 塞他尔　　　　回部乐 喇巴卜

回部乐 达卜　　　　　回部乐 那葛喇

（4）燕飨番部合乐器

筝

《图式》载："筝通髹金漆，前后梁髹以黑，余俱如燕飨庆隆舞乐筝之制。"

琵琶

《图式》载："琵琶通髹金漆，匙头绘金圆夔龙，边亦绘金夔龙，余俱如燕飨庆隆舞乐琵琶之制。"

胡琴

《清朝续文献通考》引《律吕正义后编》对"番部胡琴"亦有详细记载，云："番部胡琴，椰槽，竹柄，二弦。以竹弓系马尾，施弦间轧之。槽径三寸八分四厘，厚二寸一分六厘。柄通长二尺七寸八分四厘，曲首长五寸五分六厘八毫。柄端木本长二寸八分八厘，穿直孔以施弦扣。槽面正中设柱以承弦。曲首下际安山口，开孔通后槽以设弦轴。槽长三寸零三厘，阔得长十之一。轴长三寸零三厘，弦度长二尺零三分五厘二毫。自山口至弦柱为应钟五倍三分之度。竹弓弦长八寸六分四厘，马尾八十一茎。槽轴柄本用紫檀。槽面桐木，柱用竹。柄首山口槽周用驼骨为饰。"五代及宋，随着擦奏类弦鸣胡琴的渐出且宋至明清的越发兴盛，胡琴仍主要有指弹拨类与擦奏式两类，"胡琴"之名亦并非为擦奏式胡琴所专指。清后，擦奏式类胡琴逐渐成为胡琴乐器名称的代指，并呈现出"筘吹胡琴"和"番部胡琴"两大分类。琴杆、筐形擦奏式弦鸣乐器的胡琴逐渐向胡琴名称的专有化发展，今天普遍称为"胡琴"的乐器则多指二胡、京胡、板胡等以柄贯穿式、

筐形的擦奏类胡琴乐器。

月琴

马端临《文献通考》："月琴，形圆项长，上按四弦十三品象琴之徽，转弦应律，晋阮咸造也。"入清以来，除圆腹的月琴外，出现了有八角木槽式的月琴。《大清会典·乐部》载："月琴，斫檀为之，槽面用桐，八角，曲项，四弦。通长三尺九分八厘八毫，曲项中闲为山口，下设四轴绾弦，弦长二尺三寸四厘。山口下以象牙为十七品。轴与弦孔，均以鳅角为饰。"

《图式》中月琴曲项，四弦，琴颈较长，山口下布十四品。木槽正是八角，且微凹其面。其月琴通长、柄长、上阔、下阔、槽面径、槽厚、内弦长、自山口至覆手的长度等均标以准确严格的尺寸数字。月琴与阮形制相似，不同之处在于月琴琴颈较短，琴箱共鸣体较大。阮咸琴颈较为细长，比之月琴，琴体共鸣箱圆腹而稍小。今月琴品数在通用八或九品数的基础上改革后有十七、十九、二十一、二十四品不等者，阮通用品数为二十四。《图式》记载月琴设十四品，《清史稿》记载月琴设十七品。如今，阮咸仍保持着古称月琴的长颈圆腹式形制，但是月琴与阮已是不同的两种乐器。

二弦

陈旸《乐书》："二弦，形如琵琶，四隔一孤柱。"《图式》有："二弦斫樟为之，槽面以桐正方底有孔，通长二尺九寸四分八厘九毫，柄长一尺七寸二分八厘上阔九分一厘，下阔一寸七厘八毫，厚俱九分五厘，槽长六寸八分一厘六毫，阔五寸三分九厘

三毫，厚一寸九分。"

二弦是番部合乐中的弹拨乐器。在《律吕正义后编》卷七十五的"番部合奏乐器"中，也对二弦制作的尺度有所描述，如槽边和槽面的长度、阔度，柄长度、阔度，曲首长度等。其后则详细记载其十七品按弦取分之数据。"二弦弦长二尺三寸零四厘。自山口至覆手内际为四倍姑洗之度，十七品按分取声，第一品二尺零四分八厘，以距覆手内际为度，为本弦寅分。第二品一尺九寸四分四厘，为本弦卯分。第三品一尺八寸二分，为本弦辰分。第四品一尺七寸二分八厘，为本弦巳分。第五品一尺五寸三分六厘，为本弦未分。第六品一尺四寸五分八厘，为本弦申分。第七品一尺三寸六分五厘，为本弦酉分。第八品一尺二寸九分六厘，为本弦戌分。第九品一尺一寸五分二厘，为全弦之半。第十品一尺零二分四厘，为第一品之半。第十一品九寸七分二厘，为第二品之半。第十二品九寸一分音，为第三品之半。第十三品八寸六分四厘，为第四品之半。第十四品七寸六分八厘，为第五品之半。第十五品七寸二分九厘，为第六品之半。第十六品六寸八分二厘，为第七品之半。第十七品六寸四分八厘，为第八品之半。"

提琴

《图式》载："提琴竹柄木槽冒以虺皮，龙首四弦，通长二尺三寸四分七厘，柄长二尺一寸一分七厘，槽径二寸三分，厚二寸一分，四轴穿柄以绡絃俱在右长四寸五分五厘，刺以金环系于柄中间缠以丝，槽面设柱弦，自第一轴至柱一尺五寸七分，竹弓系马尾二刺于四弦间，轧之龙首以梨轴，以檀柄端。轴端俱饰

象牙柄。"提琴是番部合乐中的拉弦乐器，又称"四胡"。其中拉弦乐器只有两件，保持着蒙古器乐演奏的古典形式。直至清朝中叶以后，拉弦乐器的比例才逐渐提高，弹拨乐降至次要。随着蒙古封建社会的高度成熟，民间自娱性集体歌舞逐渐减少。加之在清政府的多方限制下，蒙古统一的武装力量已不复存在，原先蒙古军队中普遍存在的演奏火不思等弹拨乐器的习俗也随之消失，以致胡笳、火不思等弹拨乐器从蒙古民间彻底失传了。番部合奏乐队中，即有蒙古人自己的民族民间乐器，诸如胡笳、火不思、胡琴、提琴、口琴，又有许多中原地区的汉族乐器，如笙、箫、筝等。应当说，这样完备实用，富有民族特色的中型乐队，自唐宋以来的宫廷乐队中，是较为少见的。这充分表明蒙古族的器乐艺术，早在 17 世纪以前就已达到了相当高的水平，显示出蒙古民族在音乐艺术上的成熟和巨大创造力。

火不思

《元史·礼乐志》："火不思如琵琶，直颈无品，有小槽圆腹，如半瓶榼，以皮为面，四弦皮绲同一孤柱。"又叫"浑不似""胡拨四""吴拨四""和必斯""虎拨思""琥珀词"等。由于其形状与琵琶较为相似，故认为是由琵琶演变而来的，也有另一种说法认为它是经由阿拉伯传入中国的伊斯兰乐器。陶宗仪在其《辍耕录》中写道："靰靼乐器有浑不似。"《大清会典·乐部·君燕乐》中说："番部合奏用云傲一，萧一，笛一，管一，笙一，筝一，胡琴一，琵琶一，三弦一，二弦一，月琴一，提琴一，轧筝一，火不思一，拍板一。"《大清会典·乐部·君燕乐》

中说："火不思，似三弦之制而弦短，自山口至柱长一尺一寸七分四厘"。《大清会典图》中说："火不思，四弦，似琵琶而瘦，梨槽桐柄，半冒蟒皮，柄下腹上背有棱，如芦节，通长二尺七寸三分一厘一毫。"可见清代与元代所用的火不思没有本质区别，都是编入番部乐的蒙古族乐器。

轧筝

《唐书·音乐志》："轧筝以片竹捆其端而轧之。"《图式》记载："轧筝刳桐为之，似筝而小，十弦通长二尺二寸二分四厘七毫五丝，前阔四寸四分二厘二毫，足高七分一毫，后阔三寸四分五厘一毫，足高一寸二厘四毫，前后梁高阔俱三分二厘三毫底穿孔二前四，出径一寸八分八厘七毫，后上圆下平，径如之长二寸四分二厘六毫，施弦如瑟之制，梁内弦长一尺六寸六分八厘。各设柱以和之，通髹檀色旁周绘金夔龙，以小圆木轧之。"轧筝这种乐器曾在唐代广为流行，唐代僧人皎然曾作《观李中丞洪二美人唱歌轧筝歌（时量移湖州长史）》："君家双美姬，善歌工筝人莫知。轧用蜀竹弦楚丝，清哇宛转声相随。"这种乐器并不是弹拨的，而是用竹片擦弦发声。

拍板

形制同朝会丹陛大乐。

（5）燕飨其他乐器

朝鲜国俳乐鼓

杜佑《通典》："高丽国乐器有齐鼓，担鼓。"《旧唐书·音乐志》："齐鼓，如漆桶，大一头，设齐于鼓面如麝脐，故曰齐

鼓。"马端临《文献通考》："齐鼓设齐于鼓面如麝脐，然高丽之器也。"又称朝鲜国徘，是在吹打乐器笛、管、鼓伴奏下，表演各种朝鲜技艺的乐部。太宗皇太极时期由朝鲜所献并列入燕乐。

瓦尔喀部舞乐咸箫

陈旸《乐书》："咸箫一名箫管，以竹为管，以芦为首，状类胡笳。"马端临《文献通考》："唐九部遗乐有漆咸箫又芦管，截芦为之，大篥与咸箫相类出于北国。"李颀《听安万善吹角咸箫歌》诗云："南山截竹为觱箫，此乐本自龟兹出。流传汉地曲转奇，凉州胡人为我吹，傍邻闻者多叹息，远客思乡皆泪垂。"咸箫应为唐时传入的龟兹乐乐器，后纳入唐代燕乐。

（6）燕飨回部乐器

回部乐包括新疆维吾尔族的音乐歌舞和西域杂技百戏，是乐舞与杂技相结合的乐部。乾隆二十四年（1759）清高宗平定西域，将回部所献之乐列为燕乐，称回部乐伎。所用乐器有达卜、那噶喇、哈尔扎克、喀尔奈、塞他尔等。

巴拉满

巴拉满(以《图式》描绘为序)《图式》"卷九·乐器二"记载："巴拉满木管饰以铜，形如头管而有底，开小孔以出音。管长九寸四分，上径八分，下径一寸三分。前出七孔，上接木管微丰，亦以铜饰。后出一口，加芦哨吹之，其长二寸七分三厘。哨近上夹以横铜片，两端及管口系绒三，共结一环，悬之下端。铜口小环四，垂杂采流苏。"巴拉满亦作巴拉曼、巴利曼、皮皮，是一种双簧类气鸣乐器，流行于今新疆维吾尔自治区和田、莎车、吐

鲁番、鄯善等地。这与汉代由西域传入中原地区的筚篥或称管子的乐器为同类乐器。《新格罗夫乐器辞典》上的拉丁字母拼注为balaman / balaban，以巴拉曼或巴拉班称谓的同类双簧吹管乐器还流传在乌兹别克斯坦、塔吉克斯坦、土库曼斯坦等中亚诸国以及伊朗北部、伊拉克东北部和阿塞拜疆。土耳其的同类乐器称之为梅伊（Mey）。巴拉曼长约30厘米左右，一般为上七孔下一孔，但也有正面开七至九孔不等，孔有圆形和方形，材质有木制、苇制和竹制之分。其音色哀怨凄美、感人至深，是婚礼等民俗节日必不可少的乐器。

苏尔奈

《图式》"卷九·乐器二"记载："苏尔奈，木管两端饰铜，上敛下哆，形如金口角而小。管长一尺四寸一分四厘，上径八分一毫九丝，下径三寸一厘。九孔：前七后一，左侧一。上接小铜管，三寸一分五毫，入木管内一寸三分三厘。加芦哨吹之，其长三分五厘。铜管近上有铜盘，下环流苏如巴拉满之制。"苏尔奈即今译之"唢呐"，拉丁字母拼注为shahnai / surna。早在20世纪40—50年代日本学者林谦三在其著作《东亚乐器考》中认为，唢呐出自波斯、阿拉伯，理由是在明代以前的中文文献中还未曾有过关于唢呐的记载。《新格罗夫乐器辞典》中"唢呐"条目的撰写者也基本持这种观点。我国学者周菁葆则根据新疆克孜尔千佛洞第38窟所绘唢呐的图像（因为该洞窟为3世纪开凿）说明唢呐至迟3世纪已在西域流传，较之于阿拉伯史书上记载的6世纪要早很多，认定唢呐系突厥民族创造的乐器，进而传给阿拉伯

民族的，至迟在北朝或唐代已传入中国。唢呐广泛流播于西亚、北非诸国和南亚、东南亚以及中南欧部分地区。唢呐在南印度称之为 *nagasvaram / nagasuram / nayanam*，土耳其、伊拉克和叙利亚称之为 *zurna*。在音乐功能上，唢呐的角色横跨古典、民俗和军乐多重身份。无论如何，今天唢呐已成为中国民族民间乐器大家族的一个重要成员。作为一件气鸣乐器，唢呐在不同文化、不同宗教的国家和民族里扮演着重要角色。

哈尔扎克

《图式》记载："哈尔扎克，木柄椰槽，冒以马革，形如胡琴，柄端如旋螺。通长二尺六寸七分二厘。槽径二寸五分六厘，厚三寸九分，下承方钺柄，其末圆长五寸一分二厘。马尾弦二。山口后凿空内弦以两轴缩之，左右各一，结于铁柄双环，槽面设柱，弦自山口至柱一尺四寸五分八厘。钢丝弦十，左右各五，轴当木柄之半，穿柱间小孔，结于铁柄，长短各有差。"据此描绘，哈尔扎克有两根主弦，并有十根共鸣弦分列两侧，类似于现今维吾尔族的拉弦乐器刀郎艾捷克与哈密艾捷克。张共鸣弦的琴轴两侧排列与刀郎艾捷克同，而圆筒形的二胡式共鸣箱又类似于哈密艾捷克，其共鸣弦为一侧排列，这种共鸣弦的添置可能是受到中亚阿富汗鲁巴布以及印度系弦乐器的影响。从《图式》所绘哈尔扎克的形制上看，刀朗艾捷克更接近哈尔扎克。当代维吾尔木卡姆中使用的另一种不加共鸣弦的艾捷克，则与伊朗卡曼恰为同类乐器，拉丁字母拼注为 *kemanche / kamancha / kamanjah*。伊朗卡曼恰长约65—90厘米，琴杆穿过蒙有羊皮或鱼皮的半球形共鸣箱

体，是典型的穿体式弓弦乐器。意即琴杆穿过共鸣箱体，英文中有一对应词"*spike*"即指此类乐器。但中文往往译作"钉琴"，似有不妥。当代卡曼恰张四根钢丝弦，四个琴轴分列两侧，以四五度定弦。除伊朗外，卡曼恰广泛流传于外高加索地区的亚美尼亚、阿塞拜疆与格鲁吉亚以及部分阿拉伯国家和地区，用于古典与民俗音乐当中，但名称各异。如在伊拉克称之为交兹（*joze*），而在中亚地区称之为吉捷克（*gidjak / ghichak*），实为同类形制的乐器。使用吉捷克称谓的国家或民族包括阿富汗北部、土库曼斯坦、乌兹别克斯坦、塔吉克斯坦等。卡曼恰是伊朗古典音乐中唯一使用的拉弦乐器，由于其音色的婉约纤细而同时担当着合奏与独奏的角色。

喀尔奈

《图式》记载："喀尔奈，刳木为之，左平右曲，前广后削，形如世俗洋琴。钢丝弦十六，第一独弦，自二以下皆双。前阔二尺五寸一分五厘后阔九寸一分二厘，厚三寸七分一厘七毫九丝。左梁高六分九厘以系弦。右绾以轴斜柱承之，弦长短惟称。轴及柱皆以木，旁饰螺钿，以木拨弹之。"喀尔奈即现今维吾尔族齐特类弹拨乐器卡侬琴。《图式》中的卡侬有十六组弦除最低的为单弦外，其余皆为双弦。《会典图》中为十八组弦，也是最低音为单弦，其余为双弦。当代广泛流传于西亚、北非阿拉伯诸国的卡侬（*qanun / kanun*）呈直角梯形二十六组左右琴弦，每组三根同音高弦，用拨子弹奏。有关卡侬的起源以及迁徙路线，国际学术界也是众说纷纭，若从乐器考古的史实来推论，约在公元

前2000年出现在美索不达米亚的角形竖琴可能与此同源。角形竖琴既可竖立也可平卧弹奏，现今的卡侬正是平卧用拨子弹奏。与维吾尔卡侬体积厚重相比，西亚、北非的卡侬没有宽厚的共鸣箱，轻便而易于携带，体现了阿拉伯游牧民族的特性。

塞他尔

《图式》记载："塞他尔，木柄通槽，下冒以革，面平背圆，形如匕……以九轴绾弦，柄端二轴绾丝弦。槽面设柱，弦自山口至柱二尺八寸四分三厘一毫。面二轴，左侧四轴，绾钢丝双弦一，独弦六，长短各有差。柄缠丝二十三道以代品。以木拨弹丝弦，应钢弦取声。柄端髹朱，绘绿花文。"按照《会典图》中所述，塞他尔共有九个琴轴，琴杆顶端有二个琴轴，张二根丝弦，正面有三个琴轴（《图式》误为二个，而《会典图》的文字是正确的），左侧四个琴轴张钢丝双弦一组、单弦六根长短不一，应是共鸣弦，琴杆上缠箍二十三道品柱，以手指或木拨子弹奏。据《图式》与《会典图》对塞他尔形制的描述，塞他尔即今维吾尔萨它尔。有一根主弦，十根左右的共鸣弦。在演奏方式上，萨它尔是既可弹奏又可拉奏。弓弦乐器萨它尔在中亚诸国都有流传，形制上大同小异。乌兹别克斯坦、塔吉克斯坦称为萨托（sato），三根旋律弦，其中二根调成同度，另一根低四度调弦，余为八至十二 根的共鸣弦。今维吾尔族乐器有些是借用阿拉伯乐器之名，而实则在演奏方式或形制上均为不同乐器。由于读音上加之在外观形制上的相仿，故人们往往把今伊朗的塞塔尔与新疆的萨它尔相混淆。

喇巴卜

《图式》记录："形如半瓶""以木拨弹丝弦，应铁弦取声，柄端垂朱绥。"

热瓦普在清代官修文献中被称为"喇巴卜"，《西域图志》《皇朝礼器图式》《皇朝通典》《律吕正义后编》《大清会典》《清史稿》都有出现过关于此乐器的记载。《图式》中绘制的喇巴卜与近代的刀郎热瓦普较为接近。清代官修文献中的喇巴卜，发音近似 rabāb，音乐学界并没有深入研究新疆热瓦普的名称从阿拉伯语引入的问题。根据现有对热瓦普词源的追溯，从阿拉伯语引入维吾尔语的热瓦普，在维吾尔语词典中的读音是"热巴普（*rabap*）"，而阿拉伯语字母中没有"P"音，因此这词的正确读法应该是"热巴布（*rabab*）"。一本 1828 年葛亚斯丁撰写的词典，解释热瓦普原本叫"*Rawade*"，后来被阿拉伯人称之为"*rabab*"。"*Rawade*"的原意是"声音优美的乐器"。

达卜

赵尔巽撰《清史稿》卷一百七《志八十二·乐八》记载："达卜，木框冒革，形如手鼓而无柄，有大小二制，一面径一尺三寸六分五厘二毫，一面径一尺二寸二分四厘，皆鞔黄面绘彩狮，以手击之。"达卜（*dap*），又称达甫、达普、达夫、手鼓。它的演奏技巧复杂多样、音色变化丰富多彩，是维吾尔族歌舞、器乐、木卡姆表演等艺术形式中独特节奏形态的主要演绎者。达卜历史悠久，北魏时期的壁画中已出现其图案——敦煌千佛洞壁画（386—534）里有单面蒙皮、鼓形扁圆、鼓框内嵌一圈小铁环的图案。

达卜是新疆维吾尔族具有代表性的打击乐器,被广泛运用于歌舞、器乐、木卡姆等艺术形式,具有独特的形态特征。

那噶喇

《图式》记录:"那噶喇,匡冒革,上广下削形如行鼓,面径俱六寸四分八厘,底径二寸六分二厘,厚四寸八分六厘,左右手各以杖击之。"那噶喇是一对锅状鼓,亦作纳卡拉或纳嘎拉,拼注为 naqqara / nagara。流行于西亚北非的阿拉伯,尤其是伊朗、伊拉克、土耳其的库尔德人当中,以及南亚的印度、巴基斯坦和尼泊尔。纳卡拉鼓广泛用于宗教、民俗庆典以及军乐。纳卡拉鼓一大一小,调成不同音高,制作材料有各种金属、陶制和木制,以两根木棒击奏,既可以席地演奏,也可以在行进中的驼、马和骆驼的背上击奏。

据《大清会典事例》记载:"回部乐。凡筵燕,回部司手鼓一人,即达卜;司小鼓一人,即那嘎喇;司胡琴一人,即哈尔扎克;司洋琴一人,即喀尔奈;司二弦一人,即塞他尔;司胡拨一人,即喇巴卜;司管子一人,即巴拉满;司金口角一人,即苏尔奈。"由此,我们可得出当年回部乐的乐队编制为:手鼓一人、纳卡拉对鼓一人、艾捷克一人、卡侬琴一人、萨它尔一人、热瓦甫一人、巴拉曼一人、唢呐一人,总计八人,各演奏一种乐器。根据《清史稿》《律吕正义后编》和《皇舆西域图志》记载,除回部乐所用乐器详述外,还列有演奏的曲名,与现在的木卡姆曲名相对照,据此,周吉认为木卡姆应是当时清代宫廷回部乐演奏的主要曲目。

清代卤簿乐：
《康熙南巡图》中的卤簿乐队

～～～～～～～～～～～～～～～～～～～～～～～～～

　　清代康熙帝玄烨，是清入关的第二代皇帝，在位六十一年。在执政期间，曾六次巡江南。南巡的目的，他自己称首先是"黄河屡次街决，久焉民害，股欲获至其地，相度形势，察视堤工"。玄烨第一次南巡在康熙二十三年（1684），第二次是康熙二十八年（1689），第三次是康熙三十八年（1699），第四次是康熙四十二年（1703），第五次是康熙四十四年（1705），最后一次是康熙四十六年（1707）。六次南巡中只有康熙二十八年的第二次，绘制了这一描写盛大场面的巨幅历史画卷《康熙南巡图》。《康熙南巡图》共十二卷，将玄烨从京师出发、沿途历经的主要地方和活动以及从南方回京的情况，用中国绘画的方式表现出来。画中人物众多，场面宏大，是清代宫廷绘画中的巨作。康熙三十年（1691），玄烨在第二次南巡结束后，下令召集画家准备将这一事件用图画的形式记录下来。

　　王翚，字石谷，号耕烟散人，江苏常熟人，是当时极负盛名

清 《康熙南巡图》卷（局部） 王翚、冷枚、王云、杨晋等绘 故宫博物院、法国吉美博物馆、美国大都会艺术博物馆分藏

的山水画家，被认为是南北二宗为一体的画家，被聘至京师作画，时年六十岁，正是他技艺成熟的时期。随王翚到京师作画的还有其弟子杨晋。杨晋，字子鹤，既是王翚的弟子，又是王翚的同乡。杨晋擅长画山水、人物、牛马，时年四十七岁，此外还集中了宫廷内外的许多名家高手参与到这幅作品的绘制中，然而他们的姓名并没有流传下来。《康熙南巡图》在绘制正图前，先由王翚执笔画有草图十二卷，做出对全图的构思，并呈玄烨过目进行调整和修改。草图为纸本设色，内容与正图大体一致，尺寸比正图略小。在整部作品的绘制过程中由王翚负责整体构思，并对各位画师做指导进行分段绘制，画中的人物、动物、屋宇由杨晋和其他画家合绘，经历了三个寒暑才完成。《康熙南巡图》的绘制工作由都察院左副都御史宋骏业主持，此画完成后由其呈送给玄烨。

玄烨亲书"山水清晖"送给王翚，其晚年号"清晖主人"便因得此恩宠。《康熙南巡图》共有十二卷，绢本设色，各卷长短不一。由康熙帝玄烨起銮离京开始画，一直画到浙江绍兴，共有九卷，后从浙江经由南京回銮，又画回北京，有三卷。画卷全面呈现了康熙南巡的盛况，不仅展示了南巡沿途的不同景色风物，同时呈现了清皇宫卤簿礼仪中最有特色的大驾卤簿的面貌。

清代卤簿乐

"卤簿"按照历来的惯例主要指天子出行的车驾，但在清代的銮仪卫中实际上皇太后、皇后和太子出行中也使用卤簿仪仗。《说文解字·木部》："樐，大盾也。从木鲁声。橹，或从卤。"段注曰："橹或从卤。卤声也。《始皇本纪》亦假卤为之。天子出行卤簿。卤，大楯也。以大盾领一部之人，故名卤簿。"可见"卤簿"本写作"橹簿"或"樐簿"。"卤簿"一词首见于汉。蔡邕《独断》云："天子出，车驾次第，谓之卤簿。有大驾、有小驾、有法驾。"应劭《汉官仪》亦云："天子出车驾次第谓之卤，兵卫以甲盾居外为前导，皆谓之簿，故曰卤簿。"据此二条，则"卤簿"本为天子专用。然《后汉书·舆服志》则云："诸侯王法驾，官属傅相以下，皆备卤簿。"可知汉时"卤簿"似非天子专属，诸侯、重臣亦得用之。卤簿是封建社会皇族出行时彰显威仪的车马仪仗，其使用规模、内容、形制按照身份和场合有着严格的规定。卤簿制度随着朝代的更迭，融汇西北少数民族的马上乐，以

吹奏乐器和打击乐器为主的鼓吹乐，汉代以来便被用于皇室及高级将领的卤簿仪仗。其中随御驾用之道路者称为"骑吹"，军队凯乐则称为"短箫铙歌""铙歌"。宋代以前，卤簿鼓吹乐除用于皇室各等卤簿仪驾，还作为身份地位的象征赏赐有功臣僚。元明清以来则基本取消了臣僚卤簿及所用鼓吹乐，清自崇德元年初定大驾卤簿之制，在顺治三年构建起了以车驾、鼓吹乐、伞、旗等器物为标志的大驾、行驾、行幸三级舆服制度体系，至乾隆朝终臻成熟建立起大驾、法驾、銮驾、骑驾四级卤簿制度。

清朝的卤簿承袭明制，且有所削减，但康熙时期也约有用三千多人的规模。清朝前期，卤簿制度有所变动，至乾隆初年才相对固定下来。清代相关记载可分为四类命名体系：一、将卤簿乐编入乐章内容，并不与祭祀乐、朝会乐等并列，如《律吕正义后编》《清朝通志》《清朝通典》，其中《律吕正义后编》将其编入乐章的鼓吹乐、郊祀乐等部分；二、依照卤簿的归属划分。卤簿因其与军事乐舞的渊源往往被列入武职衙门中的銮仪卫。如康熙、乾隆、嘉庆、光绪的《大清会典》中銮仪卫，以及《清史稿·卤簿附》中所载；三、按卤簿乐队名称来划分，如乾隆、嘉庆、光绪三朝《大清会典事例·乐部》《清朝续文献通考》乐考中之"徹乐"；四、依乐队类型与礼乐适用的场合与功能划分，如乾隆、嘉庆、光绪三朝《大清会典·乐部》《清朝续文献通考·乐志》《清史稿·乐志》《清朝文献通考》。清前期，卤簿用乐分属负责朝会燕飨乐的和声署，及掌管皇家车驾仪仗事务的銮仪卫。

乾隆七年（1742）新设乐部，宫廷礼乐纳入统一管理，銮仪

卫仍负责卤簿器物的陈设与管理，有计划、组织、指挥、协调各部门乐人的职能，需以法令的形式划定乐队性质、区分人员构成、明确部门责任，保障礼乐实施。"銮仪卫乐三部。前部大乐、行幸乐掌于驯象所，至用乐时奏于和声署署史。卤簿乐掌于旗手卫，仍校尉司之。"（《大清会典》）乐部按乐队、銮仪卫按卤簿人员器物次序的两套书写体例。这种体例有其历史传统，自《晋书》开始，尤其唐以后的正史中，鼓吹乐往往出现在"乐志""仪卫志"或"舆服"项中。"乐志"主要按鼓吹乐曲性质来分类；"仪卫志"或"舆服"按实际的布置和使用程序来进行记录。嘉庆、光绪朝《大清会典·乐部》在继承乾隆朝《大清会典·乐部》的基础上，依照礼仪功能及使用场合分为"二门五类八部"。其中，"二门"为导迎乐、铙歌乐，"凡驾出入陈御仗则奏导迎乐，陈卤簿则以铙歌乐间之，惟大祭祀诣坛庙则导迎乐、铙歌乐皆陈而不作。凡前导以御仗者，出入奏导迎乐焉。"（嘉庆朝《大清会典》卷三四）其作用是在殿庭朝会常仪及銮驾卤簿中作为前导。在大祀、中祀、御楼受俘、巡幸及大阅、郊劳等大型国家仪式中，要按卤簿规格和仪式功能加入不同规模的铙歌乐队组合，并采用"导迎乐间以铙歌乐"的形式。"二门"体现了与声署与銮仪卫部门之间功能的差异，也说明乾隆设乐部后，各乐队的具体事务仍归原部门负责，乐部的职责是对音乐事务的统一协调、综合管理。铙歌之乐包括：卤簿乐（又称"鼓吹"），前部乐（又称"前部大乐"），行幸乐（含鸣角、铙歌大乐、铙歌清乐）；凯旋乐（铙歌、凯歌），加导迎乐共五类八部。按照场合使用不同等级

的卤簿，按等级进行乐部组合。铙歌大乐只是组成行幸乐的一部，并未在大驾、法驾、骑驾中递减。但不同卤簿在配置和功能上是有明确的等级区分的。如为三大祀而设的大驾，需要卤簿乐、前部乐、行幸乐所组成的超大型乐队。在御楼受俘、祭祀方泽用法驾时，则由卤簿乐和前部乐构成规模略小的金鼓铙歌大乐。在祭太庙、社稷及各中祀用法驾时，缩编为卤簿乐一部；巡幸及大阅所用骑驾，仅设行幸乐。

《康熙南巡图》中的卤簿乐队

图中出现的卤簿仪仗主要是康熙二十八年正月初八，玄烨从京师出发的情景，大驾从北京外城的永定门到京郊的南苑。画面开始于永定门，康熙帝一行已经出城，送行的文武官员，站在护城河岸边。浩浩荡荡的队伍在大路上行进，玄烨乘坐在一匹白马上，由武装侍卫前呼后拥，沿途路旁有舆车及大象。前哨越过一座石桥，抵近南苑。路边仪仗鲜明整齐，一直排列到南苑行宫门口，画幅到此为止。

根据康熙朝《大清会典·銮仪卫》中的记载对照，《康熙南巡图》中的卤簿应是大驾卤簿，其定制与以往的形制有略微不同，但大体规模相当。在大驾卤簿中，一部分是在一旁行列的，另一部分是随皇帝行走的。整套卤簿从永定门到南苑，路旁行列的第一组是伞，包括黄、红、白、青、黑、紫颜色的，还有绘有花卉纹饰的方伞、圆伞，共二十封。第二组是扇，包括红色、黄

色、方形、圆形扇，共二十封。第三组有幢、摩、擎、箭等，共二十三封。第四组是旗，共一百零九面，每旗各有名目。第五组是金、钺、星、立瓜、卧瓜、吾杖、御杖等。第六组是乐队，包括鼓四十八面，杖鼓四面，板四串，龙笛十二管，金四面，画角二十四枝，金钲四面，小铜号八枝，大铜号八枝。有红灯三对编排于卤簿中。桥北列有大辂一乘、玉辂一乘、大马辇一乘、小马辇一乘。辂旁有两只驾辇象，还有五只驮宝瓶象，象的旁边是驯象所的校尉。大驾卤簿在卤簿仪仗中等级最高，也是有乐器使用的一种仪仗形式。在行幸仪仗的乐器中一般会出现金、笙、云锣、管、笛、金钲、铜钹、鼓、唢呐、小号、大号、蒙古号等。太皇太后和皇太后卤簿中主要为礼仪道具，没有产生声响的乐器编排出现。皇太子卤簿中也有乐器出现，但种类和数量明显要少于大驾卤簿，主要有：画角十二枝，大铜号二枝，小铜号二枝，金钲二面，金二面，杖鼓二面，花匡鼓二十四面，龙头笛二枝，板三串。

自唐以来历代的《会典·銮仪卫》均保存了按照卤簿功能、等级、陈设的撰述模式。在乾隆朝"銮仪卫"记录中，铙歌大乐在三等卤簿中的配置递减，与"乐部"的定义出现矛盾。嘉庆朝力求修正前朝语焉不详之处，《会典·乐部》突出乐部的管理职能，对"銮仪卫志"的命名方式也进行了调整。但嘉庆《事例·乐部》按卤簿仪仗实用乐队陈设的书写，沿袭了乾隆《会典·銮仪卫》笼统不详的旧称，反映出卤簿在具体操作中重视的是在何时、何地、何位置如何陈设多少乐器。是否需要区分人员的构成，每组由几种性质的乐队组成，组合和编选方式没有那么严格。嘉庆

朝"典、例"间乐部命名与分类的矛盾在光绪朝典、例，及《清续考》"乐制"与"乐悬"中分别延续下来，持续的矛盾书写使人目眩神迷。直到《清史稿·乐八》完全舍弃《事例》旧说，仅录《会典》的"二门五类八部"说，并在"舆服志"中重新定义卤簿乐部名称概念，力求等次分明。

清宫绘画中的蒙古乐队：
《塞宴四事图》和《紫光阁赐宴图》

　　清朝康熙朝经过多次战争，平定了三藩，统一台湾，驱逐了沙俄，征服了蒙古准噶尔，实现了社会的安定。此后逐渐开始重视整顿礼乐，规范礼教，转向文治。无论是康熙帝下诏颁布宫廷乐书《律吕正义》，还是到了乾隆朝，为了进一步规范宫廷音乐对乐书的内容进行修订，下诏编修《律吕正义后编》，此时将清太宗皇帝平定察哈尔获得的蒙古乐曲"笳吹乐"与"番部合乐"译成满文，并形成满蒙汉文合谱编入《律吕正义后编》。据《清会典》记载："乾隆十四年，诏以蒙古乐曲皆增制满洲曲文，嗣后每用乐，择其曲名之佳者，或满洲曲二，蒙古曲二，或满洲曲一，蒙古曲一，先朝奏闻，至时承应。"笳吹乐和番部合乐成为清代宫廷礼仪乐中的组成部分，且在宴请蒙古王公贵族时，也会演奏宫廷乐中的蒙古乐。

　　笳吹乐由六十六首歌曲组成，主要有用于节庆的可汗颂歌，用于燕飨的酒歌，以及宗教仪式所使用的赞美诗和劝诫歌。笳吹

乐属于林丹宫廷礼乐，其中的许多乐章是来宣扬汗权天授和上智下愚，属于为可汗歌功颂德的乐章。其中既有艺术性较强的曲目，也有一些纯粹为政治服务的曲目。《宛转词》《婆罗门引》《慢歌》等都属艺术歌曲的范畴。在笳吹乐章的歌曲中没有爱情歌曲和劳动歌曲，主要使用胡琴、口琴、胡笳和筝来演奏，乐队乐器组成相对简单。而番部合乐则属于宫廷燕乐，主要由三十一首乐曲和引子组成，其中由六首歌曲和二十五首器乐乐曲。比如，有蒙古族的民间舞曲《游逸曲》《舞词》《小番曲》《大番曲》；还有一些经过宫廷文人更改名称的曲目，使其显得更加文雅，如《救度词》《庆圣师》。还有一些模仿动物形象与蒙古族生活相关的器乐曲，如《白鹿词》《鸿鹄词》。在番部合乐中还有一些表达闲情逸致的独奏，有别于蒙古族传统的音乐风格，加入了更多优美的旋律和细腻的情致，有融合文人审美情趣的成分，如《夫人词》《庆君侯》《千秋词》。

《塞宴四事图》中的"什榜"

《塞宴四事图》收藏于北京故宫博物院，描绘了乾隆皇帝在木兰秋狝结束后宴请蒙古贵族举行宴会，并举行"四事"的盛大场面。此图为绢本设色，纵316厘米、横551厘米，可称之为宽幅巨作，画上有大臣于敏中题乾隆御制诗四首并序一段，上面并没有明确的作者署名和纪年，通过风格分析，一般认为出自郎世宁之手，并由中国画家补绘。其中所绘"四事"指的是清高宗弘

清 《塞宴四事图》（布库场面：蒙古乐器） 故宫博物院藏

历在承德避暑山庄举行筵宴时举行的四项活动——诈马、布库、
什榜和教駣。乾隆皇帝在热河木兰狩猎后的避暑山庄周围进行"塞
宴四事"活动，主要地点设在万树园。据《康熙起居注册》记载：
"山林郁迷，河陬环抱。"画面四周青山环抱，古树苍松，完全
是一派美丽的塞北风光。乾隆帝在官员的簇拥之下坐于画面的正
中，观看诈马、相扑等表演。画中主要人物的面部立体感比较强，
具有鲜明的西方绘画特色，景物点绘采用中国传统绘画的技法，
其余三项，诈马是幼童赛马活动，一般由三十多名少年身着蒙古
服饰骑马比赛，是一种蒙古传统的习俗。满语中的"布库"即相
扑、摔跤，发展到清代以蒙古族摔跤最为盛行。教駣，即套马、

驯马活动；駣，是幼年马。画中的"什榜"即蒙古乐演奏，从画中"什榜"的演奏情况可见画家准确细致的描绘，乐队中每个人的手都因所持乐器的不同而呈现出各种姿态，尤其是左手按铉的指法，无一相同，堪称各尽其态。而且乐手的表情也体现了演奏的专注，他们的视线向下集中在中间弹筝人的双手上，显示出乐队合作演奏的氛围。

《宴塞四事图》的绘制具有丰富的政治意蕴，从该画的成画年代上进行分析，在画作完成前，清朝刚刚经历了三次战争，包括被乾隆皇帝记入《御制十全记》的平准噶尔（1755）、再平准噶尔（1757）、平回部（1759）这三次战争扫清了清朝北疆的叛乱。从乾隆晚年为自己评了"十全武功"并称自己为"十全老人"，可见他对于这三场战争的胜利的自豪和骄傲。从《宴塞四事图》中亦可见清乾隆时期对满蒙关系的处理。根据清朝皇室族谱玉牒记载，整个清朝满蒙联姻多达五百八十六次，其中满族皇家出嫁蒙古的女子（包括皇女、公主及其他宗女格格）多达四百三十名，满族皇帝及宗室王公子弟娶蒙古王公之女一百五十六名。出嫁公主格格的人数以乾隆朝最多。这说明满蒙联姻在清朝的满蒙关系中发挥了重要作用。清朝皇帝在"四事"中设置黄幄和蒙古包是有其用意的，在此将复杂的政治和军事目的融合于"塞宴四事"的欢乐气氛中，这种氛围也体现出了满蒙的关系。图中"四事"是木兰秋狝后乾隆皇帝与蒙古王公联欢场景的真实写照，体现了乾隆对蒙古各部"恩威并重"的管理模式。在四事宴会中加入蒙古乐也是一种因俗而治的体现。在康熙、乾隆两朝，大量修建黄

教寺庙。乾隆皇帝还强调对边疆统治要"从俗从易""不易其俗"，在《宴塞四事图》中也可以看出乾隆皇帝的这种统治政策。

郎世宁在《万树园赐宴图》《塞宴四事图》《木兰图》等作品中同样描绘了此类题材。其中黄幄是着重描绘的事件发生的场所，作为皇帝专用的临时行殿，黄幄形似大型毡房，直径约25米，幄内装饰豪华，外观以黄色为主，代表皇家所用。黄幄四周架有数座蒙古包，如众星捧月般环列在黄幄周围。"塞宴四事"作为清帝重要活动之一，每年都要进行数次，仅乾隆皇帝到此活动就达47次。其中，乾隆十九年（1754）五月，接见宴请杜尔伯特部首领三策凌；同年十一月专程赶到承德接见辉特部首领阿睦尔撒纳一行；三十六年（1771）接见归顺者土尔扈特部首领渥巴锡等人；四十五年（1780）接见六世班禅额尔德尼；以及五十八年（1793）接见英吉利特使马戈尔尼等人。这一系列重要事件在郎世宁的《战图册》等作品中都有记录。蒙古包是万树园的中心之物，作品《塞宴四事图》里的万树园南部草深林茂，珍兽充盈，野兔结伙，野鸭成群，白鹤飞舞，野趣生辉。北部面积广阔，树木丛林过渡为风景林，色彩变化丰富，不同的植物高低、起伏、明暗、浓淡等自然的要素组合成千姿百态的立体画面，展现出森林的自然美。

清朝皇帝狩猎之后开设野宴，第一项活动就是宫廷表演者进入宴会现场进行乐器演奏。展开《塞宴四事图》画卷首先映入眼帘的是皇帝正坐中央兴致勃勃地欣赏表演，画面右上部描绘的是手持各种乐器的十人演奏者，他们席地跪坐在乾隆皇帝的侧方，

为画面右侧整齐排列的舞蹈表演者进行"什榜"伴奏。画面中的"什榜"乐队成员头戴红缨皮帽，身穿深蓝色浅花蒙古族长袍，位于乾隆的左前方，正在全神贯注地演奏。乐队所处的位置呼应了御制诗中"什榜蒙古乐名，用以侑食"的描写。乐队所奏乐器有筚、拍板、火不思、筝、口弦、琵琶、阮、双清、二弦、四胡等，画中以写实的手法描绘了乐器的形状和种类。

"什榜"以器乐演奏为主，时常还有歌唱者同时表演。表演的乐曲有《君马黄》《善哉行》等。此画上方书写有乾隆御制诗句："初奏《君马黄》，大海之水不可量。继作《善哉行》，'无二无虞，式穀友朋'。"清宫宴会的演奏即是蒙古族"筚吹"和其他民族"番部合奏"的混合演奏。郎世宁所绘内容正属这种混合演奏。历史文献记载有上述两曲的歌词。在郎世宁的《塞宴四事图》中描绘的"什榜"之外，清代器乐演奏图像在中国古代绘画中多有所见。明代尤子求所绘《麟堂秋宴图》中有类似"什榜"的活动呈现，绘画图像中刻画的乐器形制与今日的二胡相同，与郎世宁作品中的一些演奏乐器也颇为相似。黄幄前的宴会上，除有塞宴四事中的"什榜"外，还有满族的舞乐、瓦尔喀部乐、回部乐、朝鲜乐、金川乐、廓尔喀部乐、安南国乐、缅甸乐及各民族歌舞等。宽阔的幄前草地上，身着各种鲜艳民族服装的歌手们正在音乐的伴奏下引吭高歌；同时，一群身穿蒙古族服装的姑娘头顶酒碗，翩翩起舞，至高潮时，她们围到宴会桌周围旋转狂舞。此时，音乐和歌声可能不时中断，舞蹈者即在所停之处止舞，将酒碗置于前额做后下腰的动作，弯到宴桌一般高处，由赴宴客人

双手从其额头上接过酒碗，一饮而尽。既是表现舞技，也是劝酒舞蹈。清朝宫廷中称这种劝酒方式为"侑食"。"什榜"的演奏，增强了场面的活跃气氛。《塞宴四事图》所使用的绘画手法也体现出中西美术画法在融合过程中的探索，相对写实的画面内容也为研究清代皇家活动提供了重要的图像资料。

宫廷礼乐中的蒙古乐：《紫光阁赐宴图》

《紫光阁赐宴图》为如意馆画师姚文瀚所绘，绢本设色，纵45.7厘米、横486.5厘米，现藏于北京故宫博物院。图左下有"臣姚文瀚恭绘"的落款，钤"文""瀚"联珠印，右有"太上皇帝之宝""乾隆鉴赏""三希堂精鉴赏""宜子孙"等鉴藏印。《紫光阁赐宴图》卷描绘的是平定西域之后，乾隆二十六年（1761）正月初二于修缮完成的紫光阁前举行的筵宴。赐宴对象为大学士公傅恒以下的诸位功臣，并满汉文武大臣，蒙古王公、台吉等一百零七人，入觐的回部郡王霍集斯、叶尔羌诸回城伯克萨里、哈萨克汗阿布赉、来使苏勒统卓勒巴喇斯等十一人赴宴。长卷由右至左绘制，右方近景为仪仗队伍，沿着中海西岸分列于道路两旁；时值正月，太液池已经结冰，远景绘有中海冰面上的冰嬉表演。仪仗队伍的尽头至紫光阁前的筵宴场地，两旁设有仪仗乐队。乾隆帝御座设于紫光阁殿的正中，朝廷重臣及部族首领分坐两旁，中和韶乐乐队分立两旁。阁前广场两侧分置小案宴桌，与宴者跪坐用餐，左侧席次是官位较低的参战将领与诸大臣，右

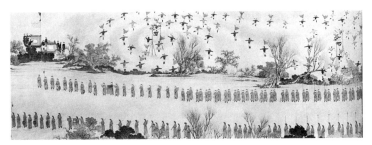

清　《紫光阁赐宴图》（冰嬉和仪仗）　故宫博物院藏

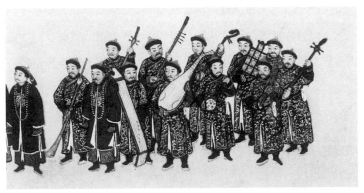

清　《紫光阁赐宴图》（蒙古乐队）　故宫博物院藏

清　《紫光阁赐宴图》（中和韶乐）　故宫博物院藏

侧是蒙、回人。画卷最左方是紫光阁后方的武成殿及备筵宴酒食的御膳房，中间有往来送食的杂役。

紫光阁是皇帝举行武举的殿试和检阅射箭的场所，也是清代承袭了明代的建制来设立紫光阁的意图所在。每年的中秋前二三日，皇帝会亲临紫光阁观看上三旗侍卫大臣校射。顺治二年（1645），订下于紫光阁前举行武举殿试，由皇帝驾临亲阅骑射与策文。皇帝与大臣共同讨论册题和制定考试规章，并圈定考试结果，以整肃武举考风来达到弃虚用实，平衡文武选材。因为满人重视骑射的传统，故清代紫光阁更加强化了作为军事操演场所的功能。到了乾隆时期，又将紫光阁定为筵宴外藩与庆祝将士凯旋的场所，紫光阁在国家要事中所扮演的重要角色不言而喻。紫光阁的功能一直延续到晚清，光绪朝在西苑修筑的御用铁路，其中自紫光阁至阳泽门的一段被称为"紫光阁小铁路"，凸显出紫光阁作为外事场所的重要性。经改建后的紫光阁建筑还成为收藏功臣肖像与展示战功的场所，彰显清朝尚武的特点。乾隆朝紫光阁赐宴为题材的画作属于纪实性作品。纪实画作为清代宫廷绘画中的一大特色，绘制者一般都亲身参与其中，以写实的手法来还原当时的场景，其所绘场景多与史料中所记载的皇家重要活动有所对应。此外，展现紫光阁赐宴场景的还有三套战图铜版画，即《平定西域战图》之凯宴成功诸将，《平定两金川战图》之紫光阁凯宴和《平定廓尔喀战图》之廓尔喀使臣至京。其中，《平定两金川战图》册的第十六幅"紫光阁凯宴"绘制的是乾隆四十一年四月二十八日，乾隆帝在御紫光阁筵宴凯旋将士。凯宴前夜有

清 《平定廓尔喀战图》 佚名 故宫博物院藏

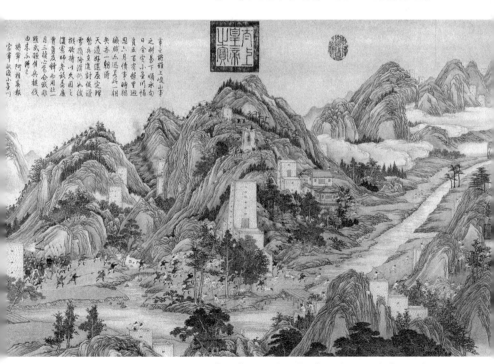

清 《平定两金川战图》 徐扬 故宫博物院藏

雨，未晓而霁晴，被视为与盛典相宜的吉兆。筵宴中乾隆帝赐将军阿桂，副将军丰升额等卮酒，番人依序歌舞。

筵宴乐舞是清代宫廷燕乐中的重要组成部分。清朝燕乐是在我国最后一个封建王朝满族统治者的利用和提倡下发生、发展的，既具有历代燕乐的共同特点，又独具特色。清廷承袭明制设教坊司作为承应清宫朝会和燕飨音乐的机构，在形式上将汉族传统的清乐也用作清宫筵宴侑食的音乐。然而，作为满族的统治者，在学习和吸收中原文化的同时，也在坚持着本民族的文化传统。因此，入关后特别是康熙和乾隆两位皇帝沿关外时崇德政策之旧，竭力保持满洲旧俗，大力提倡"国语骑射"。在音乐上，他们把满洲民间跳莽式的习俗作为民族传统保持下来，并把莽式这种满族的歌舞形式发展成为筵宴乐舞。同时，清宫燕乐又包含了清乐、队舞乐、蒙古乐、瓦尔喀部乐、朝鲜国俳乐、回部乐、番子乐、廓尔喀部乐、缅甸国乐和安南国乐等十个乐部。清宫燕乐十个乐部在礼仪活动中主要作为宴飨侑食的组成部分来呈现。而承担表演功能的清宫燕乐乐部，则主要由富有满族和其他民族及异国特色的九个乐部构成。最大的特点在于，其中的乐部或是歌、舞、乐结合，或是乐与舞结合，再或是乐与歌结合，有的是乐舞与杂技相结合，有的则完全是几件乐器伴奏下的各种技艺表演。主要用来宴飨助兴，通常是在具有仪式感的清乐配合侑食程序演奏完毕后出场。蒙古乐是清太宗皇太极在关外平定漠南蒙古强部察哈尔时获得并纳入燕乐的。它以器乐合奏为主，兼有歌唱，由笳吹乐和番部合乐两部分组成，又名"绰尔多密什榜"，其中"绰尔

多密"为箫吹，"什榜"为番部合乐，它是十部中使用乐器和乐曲数量最多的一个乐部。

这两幅画作无疑从音乐和礼仪场景的描绘中展现了清代宫廷乐的丰富内涵。作为我国古代燕乐发展尾声的清代宫廷燕乐，是隋唐以来广义燕乐的继续和儒家礼乐传统的遵奉，与前代具有一定的传承关系，但是从另一个侧面体现了中国古代音乐文化的源远流长，其浓郁的民族特色蕴含着清廷对各民族音乐文化的高度重视，也是清朝民族融合的体现。

图书在版编目（CIP）数据

画外有清音. 中国画里的音乐史 / 刘洁著. -- 南京:
江苏凤凰美术出版社, 2022.6
ISBN 978-7-5741-0071-8

Ⅰ. ①画… Ⅱ. ①刘… Ⅲ. ①中国画－鉴赏－中国－
古代－通俗读物②音乐史－中国－古代－通俗读物 Ⅳ.
①J212.05-49②J609.22-49

中国版本图书馆CIP数据核字（2022）第114598号

"神游"系列 001

主 编　刘 洁

责任编辑　郭　渊
项目协力　刘秋文
封面设计　周伟伟
版式设计　杜文婧
责任校对　吕猛进
责任监印　生　嫄

书　　名　画外有清音——中国画里的音乐史
著　　者　刘　洁
出版发行　江苏凤凰美术出版社（南京市湖南路1号　邮编：210009）
制　　版　南京新华丰制版有限公司
印　　刷　南京新世纪联盟印务有限公司
开　　本　889mm×1194mm　1/32
印　　张　14.75
字　　数　200千
版　　次　2022年6月第1版　2022年6月第1次印刷
标准书号　ISBN 978-7-5741-0071-8
定　　价　128.00元

营销部电话　025-68155675　营销部地址　南京市湖南路1号
江苏凤凰美术出版社图书凡印装错误可向承印厂调换